休閒旅遊概論

Introduction to Leisure and Travel

顏建賢、周玉娥　著

補充資料

全華圖書股份有限公司

前言

後疫情時代的挑戰與機會

　　嚴重特殊傳染性肺炎（Coronavirus Disease 2019, COVID-19，又稱新冠肺炎）在過去兩年嚴重的影響全人類的生活及對各種經濟產業活動造成極大的衝擊，從人類的發展史來看，從未有單一事件造成這樣全面性，快速性的影響。從產業觀點來看受到最大的衝擊的莫過於觀光餐旅產業，其影響號稱是「斷崖式」的崩落，曾經飛機停飛，輪船停駛，封城封路在各國同時發生，在人類 21 世紀的富裕生活中投下了一顆極大的恐懼震撼彈，截至 2022 年 1 月已造成全球有超過 3.17 億人感染，更造成了 551 萬人死亡。

　　在 COVID-19 肆虐全球第二年後的某天，於臉書 [我家的黑貓取名路易] PO文「人類因謊言、多言、失言造成許多禍害，老天爺用 COVID-19 讓他們掛上口罩二年學習閉嘴！」但僅閉嘴二年卻不足以面對疫情後世界的危機與挑戰，必須要有更深刻的反思與改變的決心。

　　從2019年年底至今，受 COVID-19 影響受創的行業甚多，在經濟活動方面以餐飲、旅遊、航空、百貨零售業最嚴重，除此之外也波及社會性、文化性、政治性的活動之進行，具體而言餐飲業蕭條，百貨零售業不振，旅遊航空業績量縮，文化藝術的展覽與節慶活動暫停或減少，學校停課或採遠距教學，社會性群聚活動被限制…等，更有甚者在政治上因對防疫措施立場不同，在政治上的對抗與爭執增加，國際局勢與關係也變得更複雜與多變，後疫情時代面臨的挑戰與危機既廣且深。

　　事實證明人類畢竟是萬物之靈，回應 COVID-19 除了科學性的公衛疫苗防疫與遠距無接觸科技的快速成長運用，感性的回應諸如對生命本質意義的反思，也促進「家庭主義」與「田園主義」的再復興；史考特·蓋落威（Scott Galloway）的《疫後大未來》指出這場流行疫情影響最深的是它扮演一個加速劑，但這個危機也將帶來更大的機會。

　　疫情終會穩定和過去，但造成的巨大變化已形成，遠距無接觸的科技如商務平臺，自動化「元宇宙」將擋不住的加速成長，但回歸人性與追求永續環保的渴望卻也更深刻。也因如此，休閒旅遊產業的智慧化特別加速成長，但更深度與人性的體驗卻也會更被重視。因之在本書的改版中，將增加智慧旅遊的內容修正與充實，並增加人性體驗活動的規劃設計，在休閒旅遊產業中也適度的增加新興的SUP立槳、溯溪…等活動，對於一些相對較舊的資料也予以汰舊換新，期盼在新的年度與時代來臨可以成為更新更適用的教材。

　　COVID-19 讓人們戴上口罩，深居簡出二年，人類經過調適與反思後，面對新的大未來，將要面臨諸多的挑戰，但也是充滿了新的機會。面對這些挑戰仍需集體的智慧與合作，借助他人力量才能成就偉大，再次感謝為本書再版共同付出心力的夥伴與全華圖書公司。

推薦序

「吮指回味」、「垂涎三尺」臺灣美食冠天下，國際觀光客來到臺灣，品嚐臺灣美食、小吃無不豎起大拇指，比出「讚」的手勢，「超重」已成為觀光客與家鄉親友分享來臺體驗的關鍵字。閱讀建賢教授、玉娥小姐大作「休閒旅遊概論」讓我猶如置身品嚐臺灣美食饗宴的那種氛圍與快感，對於閱讀是笨拙且習慣於圖像思考的我，領略書中的循循善誘，不僅是「意猶未盡」、「一遍接一遍」，只能用「讚」來形容。

休閒旅遊產業之所以成為當今顯學，不外乎因為國民生活水準提升、閒暇時間增加，生活必需要項已滿足的同時，開始轉向尋求幸福與快樂的泉源。然觀光休閒產業的蓬勃發展，除了直接根基於風景區建設服務完備、城鄉特色發展清晰、觀光公私組織法規制度健全、關聯產業結構紮實外，更重要的是全球休閒旅遊趨勢是否能夠掌握？相關產、官、學、媒各界對於觀光休閒的論述與概念是否清晰？能否與國際接軌？我們看到，因為交通運輸的便捷，縮短了觀光客與旅遊目的地間的距離；科技行動載具的創新，投射在人們對未知新奇事物的想像；電商的發展，讓消費者更容易在旅遊網站上比價、選擇旅遊體驗需求。無論是共享經濟、智慧旅遊、綠色觀光、永續發展、長宿休閒等，皆是身為休閒旅遊產業的一份子應該要理解及研析的。很慶幸，我們可以由「休閒旅遊概論」這本大作中找到方向與指引。

顏教授理論與實務兼具，長期致力於觀光休閒、休閒農業、長宿休閒發展等領域，猶記第一次與顏教授碰面時，其對於臺灣長宿觀光發展的憂心與懇切建言，明白點出政府推動上的盲點，卻也能接受政府在施政過程中的困難與法規箝制。我們共同的信念：一件事情的成功，必須要多方思考與協商，更要有寬宏的氣度並能易位思考，在書中，我看到了這樣的高度；在書中，我看到了顏教授的殷殷期盼與獨到的見地。反饋思考，個人釐析休閒旅遊可以深究的幾個思維：

當觀光休閒被產、官、學直接定位為「搖錢樹」產業，而沒有做好紮根與教育工作時，這是災難開始，休閒旅遊是否更應回歸到自我與提升視野的過程，以消費者體驗為核心價值，而非單純尋求產值最高的政策。

　　休閒旅遊各面向（餐飲、旅宿、交通運輸、旅行仲介、旅遊娛樂、旅遊購物、體驗教育、智慧旅遊資訊服務）應詳觀國際趨勢、回應地球村理念，採取創新、永續的策略經營。

　　旅遊目的地的永續，不外乎「滿意度」、「每人每日消費」、「重遊率」三項指標，如何讓觀光客賓至如歸？如何促進休閒旅遊消費慾？進而讓觀光客願意一來再來，透過適當的承載量、綠色休閒、文化傳承等，創造具魅力的旅遊地，俾達消費者、產業、政府多贏之目標，才得爲永續觀光之道。

　　恭喜您，您正捧者引領您優遊休閒旅遊無垠空間的寶典，請細細品味與斟酌，享受休閒閱讀與學習的樂趣。

前交通部觀光局副局長
國立高雄餐旅大學教授

劉喜臨　　隨筆

推薦序

　　本書作者顏建賢教授在大學中從事休閒旅遊教學與研究多年，本人及指導學生研究及撰寫這方面的論文甚多，也負責這方面專業教學單位的行政職務多年。平時又喜好到國內外各地休閒旅遊，走遍國內外山川名勝、古剎、鄉野與都市。自年輕時幫助政府農政及觀光旅遊行政管理單位，規劃與評估休閒旅遊計畫的建設與發展，對於休閒旅遊事業的學術與實際經驗豐富多元。本書的共同作者周玉娥小姐是休閒旅遊實務經營管理行家，著作多種暢銷的休閒旅遊管理專著。

　　兩位學者專家於近日就其豐富的心得共同寫成「休閒旅遊概論」一書，內容充實完備，對休閒旅遊的意義、功能與性質提出較正確的論述，可給讀者珍貴的理解與啟發的作用。這是本書的重要目的與價值。

　　顏教授與周小姐合著這本書的另一項特性是，所用的資料以臺灣國內的實際資料為主要。對於有興趣體會與研究休閒旅遊的學生或讀者，可以不必擔心沒去處或資料難找，也不必捨近求遠，許多具有休閒旅遊趣味與價值的去處與資料就在身邊。到處可見的餐飲業、民宿、旅店、商圈、夜市、購物中心、主題樂園、文創區、營造過的社區、長宿地點、搭車、乘船、飛行等，都是有趣味的休閒旅遊活動去處與資料，休閒者遊客與研究者都不難到達。知所遊樂者，都能趣味無窮。知所探索者，都能滿載而歸。

　　這本休閒旅遊概論的文字平實易讀，書中美麗趣味的插圖恰當豐富，都有助讀者的閱讀與理解，讀者讀完此書，會有良好的心得與獲益。

臺大原農推系名譽教授
亞洲大學社工系/休憩系榮譽教授

蔡宏進　謹序

推薦序

以人文溫度推動「幸福產業」

很高興看到顏建賢老師的「休閒旅遊概論」終於出版了，因為一個產業的發展需要有完整而且紮實的研究論述，才能讓產業在這些研究的基礎上持續發展，讓產業能走得長走得遠，並且能夠在國際市場上發光、發熱。

顏建賢老師對臺灣的休閒農業有著莫名的熱情與盼望，在最近這十幾年間除了在大學授課、業界輔導，也陸續帶領臺灣熱愛農業的農場主們赴日觀摩，每次出訪都帶回來嶄新的概念，讓出國取經的「農夫們」有著不同面向的啟發，由於顏老師的涵養與努力，讓臺灣的休閒農業能夠持續地維持服務品質改善的能量與創新的動力。

印象猶深的例子是，老師善於輔導將無形的情感價值利用有形的服務產品來表達，而臺灣農村的情感如「熱情、純樸、待客如親」等價值正是休閒農業最珍貴的資產。顏老師以日本人「一期一會」的寓意來闡述休閒農業如何在服務品質上精進，他講道：「因為站在面前的客人可能是一輩子只有一次的相會，故主人須把握這人生中僅有的一次機會盡其誠意來招待客人」。試想，如果每家農場能夠以顏老師所講的這樣的精神來提供服務，所有被服務的客人定會感到非常的溫暖與幸福。顏老師就是以這樣人文的溫度滋養著休閒農業的服務品質，也使得休閒農業能利用在地農業價值邁向國際化迎接國外旅客，分享我們的幸福產業。

最近一次與顏老師的會議是他來本場討論「食農教育」的議題，最近社會對食安、健康食材、無毒農產品的議題非常關切，顏老師的腳步也沒稍有停歇，盡力地輔導休閒農業能夠利用實際的農業生產場域，提供活動、服務產品來為國人提供健康的食物與正確的農業知識、價值觀，期盼國人能因而改善飲食習慣而有健康的身體與幸福的生活。顏老師如此的殷殷期盼著農業能從生產功能，轉化成休閒而寓涵教育功能，除了關切國人健康以也賦予休閒農業新的使命與價值，並使休閒農業在服務產品的設計上產生了創新的休閒旅遊元素。

　　其書如人，本書也處處充滿著顏老師人文的溫度與哲學的涵養，讀完本書後覺得本書除了鉅細靡遺地建構了休閒旅遊完整的體系外，顏老師對休閒旅遊也提供精闢的解析和深富價值的論述，很值得想投入休閒產業的新人、業者與消費者來關心與品味，本書提到休閒即是修行（教育），列舉東西方哲學思想對休閒旅遊理論的多元見解後，歸納出「休閒旅遊對於人之意義與價值在於找回自己，追求真正的自由，最終過得至善幸福的人生」。並說明「這是無論業者或是消費者應有的認知與態度」。顏老師認真分析休閒旅遊並把休閒的意義深化成教育、找回自我之路，最後得到幸福的人生。投身休閒農業經營頭城休閒農場已二十餘年的我，贊同顏老師的看法並要邀請國人們「認真休閒」多到農村走走，在大自然中倘佯，在田野中漫步，製造機會與自己對話，相信您最後必定會得到幸福，如同我一般，當初就是為了一圓我的田園夢，最後在休閒農場的經營過程中實踐了自我與找到最終的幸福。

頭城休閒農場創辦人
卓媽媽

卓陳明

作者序

　　感謝讀者的喜愛和大專校院教師們的支持採用，本書於2020年8月四版一刷後，現在要進行第五版的改版了，特別謝謝共同作者周姐的努力與全華圖書公司的用心和激勵，促進本書改版的契機。

　　休閒旅遊變成是一項熱門的產業，在學術界也成為顯學，這個轉變在臺灣是近二十年內的事；相對的休閒旅遊人才的需求也日益增加，近十年內在大專院校休閒旅遊觀光餐飲相關科系如雨後春筍般地增設，原先只是在私立科技院校設立科系，現在諸多國立大學也紛紛設立，甚至有相關碩士班博士班的成立。但是市場上的人才需求畢竟是有限的，而影響所及也壓縮其他專業科系的生存空間，教育部甚至在2014年宣布採取大專院校觀光餐旅相關科系不能再增加名額，而重要理工科系的名額不能減少的規定。

　　但是回歸到本質，到底學生為什麼喜歡就讀休閒旅遊相關科系？甚麼樣特質的人適合來就讀？許多學生認為自己就是喜歡吃喝玩樂所以就來報考就讀，結果發覺到太辛苦或賺不了大錢，紛紛打退堂鼓；但也有本身的特質很適合從事這個行業，但因父母親對休閒旅遊產業的不了解，認為這個領域是沒有學問的科系，或覺得工作身分沒有那麼風光，就澈底反對報考相關科系。

　　本書希望能讓讀者對這個領域科系有正確認知觀念，也希望跳脫以往教科書平鋪直敘地介紹這個領域的內容與專業技術，而忽略基本素養與態度，甚至期盼社會大眾能了解休閒旅遊對每個個人與社會的重要性。

　　休閒、觀光、旅遊……在華人世界中，因普遍從小被灌輸「業精於勤荒於嬉」的觀念，所以常認為休閒觀光旅遊等行為是懶惰或浪費金錢的行為，不只不被鼓勵甚至被禁止；華人的學術圈也有為數眾多的學者，認為休閒觀光旅遊怎麼能成為一門學術？但隨著國際化、全球化的視角打開，休閒觀光旅遊等相關行為逐漸受到肯定與重視，學術界也開始接受、研究這個領域。不過，目前國內對休閒觀光旅遊的認知仍有偏差，我們國家從政府、學校到相關企業，都把休閒觀光旅遊都視為單純的經濟產業，社會普遍認定它是吃喝玩樂的消費產業，從業者沒有認同和尊敬自己

的行業，消費者更以「花錢的是大爺」的心態去進行休閒觀光旅遊行為，當然造成許多偏差的現象。

本書的基本立場認為可分為3個層次：

第一層：休閒即是修行（教育），就是無論是業者或消費者對休閒應有基本的認知與正確的態度，所以應在各階層普遍進行正確的休閒教育；

第二層：休閒是一門好產業，是利他高品質的服務產業；

第三層：休閒最終目的在建構一個和諧的休閒社會（或有魅力的旅遊目的地）。

休閒觀光旅遊相關產業的學習者，在學習相關的專業技術之前，應先思考以下問題：

一、休閒觀光旅遊產業的存在價值為何？

二、休閒觀光旅遊是否就等同於吃喝玩樂？

三、休閒觀光旅遊對個人、產業、地區及國家的意義何在？

四、古往今來有哪些休閒觀光旅遊業的典範與達人可供學習？

五、休閒觀光旅遊產業的工作者須具備哪些條件？

六、休閒觀光旅遊產業的發展現況與未來展望如何？

最後感謝協助本書資料整理與校稿的雅欣，也衷心盼望本書的出版能對休閒旅遊業的發展與學習有一點貢獻，我們兩位作者在休閒旅遊領域各有長年的學習與產業實務經驗，雖經多次討論反覆推敲及增修，仍難免疏漏於萬一，不同的寫作觀點也請各界不吝指教，最希望能讓大家有耳目一新的驚喜，想要閱讀它，並衷心期盼學子與讀者能從本書中獲益。

顏建賢
周玉娥 謹誌
2022.1.1

目錄

第一篇 休閒旅遊核心價值

第二篇　休閒旅遊服務產業

第三篇　休閒旅遊地營造與永續

本書架構指引

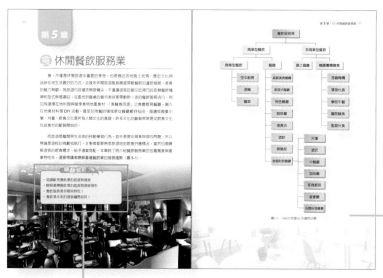

第 6～13章章首設有架構圖,引導讀者了解該章整體面向。

翻轉教室
條列各章重點,讓讀者對本章有概略的了解。

案例學習
19 則國內外案例,用以輔助理論,讓讀者學習無障礙。

收錄專有名詞、相關資訊等，
提供讀者重要觀念。

版面活潑
全書穿插大量的圖表，
提高讀者的學習興趣。

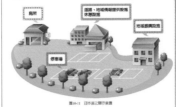

課後評量
包含填充題與問答題 2 大題型，
讀者可自我檢測，並可自行撕
取，提供老師批閱使用。

第一篇
休閒旅遊核心價值

　　當我們所從事的工作沒有經過完整的價值論述，或所謂的找出核心價值（Core Value），這項工作很容易就被忽視或扭曲；以臺灣休閒觀光旅遊業的發展為例，相關的產官學專家一開始就將這個產業定位為新的「搖錢樹」，沒有做好紮根與教育的工作就直接進入其經濟交易行為。

　　自古至今，東方有孔子周遊列國、徐霞客足跡遍中國，臺灣的謝哲青、謝怡芬（Janet）也成為大家喜愛的旅行家，西方有馬可波羅、麥哲倫等航海冒險家，中古世紀的歐洲，各國的王公貴族更鼓勵其子女在年少時就去進行「大旅行」，以增廣見聞，擴大視野，鍛鍊堅毅的身心，準備成為新領導者的必要訓練課程。

　　休閒旅遊在世界各國也從原先只是一個點綴性的產業，現代已成為所有國家爭相發展的重要產業，也成為重要的國家發展策略。本篇的目標在闡述休閒即是教育，內容重點有二：

1. 古往今來休閒觀光旅遊業可供學習的典範與達人
2. 休閒旅遊對於人之意義與價值在於找回自己，追求真正的自由，最終過得至善幸福的人生。

第 1 章　休閒旅遊定義與範疇
第 2 章　休閒旅遊類型與發展
第 3 章　休閒旅遊產業特性與現況
第 4 章　臺灣觀光行政系統與組織

第*1*章

休閒旅遊定義與範疇

「休閒」到底指的是什麼？包括哪些範疇？

「休閒」與人類行為間的關係為何？

人們又為何需要「休閒」？影響人們「休閒」的可能？

長久以來「休閒」二字在中文語譯跟語義上所呈現的意義，一直因東西方學者論述不同，而在認知上有層次的不同。同時它也隨著時代的變遷、社經地位的懸殊、文化的差異與科技的日新月異，展現出與過往大異其趣的意義。以休閒之父古希臘哲學家亞里斯多德（Aristotle, B.C.384～B.C.322）所說最為後人推崇，他稱休閒為一切事物環繞的中心，是科學與哲學誕生的基本條件；工作的目的是為了休閒，人惟獨在休閒時才有幸福可言。

翻轉教室

- 了解休閒旅遊的定義、意義與功能
- 提出休閒、遊憩與觀光三者關係的關聯
- 探索休閒旅遊的職涯與發展

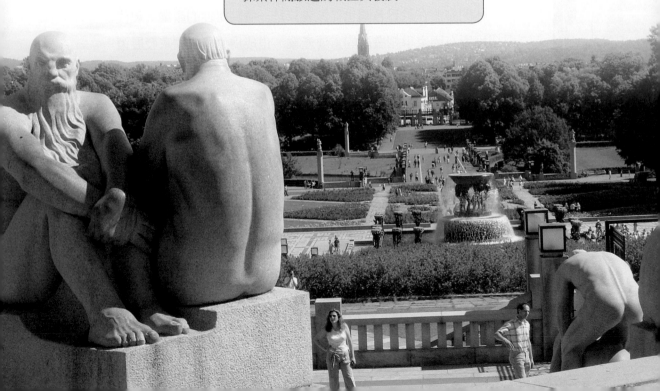

第一節
休閒旅遊定義、範圍與功能

　　雖然國民所得不斷提高，人們生活品質也跟著提升，吃喝玩樂顯然成為現代人所定義的休閒生活型態，但到處充斥著過度商業化的休閒活動，部分有錢與有閒的民眾精神生活卻空虛貧乏，以人為本的休閒應該是什麼模樣？旅遊的意義又是什麼？

　　休閒之父古希臘哲學家亞里斯多德稱休閒為一切事物環繞的中心，是科學與哲學誕生的基本條件。工作的目的是為了休閒，人惟獨在休閒時才有幸福可言。提出：娛樂消遣（Amusement）、遊憩（Recreation）、沉思（Contemplation）3 種休閒程度，其中「娛樂消遣」的層級最低，人數也最多；「遊憩」次之，居中層，人數平平；「沉思」則是最高層，休閒人數最少（圖 1-1）。

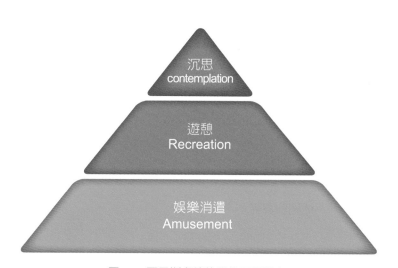

圖1-1　亞里斯多德休閒的三種程度

資料來源：Corder, K,A,. & Ibrahim, H,M,.(2003). Applications in Recreation and Leisure:for today and the future,NY:McGraw-Hill.p.2；全華繪製。

休閒旅遊定義

　　「休閒」（Leisure) 的定義相當廣泛，東西方學者雖論述不同但精神一樣，又以休閒之父亞里斯多德說的最為後人推崇：「休閒是免於勞務的一種境界或狀態」（a condition or a state of being free from the necessity to labor）。講述休閒應是繁忙勞動的目的，將休閒定義為：為自己而做的活動，更不是必要工作時間外的殘餘；善用閒暇時間來進行反思修練，在為己的主體意識下從事有意義的作為，足以實現美好人生的幸福快樂。

　　東方學者對休閒的看法，可追溯到漢代許慎於《說文解字》中所記載：「休」，從人依木，即人在操勞過甚時，常倚靠樹木來減低疲乏，修養精神，故休之本意為息止也，也有休息、休養的意思。清代段玉裁在《說文解字》中注解，「閒」指「隙也，比喻月光自門射入之處為「閒」；其「閒」者稍暇也，故日「閒暇」；有安閒、閒逸的意思。

　　中國人依木而休的觀念，可從老子《道德經》的無為，莊子《逍遙遊》的自適，到陶淵明《歸園田居》呈現淳樸自然的休閒生活。詩人避開了達官貴人的車馬喧擾，在悠然自得的生活中，獲得了自由而恬靜的心境。休閒是一種高尚有品味的境界。與休閒相關的名詞很多，但內涵意義其實不太相同，詳細整理如表 1-1，方便比較其差異。

休閒的真諦

不在於「時間」，而在於「心境」
不在於「類型」，而在於「品質」
不在於「形式」，而在於「內涵」
不在於「參加」，而在於「投入」
不在於「有所得」，而在於「放得下」

表1-1　休閒相關名詞之定義差別

名詞	英文	定義
休閒	Leisure	1. 是一種心靈的態度，休閒可以是修行，可以是一種產業，也可以是一種政治手段或政治理想。 2. 休閒可以培養一個人對世界的觀照能力。
遊憩	Recreation	是指人們利用休閒時間從事有益身心的各種活動，且經由活動來滿足某一既定的目的，以增加創造力及從事此活動之興趣。
觀光	Tourism	1. 是旅人經由旅行離開生活場域，進行賞景、休閒、探險、探索等與不同的活動。 2. 是指為達成某一目的，離開日常居住地前往它處，從事一定時期之旅行活動。
旅行	Travel	旅客利用觀光活動資源，包括自然資源、人文資源、交通運輸資源、設施資源等從事觀光活動。

從圖 1-2 休閒、遊憩與觀光三者關係圖中，可清楚看出「休閒旅遊」融合了休閒、觀光與遊憩三者的意義與功能。「休閒」包含了觀光與遊憩，遊憩和觀光都是休閒的一種方式。進一步來說旅遊是經由旅行離開生活場域，進行賞景、休閒、探險、探索等與日常生活不同的活動，觀光包含休閒旅遊和商

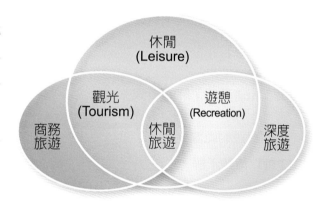

圖1-2　休閒、遊憩與觀光三者關係圖

資料來源：Mieczkowski, Z. T., Some Note on the Geography of Tourism : A Comment, Canadian Geography, Vol. 25, No. 1, p.p. 186-191 (1981)；全華繪製。

務旅遊，但不等於休閒；遊憩則指運用休閒時間從事某種活動，包括了休閒旅遊和深度旅遊，例如以人為主深入了解每個地方的人文風情、歷史背景就是屬於一種深度旅遊。

　　休閒是人類所有活動的目標，因休閒者所選擇的休閒項目、休閒態度、動機和休閒的興趣等因素而呈現出不同的特質，所以唯有人們選擇適合自己的休閒活動，才能使休閒發揮最大的功能與效益，進而達到從事休閒的目的。

　　休閒態度即係指個人對休閒活動所抱持的一種想法、感覺和行動的傾向。每個人的休閒行為大抵上是休閒態度的外在行為表現，所以只要掌握其休閒態度就可以相當程度確認他可能採行的休閒行為。曾多次榮獲國際性學術榮譽大獎的社會學家尤瑟夫‧皮柏（Josef Pieper）針對休閒的功能解釋為：「休閒是一種心靈的態度，也是靈魂的一種狀態，可以培養一個人對世界的觀照能力」。

　　因此休閒可以是修行，可以是一種產業，也可以是一種政治手段或政治理想。21 世紀休閒的功能可說非常廣泛與多元：如自然、健康、放鬆、悠閒、體驗、簡單、交流、教育、活化、永續等。

二　休閒旅遊範圍

　　隨著休閒旅遊產業日新月異、精益求精，為滿足遊客吃、喝、玩、樂等各種需求的產品與日俱增，現今休閒旅遊服務業已是全球最大的經濟產業，且與各部門環環相扣，相互配合，缺一不可，也讓旅遊地更具有魅力和吸引力，成為人與環境、人與人互相流動與了解的平臺。

　　休閒旅遊的範圍涵括食、衣、住、行、育、樂各面向的休閒旅遊服務產業，從圖 1-3 可以清楚了解。

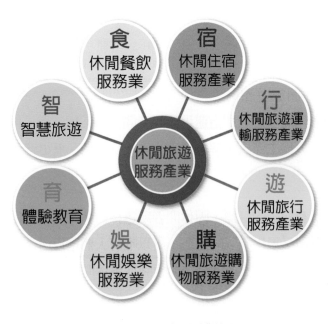

圖1-3　休閒旅遊服務業範圍

第二節
休閒旅遊行業圖像與職涯

　　隨著經濟、科技發展與社會生態改變，休閒需求增加、消費型態改變、市場全球化、競爭全球化，促使休閒產業呈多元且快速的發展。

 休閒旅遊行業圖像

　　休閒旅遊產業屬於複合式的服務業，服務範圍涵括了食、衣、住、行、育、樂，甚至於社交、集會、健康、購物等功能的一系列服務商品。休閒產業在現代的經濟結構中，已被認為是具有多目標、多功能的新興綜合企業，休閒產業融合了各行各業，彼此相依相惜，居於產業領導的地位。休閒產業的行業圖像可分為七大項：（圖 1-4）

1. 餐飲業　　　2. 旅宿業　　　3. 旅行業　　　4. 旅遊運輸

5. 購買與禮品業　　6. 體驗活動教育　　7. 景點與遊樂場所

圖1-4　休閒旅遊行業圖像描述 （圖片來源：全華）

二　休閒旅遊職涯與發展

　　休閒是一門好產業，也是利他高品質的服務產業，根據 yes123 求職網針對畢業生職涯規劃調查於 2019 年的調查顯示：

　　第一份工作新鮮人「最想進入」的行業，第一名為「餐飲住宿與休閒旅遊業」（33.3％）其次分別為「科技資訊業」（32％）、「大眾傳播與公關廣告業」（26.7％），以及「批發零售與貿易」（28.1％）、「一般服務業（不含餐宿與休旅）」（29.5％）。再者，根據 2020 年針對上班族年前轉職行業排名調查，「餐飲住宿與休閒旅遊業」占 30.8％，也是熱門排名第二名。

　　依據教育部 UCAN 大專校院就業職能平臺，結合職業興趣探索及職能診斷，以貼近產業需求的職能為依據，以休閒與觀光旅遊為例（圖 1-5）：

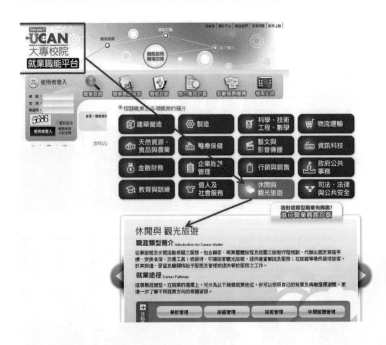

圖1-5　教育部大專校院就業職能平臺，對觀光休閒產業有非常明確的職業分類和介紹。

https://ucan.moe.edu.tw/Account/Login.aspx

（一）職涯類型簡介

　　為從事旅遊及休閒活動相關之服務，包含顧客、商業團體旅程及組團之旅遊行程規劃、代辦出國及簽證手續、安排食宿、交通工具；或接待、引導旅客觀光旅遊，提供適當解說及服務；在旅館等場所接待旅客，於其到達、居留及離開時給予服務及管理或提供餐飲服務之工作。

（二）就業途徑

　　休閒旅遊職涯類型，在就業的選擇上，可分為以下幾個途徑，有興趣的人可依照自己的背景及興趣選擇瀏覽，更進一步了解不同就業方向的相關資訊、需要的職能執業資格、證照，與勞動部技能檢定證照資訊。

　　就業途徑可以分為：餐飲管理、旅館管理、旅遊管理，以及休閒遊憩管理 4 種，分別介紹如下：

1. 餐飲管理：針對餐飲作業的品質及成本進行控制與管理，發揮料理的創意並嚴格確保烹飪時應符合新鮮、清潔、迅速、加熱與冷藏之原則及避免交叉汙染，提供專業親切的服務、衛生安全的環境、完善的備品及有效處理顧客抱怨，以提高顧客滿意度及餐廳業務。
2. 旅館管理：接待旅客，於其到達、居留及離開時給予服務及管理。業務範圍涵蓋：客務業務（櫃檯接待與服務、訂房等）；房務業務（環境清潔與保養、房間清潔、洗衣房作業等）、餐飲業務（餐廳服務、採購、外燴宴會服務）、行銷業務（旅館行銷文宣、促銷活動設計、套裝行程規劃及公共關係等）。
3. 旅遊管理：針對旅遊地的地理、風俗、文化、歷史有全盤了解，及了解客人的背景、習慣、職業等需求，進行精緻旅遊差異規劃。
4. 休閒遊憩管理：維護景點或場地的安全與秩序，並定期對設施器材進行檢測，提供顧客導覽解說，具備行銷技能以開發創造吸引人的娛樂情境、旅遊活動或方案。

　　休閒觀光旅遊相關產業的學習者，可從「職業興趣探索」中了解自己的興趣、特質與偏好，找到自己興趣職涯類型。所以，學習相關專業技術前，應先思考以下問題：

1. 休閒觀光旅遊業的存在價值為何？
2. 休閒觀光旅遊是否就等同於吃喝玩樂？
3. 休閒觀光旅遊的從業人員須具備哪些條件？

第三節
休閒哲學典範與主張

　　休閒旅遊有其深度的內涵與哲學理念，東西方的哲人各有不同的詮釋與見解。西方休閒學之父 ── 亞里斯多德認為無論個人或國家均需以獲得休閒，追求休閒為終極目標，雅典人將工作看為是枯燥單調的，休閒卻是怡然自得、生動活潑的。希臘人也將工作看為是缺乏休閒的，而認為休閒不應含有工作。老莊的休閒哲學思想，是東方休閒哲學的代表，老子主張無為，莊子的逍遙之道，道家的休閒智慧自由自在悠閒、無憂無慮、從容自如、怡然自適，無所羈絆的心態與境界。

一　東方休閒哲學 ── 莊子

　　莊子的逍遙遊與西方的古典休閒觀具有相當的相容性，隨遇而安、放下對功名、利祿、行骸、人我、是非等的執者；不以心逐物或心隨物轉，而是要能「物物而不物於物」，無論休閒或逍遙都是一種非功利性、無實用價值、完全發自內在動機對真理與生命的探索。莊子的休閒觀簡而言之即包含了逍遙遊，心齋與坐忘及無用之用方為大用等三個要點。

（一）逍遙遊

　　「逍遙」潛在意涵為閒適安逸的生活以及自由自在無所羈絆的生命。逍遙就是追求一個內心自由自在的至人境界，無拘無束，一切皆無，順性而行，「得而不喜，失而不憂」，這種安時而處順的心態，就是逍遙的表現。（圖1-6）

圖1-6　莊子的終極理想 ── 逍遙遊（圖片來源：全華）

（二）心齋與坐忘

「心齋」意味著化解心中的種種執著、消除心中的一切雜念、擺脫心中的所有欲望，使自己變成「虛」，顏回的「未始有回」就是「無己」或「虛」的境界，「虛」則能「受（也就是接納）」萬物、能與「道」融合。

「坐忘」之功能便是消解生理欲望及機心巧智，使真我獲得解放而回歸生命的主體、超越對現象世界的依賴，以與「道」相通，也就是達到了「無己」而「逍遙」的境界[1]。化解心中執著、雜念、欲望，使自己變成虛；消解生理欲望及機心巧智，使真我獲得解放回歸生命主體。由於生活中的紛擾多半係因有所執著、放不下所致，也就是因為不能「忘」或無法「忘」，莊子認為「忘」可以化解這些紛擾，「忘」為莊子生命修為的基本功，以「忘用」、「忘得」、「忘知」、「忘形」、「忘己」為修為的進境，提出到藝術人生的進路。莊子體會到生命的災難多半係隨著「有用」而來，莊子建議藉「無用」之道來化解。

（三）無用之用方為大用

人必須超越理性，進入與道冥合的境界；善用理性而不執著。而「無用之用」並不是和「有用」兩極相對的「沒用」。無是超越的意思，「無用」就是超越器物的定用，而能「與時俱化」，這樣才能「妙用無方」[2]。只要能夠體悟「無用之道」，就會得以「物物而不物於物」－也就是乘物遊心、安時處順、悠然於天地之間！[3]

二　休閒學之父 — 亞里斯多德

希臘哲學家亞里斯多德被尊稱為休閒學之父，他主張休閒為一切事物環繞的中心，是科學與哲學誕生的基本條件，工作的目的是為了休閒，人惟獨在休閒時才有幸福可言。亞里斯多德肯定人需要朋友，因為休閒時，朋友可以分享想法和理想。人在休閒是最真實的，所以全心思考是最高尚，因為真理的思考使人接觸永恆的真理，提升人接近神的境界，所以人在休閒時將是沈思者、哲學家、思想家。人在休閒時，必須是沒有緊急壓力和日常雜務在身。休閒並非是獨自沈思，最終應是回饋到社會，美德才得以發展，因此，完美的人應具有理論和實踐的功能。

1　葉智魁，2006。
2　顏崑陽，1996。
3　葉智魁，2006。

（一）人生終極目標

　　亞里斯多德認爲人生的終極目標是「幸福」和活出具有德行以及休閒的一生（to live a life of virtue and of leisure）。他認爲的「幸福」是至善的人類活動，並不是一種「心靈境界」，而是一種「智慧知識」，智慧知識是起於對事物本質形式的掌握，他認爲人類的智慧最重要的成就即是哲學智慧與實踐智慧，個人至少要擁有這兩種智慧，才有得到幸福的可能。亞里斯多德強調理想的社會是由幸福的個人所組成，而個人的幸福則在於個人能根據美德（Virtues）實行善的生活，將人類靈魂的功能發揮到極致，使生活獲得盡善盡美的表現（Excellence），因而能享有成功（Successful）、完滿（Perfect）與豐富（Flourishing）的人生。

（二）哲學觀點

　　休閒爲一切事物環繞的中心，是科學與哲學誕生的基本條件，工作的目的是爲了休閒，人惟獨在休閒時才有幸福可言，對生命、對價值的了悟，才是指導生活、生存的法門。

　　人的存在有不同層次，不同高度，不同價值。有人只求生活，忙忙碌碌，悽悽惶惶，席不暇暖，只讓生活品質更好。有人把生命當志業，可大可久，造福眾人。到底你在生存？生活？還是成就生命？有人只能或只想求生存，所以除了爲三餐溫飽而奔走，有人則還要求有一些生活層次的體驗，學習與成長；有些人則更希望自己的生命能發光發熱，用專業或時間來做一些提昇文化和助人利他的事業。（圖1-7）

圖1-7　人的存在有不同層次，不同高度和不同價值，你在生存？生活？還是成就生命？

註解：美國社會心理學家馬斯洛的人類需求五層次理論：生理需求、安全需求、社會需求、尊重需求和自我實現，可以精簡歸納爲人存在的生存、生活、生命三個層次。（圖片來源：全華）

　　尤瑟夫‧皮柏的「閒暇：文化的基礎」一書提到「閒暇」這種觀念的原始意義，是指「學習和教育的場所」，早已被今天「工作至上」的無閒暇文化所遺忘，如果我們現在想進一步眞正了解閒暇的觀念，那麼我們勢必要面對因過份強調「工作世界」所產生的矛盾。亞里斯多德說：「我們閒不下來，目的就是爲了能悠閒。」

（三）宗教觀點（古典休閒理論）

宗教只能產生在閒暇之中，因為唯有如此我們才有時間去沉思生命（上帝）的本質。亞里斯多德主張：教育人民活出有德行及休閒的一生人民必須有充分的休閒以利德行發展，理想城邦的規模應該大到足以讓它的住民過著休閒的生活—自由與節制、調和，主政者如果無法培養人民如何善加利用休閒的能力，應該受到責難。

例如挪威著名的露天雕塑公園 — 奧斯陸的佛格納雕塑公園（Frogner Park），公園占地近 50 公頃，一條長達 850 公尺的中軸線，正門、石橋、噴泉、圓臺階、生死柱都位於軸線上，主要雕像、浮雕分佈其間，是目前世界上最大的雕塑公園。

佛格納雕塑公園陳列的雕塑作品中，引人省思的創作，莫過於挪威著名雕塑家古斯塔夫·維格蘭（Gustav Vigeland）於 1906 ～ 1943 年間的雕塑作品，共有 192 座雕像和 650 個浮雕。

作品中生命之環，長約 100 公尺花崗石大橋兩側護欄基石上羅列各 29 座青銅裸體雕像，男女老少赤裸裸呈現姿體與各種悲哀歡愉的情緒變化，表達作者從出生到死亡的生命體驗，生命的本質應該像這樣的純貞與平等（圖 1-8）。另一作品位於公園最高處，一柱擎天的人生塔（Monoliten）又稱生命之柱，高有 17 公尺、重 260 噸，以白色花

古斯塔夫·維格蘭 （1869～1943）

挪威最著名的雕刻家，他在孩童時期，便對宗教、靈性、繪畫和雕刻深感興趣，他的雙親將他送到奧斯陸的技術學校學習木雕，他在獲得國家補助後前往歐洲各地旅遊。從哥本哈根、柏林和佛羅倫斯一路到巴黎後，便在羅丹的工作室工作。回到奧斯陸後，成為挪威史上最受歡迎且最多產的雕刻家。

崗石製成，是佛格納公園最顯著地標，也是維格蘭在 1929 ～ 1943 年中，耗費 15 年，以 121 個不同姿態的男女人體雕像扭曲掙扎，層層疊疊所製作而成的「人生塔」，象徵人的一生努力向上爬，令人印象深刻，足以表現了挪威人的生活態度與人文素養（圖 1-9）。

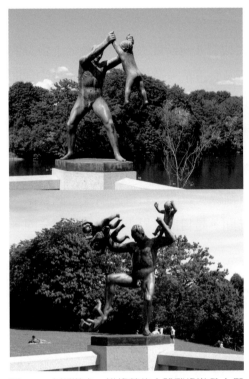

圖1-8　古斯塔夫‧維格蘭的人體雕像激發人們對生命從搖籃期褓褓中的嬰兒到老年墳墓期的形銷骨立，有著強烈的震撼心情。

圖1-9　佛格納雕塑公園的中心焦點生命之柱，由121個姿態各異的裸體人像，堆疊成柱，推向天際，現在這個生命之柱也成了奧斯陸的地標。

三 中國地理學探險家 — 徐霞客

　　徐霞客是明代著名的地理學家、旅行家和文學家，四、五百年前，憑著個人的才情志趣和驚人毅力，傾其一生，遍遊中國山川百嶽、遊歷大江南北，完成了不可能的任務，為中國第一位自助旅遊者也是中國史上第一位地理學探險家，留給後人無比珍貴的史料（圖 1-10）。

圖1-10　徐霞客以一位探險家不畏艱難的精神，不僅完成遊遍中國名川百嶽個人的心願，也替後世子孫保留了明末中國的部分面貌。（圖片來源：全華）

　　徐霞客在休閒旅遊上的重要成就，不僅記載中國山川源流、地形地貌、礦藏物產、生物形態以及工農業生產狀況、城市聚落、建築、歷史、地理等民情風俗。他

所到之處的地理、地貌、地質、水文、氣候、植物、農業、礦業、手工業、交通運輸、名勝古蹟、風土人情，更具有很高的科學和文學價值。

（一）地貌學成就

徐霞客 30 多年的旅行考察，看見過許多地貌形態。記錄在遊記中的地貌類型就有岩溶地貌、山嶽地貌、紅層地貌、流水地貌、火山地貌、冰緣地貌和應用地貌七種，被他描述過的地貌形態名稱多達 102 種。其中我國西南地區岩溶地貌尤為詳細，徐霞客通過實地考察我國東南、中南和西南地區岩溶地貌最發達的地區，非常全面而系統地記錄了這些地區地表岩溶的各類地貌形態、分佈範圍及地區差異作了精闢的論述且作出一套系統的分類和命名，是一部相當完整且世界最早關於岩溶地貌學和洞穴學的科學文獻，徐霞客堪稱世界最早的偉大的岩溶學家和洞穴學家。

（二）水文學成就

在《徐霞客遊記》用較大的篇幅描述了各地的水體類型和水文特徵，記載大小河流 551 條，湖、澤、潭、池、沼澤 198 個。對河流水文的描述包括流域範圍，水系、河流大小、河水的流速、含沙量、水量變化、水質、分水嶺、伏流、河床的地區差異等。為了論證長江的源頭，晚年他專門寫了《江源考》，為人們正確地認識江源作出了貢獻，像這樣詳細而具有科學價值的論述沼澤的文獻，在徐霞客以前沒有出現過。

（三）人文地理成就

《徐霞客遊記》中有不少人文地理內容，如手工業、礦業、農業、交通運輸、商業貿易、城鎮聚落、少數民族、各地民情風俗等。如書中記載煤、錫、銀、金、銅、鉛、硝、鹽、雄黃、硫黃、瑪瑙、大理石等 12 種礦物的產地、開採和冶鍊情況，是明代重要的礦冶史料。

徐霞客在遊記一書描寫事物所採用的文筆非常清新優美，堪稱遊記文學大師，因此徐霞客既是科學家，又是文學家。他在地理科學與文學上皆取得了傑出的成就。

四　中世紀旅行家典範 ─ 馬可波羅

圖1-11　馬可波羅被公認為中世紀最偉大的旅行家之一（圖片來源：全華）

馬可波羅（Marco Polo, 1254～1324）被公認為中世紀最偉大的旅行家之一（圖1-11），他是橫越歐亞的旅行家也是近代新觀察與新思維的開拓者。西元 1271 年馬可波羅 17 歲，隨父親與叔父自威尼斯家鄉啟程，在地中海東岸阿迦城登陸後，沿著古代的絲綢之路東行，經兩河流域、伊朗全境，越帕米爾高原，於 1275 年 5 月到達中國的上都（今內蒙古多倫縣境內）、大都（北京），之後在元朝任職，留居中國達 17 年。

當時正值歐洲中古黑暗時期，宗教審判、十字軍東征；另一方面，蒙古鐵騎征服了中西亞，勢力深入歐洲。當時東西方交流，全靠傳教士、商旅、使者，以及元朝設置的驛站，馬可波羅一行在這歷史潮流中，踏上前往東方的旅程。他們經過近東、西亞、波斯，翻越帕米爾高原，橫貫新疆、穿越絲路，進入蒙古統治的中國。他後來成為忽必烈的信臣、大汗的使者，涉足中國西南、緬甸、東南亞和印度。馬可波羅遊歷 24 年後回到故鄉，後因參與熱那亞戰爭被俘，入獄期間口述其親身經歷，由獄友魯斯梯謙記錄成書。

書中記載的富庶中國與東方文明風物，實當時西方未見之奇聞，揭開了東方世界的神秘面紗，馬可波羅的遊記影響了世界，哥倫布在遊記的驅使下展開航海探險，揭開世界地理大發現的熱潮，也澈底改變了人類對世界的想像。《馬可波羅遊記》非一般的旅遊文學，因為他以歐洲商旅的視界來描述其東方見聞。藉由馬可波羅的記述，使讀者擺脫一般通史的慣有論述，從真確觀察者的角度來了解元朝的政治經濟、宗教風俗，各民族的地誌風采，以及許多奇聞軼事。

五 現代旅行家典範

　　現代較知名且具代表性的旅行典範將以謝哲青、謝怡芬（Janet）兩個案例，分別介紹他們旅行的主張與人生。

（一）文史旅行家 — 謝哲青

　　謝哲青 1974 年生，小時候因家貧，在校被霸凌，患有難語症，「難語症」不僅對他造成學習困擾，也面臨社交障礙，但他埋首閱讀飽覽各種文史哲、西方名著以及大英百科全書。閱讀為他開啓通往世界的一扇窗，從難語症到取得英國倫敦亞非學院（SOAS）藝術史暨考古學系碩士，旅行過 97 個國家，謝哲青以旅行療癒自己，他走出一條不一樣的人生道路。現在他是臺灣作家、攀岩、登山家，並精通中、日、英、義、拉丁文等五種語言的文史學者，也是知名旅行家與節目主持人。（圖 1-12）

圖1-12　謝哲青身兼文史學家、藝術策展顧問與節目主持人多重身分。

（照片來源：謝哲青提供）

　　謝哲青認為旅行的意義，不僅僅在於目的地的抵達，更在於用全新的視野，發現自己的絕世光景，旅行更像是一場由外而內，改變內心的深層革命。爬山或國家公園巡山，經常都是自己一個人，害怕與寂寞是家常便飯，但因為有很多時間跟自己相處，如何在當下處理自己的情緒便是很大的挑戰與功課，而絕不是吃喝玩樂可以解決情緒問題的。唯有真正了解自己、切實掌握自己想要的跟不想要的人，才能夠做出正確有遠見的決定，謝哲青認為，吃喝玩樂的方式並無法真正處理和面對人生的問題與困境，到頭來還是要靠自己下判斷。他說登山讓他有很多時間思考，也學會化解生活中的不滿與衝突，例如為什麼找工作卻常常碰壁？獨處養成的思考習慣，也讓他不會輕易說出沒有經過思考的話、做出沒有經過思考的事。每一次登山，就如同置身「動態的禪境」，人的思路會變得清晰，也會變得世故。

29 歲時，就以搭貨輪的方式第一次環遊世界，辦好船員證，由基隆港出發，一路搭便船、兼差打工，經過一年又四個月的時間，搭船探索世界。「坐船」不光為他省下了相對昂貴的機票費用，對他來說，更是一種特殊的旅行方式。在船上的日子，他遇過來自波蘭、葉門、哥倫比亞、中國的船員，然後發現：「他們很年輕就上了船，學歷不高，甚至可能沒上過學，可是英文卻非常好！他也去過埃及、北非、摩洛哥，那裡的人不只會說英語，還會德語、法語、日語、阿拉伯語。」因而感悟到，「學語言，其實只是學習跟世界溝通協調的『本能』；語言，也不只是上學就能學會的。」

謝哲青專挑別人沒走過的路去旅行，曾以徒步方式從中國上海出發，穿越中亞絲路，共計 7 個月抵達土耳其伊斯坦堡。曾攀登聖母峰南坳營地、徒步走過撒哈拉沙漠、太平洋西南部的巴布亞紐幾內亞、非洲的吉力馬札羅火山、馬來西亞的神山等等。

謝哲青曾因為看了《金銀島》，一路從英國追尋作者史蒂文生的足跡到薩摩亞群島，親眼看見他的墓誌銘寫著：「Tusitala（圖西卡，意指說故事的人）」，追尋心中的嚮往。

謝哲青認為：「旅行，是讓我認識自己的最好方法！」透過探索世界，他不僅找到更加認識自己的路，也找到跟他人溝通的方式。走進世界、養成國際觀到底為什麼重要？謝哲青鼓勵年輕人「不要為錢工作」，而是要先認清楚「自己是誰」。

資料來源：走遍86個國家的孤獨旅行者。TOEFL World《托福世界誌》，取自 http://www.toeflworld.com.tw/testttest/

（二）瘋臺灣旅遊節目主持人 ── **Janet**

Janet 中文名謝怡芬，1980 年出生於美國德州，MIT 麻省理工學院生物與西班牙文系畢業，能通英文、華語、臺灣話、西班牙文、法文，是 Discovery 頻道「瘋臺灣」節目主持人。當過背包客，自助旅行過 30 多個國家；不到 30 歲，謝怡芬就已旅行過遍佈美洲、歐洲、亞洲和大洋洲、非洲，多達 40 幾個國家。因為熱情與活潑，隨興而安，敞開心胸，總能在旅行途中結交到許多朋友，而不斷地思考，也能不斷地獲得，她覺得自己是一個需要不斷變動的人，所以不會對哪裡有特別的執著，心中有一塊由自己拼貼出來的世界地圖，每個地方都有自己的情感，在旅遊中持續累積心的力量，找到自己的位置。（圖 1-13）

圖1-13　謝怡芬深深體會在旅行途中能刺激更多靈感，只要累積更多的能力，很多機會就會開啟。
（照片來源：謝怡芬提供）

從小父母就常鼓勵她去旅行，影響了她的人生觀，旅行也改變她的人生。16 歲那年，她申請到厄瓜多的海外志工服務，為了能夠成行，她用盡各種方法籌錢，包括賣自製餅乾給鄰居及朋友、寫信向老師及企業募款等。在美國長大的謝怡芬，從小就懂得靠自己想盡辦法籌措旅費，像是曾在法國當家庭保母、在阿根廷街頭當街頭藝人，到加油站打出「免費洗車」的宣傳，吸引一堆車主上門，順利籌到 500 美元旅費。這樣多彩多姿的經歷，不只增加人生經驗，也讓她了解到賺錢是多麼不容易。

在厄瓜多當醫療志工時，幫當地的貓狗打狂犬病疫苗，有天，一位小女孩堅持送她一顆木瓜表示感謝，謝怡芬雖然很感動，但還是委婉拒絕，而且還陪小女孩走回家，後來她才發現，小女孩為了送那顆木瓜答謝她，來回走了 2 小時的路程，也意外發現小女孩家境貧窮，木瓜居然是家中最寶貴的食物。那段期間她深刻地感受到，自己其實得到的比付出的更多，旅行成了她快樂的泉源，不斷地滋養著心靈。她覺得，在旅行的過程中，你可能會在物資缺乏的貧窮地區，看到一些難過的場景和沒有自己那麼幸運的人，但也因為如此，會讓你重新思考、重新認識自己，也成了改變自己人生的一大轉捩點。

在旅行途中能刺激更多靈感，只要累積更多的能力，很多機會就會開啟，旅行途中的各種收穫和啟發更是促使她持續進步的原動力。例如在參加澳洲黃金海岸 21 公里馬拉松，在騎越野車的時候不慎左手大拇指骨折，但她並沒有因此更改計畫，反更覺得這個突發的事件，是讓旅程更難忘的主因。而隨團遠赴馬拉威（Republic of Malawi）探訪，先是發生車子差點墜谷的驚魂事件，後又遭非洲蜂叮咬，那時則讓謝怡芬想到要加強藝術和小提琴；在阿根廷時，因為會英文和西班牙文，所以一位牧場主人想雇用她，讓她深覺加強語言的能力重要；而在印度，她還碰到一位以前國王的孫子，帶著她和朋友到城堡參觀，在聊天過程中，她也得到一些做生意上的靈感。這些收穫和啟發不一定是工作上的，但都會讓謝怡芬有想要更進步的動力，激勵自己也想跟對方一樣。

對她來說，總是在書本看到的那些城市，能真真實實地呈現在眼前，是非常令人興奮的事，而世界這麼大，有太多東西要去體驗，才會對生活更有新的想法和靈感。

資料來源：
1. 謝怡芬(2010)。Janet帶100支牙刷去旅行。臺北：高寶。
2. 宋佳玲。劉 軒vs. Janet／冒險玩咖用足跡豐富人生。非凡新聞周刊，176。

六　找到自己的典範

　　休閒即是修行（教育），就是無論是業者或消費者對休閒應有基本的認知與正確的態度，所以應在各階層普遍的進行正確的休閒教育。休閒讓我們生活中不再只有工作與生理需求去填滿，藉由休閒活動的增加來提升我們自身的知識、技能與涵養，更多的時候是與自己的對話，經過不斷的反思與沉澱，讓我們的人性能更加成熟，成為一個真正的人。

　　透過本章古往今來的休閒觀光旅遊業典範與達人的休閒哲學主張，讓身為休閒觀光旅遊相關產業的學習者，在學習相關的專業技術之前，更深一層思考休閒觀光旅遊對個人、產業、地區與國家的意義何在？

結 語

　　休閒旅遊有其深度的內涵與哲學理念，東西方的哲人各有不同的詮釋與見解，西方有休閒學之父 — 亞里斯多德，東方有老莊的休閒哲學思想，自古以來也發展了多元不同的休閒旅遊理論，而綜合各家思想，休閒旅遊對於人之意義與價值在於找回自己，追求真正的自由，最終過得至善幸福的人生。而自古以來有諸多休閒旅遊的典範人物，從他們的思想與歷練，我們可以學習甚多，但真正的重點是要找到自己的典範，有一天你也將成為他人的典範。

第2章

休閒旅遊類型與發展

　　休閒旅遊產業，不僅是開發中及未開發國家重要經濟活動與收入來源，同時也是現代化國家整體發展的指標，全球的休閒旅遊發展大致呈現四大趨勢：一、地區活化與追求幸福的健康旅遊成主流；二、新興休閒旅遊據點不斷竄起；三、以及休閒旅遊活動呈現多元豐富的風貌；四、資訊科技 E 化改變了休閒旅遊消費模式。本章將分別深入介紹，探究休閒旅遊產業的發展趨勢。

翻轉教室

- 了解城市旅遊的型態有哪些？
- 認識鄉村旅遊產業的發展為何？
- 從生態旅遊案例描述生態旅遊的意涵
- 探討文化創意旅遊的型態

第一節
城市旅遊

過去傳統所稱的城市旅遊大致指遊山玩水或探訪名勝古蹟，現今全球化自由競爭下，城市間的競爭日益明顯，隨著觀念更新、旅遊地擴大、國際組織及體育競賽、與商務競合及會展行銷，城市旅遊不僅與城市商業的興旺及發展有密切的關聯，更是城市行銷的最高展現。

一 城市旅遊定義

城市之間因人文風情、購物娛樂、生活型態節奏、商機、外交或因特殊景點而有不同的差異，旅遊者被城市所提供的專業化功能與一系列的服務設施所吸引而前往旅遊。「城市旅遊」可說是人們短暫離開平時居住及工作的區域，在外且短暫停留另一城市，從事探訪親友、商務、會議、探訪文化、古蹟或是購物等相關活動為旅行的一種。

二 城市旅遊型態

根據萬事達萬事達卡 2018 年「全球最佳旅遊城市報告」(Master Card Worldwide Index of Global Destination Cities)，曼谷成為最熱門的旅遊城市榜首，倫敦和巴黎分列第二、三名，其主因為這三個城市品質和文化遺產保存完好，如曼谷的寺廟、倫敦的教堂和城堡等。

此外，近 5 年間全球旅遊業中前 20 名發展最快的熱門旅遊城市，前 4 個城市為亞洲的國家，分別為首爾、東京、大阪及臺北，可見亞洲豐富的在地特色與人文風情持續吸引國際旅客目光。其中臺北不但多年在全球 132 個旅遊城市中躋身至前 20 強，名列全球熱門城市第 10 名，消費吸引力更勝紐約、東京與巴黎，臺北吸金力道強勁。以下列舉城市旅遊的幾種類型：

（一）觀光旅遊型

此類型以城市品質和保存完好的文化遺產作爲吸引觀光客到訪，例如堪稱曼谷地標的大皇宮（Grand Palace）（圖2-1）和玉佛寺（Wat Phra Kaeo）（圖2-2），是遊客必遊的景點；法國巴黎必拜訪的景點 ― 羅浮宮（圖2-3）及艾菲爾鐵塔（圖2-4），羅浮宮是世界三大博物館之一，館中有必看的達文西《蒙娜麗莎（Mona Lisa）》，而艾菲爾鐵塔是世界建築史上的技術傑作，也是世界上最多人付費參觀的名勝古蹟。

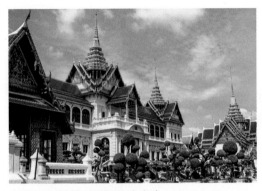

圖2-1　堪稱曼谷地標的大皇宮（圖片來源：全華）

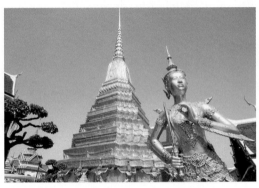

圖2-2　玉佛寺，都是曼谷必遊的景點（圖片來源：全華）

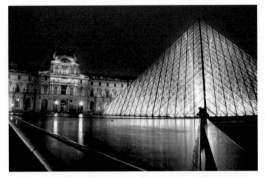

圖2-3　法國巴黎羅浮宮－世界三大博物館之一
（圖片來源：全華）

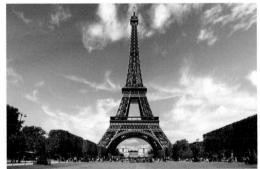

圖2-4　為世界上最多人付費參觀的名勝古蹟艾菲爾鐵塔（圖片來源：全華）

（二）醫療保健旅遊型

以醫療＋旅遊的創新服務是城市旅遊的新概念，根據世界衛生組織（WHO）估計至 2020 年，醫療健康照顧與觀光休閒將成爲全球前兩大產業，兩者合計將占全世界 GDP 之 22％；全球觀光醫療的來臺遊客人數 2008 年從 2,000 人次增加到 4,000 人次，平均每位國際醫療顧客所帶來的產值爲傳統觀光客的 4 ～ 6 倍。

　　醫療保健旅遊歷史最久且知名就屬日本名古屋的「健康美容團」，參加的大都是夫妻、母女或朋友相約一起打胎盤素順便旅遊的，行程多以三天二夜，做完療程順便城市旅遊 1～2 天。近幾年來韓國在整型美容觀念與技術方面非常進步與風行，首爾知名的整形街「狎鷗亭」，整型、微整型相關診所琳瑯滿目，短短一條街聚集了 400 多家整容醫院，200 多家整容診所，有些大樓裡甚至擠了幾家小診所，三、四個招牌重重疊疊，很多愛美人士趨之若鶩，在首爾街上常會遇到開完刀裹紗布去血拼的女性，整形保養兼旅遊堪稱一大奇觀。

　　以「健康旅行」出發的臺北國際醫旅，是臺北市政府攜手北投健康管理醫院與北投老爺酒店，共同打造出全臺首座以健康管理為核心，集合健檢、美容醫學、溫泉旅館，三合一新營運模式的觀光。北投老爺酒店跨業合作以醫旅的創新型態經營，住宿酒店的旅客無論是泡湯住宿或預約健檢都享有專屬的健康諮詢，再提供適合的營養師飲食指南、休閒活動指導員的專業建議，以及適合的有機精油芳療 SPA 或運動水療等建議（圖 2-5）。

圖2-5　北投老爺酒店為全臺首創度假式健康管理服務，客房擁有白磺泉，讓旅客做健檢泡溫泉紓壓，整合醫旅一條龍創新服務。（圖片來源：臺北國際醫旅）

（三）短期盛會旅遊型

　　無論是全球最具影響力的國際性經貿組織 WTO、亞太經濟合作會議 APEC，或是重大的國際體育賽事如奧林匹克運動會、世界杯足球賽；抑或每年 2 月舉辦的世界三大嘉年華會（Carnival）―巴西里約熱內盧嘉年華、義大利威尼斯嘉年華和法國尼斯嘉年華，每項活動舉辦時都吸引數百萬的遊客共襄盛舉。

　　以重大的國際體育賽事為例，莫過於奧運會，不僅是全球競技體育大會，更是能刺激大眾經濟消費的大會，吸引無數的觀眾、遊客的積極參與，使得各個行業都成為奧運會（Olympic Games）的受益者，當中就以旅遊業為最大受惠行業。舉辦 2014 年世界盃足球賽（FIFA World Cup）的巴西，賽期中共吸引了 310 萬巴西本地遊客和 60 萬外國遊客，為巴西創造近百萬個就業機會（圖 2-6）。

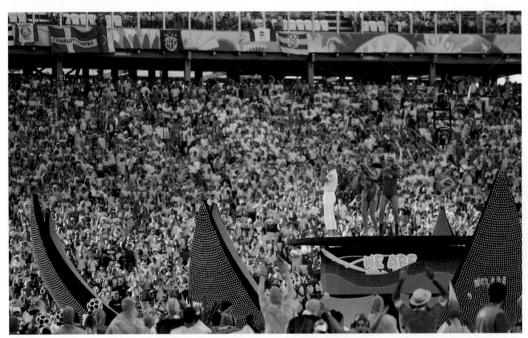

圖2-6　舉辦2014年世界盃足球賽的巴西，世界盃期間吸引數百萬遊客。（圖片來源：全華）

　　城市旅遊通常在食、衣、住、行、娛樂和購物方面都很完備，如高級餐廳美食多元精緻，娛樂購物中心、娛樂場所、城市公園、電影院、藝文、歌劇院、博物館，且擁有完善進步的基礎建設，如會場中心、旅遊服務中心、體育設施、宗教建築、古蹟保存及維護良好，甚至一些城市設置特種事業如賭（Casino），在交通方面四通八達，是一座進步的城市。

第二節
鄉村旅遊

聯合國世界旅遊組織（World Tourism Organization, UNWTO）出版的《2020 年旅遊業願景：全球預測與市場解剖》；估計在 2020 年，國際旅客中約 3% 的旅遊動機是鄉村旅遊，再加上各國國內都會地區的遊客對鄉村喜愛，鄉村旅遊的前景是可預期的。

都市人口面對生活壓力不斷攀升，再加上身處於水泥叢林，急於逃離擁擠，崇尚「返樸歸真，重返自然」為今日現代人追求的休閒生活方式。鄉村旅遊在先進國家又稱為「綠色旅遊」，是一種利用田園景觀、自然生態及環境資源，結合農民漁牧生產，體驗經營活動、農村文化及農家生活的一種旅遊方式。

一 鄉村旅遊時代來臨

走向新田園主義的時代，需要透過人與自然、人與人、都市與農村、企業與居民、行政部門與新次元之間的連結，共創地方經濟的繁榮。換言之締造出一個健康美好的生命（結緣）產業，亦是開創一項綠色生活產業。

以農業與農村為主體，引進產品加工（二級產業）及行銷服務（三級產業）層面的經營思維，激發多元創意，將地方的卓越農業資源予以整合活用。以一級農業結合二級加工與三級產品販售，創造附加新價值，讓農村生產者的收益可以增加，讓農村的產業可以升級，形成更高附加價值的服務性商品，這就是六級產業。（表2-1）如此一來，傳統農村所能觸及的市場規模就會擴大，經由生產、加工、販售一體化提升附加價值、增加就業，從而促進地區活化與再生。

表2-1 六級產業：農業生產（一級）× 農產加工（二級）× 服務行銷（三級）的產業發展模式

產業級	產業別
第一級	初級產業，指的是農產品，在休閒農業中，直接供遊客在地消費，初級農業是休閒農業的基礎。
第二級	農產品經由加工製造後之加工品，附加價值大於初級農業之生產產品（圖 2-7）。
第三級	農產品或加工品加上人為的服務，變成附加價值更高的三級產業服務性商品。

簡言之，農產品加上工業、商業後的產品，即為農業產業升級，以原生的三級產業概念為基礎，在當前體驗經濟的環境下，產業界線愈趨模糊，集結一級產業（農業）的生態保育、二級產業（工業）的生產效率、三級產業（服務業）的生活便利等優勢組合，從 1＋2＋3 與 1×2×3 的跨界思維中，融匯科技、創意與美學，形成了最具影響力的六級產業。（圖 2-7）

圖2-7 宜蘭旺山休閒農場的瓜果隧道，即農產品加上人的服務，成為附加價值更高的三級產業服務性商品。
（圖片來源：全華）

六級產業

　　「六級產業」一詞源自於日本。1990 年代，日本東京大學 教授今村奈良臣根據其研究發現，如果要讓農產品的最大價值都回歸給農民，農民必須從1級產業跨入 2 級的製造加工與 3 級的銷售，成為「1 + 2 + 3 ＝ 6」的 6 級產業，才能創造最大的農產品附加價值，把利益留在農地。之後，今村奈良臣認為 6 級產業主要架構在農業基礎之上，如果沒有1級就沒有 2 級，因此將「1 + 2 + 3 ＝ 6」改為「1 × 2 × 3 ＝ 6」的 6 級產業。

二　臺灣鄉村旅遊發展沿革

　　臺灣鄉村旅遊的發展，萌芽於 1960 年。2009 年，臺灣鄉村旅遊協會結合產官學正式成立，其目的因應全球化及國際經貿自由化，確保農業永續發展，發揮臺灣農業的科技優勢與地理條件，因此農委會開始推動精緻農業健康卓越方案，發揮農業的多元功能，成為現代化的綠色生態與服務業，進而實現臺灣農業成為全民共享的健康農業、科技領先的卓越農業，以及安適時尚的樂活農業（表 2-2）。

表2-2　重要大事紀要

期間	重要內容
1960 ～ 1970 年	萌芽階段
1970 ～ 1990 年	觀光農園出現，例如大湖草莓園、木柵觀光茶園，供遊客採果。
1990 ～ 2000 年	國立臺灣大學農業推廣學系舉辦「發展休閒農業研討會」，行政院農委會推動休閒農業政策。
2000 ～ 2009 年	修訂《農業發展條例》，正式將休閒農業列為農業一環，該條例授權訂定《休閒農業輔導管理辦法》，並逐步納入產業文化與地方美食，拓展多元遊程，開發國際旅遊市場。
2001 年 12 月	交通部觀光局頒布實施《民宿管理辦法》。
2009 年 09 月	結合產官學，臺灣鄉村旅遊協會正式成立。
2009 年～迄今	農委會開始推動《精緻農業健康卓越方案》，打造樂活農業。

三　鄉村旅遊產業發展策略

近年來，由於都市化及產業多元化，再加上國民所得的提高以及國民工作時間的縮減，臺灣農村的生態、景觀和文化也成爲吸引都市居民的重要遊憩與教育資源。（圖2-8）

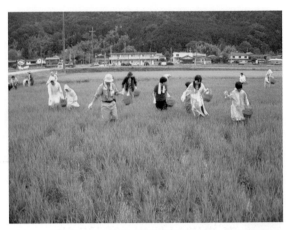

圖2-8　透過栽種農產品，開發情操教育、推動專業農業體驗之教育農園。

農業的範疇，應從農產品，漸次提升至加工品、創意農產品，成爲高價值的「伴手禮」，並進一步藉由市場拓邊的力量，將鄉村旅遊產業發展策略，以農業結合安全、觀光、休養、醫療、教育及福祉等六力面向，架構成新的產業誘因發展內容，如表2-3。

休養、醫療等相關農業單位，則應整合並掌握這些新的需求，創造出新的休閒農業價值，建構「綠色旅遊」供應服務系統，而其基礎的鄉村社區，更可以建構爲退休老人或以喜愛田園生活者的國外長宿休閒（Long Saty）社區，甚至移居至此。

表2-3　鄉村旅遊產業發展策略

與農業之配合	構成內容
農業＋安全 （安全力）	安全農業、無毒農業、永續農業、有機農業、有機蔬菜、安心蔬菜、安全蔬菜、健康蔬菜、清潔蔬菜
農業＋觀光 （觀光力）	綠色休閒旅遊企業（農家民宿、農家餐廳、農產品直銷中心、農產品加工開發）的推廣。
農業＋休養 （療養力）	安靜休養、在農山漁村安穩對話、什麼都不做、無憂無慮的停留等療養空間的推動。
農業＋醫療 （治癒力）	園藝療法、動物療法、芳香療法等農業，所具有治療力的開發與推廣。
農業＋教育 （教育力）	與小動物互動、透過栽培花草與農產品，開發情操教育、推動專業農業體驗之教育農園。
農業＋福祉 （福祉力）	由農家經營老人之家、團體之家、照護之家，推展身心障礙者之農業體驗等福祉。

第三節
生態旅遊

　　生態旅遊興起於 20 世紀 80 年代，它是一種科學、文明、高雅的旅遊形式，其內涵爲讓遊客在良好的生態環境中，或旅行，或休憩，或療養；飽覽自然風光，觀賞奇珍物種，進行健身活動。而生態旅遊（Eco-tourism）類似名詞包括有：

1. 綠色旅遊（GreenTourism）（Jones, 1987）；
2. 自然旅遊（Nature Tourism）（Romeril, 1989）；
3. 另類旅遊（Alternative Tourism）（WTO, 1989）；
4. 負責的旅遊（Responsible Tourism）（Wheeller, 1990）。

一　生態旅遊定義

　　生態旅遊學者大衛・威佛（David Weaver）指出生態旅遊定義應爲「一種以大自然爲基礎的旅遊型態，致力保護生態、社會文化和經濟層面，同時也讓遊客有機會欣賞與了解大自然環境或特定的相關要素」。生態旅遊起初歸納爲觀光業中型態的一種理念，要儘量降低觀光業開發對環境造成的影響，並確保地主社區能獲得最大的經濟和文化利益，目的是希望在觀光業的開發當中融入更廣泛的價值觀和社會考量。近幾年來，生態旅遊已被廣泛認爲在妥善規劃下，是一種可以達到永續觀光資源的發展模式。

　　根據聯合國世界觀光組織之定義：「綠色旅遊」涵蓋範圍相當廣泛，生態旅遊只是其中極小的一環，舉凡旅遊過程中，透過節能減碳或是使用綠能源的方式都算是綠色旅遊。即綠色旅遊已從過去定義中從狹義的山野鄉林的生態旅遊，轉爲強調以「節能減碳」的精神，享受「生態人文」的旅遊方式。例如盡其所能利用低碳的交通工具如腳踏車，或以選擇對環境友善及具環保概念的住宿或遊憩地點，並運用在地社區人力及餐飲等資源，慢遊體驗當地生態人文，過程中能再加入社會公益或綠遊教育的活動就更相得益彰。

生態旅遊作為綠色旅遊消費，一經提出便在全球引起巨大迴響，特別是在美國、加拿大、澳大利亞以及流行於歐洲各國家。生態旅遊的概念迅速普及到全球，其內涵也得到了不斷的充實，針對目前生存環境不斷惡化的狀況下，旅遊業從生態旅遊要點之一出發，將生態旅遊定義為「回歸大自然旅遊」和「綠色旅遊」；同時，世界各國根據各自的國情，開展生態旅遊，形成各具特色的生態旅遊。

圖2-9　生態旅遊具有四個特性（圖片來源：全華）

從其特性（圖2-9）中可以發現，生態旅遊是相對於大眾旅遊（Mass Tourism）的一種自然取向（Nature-based）的觀光旅遊概念，並被認為是一種兼顧自然保育與遊憩發展目的的活動。

二　生態旅遊意涵與發展

隨著全球人類生存的環境面臨了危機的背景下，人們對環境意識的覺醒，綠色運動及綠色消費席捲全球，以自然為取向更顯得重要，有鑑於此，生態旅遊學會（The Ecotourism Society）與國際自然保育聯盟（World Conservation Union, IUCN）在 1990 年成立，提出「生態旅遊」，生態旅遊是一種兼顧自然保育與遊憩發展的旅遊活動。

由於生態旅遊著重自然原始與深度體驗，旅遊地點與時間往往選擇生態敏感地區或敏感時機，此外參與地方傳統文化與慶典也常常是主要賣點，為了儘量避免不必要的負面衝擊，生態旅遊發展需要周詳的規劃，除了遵守上述幾項原則外，建立生態旅遊業者或生態旅遊社區的認定制度、提供旅遊當地社區自主與充分參與的機會、政府的支援、民間團體的協助、業者的配合以及遊客的自律等都是發展保育自然、文化之生態旅遊的必要方法。

2

真正的生態旅遊，即是對原始自然地區具責任感的旅遊方式，且能保育環境並延續當地住民福祉，亦即並非一種單純至未受干擾的自然生態地區所進行休閒與觀光的活動，而是以環境教育為工具，具有環境責任感的旅遊與探訪，並強調保育、減少遊客衝擊，同時連結提供當地族群之主動參與社經的利益，且在不改變當地原始生態與社會結構的範圍內，以享受和欣賞自然所從事休閒遊憩與深度體驗的活動，則可稱之為「生態旅遊」。

三 亞洲生態旅遊實例

亞洲地區對「綠色旅遊」的重視，是在近廿年來才儼然成形，其中又以日本發展最為迅速，臺灣地區為次，而中國大陸、香港、馬來西亞等國家，則在近幾年開始起步。以下各舉臺灣與日本的成功實例介紹：

（一）臺灣──澀水社區

魚池鄉大雁澀水景色秀麗、曲徑通幽，百年來一直是日月潭沿線沒沒無名的小農村，經過 921 地震浩劫重建之後，不但有來自各相關單位的重建資金支援，社區本身也憑藉著社區活動的舉辦、專家們專業知識的指導、民間機構資源的適時運用等，成立了社區重建委員會，居民們不但主動參與社區道路與景觀的動線規劃與環境維護，更在諸多規劃團隊的專家帶領下，開始省思澀水社區未來文化產業發展的潛力與展望。經多年努力後，現今澀水社區的環境景觀，居民除從事農作外，並導入休閒體驗（圖 2-10）。

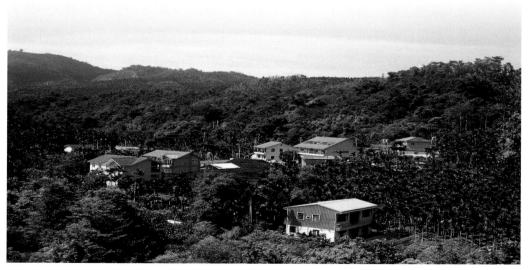

圖2-10　澀水社區白屋、藍瓦、斜屋頂的建物林立，雅緻又可觀，有「臺灣小瑞士」之美稱。

1. 澀水社區的資源：可分「自然」、「人文」、「產業」三部分。

(1) 自然資源：澀水社區不僅具有數十種的青蛙、蜻蜓、野生鳥類等豐富的自然生態資源可供遊客觀賞，還包含了5條生態景觀步道、3座特色瀑布，以及阿薩姆紅茶山、後壁溝濕地、原生樹種造林地、親水公園、環村溪流、鱸漫潭等多樣自然資源（圖2-11），現今更有 13 位社區居民通過認證考試，取得初級生態解說及調查員之資格，並在社區內進行生態導覽解說，擔負社區生態調查及保育的工作。這些美景營造，皆是遊客為之吸引，甚至渴望在此停留長住的主要吸引力。

圖2-11　澀水社區生態景觀步道沿途可見各式經濟作物、蓊鬱森林、天然溼地及瀑布溪流等棲地環境。

(2) 人文資源：當地具濃厚人情味，對於澀水社區長久保留下來的獨特的「土角厝」，雖在 921 遭受大肆破壞，但現今遊客們依舊可以在民宿、紅茶小棧及茶亭找到該特殊文化之遺蹟。

(3) 產業資源：澀水地區的文化產業分為兩部分：一部分為震災前即有的，如原有已負盛名的阿薩姆紅茶、澀水陶藝與竹工藝等，另一部分是原來沒有的，如民宿、餐廳及竹炭工作室。當地的產業，經多方政府機構的協助、專家的輔導、及當地居民的用心與執著，各式的產業復興與發展都相當成功，其中又以「臺茶 18 號」阿薩姆紅茶的從新崛起最讓當地居民感到驕傲。源自日治時期「臺茶 18 號」市價曾高達1斤臺幣3,600元以上的紅茶，是澀水區最自豪的農產品之一。地震後居民們覺得紅茶是澀水社區得天獨厚的產業，可作為吸引遊客的地方特產，因此陸續重整荒廢的茶園，用心研究製茶技術，希望找回昔日的風光。

此外，頂級紅茶除了飲用之外，在澀水社區還推出炸紅茶葉、紅茶豬腳、紅茶飯、紅茶雞等紅茶大餐，在小河群山下享用美食，不僅料理美味，透過與熱情居民的交流，這頓豐盛餐點，讓你自然融入澀水區這開懷的大家庭 。

2. 澀水社區的發展現況：經 921 震災之後，居民積極投入重建工作，參與社區總體營造，配合工業研究所培訓陶土人才，給予民眾就業機會，並致力規劃澀水社區生態環境，振興陶藝、竹藝、蛇窯和有機農業，希望結合民宿、步道和植物解說成為觀光休閒農村，成為國人休閒的好去處。

3. 澀水社區觀光的發展：澀水社區藉由活動結合觀光，如「阿薩姆文化季」已成為當前澀水社區極力推廣社區產業的重頭戲，每年吸引相當多的遊客至紅茶園與居民們共同體驗採茶樂趣。此外，當地居民也相互研究發展出「澀水皇茶」品牌，推出後要價一斤 3,600 元的頂級紅茶，得以藉著觀光活動帶動商品的銷售。現今的澀水社區，在「紅茶」與「陶藝」兩種文化產業的大力發展下，展現出社區獨具特色且豐富多元的生命力，而這正是澀水社區如此廣受遊客歡迎的主要原因之一。

（二）日本——六日町

　　日本頗負盛名的八海山滑雪勝地就位於六日町，形成了著名的白色季節（White Season）旅遊，帶動當地旅館和民宿發展，但是一過雪季，緊接著長達半年的夏季觀光客就明顯的減少，旅館和民宿就乏人問津。居民以從事農作如水稻、西瓜、花卉和香菇，尤以生產的越光米遠近馳名；當地的有志之士結合町政府、漁沼農協的力量，大力推廣綠色旅遊，近年來推動的農業體驗活動，為當地夏季帶來大批的觀光人潮，使得當地的旅館和民宿全年皆能有相當好的住宿率。加上透過體驗本地釀製的八海山清酒的活動，促使遊客爭相購買，為農民帶來不同的經營模式和生活經驗，更活化了整個六日町。

1. 自創獨特活動 — 白天賞螢火蟲（圖2-12）

　　漁沼農協於1988年在六日町蓋了一座民宿型的旅館，請來在當地長大而在東京大學社會學系畢業的青野先生擔任總經理，後來青野先生將這旅館改名為農業體驗大學校，自己兼任校長，經營各種農業體驗課程，並輔導六日町的居民開始經營民宿，擔任農業體

圖2-12　日本六日町當地組成「螢火蟲高峰會」，自創獨特的「白天賞螢火蟲」，村民和觀光客共同守護生態。

驗課程的講師，也在農地旁蓋起簡單的「無人市場」，販賣農民生產的有機蔬菜，由觀光客自己挑選，自己投錢入錢櫃內。另外青野先生也在當地組成「螢火蟲高峰會」，更自創獨特的「白天賞螢火蟲」節目，觀光客深信有螢火蟲的地方，生態特別好，蔬菜也因此賣得好價錢，居民更用心去保護螢火蟲的棲息地，認為螢火蟲之光就是希望之光，有多少螢火蟲，就有多少希望。青野先生更爭取經費，蓋起一座「螢火蟲會館」由沒有經營民宿和農業體驗課程的居民，輪流到會館打工兼實習，等經驗純熟或發現自己有興趣，才開始經營民宿或農業體驗課程。

2. 堅持理想的帶領者 ── 青野先生

青野先生大學畢業後就回自己的鄉下，天天和農民在一起，告訴他們如何經營農業體驗工作，而這樣的工作和一般的生產農作物的觀念是不一樣的，由於他的努力再加上一些願意跟他一起努力的村民，終於把六日町打造成一個全年都適合觀光客旅遊和體驗的地方，居民的社區意識也完全提升起來，他特別提出這種社區活化的工作，很需要一個無怨無悔而且有理想的「神經病」來帶頭，而且要有一群「傻瓜」跟著工作，並且要一段長期間才能看得出成果，他個人就在自己的家鄉努力了二十幾年，才有今日的成果。

（三）日本 ── 茂木町

圖2-13　日本茂木町是日本農業體驗之父的故鄉，一日遊的農業體驗課程立即體驗幸福。

茂木町原是一個貧困的鄉村社區，以種植菸草和燒木炭為主要生計的來源。當地有一位關口先生，年輕時被全村寄以厚望的至東京唸大學（學的是農業機械），但過慣都市的繁華生活後，卻不願回鄉下服務，而出國到美國留學，也跑到歐洲各國去旅遊考察，經過十幾年的流浪，讓他體驗到綠色旅遊和農業體驗才是未來生活的主流。便毅然決然的回國推動農業體驗活動，是第一位在日本推動種梅樹讓都市人認養，蓋民宿讓都市人來體

驗，開發從最簡單到最深入的農業體驗課程約 200 種，更和日本最大的旅行社 JCB 結合，做一日遊的農業體驗課程（圖 2-13）。

圖2-14　鄉村旅遊或生態旅遊，在全世界先進國家都已發展成為人們想體驗自然生態與進行深度旅遊的重要選擇。

許多外國觀光客都曾至此體驗；日本政府將第一家農家民宿的認證頒給關口先生，而他的熱誠推廣農業體驗，也被業界尊稱為「日本農業體驗之父」。相對於其他町村經營民宿是以服務為最高原則，關口先生卻強調讓消費者體驗簡單的、立即的幸福感覺（例如：鋸木頭、竹子），吃、住不必太講究，不要讓經營者太辛苦。除此之外關口先生不斷鼓勵村民發揮專長（如燒木炭的技術，發揮到將木炭技術提昇為藝術品，並將燒木炭的過程去講解火是人類文明的起源），訓練老農民講故事給觀光客聽（初次表演者每小時 200 元，講到客人會開口笑每小時 500 元， 能使用外語講給外國觀光客聽，每小時以千元計），在關口先生的帶領下茂木町的 農民個個成為既有尊嚴又有信心的長者，當地的學校、政府單位甚至農林水產省都給予最大的資源支持，茂木町從此轉型為一個頗負盛名的農業體驗村。

日本藉由農家民宿的特色營造、農村生活的體驗、品嚐鄉土料理、慶典的參與、農產品加工製作之體驗、農事作業之體驗等方式，儘量讓綠色旅遊的型態趨向停留型的設計。（圖 2-14）在消費者覺醒的綠色時代，綠色運動（Green Exercise）和綠色旅追求幸福的健康旅遊，無論休閒農業（場）或鄉村旅遊，在全世界先進國家都已發展成為人們想體驗自然生態與進行深度旅遊的重要選擇，先進國家正鼓吹來促進人類身心的健康。

第四節
文化創意旅遊

　　近年來本土電影海角七號、艋舺、軍中樂園帶動國內旅遊市場，節慶活動如平溪放天燈、臺東熱氣球、宜蘭童玩節，加上電視偶像劇的拍攝帶動地方鄉鎮與休閒農場盛行，「節慶」的魅力，帶來歡樂，也締造無限商機，更形成地方特色的建立、文化的深耕、產業的振興，更帶動文化創意旅遊的流行風潮。

　　文化創意旅遊是臺灣觀光業轉型的關鍵，是所有旅遊型態中含氧量最高，最能舒活人民及經濟的一項新興旅遊。創意產品的文化特殊性，意味著典型創意產品在本土將會獲得比其他地方更高的單位需求與共鳴，無文化和語言關係的國外市場，因為文化創意活動吸引進入旅遊地。

一　文化創意和休閒觀光之結合

　　文化創意和休閒觀光之結合，為地區經濟的永續發展找到了新的出路。政府農業部積極推動青年漂鳥計畫、大專生迴游農村活動，運用大專生專業與創意，協助社區產業包裝與品牌建立，並實際投入農村窳陋空間環境的修復再造，成果增添農村無限可能。農村與時代新青年的接軌將是趨勢，例如水保局在 104 年大專生迴游農村活動的「迴游二次方行動獎勵計畫」，鼓勵年輕人進入農村勇敢創新，且持續深耕，並贈與「駐村錦囊」給駐村團隊，象徵駐村遭遇困難時的解決妙計，意味著水保局將是駐村團隊最堅強的後盾與助力。（圖 2-15）

圖2-15　水保局「迴游二次方行動獎勵計畫」，鼓勵年輕人可以進入農村勇敢創新，並且持續深耕。（圖片來源：水保局）

圖2-16　臺北華山1914文創園區於2005年轉型開放（圖片來源：全華）

二　文化空間創意旅遊

經濟發展與物質面之不虞匱乏下，人民生活素質的提升相形之下甚為重要，相對的精神文化與心靈涵養之提昇，文化創意旅遊通常是帶有參與式的學習經驗，民眾在多次的旅遊中去體驗、學習、分享在過程中強化自我的肯定，漸漸去發掘文化的眞善美，藉由旅程安排，深度了解文化創意也代表各地方的文化內涵。

圖2-17　高雄駁二藝術特區為國際藝術平臺

另外結合文化研習體驗活動的文化學習之旅也是另一種文創產業，包裝華語學習、傳統民俗工藝學習、臺灣歷史古蹟巡禮、及文化創意表演（雲門舞集、漢唐樂府、掌中戲、茶道表演）等深度旅遊行程，皆吸引著文化愛好者前來觀賞。

圖2-18　松菸文創園區於2010年從菸廠轉型

近年來，文化部將部分舊建物改成文創產業園區如華山（圖 2-16）、松山菸廠、四四南村及高雄駁二（圖 2-17）等文化特區，以臺灣最大的文創場域「誠品松菸」為例，匯集 100 多家文創品牌，聚集所有臺灣之光的文創展售平臺。（圖

2-18）這些舊式建築結合文化產業，都是近年以創意結合觀光最夯的文創空間，產業磁吸效應能量非常巨大。

三　特色節慶文創旅遊

　　休閒旅遊產業成為活化經濟的多元創意，在文化創意旅遊領域中，特色節慶一直是招徠遊客、增加賣點的重要手段。「節慶」已成為創意文化產業中，最具代表

性的標竿。臺灣獨具特色的大型節慶活動如：中元祭、媽祖遶境（圖 2-19）、高雄左營萬年祭、平溪天燈（圖 2-20）、臺灣慶元宵、端午龍舟賽等宗教體驗；或原住民的節慶豐年祭、南島族群婚禮活動等都是臺灣非常具文化創意的節慶活動，在旅遊行程中增加特殊節慶體驗，可玩出另類風格。

圖2-19　鎮瀾宮媽祖遶境活動是最具本土文化代表性的臺灣傳統節慶（圖片來源：全華）

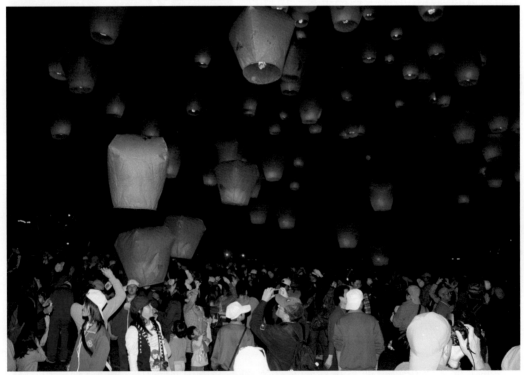

圖2-20　平溪天燈節為每年元宵節所舉辦的活動，為全臺知名的節慶。（圖片來源：全華）

四　主題性運動旅遊夯

主題性運動旅遊日趨成熟，路跑、自行車等成爲旅客新的旅遊元素，如知名的環法自由車賽或花東縱谷超級馬拉松路跑（圖 2-21），以及環花東縱谷自行車挑戰賽（圖 2-22），就吸引了來自美國、加拿大、德國、日本、馬來西亞、中國、香港、澳門等地的外籍車友前來參加，其中還包括日本「自轉車百哩走大王」、香港「仁醫團隊」等外籍車友來挑戰，不但吸引大量遊客更帶動地方觀光、餐飲及民宿業者熱潮。

圖2-21　風光明媚的花東縱谷熱烈開跑，體驗花東縱谷的自然景觀之美與清新的空氣。（圖片來源：全華）

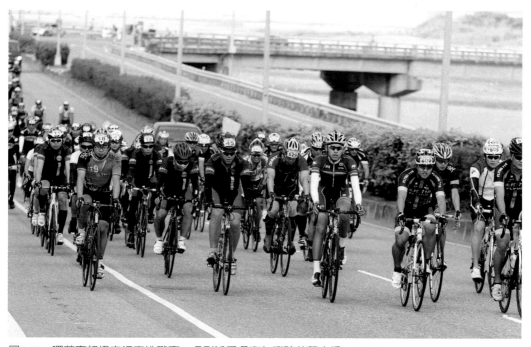

圖2-22　環花東超級自行車挑戰賽，吸引近千名車友衝跨花蓮大橋。（圖片來源：中華自行車騎士協會）

結 語

　　在自然的發展過程中，早期人口因城市的魅力，在「推拉原理」的吸引下，人們喜歡往城市移動，這種地理空間的「平行移動」，常常有個期待是職業與社會地位的「垂直移動」，相同原理在旅遊的發展過程，大眾也是以城市旅遊為開端，漸漸地發覺城市旅遊的同質性與「虛擬」後，興起懷舊與追求真實，所以鄉村旅遊逐漸被重視和喜愛，而在環保與自然的嚮往下，人們更想從一個熟悉或開始不喜歡的地方「逃離」（Escape），而且愈逃愈遠；所以，生態旅遊變成時髦而被嚮往的另類旅遊。有些人嚮往深度及文化之旅，因此世界遺產之旅、文化風俗之旅，也成為現代人珍視而願意前往的旅遊型態。

第 *3* 章

休閒旅遊產業特性與現況

　　休閒旅遊產業是 21 世紀的產業金礦，隨著國人愈發重視休閒生活品質及消費者環境保護意識抬頭，結合農漁產業經營與文化的鄉村渡假炙手可熱，綠色旅遊（Green Tourism）與綠色運動為全球休閒旅遊新趨勢，加上全球人口正快速的老化，不斷增加的銀髮族人口，根據世界衛生組織資料顯示，預估 2025 年時，全球 65 歲以上的銀髮族將達 6.9 億人，2030 年後，老年人口每年平均將增加 2,400 萬，銀髮族成為新的消費勢力，更成為旅遊業的藍海市場。

翻轉教室

- 了解休閒旅遊產業的特性
- 臺灣休閒旅遊產業的發展現況
- 什麼是莊園產業

第一節
休閒旅遊產業特性

　　全球經濟區域化的形成，歐盟和北美自由貿易區是旅遊產業最發達的兩個區域，占全球觀光人口 70%，惟自 1999 年起，隨著許多新興觀光據點的興起，歐美的國際觀光客人次已呈現逐漸萎縮的現象，全球旅遊重心已被發展快速的亞太旅遊市場所取代。面對新世紀的到來，海陸空交通運輸的便利性與廉價航空的價格優勢、出入境申請流程的簡化、生活型態的轉變等，地球村國際關係日趨親近，臺灣休閒旅遊如何提升競爭優勢進軍國際旅遊市場與世界接軌，為各產業努力目標。

　　休閒旅遊產業除具備一般服務業之特性外，還具有幾個行銷特性，如占有性、異質性、易逝性、依賴、不可分割性、無形性，且容易受到外部衝擊而產生波動，如季節性造成的波動或因經濟所帶來的改變。尤其氣候因素在短期內供應的改變是非常困難的，如觀光旅館業與航班行程必須將當期的床位數、與排定的航班行程都能銷售出去，因此休閒事業要成功，需要小心設計策略以刺激需求，延長季節或是提供更適合的價格來提升平均住房率或載客率。休閒事業也是體驗服務的行業，不但高成本與依賴性且容易進入，也受社會衝擊及外部衝擊效應影響。綜觀而言具有以下幾種特性：

一 消費體驗短暫

　　消費者對於大部分的休閒體驗，通常較為短暫，例如在餐廳用餐、到影城看電影、進主題樂園玩樂、開車兜風遊風景線景點等，這些接受休閒服務的體驗，大部分只在幾小時或數天之內就完成，若想持續下去，則要重新花費，才能再次進行體驗。

二 消費行為情緒化

　　消費者在休閒事業所營造特定情境場景時，比較容易受到當時在現場的情緒反應，產生一時興起或臨時非理性化地消費行為。乃因服務提供者與服務接受者在同一時間接觸時，由於服務接受者個人感受到刺激，即時引起情緒反應，致使輕易地被挑起消費欲望。

三 銷售通路多元化

消費者在選購休閒服務產品時，可透過間接或直接銷售管道進行交易活動，間接管道為旅遊仲介服務者，例如旅行社所包裝的套裝行程一次購足，又省時地輕易去渡假遊樂；直接銷售管道為銷費者自行透過電話、傳真、網路等電子服務，與休閒服務提供者，諸如餐廳、觀光旅館業、主題樂園、航空公司等訂席、訂房、訂票交易行為。

四 異業合作相互依賴

觀光旅遊仲介服務者常結合異業，諸如餐廳、觀光旅館業、觀光遊樂業、航空公司、租車公司，結婚攝影禮服等企業，進行異業合作，掌握銷售通路，提供套裝旅遊活動，供消費者選購。而消費者通常樂意進行交易，促使休閒事業與其他相關企業，傾向聯合行銷活動愈來愈頻繁，也愈多樣化。

五 產品易被複製模仿

旅遊的產品服務或空間設計，大部分都很難取得專利，而且旅遊幾乎都是一窩蜂的跟進，由於休閒事業所設計企劃的產品與服務，易被同業競爭者抄襲或引用，例如不同家的旅行社，所提供的「美西九日遊」套裝行程，除了餐廳、旅館不同家外，其旅遊行程及景點似乎沒什麼差別。

休閒事業屬於第三級產業，囿於其服務產品在銷售過程中的困難度，並且由於休閒事業的產業侷限特性，例如消費者還沒有親臨旅遊景點前，無法讓其五官及心靈加以體驗，所以行前要冒選擇服務業者之風險；服務提供者的服務態度及服務品質，無法對消費者打包票。

> **O2O商機（Online To Offline）**
>
> 電子商務模式的一種，其交易模式就是「消費者在網路上付費，在店頭享受服務或取得商品」。
>
> 以「團購」券為例，消費者在線上購買付費，拿到一組序號或憑券，到指定店家去消費或貨品宅配到府。

使得休閒事業業者比一般企業，從事行銷活動較不易發揮也較難以掌控。

　　現今休閒旅遊業已是全球最大的產業，休閒旅遊產業與各部門環環相扣，相互配合，缺一不可。若其中一個部門失誤，則會影響到其他部門。如何因應「休閒旅遊發展趨勢」與「休閒事業行銷特性」，與國際接軌，強化休閒旅遊商品的個性化、差異化與獨特性的規劃與服務以滿足顧客之期望價值；以及建構 E 化的休閒產業組織並利用資訊科技，結合文化、藝術、人文、社會、醫療、休閒與生活以提供創新創意服務，達到人與環境的優質化境地。

　　網路族群消費力量更是近年來休閒產業一股強大的網路商機（Online To Office, O2O），消費者將自己的消費經驗和心得分享在網路上，透過 Facebook（FB 臉書）、社群粉絲團、Instagram（IG）、TripAdvisor 社群、Twitter（推特）、WeChat（微信）、weibo（微博）、BBS 看板、私人相簿、Wiki（維基百科）、Blog（部落格）、論壇、網頁、App、Youtube 等各管道時，吸引到相同或不同意見，從族群凝聚、分享、認同到擴散，也形成了口碑效應（圖 3-1、3-2）。例如在部落格上發表一則某遊樂園的體驗心得，勢必影響到想要去遊樂園的人心情跟消費；或當在 BBS 版上留言哪家餐廳服務很差時候，就會出現擁護者跟支持者互相比較。就是網路口碑效應的無形力量，也是網路商機中可一夕載舟或一夕覆舟的巨大力量。

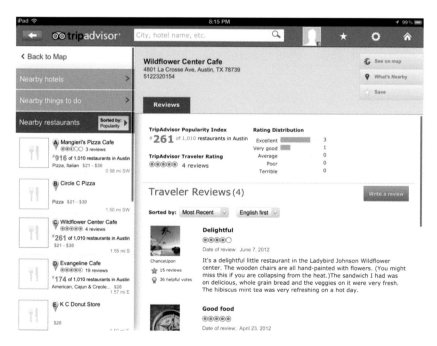

圖3-1　消費者將自己的消費經驗和心得分享在網路，例如TripAdvisor社群常會對住宿飯店做出評價分享。

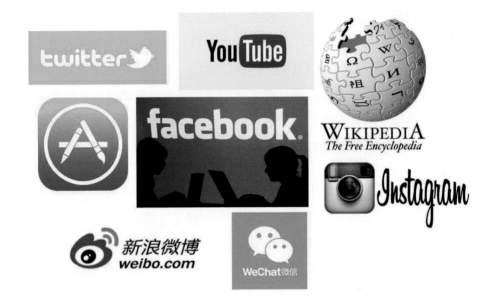

圖3-2　網路族群的溝通與分享管道多元，也是休閒產業一股強大的網路商機。

　　相對地休閒旅遊業的網路商機，觀光旅遊產業透過電子商務進行「企業間的交易行為與聯合採購模式」，大幅降低人事與採購成本。利用網路銷售管道建立與客戶直接聯繫的「B2C 網路銷售機制」，可降低銷售成本，旅遊產品進攻網路族市場，網路族可直接選購的直接銷售方法（B2C E-Purchasing 旅客網路下單系統），因比價空間大，公司的企業形象與口碑將是網路族最大的考量。

第二節
臺灣休閒旅遊產業發展現況

　　臺灣觀光資源豐富，旅遊型態朝向定點、主題、樂活（LOHAS）、養生健康等發展，而賞鳥、鯨豚、地質等生態旅遊、節慶觀光、文化觀光、醫療保健等主題性旅遊，深具觀光遊憩發展潛力。在農委會積極推展休閒農遊、發展漁業旅遊、推廣森林生態旅遊之下，不僅提升了休閒農場服務品質，協助建構休閒農業旅遊之下的環境主題特色、友善旅遊環境，及穆斯林友善餐飲相關認證制度。休閒旅遊產業已成為現今炙手可熱與世人所嚮往的新興產業，以下從產業觀光、文化觀光及幸福產業三大部分（圖3-3）進一步了解，分別介紹如下：

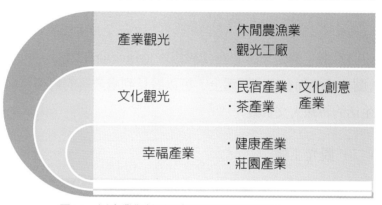

產業觀光	・休閒農漁業 ・觀光工廠
文化觀光	・民宿產業・文化創意 ・茶產業　　產業
幸福產業	・健康產業 ・莊園產業

圖3-3　以產業為基礎的新興休閒產業發展 (圖片來源：全華)

一 產業觀光

　　是指利用具有高度歷史文化價值的產業文化財（機器、器具、工廠遺址等）、生產現場（工廠、工房等）、產業製品等作為觀光資源，開放製程供遊客參觀、融入消費購物樂趣、鼓勵民眾參與深度體驗的一種新型態旅遊活動，如休閒農漁業和觀光工廠。

（一）休閒農漁業

　　臺灣休閒農場有 1,124 家，全國各地林立的民宿已近約 8,000 家。臺灣的休閒農業除了滿足國內國民旅遊、學童戶外教學外，從中國大陸前來考察及從事休閒農業旅遊的團體也逐漸增加，而香港、東南亞國家的深度旅遊客對臺灣這樣的行

圖3-4　臺南四草漁港要靠西側的出水道進入鹿耳門溪

程也頗感興趣，是新興的客源。行政院農業委員會漁業署自1991年起即積極推動漁業轉型發展休閒漁業，以漁港遊憩、魚貨直銷消費、海鮮品嘗、賞鯨、海釣及海洋生態觀光為主，並兼具漁業體驗、生態保育及觀光遊憩的功能。全臺灣225個漁港既有設施，不但可以帶動產業轉型、活化漁村經濟，更能創造豐富且充滿趣味的休憩環境。知名景點有如魚池鄉碧湖可釣魚、賞楓、溫泉、賞景與臺南最具傳統特色的四草漁港，保留了最古樸的環境與養殖技術，這個港區並沒有靠海，而是要靠它西側的出水道進入鹿耳門溪，再由鹿耳門溪航向臺灣海峽（圖3-4），而在鹿耳門溪上，可以看見到處散落的蚵架及零星的竹筏，呈現出討海生活的特殊人文景觀。

（二）觀光工廠

臺灣觀光工廠遍佈全省各地且種類多元，依據經濟部工業局所做的分類，共分為5大類，包括藝術人文超歡樂系列（氣球、人體彩繪顏料、藝術玻璃陶瓷、樂器及手工紙（圖3-5）；開門七件事系列（生產柴米油鹽醬醋茶等民生必需品）；居家生活超幸福系列（寢具家具、童裝孕婦裝、衛浴設備肥皂毛巾、建材）；醇酒

圖3-5　南投埔里的造紙龍手創館是一個繽紛紙世界的觀光工廠

美食超級讚系列（蛋糕、餅乾、滷味、水產品、肉製品、巧克力工廠，和濃郁香醇酒品）；健康美麗超亮眼系列（健康食品、酵素、化妝保養品），提供遊客不一樣的觀光旅遊新體驗，每家觀光工廠都擁有獨特的觀光主題，不僅環境美化，也提供產品製程參觀、文物展示、體驗設施等服務。

二　文化觀光

臺灣蘊藏豐富多元的文化資源與優勢，例如：撼動人心的優劇場、超凡脫俗的雲門舞集、布農族高昂的樂聲等，不管是民宿產業、茶產業或文化創意都以文化為軸心發展出各自特色，此外，在節慶中各具特色的傳統文化習俗，例如鹽水烽炮、媽祖遶境、基隆中元祭典都很吸引觀光客的目光。

（一）民宿產業

近年臺灣民宿產業蓬勃發展，走向快速演化的時代，融合當地自然、人文環境景觀，結合美食、體驗、導覽解說、知性之旅，和地方深度風土旅遊的度假氣氛，發展出更多元、多樣，以服務及風格品味為導向的特色優質民宿，吸引一群喜愛鄉村生活體驗和對鄉村的產業、文化、自然生態有興趣和品味的旅遊者（圖 3-6）。根據統計，臺灣每年國內旅遊約 1 億人次，居住民宿比率約 4～6％之間，近 400～700 萬人次居住民宿；國外旅客逐年成長已超過 700 萬人次，居住民宿比例約 2～2.4％，近 12～15 萬人次住民宿。民宿的需求不斷地走向多元發展的模式與方向，市場發展空間很大。

圖3-6　葛莉絲莊園民宿在花蓮壽豐山腳下，翠綠湖泊圍繞，四處可見水鳥、鷺鷥、野鴨與魚兒，是一處讓人與自然、湖泊、山脈親密交流的世外桃源。

（二）茶產業

　　臺灣茶馳名國際，排名前三產區分佈以南投縣為最多，占 39％；次為新北市，占 17.8％；嘉義縣占 12％，曾維持了 20 多年榮景，惟因 921 地震後一度沉寂沒落，直至近幾年陸客來臺，臺灣本土高山茶葉成為最搶手的伴手禮冠軍，再加上政府積極開發及輔導觀光農業，為臺灣的茶產業帶來一股活力與新希望（圖 3-7）。

　　臺灣茶產業文化資源豐厚，除了全省知名的觀光茶園、茶藝館外，衍生出的茶產業包括走向採茶、製茶體驗，製程導覽，茶餐及體驗茶油潤唇膏 DIY 的活動，另一方面還擁有世界第二座茶業博物館的坪林，與在茶具製造重鎮鶯歌也建立唯一一座以陶瓷為主題的陶瓷博物館，茶產業呈現多元化經營。政府單位經濟部中小企業處也極積輔導製造業成立觀光工廠，目的讓民眾能容易親近了解產業發展過程，進而將製造業導入服務精神開創新的營利。

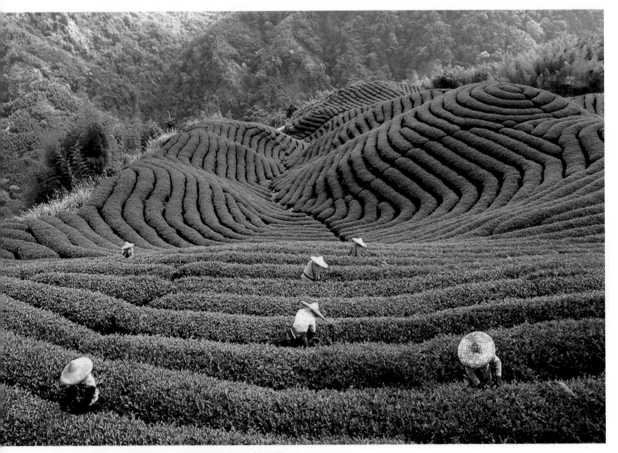

圖3-7　採茶忙 ─ 圖為南投縣八卦茶園（圖片來源：全華）

三 幸福產業

　　休閒旅遊被視爲是傳統三級產業（農林漁牧業、製造業、服務業）以外的「第四級幸福產業」，在現代生活中扮演重要角色。面對休閒時代來臨，新世紀的幸福產業以回復活力、提高自我成長潛能、昇華自己生涯發展與幸福機會，可分爲追求生理健康與心理層面的滿足兩方面。

（一）健康產業 — 保健旅遊

　　臺灣的高齡人口急速增加，銀髮族的旅遊需求亦逐年提升，觀光局積極打造全方位的樂活旅遊路線，提供樂齡銀髮族可以最便利、貼心的方式體驗各地旅遊行程，並以「養生、樂活」爲概念，讓銀髮族也能恣意享受各項幸福遊程，如國家風景區花東縱谷鯉魚潭、參山、大鵬灣、阿里山等都有特別規劃銀髮族旅遊路線。

　　根據世界旅遊組織的定義，以醫療護理、疾病與健康、康復與修養爲主題的旅遊服務，都可以稱爲醫療觀光，全球人口老化，人民財富提升，以及高品質醫院增加，醫療觀光在全球已蔚爲風潮，而亞洲地區因收費低廉，醫療水準突飛猛進，引進最先進技術的醫療院所愈來愈多，亦成了吸引觀光客的誘因，泰國、馬來西亞、新加坡、印度和韓國，自 1990 年代起便積極向海外推廣醫療服務。推出的醫療觀光內容如表 3-1。

表3-1　發展醫療觀光的亞洲國家

國家	醫療觀光內容
韓國	皮膚科、整容手術、婦科、韓國傳統醫學、抽脂、神經外科
馬來西亞	健康檢查及治療、乳癌檢查等。
印度	器官移植、骨科、心臟科、牙科及腫瘤治療。
新加坡	整形美容、女性健康、腸胃內科、眼科、打鼾、抗老化與更換荷爾蒙治療法、心臟科、癌症、過敏等。
泰國	整形、變性、牙科、心臟科，及保健旅遊的古式按摩、健康保養、草藥及保健品服務。

資料來源：交通部觀光局，〈國際醫療觀光〉期刊，作者整理。

　　臺灣醫療水準及設備優於亞洲各國，以「醫療」爲目的來臺的旅客人數，2013年突破 23 萬人，和 2012 年相比，成長率高達 71.2%，是所有國際旅客來臺目的當中，成長率最高的項目，但醫療觀光產值卻只有新臺幣 136 億元，所以對帶動醫療附加價值與觀光遊憩體驗，仍有很大的發展空間。

（二）莊園產業

　　2010 年頒布的《花東地區發展條例》，結合「生活、生產、生態」的發展，以莊園經濟模式，推動花東地區的發展，同時解決花東的經濟、環境、社會及永續發展。例如花蓮的「大王菜舖子」串聯經濟農業、低碳莊園與溫泉觀光之發展，創造生活富裕的溫泉特定區與一種全民參與的產業與生活發展模式，結合精緻農業與文化創意產業，以有機農、牧業為主，結合藝術、工藝創作教學、風格旅店之經營，提供住宿、有機餐飲、藝文教學、農牧場體驗等活動。臺東具十足潛力發展健康管理、銀髮、快樂生活、感官產業，並吸引退休銀髮族與新興移民到此長宿或定居。近幾年興起不少度假莊園，建構出的浪漫又幸福的氛圍情境，吸引很多偶像劇及婚紗業者來拍攝取景。

　　隨著國際觀光市場競逐加劇，臺灣亦陸續發展更多元、具創意之行銷策略與作為，休閒旅遊產業是 21 世紀臺灣經濟發展的領航性服務產業，隨著國內政經情勢及兩岸關係之轉變，以及國人對休閒生活的重視與觀光品質需求的提升，政府高度重視觀光產業對國家經濟發展的重要性，「當前總體經濟情勢及因應對策會議」（2008）中將觀光旅遊列為政府重點推動之六大新興產業。

　　在政府積極改善觀光遊憩區的軟硬體服務設施、鼓勵觀光產業升級、發展多樣化國民旅遊活動、舉辦大型觀光活動，如臺灣燈會、溫泉美食嘉年華等，以人潮帶動地方經濟的活絡。由於國民旅遊帶動的商機，讓地方政府對發展觀光的建設不遺餘力，然而要發展主題式「深度旅遊」及追求自我創造與生命感動的「體驗旅遊」，相關大眾運輸、公共場所、餐廳等都要營造出友善的旅遊環境，軟體服務品質、自然環境保育等都有待提升，地方政府及民間業者的配合度成為重要關鍵。

　　臺灣在兩岸旅遊發展的優勢，臺灣除了是匯集中華文化精髓的華人熔爐，與較早接觸西方政經文化的高比例移民社會，具備創意優勢與服務優勢的高品質旅遊國家。除此之外，臺灣所能提供的特點還包括文化根基、創意展現以及產業收成，我們可以運用精準的知識，創造質感優勢，並且綜合軟實力，使臺灣成為一個品牌。

<案例學習>

<莊園產業範例> 薰衣草森林

　　薰衣草森林經過多年經營與發展,現在已形成了集賞花、民宿、餐飲、自產薰衣草成品、休閒為一體的複合式莊園。2001 年兩位女生的夢想起源,以薰衣草香草植栽為名創辦於臺灣新社山區,目前成功創造了薰衣草森林、緩慢民宿、心之芳庭、桐花村、香草舖子等 6 個品牌、23 家店,提供生活概念的「好好」,也帶動新社地區田園咖啡的觀光熱潮,連續幾年入圍臺灣百大旅遊景點。

　　薰衣草森林的成功主要是以人為本,能讓人由內而外的感動,以及傳遞核心價值的品牌手冊。以制度化的方式了解顧客滿意度與需求,對於人員的培養不遺餘力;透過品牌手冊和教育訓練,把來自不同背景及理念的員工轉化蛻變之外,同時自設「森林大學」,培訓中基層人員,鼓勵員工休假出外吸取見聞及學習。

　　薰衣草森林將幸福商品化,除了以薰衣草為主的各式加工品,也有香草料理的餐飲、森林咖啡館與紀念品商店等,推廣香草植物栽種入菜,讓遊客欣賞香草植物與了解這些植物的用處,具寓教於樂之效。不僅帶動了香草文化與休閒產業,倡導保護環境生態理念,為成功的莊園產業典範之一,更已成為臺灣幸福旅遊產業代表。

第三節
人才培育與管理

　　休閒與旅遊是當今體驗經濟時代的明星產業，也是一項專業的跨領域行業。2010年，吳寶春師傅代表中華民國，在世界盃麵包大賽（圖3-8）獲得世界麵包冠軍；曾當任蔣經國、李登輝、陳水扁三任總統的御廚阿基師，因為相當受歡迎的「型男大主廚」料理節目，而成為家喻戶曉的名廚，吳寶春、阿基師的出線，成了許多抗拒升學考試年輕人的偶像，也使餐飲科系如雨後春筍般成立。十多年來，大專院校休閒旅遊、觀光餐飲相關科系成熱門科系，也成為大專院長極力增設的科系，影響所及甚至壓縮其他專業科系的生存空間。但由於觀光休閒與餐旅產業的從業門檻不高，個人在產業的發展有限，若沒有仔細評估個性是否適合，加上業界缺乏長期育才、留才的規劃，也導致產業用人的流動率高，人才培養不易。

　　隨著國人休閒、遊憩、旅遊的潮流發展，政府已將民宿、觀光、休閒、旅遊等項目納入國家重點發展計畫的範疇，但觀光休閒產業應回歸到自我與提升視野的過程，以消費者體驗為核心價值，提升市場雄厚根基，提供多元化、全方位的消費機會，並做好紮根與教育配套工作，使休閒服務組織完

圖3-8　2020年舉辦COUPE DU MONDE DE LA BOULANGERIE有烘焙的世界盃之稱，圖為2020年冠軍中國隊領獎畫面。
（圖片來源：Coupe du Monde de la Boulangerie）

善，具有良好管理能力，對人民生活品質的提升才有貢獻。

一　休閒旅遊產業人才問題

根據交通部觀光局產業人力需求推估，休閒旅遊人才供給端「學校培育單位」，有 50％觀光科系畢業生會投入觀光產業，而投入產業的比率會隨著就業時間增加而遞減。雖然餐旅科系 70％的畢業生「學非所用」，但卻有 50％的上班族想投入休閒旅遊產業，而使臺灣的技高教育呈現「產學落差」的矛盾狀況。休閒旅遊產業人才問題，普遍存在以下問題（圖 3-9）：

圖3-9　雖然根據2021年人力銀行統計，餐飲服務生的平均薪資為3.1萬，這個數字的取樣來源仍有待商榷。而餐飲服務人員普遍薪資偏低，加上勞務、工時問題，因此人員流動率高。
（圖片來源：全華）

1. 在職人員技能不符。
2. 基層人力低薪且可替代性高。
3. 產業人力流動率過高、人才供給不足。
4. 勞動條件不佳。
5. 受淡旺季影響，人力需求有明顯差異，員工調度困難。

二　人才培育管道

目前，休閒旅遊產業在技高、科大、大學相關科系「育」的規劃有幾個問題，如初階人力的選擇並沒有明顯差異，如何讓專業人力的專業呈現？相關政策單位或許應更積極於正式課程（Formal Curriculum）與非正式課程（Informal Curriculum）的調整、規劃，以正式課程持續擬訂縮減產學落差對策，非正式課程培育休閒旅遊人才基本素質及管理能力，並協助有志於產業的學員獲得更得學習、提升的管道，例如教育部的「學海築夢」計畫，提供國外專業實習機會。

教育部學海計畫

為提升我國青年國際移動力，拓展國際視野，教育部自民國96年起推動學海計畫，包括選送優秀在學生出國研修的「學海飛颺」、勵學優秀生專屬的「學海惜珠」，以及國際專業實習的「學海築夢」、「新南向學海築夢」等4項子計畫；迄今已選送3萬4,762名學生出國。

https://www.edu.tw/News_Content.aspx?n=9E7AC85F1954DDA8&s=EB912373A982EB65

圖3-10 勞動部自民國57年起，每年都會舉辦「全國技能競賽」以鼓勵國人學習能力，提高國家技術水準，並選拔優秀選手，還可代表國家參加國際技能競賽。（圖片來源：勞動部）

　　而產業界能改善就業環境，以提昇國際視野與競爭優勢，做好人力資源規劃，盡到育才與留才的社會責任。如員工高流動率的餐飲業，如何驅動員工自主學習，保持動機熱情，並透過觀察、審核、加給，三步驟保持員工成長動機；業者如何打造留才的環境，提供舞臺、目標授權，養出優秀當責的人才；身為管理者該如何避免團隊安逸不進步，要求員工，既能保住面子又能避免累犯。而旅遊業除了學生自主學習與跨域學習的成效外，如何輔助正規課程，順應產業發展趨勢等都是。

　　休閒旅遊業的人才培育管道，主要有正式課程與非正式課程。正式課程由教育部主管體制內的學校教育；非正式課程由民間團體組織所舉辦的各項海內外參訪活動，或學校與企業攜手的協同教學或建教合作；以及由勞動部所舉辦的各項技能檢定等（圖 3-10）。

（一）正式課程

　　正式課程是由教育主管機關正式訂頒、發布或認可的課程，依科目、單元、大綱、日課表等結構在學校運作。

WSI國際技能競賽

　　國際技能競賽（WorldSkills Competition Introduction）於1950年由西班牙發起，目前國際技能組織會員國超過80個國家（地區）。該國際組織之宗旨係藉由國際技能競賽大會及研討會等活動，增進各國青年技術人員之相互觀摩、了解與切磋，加強國際間職業訓練與職業教育資訊與經驗之交流，進而促進各國職業訓練與職業教育之發展。

　　國際技能競賽每2年舉辦1次，迄今已舉辦45屆，目前正式競賽職類超過50種。我國自1970年加入，每屆均派選手參加，成績優異，深獲國際重視。1993年第32屆由我國主辦，競賽圓滿於臺北舉行。

目前與觀光休閒旅遊相關的正式課程分技術高中、科大、大學及碩博士班。

1. 技術高中：跟觀光休閒旅遊相關的科目，是指家政類餐旅群的觀光事業科與餐旅管理科。

2. 科大、大學
 （1）觀光事業學系：一般大學有30個系所；科技大學有131個系所。
 （2）餐飲管理學系：一般大學有30個系所；科技大學有132個系所
 （3）餐旅管理系：一般大學有27個系所；科技大學有101個系所
 （4）運動休閒系：一般大學有27個系所；科技大學有124個系所

（二）非正式課程

非正式課程是指除了學校正式課程之外，民間團體組織所安排與辦理的各項學習活動，如以參訪或講座等方式動，或學校與企業攜手設計新興休閒旅遊產業趨勢的課程，或協同教學或建教合作課程；以及由勞動部所舉辦的各項技能檢定等。常見的非正式課程列舉下列 7 種：

1. 行政院勞工委員會職業訓練局：主辦的〈雙軌訓練旗艦計畫〉。由學校與企業合作，為學生轉介適合的相關科系之企業，採學生每週至企業實習至少3日、學校上課2～3日的學習模式，同時進修學術專業與累積實務經驗。〈雙軌訓練旗艦計畫〉的優點，可讓學生及早認識業界生態，也可作為業界職前培訓階段，培育符合企業需求之人才，惟學生須依學制一次念完2年或4年課程，且部分學科不能轉系。雖然部分學生在選系時，因未充分評估個人特質，以致造成時間的浪費，但對整體產業的運作而言，可透過此方案獲得高達80%的就業率，舒緩了業界人才缺口問題，也提供部分就業不知所指的青少年一個方向。

2. Ahotel臺灣精緻商旅飯店聯盟協會（圖3-11）：2020年舉辦的「2020旅宿業人才培訓及產業轉型培訓課程」，協助旅行業、旅宿業、觀光遊樂業、領隊導遊等休閒旅遊產業從業人員提升本職學能，並安排跨區標竿至基隆市、桃園市、苗栗縣等地學習，以增廣見聞，學員在培訓課程不僅提升職能、學習新知、拓展視野、結交朋友，也能提升觀光休閒資源的連結，讓業者、學員對臺灣在地休閒旅遊產業有更新的認識。

圖3-11　Ahotel臺灣精緻商旅飯店聯盟協會，是由全省飯店同業籌組而成，強調提供旅客舒適且優質的住宿環境。協會定位為「五星級的服務、四星級的設備、三星級的價格」。

3. 交通部觀光局：推動「在地觀光休閒人才培育計畫」、「國際會展人才培訓與認證」等。為加強休閒旅遊從業人員專業素質與國際交流能力，觀光局甄選優秀且具發展潛力之休閒旅遊產業關鍵人才，並透過人才的培育訓練、赴國外相關產業參訪交流，以提升接待旅客的服務品質與休閒旅遊產業之國際競爭力。另外，針對休閒旅遊產業高階主管養成，由國內頂尖EMBA商管學院師資進行紮實的管理核心課程，學習策略、行銷、領導統御、人力資源、產業發展策略及創新設計思考，再透過分組（旅行業組、旅宿業組、觀光遊樂業組及專業創新組）學習，依不同產業特性及需求進行主題模組課程。2020年，以「數位經營策略」為培訓主軸，由國內外休閒旅遊領域的產學專家授課，再搭配實務應用，提升主管人才的管理職能。

4. 企業內訓：企業內訓有助於資深員工潛能展現，除了具有留住人才之效，也可透過培訓使員工與企業再發展之利（圖3-12）。如麥當勞有完善的人才培訓架構，不但有自己的培訓中心、班房及教材，並以資深員工一對一培訓新進員工，直到新進員工能獨立作業，將企業文化逐漸融入每一位員工的日常行為中，達傳承提攜後進之效。

5. 國內實習：學校安排到企業實習，時間有為期1年、半年或寒暑假實習，以培養學生正確的求職觀念與職場態度，增加職場實戰經驗，以達到畢業即就業的目標。實習場所，如具規模之飯店旅館、旅行社、博物館、休閒農場、主題遊樂園、休閒購物中心、休閒渡假村等。

6. 建教合作：學校與業界合作，安排學生一方面在學校修習一般科目及專業理論課程，一方面到相關行業接受工作崗位訓練，以利就業準備的一種職業教育方案。如臺北城市科技大學和雄獅旅遊集團創立「雄獅菁英人才培育學院」，

圖3-12　國內旅遊業大品牌－可樂旅遊，旗下約700多名簽約領隊。為確保自家領隊是市場最傑出的，每年舉辦1場「優良領隊表揚」盛會，以增加領隊榮譽感，使企業品牌再提升，並得以吸引頂尖人才留任。（圖片來源：可樂旅遊）

2021年啟動，由雄獅集團專家協同教學，並提供學生實習機會，是觀光事業、餐飲事業、旅館學程等科系共同選修課程，邀請業師授課，修業期滿授與專屬認證學分。若能力為企業認可，可從中挑選菁英。

7. 海外實習：學生為取得實習機會須先在學校修習相關專業知識，且須達必需語言能力。能夠順利完成實習課程者，自信心與專業技能都會大大提升，也有積極再學習的動力，更是業界極力爭取的人才。例如景文科技大學的觀光餐旅學院相關學系，每年從教育部申請「學海築夢」等計畫，安排學生至加拿大、日本、新加坡、杜拜、帛琉及歐洲等國家的相關企業實習1年或半年。

（三）技能檢定與認證

1. 勞動部舉辦的餐飲與旅館類證照考試，餐飲類包括：中餐烹調、西餐烹調、食物製備技術士證照；旅館類包括：客房服務技術士。

2. 國家考試：專門職業及技術人員普通考試導遊人員考試、領隊人員。

3. 美國飯店業協會（American Hotel and Lodging Association, AH & LA）舉辦的證照考試，如：旅館經營實務。

4. 澳洲 Responsible Service of Alcohol 證照，這個證照在澳洲是最基本、被全國認可的證照，因此具有相當程度的專業認證之效，可在所有賣酒的場所工作。

4. 其他協會舉辦的證照考試，如：獨木舟教練、滑雪教練、潛水教練、民宿管家等。而具有世界認證作用的米其林星級評鑑，也可作為餐旅產業的評鑑標竿，米其林評鑑認可之餐旅從業人員，也有具有專業能力認可之效。

結 語

　　休閒旅遊應是眾人所需，因此已發展成為全球最大產業，臺灣也努力躋身進入觀光旅遊大國（2015 年，國際旅客破 1,000 萬人），休閒旅遊產業帶來許多商機和工作機會，利用臺灣既有的產業轉型為產業觀光，也運用臺灣的多元文化打造特有的文化觀光產業，也適時的加入健康、環保理念，建構新的幸福產業，臺灣走過製造業（MIT）的年代，進入科技代工的時期，現在開始發揮軟實力發展休閒旅遊產業，提升我們的生活品質，也迎接國際旅客分享我們的幸福產業。

第4章

臺灣觀光行政系統與組織

　　21世紀全球化浪潮及體驗經濟風起雲湧，世界各國均強調其文化特殊性與其獨特性、世界古文明遺址、文化觀光與永續發展理念，「文化」逐漸成了觀光、休閒與地方發展的核心課題。面對全球多變的觀光場域，觀光管理者如何提昇或維持競爭力、發展合乎時宜的觀光活動、市場運作的公平機制等；以及觀光客如何擁有更多選擇，並藉由組織運作使觀光行為更為便捷、以最有利於個人、團體、國家的方式從事觀光活動，都可顯示出國際觀光組織的存在和運作對觀光產業的發展、創新及推廣有極大幫助和影響。

　　本章將臺灣現行觀光行政體系的理念、組織權責做系統性整理，並將我國與國際性、區域性觀光組織相互間合作情況做介紹，便利讀者查詢與了解。

翻轉教室

- 從臺灣觀光旅遊興起與演進了解行政組織變化
- 認識臺灣現行觀光行政體系之理念與組織
- 認識國際性、區域性與各國的觀光組織
- 了解各組織間的合作情況與影響

第一節
臺灣現行觀光行政體系與組織

　　臺灣最早的觀光行政組織體系，源自 1927 年交通部頒布的《旅行業管理章程》，及 1930 年報請行政院將《旅行業管理章程》修正為《旅行業註冊的暫行章程》。當時主要和觀光相關的產業只有旅行業與旅館業，並無專屬於觀光的行政系統和組織。相關政策語組織演進隨著世界潮流發展而調整。以下概分為幾個時期，分述該時期重要發展紀要（表 4-1）。

表4-1　臺灣觀光旅遊興起與演進

期間	重要階段	重要發展紀要
1949～1960 年	萌芽期	1. 此期間受到了國民政府遷臺及兩岸對戰之影響，無論在政治、經濟、社會上均採取保護措施。 2. 1948 年，國民政府頒布緊急命令《動員戡亂時期臨時條款》在政治、軍事層面影響深遠，連帶亦反應在觀光發展上。 3. 1955 年，臺灣省政府成立「臺灣省觀光事業委員會」，於民間成立臺灣觀光協會（Taiwan Visitors Association, TVA）。 4. 1959 年底，交通部設立「觀光事業專案小組」，並於 1960 年改升「觀光事業小組」，首度開放旅行社民營。負責項目包括整建各地名勝史蹟與風景區、發展林地遊樂用途、提倡國民旅遊活動，是我國不論官方或民間發展觀光事業，建立基礎的重要時期。 5. 二次大戰結束後，世界局勢和平穩定，國際貿易蓬勃發展，科學昌明，經濟發達，觀光旅遊開始萌芽發展。
1961～1970 年	導入期	1. 此階段觀光發展主要配合經濟建設，透過觀光相關行政系統組織改組，逐漸將觀光事業管理權責、職掌劃分清楚。此時期國民政府對於民眾一般之休閒需求逐漸重視，相關限制亦漸趨開放，此時期之重大政策包括：臺灣旅行社開放民營、觀光委員會成立、國際觀光旅館納入獎勵投資範圍、風景特定區、森林遊樂區、國家公園相繼成立。 2. 1964 年，民間創立中華民國旅館事業協會；1966 年，林務局成立「森林遊樂小組」，發展林地多種用途，籌劃建設森林遊樂區，第 1 屆國際旅遊展覽會（ITB）在西柏林舉辦，為歐陸最具影響力的旅遊展覽。 3. 1967 年，聯合國制訂國際觀光年，表示「觀光事業促進世界和平，1969 年成立中華民國觀光學會，並配合政府觀光政策而設立第一屆華商觀光旅遊事業聯誼會，1970 年創設中華民國導遊協會。

續下表

<div align="center">承上表</div>

期間	重要階段	重要發展紀要
1971～1990 年	成長期	1. 80 年代，我國行政系統組織開始發揮運作，國內觀光資源獲得開發，此階段成立之國家公園有 4 座之多，國家風景區也有 2 處，政府積極調查規劃更多的潛在資源，加上戒嚴解除，許多管制區獲得開放，增加了觀光遊憩活動的空間範圍，而民間則是積極拓展與國際交流的觀光旅遊。 2. 1971 年，「交通部觀光事業委員會」與「臺灣省觀光事業管理局」裁併為「交通部觀光局」簡化事權。 3. 1972 年，臺灣正值經濟起飛，因應社會發展需要，出入境管理改隸屬內政部警政署的入出境管理局； 4. 1979 年，開放國人出國觀光，從此之後我國觀光即為國人出國，及外國人來臺旅遊的雙向觀光。 5. 1987 年，宣布解嚴，開放國人赴大陸探親，廢除外匯管制。 6. 1989 年，成立中華民國旅行業品質保障協會，以維持、端正與提昇我國旅行業之服務品質。
1991～2000 年	轉型期	1. 90 年代，設立的國家風景區與管理處達 10 處之多，在此情形下，相關的管理與經營更顯重要，此時也因實行週休二日政策，國人休閒時間增加，觀光至此已開始朝向品質與維護經營管理面的發展模式。 2. 1997 年，簽署《中華民國與中美洲五國觀光合作協定》開放外國旅行社來臺設立分公司 3. 1998 年，開放役男出國觀光
2001～2010 年	調整期	1. 此一時期堪稱困頓災難期。 2. 此階段在民間組織中最重視的是大陸人士來臺旅遊，大陸方面於 2005 年 11 月 5 日宣布以「海峽兩岸旅遊交流協會」名義與我方進行協商，於 2006 年臺北國際旅展開幕前，由交通部觀光局、旅行商業同業公會全國聯合會、臺灣觀光協會、旅行業品質保障協會、臺北市觀光旅館商業同業公會及臺北市航空運輸商業同業公會共同捐助成立「財團法人臺灣海峽兩岸觀光旅遊協會」（簡稱臺旅會）。 3. 2001 年，美國發生 911 恐怖攻擊事件，造成了龐大的死傷人數，首當其衝的是航空業的大裁員，以及對旅館業、旅遊業、餐館業與娛樂業都造成重大衝擊。 4. 2003 年，美伊戰爭爆發，接著 2004 年印度洋大地震（南亞海嘯），造成巨大傷亡，死亡和失蹤人數超過 29 萬餘人。 5. 2008～2009 年間，受到全球不景氣及金融海嘯影響，當時環境很嚴峻，導致許多臺北大型旅行社紛紛歇業，亞洲鄰近國家如新加坡、大陸等國觀光人數均呈現衰退。 6. 2009 年，行政院頒布《觀光拔尖領航方案》，投入 300 億觀光發展基金。修正放寬《大陸地區人民來臺從事觀光活動許可辦法》。

<div align="center">續下表</div>

承上表

期間	重要階段	重要發展紀要
2010 年～至今	發展期	1. 2012 年，交通部觀光局及中國大陸回教協會推動穆斯林友善餐廳認證「Muslim Friendly Restaurant」（圖 4-2）。2013 年大陸「旅遊法」自 10 月 1 日開始實施，對於兩岸觀光良性發展有正向效果。2015 年 5 月 1 日，發佈「交通部觀光局辦理旅行業接待大陸地區人民來臺觀光高端品質團處理原則」。 2. 觀光局推動觀光大國行動方案（2015 ～ 2018 年）2015 年來臺旅客首度超過 1,000 萬人次，近年大陸因政治因素限縮陸客來臺政策，兩岸觀光活動嚴重倒退。 3. 2016 年，政府力推新南向政策、穆斯林旅遊友善環境，放寬東協及南亞國家來臺的觀光簽證。南向國家來臺旅客人數年年出現正成長，彌補陸客減少的缺口，整體來臺觀光人數不減反增。 4. 據國際郵輪協會（Cruise Lines International Association, CLIA）統計，國際郵輪來臺旅客逐年增加，2019 年臺灣位居亞洲第二大客源市場，基隆港成為亞洲第二大郵輪港，僅次於新加坡。 5. 據觀光局〈Tourism2020 臺灣永續觀光發展方案〉，將 2019 年訂為「小鎮漫遊年」，並遴選出 30 經典小鎮；2020 年訂為「脊梁山脈旅遊年」，推出 5 大山脈 24 條遊程。 6. 2020 年，發生新冠肺炎（COVID-19），對全球觀光旅遊產業影響衝擊甚巨。

資料來源：觀光學概論（全華），作者整理

柏林國際旅遊交易會（ITB）

　　1966年在西柏林舉辦第1屆國際旅遊展覽會（ITB），只有5個國家的9個展商參展。現在每年一次的柏林國際旅遊展覽會已成為國際旅遊界最重要的展會之一，被譽為是旅遊業的「奧林匹克」。

穆斯林友善餐廳認證

　　隨著來臺旅遊、洽商的穆斯林人口逐漸增多，為搶攻穆斯林商機，2012年交通部觀光局與中國回教協會推出的餐飲認證。

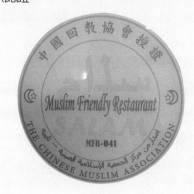

　　爲整合觀光事業之發展與推動，行政院於 1996 年 11 月成立的跨部會「行政院觀光發展推動小組」，於 2002 年 7 月提升爲「行政院觀光發展推動委員會」，其他觀光行政體系大致可分爲觀光事業行政與觀光遊憩區兩種管理體系。目前由行政院指派政務委員擔任召集人，交通部觀光局局長爲執行長，各部會副首長及業者、學者爲委員，觀光局負責幕僚作業（圖 4-1）。

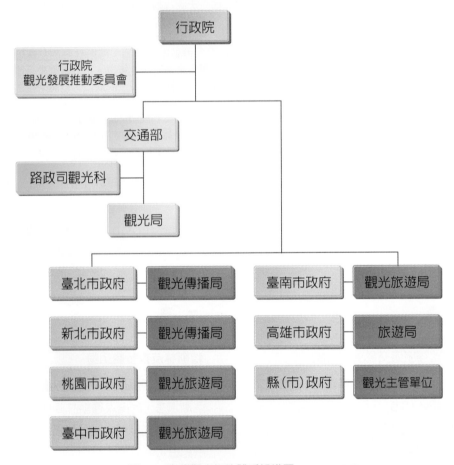

圖4-1　臺灣觀光行政體系組織圖（圖片來源：全華）

　　另外在觀光遊憩區管理體系方面，國內主要觀光遊憩資源除觀光行政體系所屬及督導之風景特定區、民營遊樂區外，尚有內政部營建署所轄國家公園、行政院農業委員會所轄休閒農業及森林遊樂區、行政院退除役官兵輔導委員會所屬國家農（林）場、教育部所管大學實驗林、經濟部所督導之水庫及國營事業附屬觀光遊憩地區，均爲國民從事觀光旅遊活動之重要場所。

 行政院

（一）觀光發展推動委員會

依據行政院觀光發展推動委員會設置要點，「行政院觀光發展推動委員會」成立目的乃行政院為協調各相關機關，整合觀光資源，改善整體觀光發展環境，促進旅遊設施之充分利用，以提昇國人在國內旅遊之意願，並吸引國外人士來華觀光，其任務如下：

1. 觀光發展方案、計畫之審議、協調及督導。
2. 觀光資源與觀光產業整合及管理之協調。
3. 觀光遊憩據點開發、套裝旅遊路線規劃、公共設施改善及推動民間投資等相關問題之研處。
4. 提昇國內旅遊品質，導引國人旅遊習慣。
5. 加強國際觀光宣傳，促進國外人士來華觀光。
6. 其他有關觀光事業發展事宜之協調處理。

（二）農業委員會

農業委員會主管全國農、林、漁、牧及糧食行政事務，其組織中與觀光關聯較深的是行政系統農委會輔導處轄下的「休閒事業科」以及農委會直屬機關林務局轄下的「森林育樂組」。

輔導處休閒事業科，負責休閒農業、農業文化及農村生活與環境改善之策劃及督導。

1. 休閒事業科
 （1）休閒農業法規、政策之擬訂、策劃及監督事項。
 （2）休閒農業區之劃定及輔導事項。
 （3）休閒農業人才之培育及訓練事項。
 （4）休閒農業行銷之擬訂、策劃及監督事項。
 （5）休閒農場設置、輔導及監督事項。
 （6）休閒農業公共建設之策劃及輔導事項。
 （7）觀光農園、生態教育農園、市民農園等之設置、輔導及監督事項。
 （8）農業產業文化之策劃及督導事項。
 （9）地方料理與特產業務之策劃及輔導事項。
 （10）其他有關休閒產業事項。

2. 森林育樂組

（1）管轄包括18處森林遊樂區

① 北部地區：太平山、東眼山、內洞、滿月圓、觀霧等。

② 中部地區：大雪山、八仙山、合歡山、武陵、奧萬大。

③ 南部地區：阿里山、藤枝、雙流、墾丁等四處。

④ 東部地區：知本、向陽池南、富源。

（2）業務職掌為

① 規劃建置森林遊樂區。

② 建置發展全國步道系統。

③ 推展自然教育中心。

④ 經營管理阿里山森林鐵路、烏來臺車及太平山蹦蹦車等森林育樂體驗。

（三）國軍退除役官兵輔導委員會

行政院退輔會（以下簡稱退輔會）於 1954 年成立，初期為配合政府精兵政策，利用政府撥用之荒地、山坡地、河床地、國有林班地等輔導退除役官兵從事農林漁業，目前為因應社會經濟自由化及發展需要，積極轉型發展觀光休閒、生態保育及精緻農業，負責者為退輔會第四處第二科（林、漁、觀光），其業務職掌如下：

1. 所屬農、林機關（構）發展觀光遊憩業務策劃、督導及考核。

2. 所屬農、林機關（構）觀光遊憩專業人員培訓計畫審定及督導事宜。

3. 所屬農、林機關（構）遊憩區經營管理、維護公共安全年度計畫、審定及督考事宜。

4. 所屬農、林機關（構）觀光遊憩區整體行銷、旅遊推廣。

5. 所屬農、林機關（構）辦理遊憩區，促進民間參與公共建設，及勞務委外審核及督導。

6. 所屬林業機關（構）年度業務計畫指導要領策訂及計畫審議與執行督導考核。

7. 所屬林業機關（構）經營項目、生產技術、工資之釐訂，及管理制度審訂督導考核。

8. 所屬林業機關（構）技術訓練計畫審訂督導考核 。

9. 所屬林業機關（構）辦理物料管理、產品加工製造督導。

10. 所屬機關（構）及退除役官兵自行從事林漁牧事業協助。

11. 合營林漁牧事業生產或林業加工協調督導。

12. 森林遊樂林業勞務及景觀綠化事業之發展策劃聯繫督導。

13. 所屬林業機關（構）人員權益維護及糾紛調處。

14. 所屬林業機關（構）勞工「工作規則」訂立之審核及有關勞工管理事務之督導處理。

15. 林漁牧事業生產業務協調處理。

（四）體育委員會

　　行政院體育委員會運動設施處，依《行政院體育委員會組織條例》第 8 條所負責之業務如下：

1. 關於運動設施發展政策與方針之規劃、推動及協調事項。

2. 關於民間興建運動設施之管理、獎勵及輔助事項。

3. 關於充實學校與社區運動設施之規劃、協調及輔助事項。

4. 關於興建運動公園之規劃、協調及輔助事項。

5. 關於興建大型運動場館之規劃、協調及輔助事項。

6. 關於興建休閒運動設施之規劃、協調及輔助事項。

7. 關於運動場館、設備、器材之審定及輔導事項。

8. 關於公民營運動設施營運管理之監督及輔導事項。

9. 關於高爾夫球場及其他特殊運動場之管理及輔導事項。

10. 其他有關運動設施事項。

二 交通部

（一）交通部觀光局業務職掌

　　依《交通部觀光局組織條例》第 2 條規定，觀光局所負責之業務如下：

1. 觀光事業之規劃、輔導及推動事項。

2. 國民及外國旅客在國內旅遊活動之輔導事項。

3. 民間投資觀光事業之輔導及獎勵事項。

4. 觀光旅館、旅行業及導遊人員證照之核發與管理事項。

5. 觀光從業人員之培育、訓練、督導及考核事項。

6. 天然及文化觀光資源之調查與規劃事項。

7. 觀光地區名勝、古蹟之維護及風景特定區之開發、管理事項。

8. 觀光旅館設備標準之審核事項。

9. 地方觀光事業及觀光社團之輔導，與觀光環境之督促改進事項。

10. 國際觀光組織及國際觀光合作計畫之聯繫與推動事項。

11. 觀光市場之調查及研究事項。

12. 國內外觀光宣傳事項。

13. 其他有關觀光事項。

（二）各組業務職掌

　　觀光局依業務需要設立企劃組、業務組、技術組、國際組、國民旅遊組、旅宿組；為加強來華及出國觀光旅客之服務，先後於桃園及高雄設立「臺灣桃園國際機場旅客服務中心」及「高雄國際機場旅客服務中心」，並於臺北設立「觀光局旅遊服務中心」及臺中、臺南、高雄服務處；另為直接開發及管理國家級風景特定區觀光資源，成立「東北角暨宜蘭海岸國家風景區管理處」、「東部海岸國家風景區管理處」、「澎湖國家風景區管理處」、「大鵬灣國家風景區管理處」、「花東縱谷國家風景區管理處」、「馬祖國家風景區管理處」、「日月潭國家風景區管理處」、「參山國家風景區管理處」、「阿里山國家風景區管理處」、「茂林國家風景區管理處」、「北海岸及觀音山國家風景區管理處」、「雲嘉南濱海國家風景區管理處」及「西拉雅國家風景區管理處」；為辦理國際觀光推廣業務，陸續在國外設置駐外辦事處（圖 4-2）。

　　因觀光局業務與我國觀光整體發展關係最為密切，因此其所轄單位職掌逐一分別說明之。

1. 企劃組：依《交通部觀光局辦事細則》第二章第4條之規定，掌理下列業務：

（1）各項觀光計畫之研擬、執行之管考事項及研究發展與管制考核工作之推動

（2）年度施政計畫之釐訂、整理、編纂、檢討改進及報告事項。

（3）觀光事業法規之審訂、整理、編纂事項。

（4）觀光市場之調查分析及研究事項。

（5）觀光旅客資料之蒐集、統計、分析、編纂及資料出版事項。

（6）觀光書刊及資訊之蒐集、訂購、編譯、出版、交換、典藏事項。

（7）其他有關觀光產業之企劃事項。

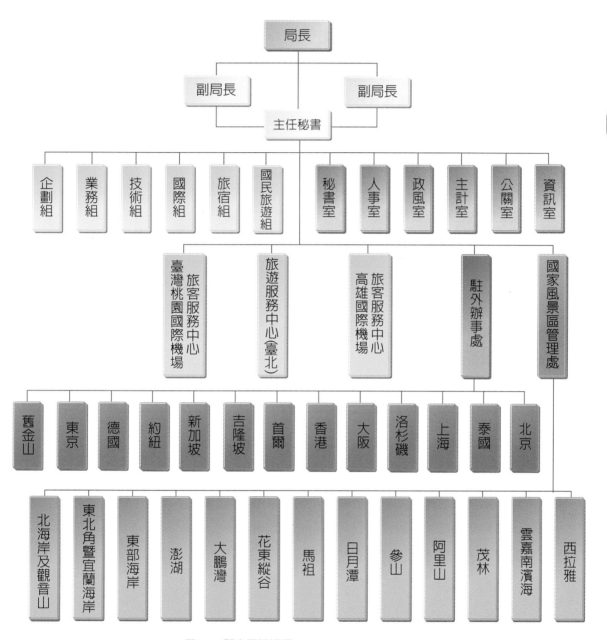

圖4-2　觀光局組織圖 （資料來源：交通部觀光局（2018））

2. 業務組：依《交通部觀光局辦事細則》第二章第5條之規定，掌理下列業務：

（1）旅行業、導遊人員及領隊人員之管理輔導事項。

（2）旅行業、導遊人員及領隊人員證照之核發事項。

（3）觀光從業人員培育、甄選、訓練事項。

（4）觀光從業人員訓練叢書之編印事項。

（5）旅行業聘僱外國專門性、技術性工作人員之審核事項。

（6）旅行業資料之調查蒐集及分析事項。

（7）觀光法人團體之輔導及推動事項。

（8）其他有關事項。

3. 技術組：依《交通部觀光局辦事細則》第二章第6條之規定，掌理下列業務：

（1）觀光資源之調查及規劃事項。

（2）觀光地區名勝古蹟協調維護事項。

（3）風景特定區設立之評鑑、審核及觀光地區之指定事項。

（4）風景特定區之規劃、建設經營、管理之督導事項。

（5）觀光地區規劃、建設、經營、管理之輔導及公共設施興建之配合事項。

（6）地方風景區公共設施興建之配合事項。

（7）國家級風景特定區獎勵民間投資之協調推動事項。

（8）自然人文生態景觀區之劃定與專業導覽人員之資格及管理辦法擬訂事項。

（9）稀有野生物資源調查及保育之協調事項。

（10）其他有關觀光產業技術事項。

4. 國際組：依《交通部觀光局辦事細則》第二章第7條之規定，掌理下列業務：

（1）國際觀光組織、會議及展覽之參加與聯繫事項。

（2）國際會議及展覽之推廣及協調事項。

（3）國際觀光機構人士、旅遊記者作家及旅遊業者之邀訪接待事項。

（4）本局駐外機構及業務之聯繫協調事項。

（5）國際觀光宣傳推廣之策劃執行事項。

（6）民間團體或營利事業辦理國際觀光宣傳及推廣事務之輔導聯繫事項。

（7）國際觀光宣傳推廣資料之設計及印製與分發事項。

（8）其他國際觀光相關事項。

5. 國民旅遊組：依《交通部觀光局辦事細則》第二章第7-1條，所負責業務如下：

（1）觀光遊樂設施興辦事業計畫之審核及證照核發事項。

（2）海水浴場申請設立之審核事項。

（3）觀光遊樂業經營管理及輔導事項。

（4）海水浴場經營管理及輔導事項。

（5）觀光地區交通服務改善協調事項。

（6）國民旅遊活動企劃、協調、行銷及獎勵事項。

（7）地方辦理觀光民俗節慶活動輔導事項。

（8）國民旅遊資訊服務及宣傳推廣相關事項。

（9）其他有關國民旅遊業務事項。

6. 旅宿組：依《交通部觀光局辦事細則》第二章第7-1條，所負責業務如下：

（1）國際觀光旅館、一般觀光旅館之建築與設備標準之審核、營業執照之核發及換發。

（2）觀光旅館之管理輔導、定期與不定期檢查及年度督導考核地方政府辦理旅宿業管理與輔導績效事項。

（3）觀光旅館業定型化契約及消費者申訴案之處理及旅館業、民宿定型化契約之訂修事項。

（4）觀光旅館業、旅館業、民宿專案研究、資料蒐集、調查分析及法規之訂修及釋義。

（5）觀光旅館用地變更與依促進民間參與公共建設法投資案興辦事業計畫審查。

（6）觀光旅館業、旅館業及民宿行銷推廣之協助，提昇觀光旅館業、旅館業品質之輔導及獎補助事項。

（7）觀光旅館業、旅館業、民宿相關社團之輔導與其優良從業人員或經營者之選拔及表揚。

（8）觀光旅館業從業人員之教育訓練及協助、輔導地方政府辦理旅館業從業人員及民宿經營者之教育訓練。

（9）旅館星級評鑑及輔導、好客民宿遴選活動。

（10）其他有關觀光旅館業、旅館業及民宿業務事項。

（三）旅遊服務中心

臺北設立「觀光局旅遊服務中心」，臺中、臺南、高雄設服務處，職掌如下：

1. 提供臺灣觀光諮詢服務。

2. 臺灣觀光旅遊資訊之蒐集、管理與提供。

3. 辦理觀光宣導教育工作。

4. 協助辦理觀光從業人員培訓。

5. 提供場地及軟硬體設備，輔導旅行業辦理出國觀光團體行前說明會。

（四）臺灣桃園國際機場與高雄國際機場旅客服務中心

　　配合桃園國際機場、高雄國際機場之營運時間提供資訊、指引通關、答詢航情、處理申訴、協助聯繫及其他服務。

（五）國家風景區管理處

　　目前我國有 13 處國家風景區，按成立時間先後分別為東北角暨宜蘭海岸、東部海岸、澎湖、大鵬灣、花東縱谷、馬祖、日月潭、參山（獅頭山、八卦山和梨山）、阿里山、茂林、北海岸及觀音山、雲嘉南濱海及西拉雅國家風景區。依國家風景區管理處組織條例第 2 條，國家風景區管理處掌理下列業務：

1. 觀光資源之調查、規劃、保育及特有生態、地質、景觀與水域資源維護事項。

2. 風景區計畫之執行、公共設施之興建與維修事項。

3. 觀光、住宿、遊樂、公共設施及山地、水域遊憩活動之管理與鼓勵公民營事業機構投資興建經營事項。

4. 各項建設之協調及建築物申請建築執照之協助審查事項。

5. 環境衛生之維護及汙染防治事項。

6. 旅遊秩序、安全之維護及管理事項。

7. 旅遊服務及解說事項。

8. 觀光遊憩活動之推廣事項。

9. 對外交通之聯繫配合事項。

10. 其他有關風景區經營管理事項。

（六）駐外辦事處

　　中華民國與非邦交國家保持政治、經貿交流，因而設立非正式外交代表機構，由中華民國外交部派駐首長，負責事務邦交國大使館及領事館所有業務，如發放護照、簽證及民間援助、貿易、文化和經濟交流等業務，駐外機構為「臺北經濟文化代表處」或辦事處。2012 年，公布《駐外機構組織通則》規範駐外機構組織編制，行政職稱統一以正式官銜訂定，駐外機構（大使館與代表處）館長均稱大使。香

港、澳門為中華人民共和國的特別行政區，屬於中華民國領土，故依《香港澳門關係條例》，主管機關為中華民國大陸委員會。其所負責之工作執掌如下：

1. 辦理轄區內之直接推廣活動。
2. 參加地區性觀光組織、會議及聯合推廣活動。
3. 蒐集分析當地觀光市場有關資料。
4. 聯繫及協助當地重要旅遊記者、作家、業者等有關人士。
5. 直接答詢來華旅遊問題及提供觀光資訊。

三 內政部

　　國家公園為一國具代表自然景觀或人文史蹟，主管機關為內政部營建署國家公園組，我國 1972 年制定《國家公園法》後，至今已成立 9 座國家公園，成立時間排序為墾丁、玉山、陽明山、太魯閣、雪霸、金門、東沙環礁國家公園、臺江國家公園及澎湖南方四島國家公園。為有效經營和管理，內政部營建署設立「國家公園組」，職掌國家公園、都會公園之規劃建設與管理及自然環境之規劃、保育與協調等事項。該單位願景為推動國家公園資源、落實生物多樣性保育；加強國家公園環境教育，推動生態旅遊；創造優質自然設施環境，落實資源永續發展，其願景內涵包括：

1. 持續推動國家公園生物多樣性，加強海洋資源保育及資源調查研究。
2. 發展國家公園環境教育，提供完善解說教育服務為全民環境教育最佳場所。
3. 結合園區或毗鄰社區相關資源，推動生態旅遊，與資源保育及社區永續發展三贏契機。
4. 推動綠島國家公園規劃籌設，加強海洋資源保育及資源調查研究。
5. 規劃設置都會公園，創造高品質生活環境。

四 經濟部

　　經濟部所屬之國營事業，雖近年有民營化政策，但政府透過國營事業委員會仍持有一定的股權，如：臺糖長榮酒店（臺南）由臺糖公司出資，委由長榮酒店國際公司經營管理之、臺糖大飯店、池上牧野渡假村、高雄花卉農園中心、花蓮光復糖廠等皆屬之。亦有經濟部投資事業下的產業對觀光事業投資，如夏都沙灘酒店屬於中鋼公司轉投資的中欣開發股份有限公司旗下之產業。

五　直轄市政府與各縣市政府

　　依據目前之《發展觀光條例》，中央在我國觀光政策方面扮演重要角色，直轄市及縣（市）政府亦設置有觀光單位，專責地方觀光建設暨行銷推廣業務。

1. 臺北市政府：觀光傳播局
2. 新北市政府：觀光旅遊局
3. 桃園市政府：觀光旅遊局
4. 臺中市政府：觀光旅遊局
5. 臺南市政府：觀光旅遊局
6. 高雄市政府：觀光局
7. 各地縣（市）政府觀光主管單位：
　　（1）基隆市政府：觀光及城市行銷處
　　（2）宜蘭縣政府：工商旅遊處
　　（3）新竹縣政府：交通旅遊處
　　（4）新竹市政府：城市行銷處
　　（5）苗栗縣政府：文化觀光局
　　（6）彰化縣政府：城市暨觀光發展處
　　（7）南投縣政府：觀光處
　　（8）嘉義縣政府：文化觀光局
　　（9）嘉義市政府：觀光新聞處
　　（10）花蓮縣政府：觀光處
　　（11）臺東縣政府：觀光旅遊處
　　（12）屏東縣政府：交通旅遊處
　　（13）金門縣政府：觀光處
　　（14）連江縣政府：觀光局

　　雖然各地方政府對觀光推動的著力點由其名稱現出端倪，但各地展現觀光發展的目標都是有志一同的。

第二節
臺灣現行民間休閒旅遊組織

　　目前臺灣現行民間休閒旅遊組織，或我國交通部觀光局公佈之觀光及會議組織，較具規模已多達 100 多個，主要可分爲國內 / 外觀光組織、旅行業 / 旅館業 / 民宿相關團體、觀光遊樂業團體和會議組織，以下僅介紹國內幾個較重要且較有影響力之團體，並在各組織介紹中附上其官方網站網址以供有興趣的讀者進一步查詢，其他部分性質雷同的組織則簡單歸類。

一　財團法人臺灣觀光協會

　　財團法人臺灣觀光協會爲非營利性的公益性團體，成立於 1956 年 11 月 29 日創立，在臺灣所有旅遊相關 (公) 協會之中，歷史最長久，結構最爲完整，兼顧 Inbound 與 Outbound 市場之全方位觀光協會 (官方網站：http://www.tva.org.tw)（圖 4-3）。主要任務：

1. 在觀光事業方面爲政府與民間溝通橋梁。
2. 從事促進觀光事業發展之各項國際宣傳推廣工作。
3. 研議發展觀光事業有關方案建議政府參採。

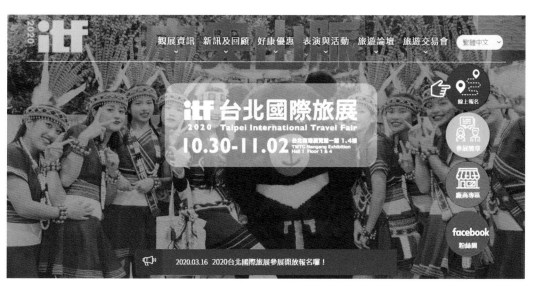

圖4-3　由臺灣觀光協會所舉辦的ITF臺北國際旅展，自1987年舉辦至今，是臺灣最大型展銷合一的旅遊展覽，堪稱旅遊界年度盛會。

資料來源：2020臺北國際旅展

 ## 國內的旅行業相關組織及單位

　　我國旅行業相關的組織，除主管機關交通部觀光局外，其他有中華民國旅行商業同業公會全國聯合會、中華民國旅行業品質保障協會、中華民國旅行業經理人協會、中華民國觀光領隊協會及中華民國觀光導遊協會，分別介紹如下。

（一）中華民國旅行商業同業公會全國聯合會

　　中華民國旅行商業同業公會全國聯合會（Travel Agent Association of ROC）於2010 年 10 月成立。此組織為整合與凝聚臺灣旅行業，作為政府及民間業者溝通的橋梁，使觀光政策推動能符合業界需求，創造更蓬勃發展的旅遊市場，由臺北市、高雄市及臺灣省聯合會共同籌組而成（官方網站網址：http://www.travelroc.org.tw/news/index.jsp）。主要任務：

1. 推廣國內外旅遊、發展兩岸觀光及各項交流活動。
2. 促進觀光產業經濟、提昇旅遊品質。
3. 保障消費者權益、協調、整合同業關係，增進共同利益。

（二）中華民國旅行業品質保障協會

　　中華民國旅行業品質保障協會（Travel Quality Assurance Association, TQAA）於 1989 年由旅行業組織成立以保障旅遊消費者。成立宗旨為提高旅遊品質，保障旅遊消費者權益，同時也促進其會員旅行社合理的經營空間，並做為旅遊消費者和旅行社之間的溝通橋梁。（官方網站網址：http://www.travel.org.tw/ ）

（三）中華民國旅行業經理人協會

　　中華民國旅行業經理人協會（Certified Travel Councillor Association, ROC）成立於 1992 年 1 月 11 日，目的為提升旅行業經理人之專業知識及社會地位，並促進經理人交流，經常舉辦各種文化活動，定期專題研討訓練，相互聯誼，自我充實，有助於旅行業正常發展回饋社會大眾，並讓旅行業經理人成為社會公認之「旅行專業師」。（官方網站網址：http://www.travelec.com.tw/ ）

（四）中華民國觀光領隊協會

　　中華民國觀光領隊協會（Association of Tour Managers The Republic Of China）於 1986 年 6 月 30 日成立，以促進旅行業出國觀光領隊之合作聯繫，砥礪品德及增

進專業知識，提高服務品質，配合國家政策發展觀光事業及促進國際交流爲宗旨。（官方網站網址：http://www.atm-roc.net ）

（五）中華民國觀光導遊協會

中華民國觀光導遊協會（Tourist Guide Association, ROC）成立於 1970 年 1 月 30 日，屬全國性人民團體，最初由導遊先進共同協力組成，以促進同業合作，砥礪同業品德，增進同業知識技術，提高服務修養，謀求同業福利，並配合國家政策發展觀光事業爲宗旨。（官方網站網址：http://www.tourguide.org.tw/ ）

三　旅館業相關團體

旅館業相關團體則有中華民國旅館商業同業公會全國聯合會（全聯會）、中華民國觀光旅館商業同業公會。

（一）中華民國旅館商業同業公會全國聯合會

中華民國旅館商業同業公會全國聯合會（Hotel Association of ROC），簡稱全聯會，成立於 1998 年 2 月 25 日，由臺灣省、臺北市、高雄市一省兩市旅館商業同業公會同意發起籌組，扮演政府與業者間的溝通橋梁，能直接與中央政府機關和民意立法機關協商，提供相關修法、立法意見供其參考，以免施行後窒礙難行，徒增困擾。

（二）中華民國觀光旅館商業同業公會

中華民國觀光旅館商業同業公會（Taiwan Tourist Hotel Association）於 2007 年 1 月 27 日成立，以發展觀光事業促進國家經濟發展，增進共同利益，協助政府推行政令爲宗旨。

（三）臺灣星級旅館協會

「臺灣星級旅館協會」由臺北威斯汀六福皇宮總裁莊秀石號召 14 個縣市，共 50 家各星級旅館共同發起。協會宗旨爲發展觀光事業、增進星級旅館共同利益，期望透過星級評鑑制度，引領旅館經營回歸專業，也爲國外旅客提供選擇旅館的依據，並有助本土旅館與國際接軌。（官方網站網址：https://starhotel.org.tw）

四 會議組織 — 中華國際會議展覽協會

中華國際會議展覽協會（Taiwan Convention & Exhibition Association, TCA）成立於 1991 年 6 月 20 日，其成立目的旨在推廣臺灣的會展產業，整合其周邊產業，建構完整的會展供應鏈，並協助政府樹立輔導執行標竿，積極參與國際會展組織，促進會展國際化，另外也因國際會展的產業結合獎勵觀光旅遊，所以迅速發展的會議旅遊產業也成為此協會協助政府的努力重點。（官方網站網址 :http://www.taiwanconvention.org.tw/）

五 民宿相關團體

自 2001 年 12 月 12 日《民宿管理辦法》公佈後，交通部觀光局 2003 年 2 月統計報告中顯示合法民宿僅 65 家，但至 2016 年 2 月止，全國合法民宿總數達 6,222 家，民宿快速成長使相關協會隨之成立，包含：中華民國民宿協會全國聯合會、臺灣民宿協會、臺中市民宿發展促進協會、臺東縣休閒度假民宿協會、宜蘭縣民宿發展協會、宜蘭縣鄉村民宿發展協會、花蓮縣優質民宿事業協會、金門縣民宿旅遊發展協會、南投縣民宿發展協會、苗栗縣民宿發展協會、雲林縣民宿發展協會、嘉義縣民宿發展協會、澎湖縣民宿發展協會等。

六 財團法人臺灣海峽兩岸觀光旅遊協會

為便於兩岸溝通聯繫及協助安排雙方旅遊協商等工作，2006 年 8 月 25 日成立臺灣海峽兩岸觀光旅遊協會（Taiwan Strait Tourism Association），其以促進兩岸觀光交流、協助政府處理兩岸觀光事務及兩岸觀光聯繫溝通為宗旨。（官方網站網址：http://tst.org.tw/）

七 觀光遊樂業團體

臺灣觀光遊樂區協會主要由原「臺灣省風景遊樂區協會」會員轉型而成，於 2007 年 3 月 2 日正式成立，成員多為臺灣各主要遊樂園區、飯店與渡假村代表，此協會之目標為繼續努力向政府爭取廢止觀光遊樂區的娛樂稅，以降低業者成本、促進國民健康旅遊發展，並吸引更多外國觀光客來臺，此外，亦欲促使該會轉型為全國觀光遊樂商業同業公會，以納入商業團體法規範及全國商業總會體系。

第三節
國際性觀光組織

　　近年全球觀光發展大致呈現三大**趨勢**，即新興觀光據點（New Destinations）不斷竄起、觀光商品多樣化（Diversification of Tourism）及觀光據點競爭白熱化（Increasing Competition Between Destinations）。面對多變的觀光場域，透過組織使觀光管理者能提升或維持競爭力，發展合乎時宜的觀光活動，使市場運作符合公平機制等，及提供觀光客更多選擇，藉由組織運作使觀光行為更為便捷，以最有利於個人、團體、國家的方式從事觀光活動。顯示國際觀光組織的存在與運作，對觀光產業的發展、創新及推廣，具有極大幫助與影響。

　　為加強國際能見度及觀光吸引力，我國交通部觀光局積極加入國際重要觀光組織（目前已加入 11 個國際觀光組織）、結合觀光業者參與會議及展覽，並與中美洲 6 國簽署觀光合作協定，提高國家觀光知名度。目前加入的國際觀光組織如下：

1. 旅遊暨觀光研究協會
2. 美洲旅遊協會
3. 國際會議規劃師協會
4. 太平洋經濟合作理事會
5. 國際會議協會
6. 亞太經濟合作理事會
7. 國際觀光與會議局聯盟
8. 亞太旅行協會
9. 拉丁美洲觀光組織聯盟
10. 東亞觀光協會
11. 美洲旅遊資訊中心

一 聯合國世界觀光組織

　　為全球唯一政府的國際性旅遊觀光組織，1925 年在海牙成立國際官方旅遊組織聯合會，1974 年國際官方聯合會改名為聯合國世界觀光組織（圖 4-4），總部設在西班牙馬德里，在全球觀光發展中扮演主要的決定性角色，致力於推廣責任性、永續性及全球可及性的觀光發展，尤其是對於開發中國家。此外也鼓勵執行觀光的倫理規範，確保其會員國、觀光目的地在經濟、社會和文化等產生正面影響，並調查研究國際間觀光發展之預測、行銷等方法，並評估世界觀光未來發展。例如 2014

年 2 月曾公布，2013 年全球前 10 個成長最快速的旅遊地點依序爲：日本、哈薩克、泰國、希臘、菲律賓、越南、土耳其、俄羅斯、阿拉伯聯合大公國、臺灣。臺灣以 9.7% 的年成長率，排名世界第 10 爲成長最快速的旅遊地點，日

圖4-4　聯合國世界觀光組織（圖片來源：官方網站）

本以 24% 的成長率居首。（官方網址爲 http://www.unwto.org/index.php。）

二　亞太旅行協會

亞太旅行協會（Pacific Asia Travel Association, PATA）（圖 4-5）爲世界三大旅行組織之一，是亞太地區的一個權威性、非營利性組織，於 1951 年在美國夏威夷成立，總部設在泰國曼谷，臺灣爲創辦國之一。亞太旅行協會總會，除協助各分會會員與各地區對內

圖4-5　亞太旅行協會

及對外之觀光發展，推廣旅遊產業對國際社區應有之責任外。其中最重要且盛大的活動爲一年一度舉行的旅遊交易會及理事會，每年的旅遊交易會由各會員國輪流協辦，是各國旅遊專業人士分享旅遊資源的大聚會，及專業洽談的舞臺，對各國觀光事業有很大助益。

亞太旅行協會中華民國分會，成立於 1971 年，其宗旨爲結合國內觀光旅遊機構及相關業者藉由 PATA 總會主辦之活動推廣業務，致力於臺灣地區觀光旅遊事業繁榮，會員以團體會員爲限，多爲觀光相關產業之公司。

三　世界旅遊觀光協會

1980 年代觀光產業領導者意識到公衆對觀光產業相關資訊所知甚少、業界缺少具體的數據以及和官方組織或政府的溝通媒介，因此由觀光產業中頂尖的企業董事、委員或執行長於 1990 年在英國倫敦成立「世界旅遊觀光協會」（World Travel and Tourism Council, WTTC）（圖 4-6）。其主要目標爲，

圖4-6　世界旅遊觀光協會（圖片來源：官方網站）

世界旅遊觀光協會與政府並行運作，使觀光產業有策略性的發展經濟和就業優先權，傾向開放競爭市場，追求永續發展，消除成長障礙，提升觀光業經濟潛力。委員會預測並強調觀光是世界上最大產業，將比其他產業更快速且持續地成長，創造就業機會，增加國內生產毛額（GDP）。（官方網址為 http://www.wttc.travel/eng/Home/）

四 國際航空運輸協會

國際航空的安全與順利運作，均有賴國際航空運輸協會（International Air Transport Association, IATA）在交通運務、技術與營運所制定的準則與目標。IATA 是 1919 年成立的國際航空交通協會演變而來，於 1945 年在古巴正式成立，為世界各國航空公司所組織的國際性機構（圖 4-7）。1979 年該組織在美國重組為貿易組織與關稅協定兩部分，其主要宗旨為：

圖4-7　國際航空運輸協會。
（圖片來源：官方網站）

1. 讓全世界人民在安全、有規律且經濟化的航空運輸中受益；並增進航空貿易的發展，及研究其相關問題。
2. 對直接或間接參與國際航空運輸服務的航空公司，提供合作管道及有關之協助與服務。
3. 代表空運同業與國際民航組織及其他各國際組織協調、合作。

五 國際民航組織

國際民航組織（International Civil Aviation Organization, ICAO）（圖 4-8）於 1944 年成立，為聯合國附屬機構之一，旨在促進世界民用航空業安全與發展，總部設於加拿大蒙特婁（官方網址：http://www.icao.int/），其主要目標為：

圖4-8　ICAO為聯合國附屬機構之一
（圖片來源：官方網站）

1. 確保世界各地之國際民用航空的安全和有秩序地成長。

2. 鼓勵航空器設計藝術及和平用途的營運。

3. 鼓勵國際民用航空航線之開關,及機場和航空設施的興建與改善。

4. 滿足世人對航空運輸之安全、定期、效率與合算等的需求。

5. 鼓勵使用經濟、有效的方法,避免不合理的競爭。

6. 確保加盟國之權利得到應有的尊重,並確保每一加盟國均能有公平的機會從事國際航空運輸之營運。

7. 避免加盟國之間有歧視狀況發生。

8. 促進國際航空之飛行安全。

9. 增進國際民航在各方面之發展。

六 國際領隊協會

國際領隊協會(The International Association Of Tour Managers, IATM)(圖 4-9)於 1961 年成立,總會設於英國倫敦,是一個非常具有專業性工作的國際觀光組織,同時與歐洲議會維持密切關係,會員遍佈全球各地,我國於 1988 年獲准加入該會。其目的乃是一個代表「領隊」職業的團體,

IATM

INTERNATIONAL ASSOCIATION
OF TOUR MANAGERS LTD
THE NETHERLANDS REGION

圖4-9 國際領隊協會簡稱 I.A.T.M

並且儘可能提昇世界各地的旅遊品質,使 IATM 的徽章能成為優越品質的保證,使旅遊業界能體認,領隊在成為其他相關行業和招攬生意所扮演獨一無二不可或缺的重要角色。

國際領隊協會代表國際間承認的合法觀光領隊人員組織,為了有效地發揮其功能,在世界各地,劃分了地區分會。由於歐洲發展觀光服務產業最早,培訓了許多觀光領隊人員,因而歐洲的分會較多。其會員種類分為正式會員、榮譽會員、退休會員、附屬會員及贊助會員等。

七 旅遊暨觀光研究協會

旅遊暨觀光研究協會（Travel and Tourism Research Association, TTRA）（圖 4-10）於 1970 年在美國成立,為致力旅遊與觀光方面研究的國際性專業組織,亦是目

圖4-10 旅遊暨觀光研究協會簡稱TTRA

前全世界最大的旅遊研究機構，會員涵蓋觀光旅遊事業的各個層面。我國交通部觀光局亦在 1977 年加入該協會，藉以增進旅遊及觀光研究市場新知及加強與各會員間之聯繫，成立宗旨在藉專業性之旅遊與觀光研究，提供觀光旅遊業者，有系統之市場行銷研究新知（官方網址：http://www.ttra.com/index.php）。其目標為：

1. 成為國際性的論壇，讓旅遊及觀光的研究人員、市場推廣者、規劃與管理人員等可以藉此交換想法與資訊。
2. 支持並協助旅遊及觀光的研究人員、市場推廣者、規劃與管理人員有更專業的發展。
3. 成為旅遊及觀光研究資訊供需者的國際媒合角色。
4. 向旅遊及觀光業界推廣與宣傳高品質、可靠與有效用的研究資訊。
5. 培養旅遊及觀光研究相關領域的學術人才並增進學術品質。
6. 對旅遊及觀光業界倡導如何運用市場決策過程。

八 亞洲旅遊行銷協會

　　亞洲旅遊行銷協會（Asia Travel Marketing Association, ATMA）係由東亞各國家地區政府觀光單位於 1966 年成立之國際觀光組織，前身為東亞觀光協會（East Asia Travel Association）。為臺灣交通部觀光局發起，該組織之原宗旨為聯合東亞地區各會員國之力量，共同對歐、美、大洋洲等長程客源市場推廣，以招徠該地區旅客至會員國遊覽。現為求擴大會員參與及強調行銷功能，於 1999 年 7 月 1 日改為 ATMA，其會員國範圍也擴大至全亞洲。

九 太平洋經濟合作理事會

　　太平洋經濟合作理事會（Pacific Economic Cooperation Council, PECC），總部在新加坡，是亞太地區非官方區域性經濟合作組織，成立於 1980 年，1992 年改為現名（圖 4-11）。

圖4-11　太平洋經濟合作理事會簡稱PECC

其宗旨在結合亞太地區經濟體、產、官、學界之力量，共同為促進區域內經濟、社會、科技及環保等之發展而努力，惟政府官員要以私人身分參加。其下有任務小組（Task Force）為 PECC 之主要運作單位，我國

在 1986 年 11 月成為正式會員，我國交通部觀光局參加「運輸、通信暨觀光任務小組」，由臺灣經濟研究院為 PECC 秘書處。

結 語

　　鄧肯（Ducan）的「POET」理論，認為人口、環境、組織和科技像 4 個金字塔的柱子，相互影響一個地方的發展，休閒旅遊的發展亦是如此，受到相關組織的成立與功能的展現，讓休閒旅遊產業有日新月異的進展。這些組織有公部門的行政組織制定規則與監督管控旅遊產業的發展，有私部門的各種休閒旅遊的相關民間組織，推動休閒旅遊產業的成長與進步，而休閒旅遊產業的全球化下，各種跨地域性或全球性的國際相關休閒組織也迅速的成長並扮演各種重要角色。

第二篇
休閒旅遊服務產業

隨著休閒旅遊產業日新月異、精益求精,為滿足遊客吃、喝、玩、樂等各種需求的產品與日俱增,涵括食、衣、住、行、育、樂各面向的休閒旅遊服務產業更是包羅萬象,例如每年臺東金針花季,從旅遊包車、交通住宿;金針花美食饗宴;賞花之旅的行程規劃;夜間生態觀察、觀星、賞鳥或採金針體驗、賞鯨、泛舟等。或是如融合教育、購物、娛樂和休閒等功能的主題遊樂園:劍湖山世界、九族文化村、六福村、麗寶樂園(月眉遊樂園)、義大世界等。在此資訊發達的年代,藉由 E 化的各式系統「智慧旅遊」的便利性,透過各種智慧觀光 App 輕輕一按,即可輕鬆排好各種客製化行程。

本篇將從產業觀點分別介紹休閒旅遊服務業的八大供給面向:餐飲、住宿、交通運輸、旅行業、購物、娛樂、休閒體驗及智慧旅遊服務。

CH5 食 休閒餐飲服務業

CH6 宿 休閒住宿服務業

CH7 行 休閒旅遊運輸服務業

CH8 遊 休閒旅行服務業

CH9 購 休閒旅遊購物服務業

CH10 娛 休閒旅遊娛樂服務業

CH11 育 體驗教育服務業

CH12 智 智慧旅遊服務

休閒旅遊服務業

第5章

 休閒餐飲服務業

食，不僅是休閒旅遊中重要的享受，也是親近各地風土民情、歷史文化與品味在地生活最好的方式。近幾年休閒旅遊風氣興盛帶動餐飲的蓬勃發展，美食的魅力無窮，為旅遊內容增添無限精采，不僅讓遊客吃飽又吃得巧的各類餐飲種類和型式琳瑯滿目，從產地到餐桌的當令美味更帶動新一波的餐飲服務流行，例如有選擇在地料理與當季食物地產食材、「美醫食同源」之食農教育餐廳，融入在地食材料理 DIY 活動，甚至於用餐的場域更從餐廳搬到稻田、海邊或廢棄小學、月臺。飲食文化是所有人類文化的基礎，許多文化的斷裂常常是從飲食文化包括食材的斷裂開始的。

而旅遊是離開原生活地的移動學習行為，首先是要安頓食與宿的問題，所以無論是遊程的規劃或執行，主事者都要熟悉旅遊地的飲食供應情況，當然也要了解遊客的飲食需求，給予適當搭配。本章除了將介紹餐飲服務業的包羅萬象與產業特性外，還要帶讀者了解臺灣餐飲業的發展趨勢。

翻轉教室

- 認識歐美餐飲業的起源與發展
- 了解臺灣餐飲業的起源與發展情形
- 餐飲服務業有哪些特性？
- 餐飲業未來的發展趨勢如何？

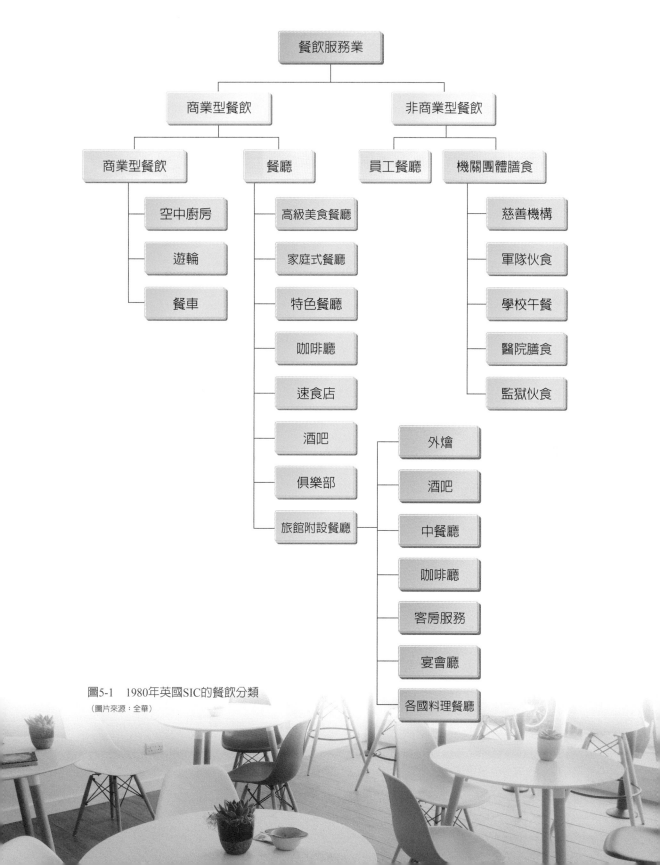

圖5-1　1980年英國SIC的餐飲分類
（圖片來源：全華）

＜案例學習一＞

廢棄小學變身食農教育農莊

食育在過去廿年來，已成為全球餐飲趨勢，本案例分享日本食農教育和地產地銷的作法。

沖繩「艾艾農場餐廳（Aiai Tezukuri Farm）」─廢棄小學變身食農教育農莊

2014年一座沖繩北部的廢棄小學，重新打造、變身為主打天然有機食材的特色農莊。農莊的活動由菜園、體驗教室、餐廳及製作味噌、豆腐、麵包等多個特色工房組合而成，務求以健康餐膳或是各式農場體驗玩意，讓遊客融入沖繩人的綠色生活之中。

圖5-2　艾艾農場餐廳沙拉吧

艾艾農場餐廳所使用的食材，以有機無農藥的溫室菜園耕種，菜園上種滿生菜、蘿蔔及番茄。製作的豆腐選用日本國產大豆製造（有機無毒無農藥），以及自己製作的調味料（不添加化學物質與防腐劑）與製作味噌；麵包用的酵母也是自家培植。味噌、豆腐、麵包3個工房可說是餐廳食物的主要來源。（圖5-2、5-3）農場也提供農業體驗，如蔬果的耕種、除草堆肥教育、農作物的摘採、鳳梨的摘採、椪柑的摘採等多種實作體驗，或是農作體驗（圖5-4），不僅可體驗一日農夫的樂活，農場內直營的專賣店銷售地產地銷的有機無毒農作蔬果與自製加工食品，可直接採購。

圖5-3　艾艾農場餐廳使用農民自己耕種的蔬菜水果，有機無毒無農藥。

農莊主人是學法律出身的伊志嶺勳先生，在事業有成後，深覺這樣的生活才是人生幸福中的重要關鍵，於是發心用健康有機食材，在沖繩開設39家健康且有品質的餐廳，2014年向鄉公所承租了這所廢棄小學改造為食農教育體驗之度假村。

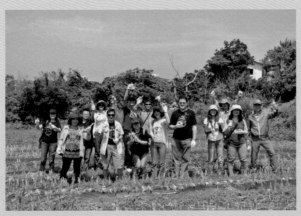

圖5-4　作者帶餐旅管理研究所學生到沖繩這所農莊一起體驗自己摘採洋蔥健康食用的樂活體驗。

第一節
餐飲服務業起源與特性

餐飲是休閒旅遊服務業的八大供給面向中很重要的一環,尤其臺灣多元的飲食文化向來是吸引外來觀光客慕名而來的主因之一,除了在地小吃,因不同文化的流入,西式洋食、日式料理、東南亞料理等美食成就臺灣美食天堂的美譽。

圖5-5 魯肉飯是此生必吃的臺灣美食

臺灣的美食世界有名,美國有線電視頻道(CNN)2015 年 6 月讀者票選臺灣為美食旅遊地第一名;網站介紹臺灣美食融合了閩南、潮州、客家和日本風格,如國民美食的牛肉麵、夜市國民小吃蚵仔煎、鹽酥雞、魯肉飯等,40 種此生必吃臺灣美食,排名第一的是魯肉飯,第二名為牛肉麵,第三名是蚵仔煎,臺灣美食利用在地食材,物美價廉,連國內外美食作家都大讚臺灣食物好吃(圖 5-5、5-6)。

圖5-6 蚵仔煎是美國有線電視頻道(CNN)所票選此生必吃的臺灣美食

臺灣從日治時代到 1960 年代,盛行一時的酒家菜文化即為今日「臺菜」的重要源頭。酒家菜中,又以魷魚螺肉蒜(圖5-7)、通心河鰻、佛跳牆、鮑魚四寶湯、雞仔豬肚鱉鍋(圖5-8)、鯉魚大蝦最為知名,每一道都是主廚耗時費工的手路菜,更是臺菜的終極藝術,歷經時代變遷,臺灣中餐料理在融合各地不同的菜餚、菜系,不斷有著新面貌展現,而傳統臺灣菜,經過近百年來的深耕厚植,已承繼豐

圖5-7 「魷魚螺肉蒜」是臺灣一道很具代表性的酒家菜及臺菜經典,也是一道過年圍爐常出現在餐桌上的年菜料理,因添加螺肉罐頭的湯汁,以及大量的蒜苗,魷魚嚼勁十足,螺肉彈牙,湯頭愈滾愈濃郁甘甜。(圖片來源:全華)

富的飲食文化內涵，許多遊客還會特別慕名到臺菜餐廳指定要點前述這幾道料理。

本節除了介紹臺灣餐飲業的發展趨勢之外，也描述歐美餐飲業的起源和發展。

圖5-8　雞仔豬肚鱉鍋為臺灣古早經典名菜，將處理過的（甲魚）塞入去骨土雞內，再將整隻雞塞進豬肚，再以數種中藥材熬煮數小時以上，讓食材入味，湯頭濃郁有獨特層次感又不腥羶，考驗著廚師的烹調功力。（圖片來源：全華）

一　餐飲服務業起源與發展

（一）歐美餐飲業

追溯西方的餐飲業起源於西元前1,700 年歐洲地區出現的小客棧（Inn），初期並未設置餐飲場所，到了 16、17 世紀以後，歐洲風行宗教朝拜，商旅活動頻繁，外食文化盛行帶動了餐飲業的蓬勃發展，在赫岡蘭城（Herculanecum）廢墟中仍可看到各種餐飲店舖（Snack Bar）。17 世紀文藝復興之後，歐洲各地流行精緻餐具與餐桌禮儀，義大利菜被西方國家譽為西餐之母，而法國菜因烹調技藝不斷精進，被西方國家譽為西餐菜系的主流。1765 年法國人布朗傑（Mon Boulanger）在巴黎開設供應肉湯的餐館，以羊腳和蔬菜熬製而成的招牌湯品—恢復之神（Le Restaurant Divin）在法國大受歡迎，法文 Restaurant 就是指恢復元氣的意思，也演變成為餐廳 Restaurant 一詞。

1789 年，法國發生大革命，貴族沒落，廚師轉而到民間或國外開業，價格朝向經濟、實惠的方向，貴族美食平民化影響至今。西元 18 世紀末到 19 世紀，工業革命帶動了火車、輪船旅遊之風氣，餐飲店家數量增加，為了吸引顧客，開始講究內部裝潢與服務品質，1926 年開始以暱名評審的方式針對法國餐廳的裝潢、烹調技藝及服務品質進行星級評分，並將評鑑結果出版，《米其林指南》成為最具權威性的美食評鑑書籍，後來評鑑餐廳範圍拓展到歐洲各地、美國、日本、香港、澳門等地。

米其林指南

1926年,《米其林指南》一書開始用星號來標記餐廳的優良,「米其林星級餐廳」就是從那時正式開始的。(圖5-9)《米其林指南》在每年3月的第一個星期三出版。從一顆星到最高的三顆星,主要針對的是烹飪水準,即使是米其林一星,在歐美的餐飲界也已經是很高的榮耀。

米其林的星級評鑑,分為三級:

圖5-9　1957年開始米其林公司開始發行西歐各國的紅皮旅遊指南（圖片來源:維基百科）

一顆星★:是「值得」去造訪的餐廳,是同類飲食風格中特別優秀的餐廳。

兩顆星★★:餐廳的廚藝非常高明,是「值得繞遠路」去造訪的餐廳。

三顆星★★★:象徵著「美食藝術的絕對完美」,是「值得特別安排一趟旅行」去造訪的餐廳,有著令人永誌不忘的美味。

星星除了頒給餐廳,也頒給主廚。三顆星是許多主廚畢生奮鬥的終極目標,因為擁有三星可以吸引遙遠地方的富人上門,還可以用自己的名氣賺取額外的收入。臺北於2018年3月14日進入米其林指南行列,除了3個星等評價,米其林另外還有「必比登推介」(Bib Gourmand),推薦價格較為平民化的餐廳、街頭小吃。

(二)臺灣餐飲業

臺灣餐飲業的發展大致從明末清初開始,閩粵地區的客家人因生存空間困頓,陸續大批移民來臺,客家菜餚風味於焉形成。西元 1661 年,抗清名將鄭成功渡海駐守臺灣,將祖籍福建省的菜餚引進,使臺菜除了原有的小吃,新增了福建菜系。

日治時期（1895 ～ 1945）,日本人偏好的酒家菜讓北投一帶成了觀光餐飲的發展重心,而日式料理及咖啡文化也引進臺灣。1934 年第一家西餐廳波麗路於在臺北民生西路開幕,迄今已 80 餘年,為臺灣現今僅存最具歷史的西餐廳,可視為臺灣餐飲史上西方餐飲管理概念的一大指標。

　　1949 年二次世界大戰後，中國大陸軍民移居臺灣，戰後國民黨政府實施節約政策，將酒樓轉型為「公共食堂」，原有的酒樓宴飲，逐漸隱藏在少數酒家、溫泉旅館中，此酒家菜文化即為今日「臺菜」的重要源頭。隨著大陸人士來臺，各省家鄉口味也紛紛登上了臺灣飲食，中國餐飲的烹調與飲食文化，與西式烹調形成不同飲食脈絡，如魯菜、蘇菜、粵菜、川菜（圖 5-10）、浙菜（圖 5-11）、閩菜、湘菜（圖 5-12）、徽菜等「八大菜系」及北京菜（圖 5-13），不一而足，所謂「南甜、北鹹、東酸、西辣」隨地域而變化萬端，各地招牌菜融合且發揚光大。加上臺灣原地鄉土小吃（圖 5-14），造成臺灣的飲食界前所未有的景觀。

圖5-10　宮保雞丁是知名川菜之一，以口味濃重的麻、辣、鮮為主，輔以辛香料。（圖片來源：全華）

圖5-11　龍井蝦仁是浙江菜的代表菜之一，小巧玲瓏、清俊逸秀；口感鮮美滑嫩、脆軟清爽。（圖片來源：全華）

圖5-12　湘菜特色重視原料互相搭配，滋味互相滲透，剁椒魚頭是湘菜代表之一，以魚頭的鮮味和剁椒的辣融為一體。（圖片來源：全華）

圖5-13　北京烤鴨是北京名菜代表，講求色澤紅豔，汁濃肉細，味道醇厚，肥而不膩等特色。（圖片來源：全華）

圖5-14　紅蟳米糕是臺菜筵席不可或缺的招牌菜之一，膏肥味美的紅蟳，米糕香味四溢。（圖片來源：全華）

　　1979 ～ 1990 年，臺灣開放觀光旅遊，由國際觀光旅館帶頭，啟動了旅館餐飲高消費高服務品質的飲食趨勢，1990 年下半年，臺北市內有凱悅、麗晶、西華 3 家國際性連鎖旅館成立，不僅對國內旅館經營生態造成震撼，其旅館餐飲經營亦成為本土餐飲指標。

　　近年來隨著經濟的改善，臺灣餐飲業逐漸國際化、多元化，加上旅遊、網路、電視等媒介的帶動下，很多外國飲食進入臺灣市場，其中以日本料理、泰國菜、越南小吃等最為普遍；地方特色濃厚的夜市、多樣化的風味小吃成為臺灣飲食的一大特色，吸引了大批遊客。21 世紀起，臺灣餐飲市場年年成長並積極走向國際美食舞臺，且名列 2010 年行政院《發展觀光條例》十大重點服務業發展項目中，朝旗艦產業發展。

二 餐飲服務業特性

　　餐飲業基本上是屬於服務產業，與一般傳統生產業不同，在供餐時間、營運空間、顧客個別需求化、勞力密集、工作時間長又很難標準化等都各有其特性。（圖 5-15）分別敘述如下：

圖5-14　特色臺式餐飲業－24小時營業的清粥小菜，經營一家清粥小菜要考量相當多的餐飲服務業的特性。（圖片來源：臺灣旅遊網）

（一）時間性

大部分的餐飲產品與一般傳統產品不同，因無法大量生產，所以必須事先準備顧客所預定的餐食及飲料，通常廚房及吧檯會根據現場所點用的餐食加以烹調、調製，多數的餐食從點餐到遞送食物需在 30 分鐘內完成，飲料的服務則更快速，同時，餐廳的供餐時間，分為早餐、午餐、晚餐，具有供餐的時間性。

（二）空間性

大部分餐飲業中的速食餐飲都是連鎖經營，但仍然有許多獨立餐廳許多餐飲事業未設連鎖店。雖然連鎖餐廳的餐食大致相同，但仍有多顧客會特別鍾於某個地點的連鎖餐廳，所以，餐飲事業的特性之一為營運具空間性。

（三）地區性

餐飲業之地理位置、產品特色、交通便利以及場地容量均為發展地區觀光餐旅之要素。臺灣靠近海邊之水產餐飲與加工品是一大特色，如淡水之魚丸湯、魚酥。

（四）無法儲存性

餐飲產品難以預先儲備，以至於形成忙時極忙、閒時極閒的特殊現象，餐飲業者可依市場行銷訂定尖峰、離峰策略，有效控制人力，以免資源浪費。餐飲服務與顧客消費是同時進行，當服務完成，所提供服務產能無法保存，留下只是顧客對這次整體服務的體驗感受，影響下次再度光臨的意願。

（五）立地性

大部分的餐廳地點通常會設置在人口密集、交通便捷的地區，如此土地的取得較容易，對營業較有利益，因此，餐飲業的營業地點不宜選擇太偏僻、交通不便及人口稀少之處。

（六）安全性

環境公共安全餐飲業對大眾公共安全相當的重視，尤其是對逃生門、消防栓、滅火器等設備與逃生指示方向更為要求。餐廳若造成火災會有重大的傷亡，所以餐飲業者更應重視公共安全。

（七）綜合性

餐飲業除了提供優質安全之餐飲服務外，其用餐環境與氣氛之營造，以及周邊附帶服務，如圖書雜誌、外燴、外帶、或兼具會議與健身娛樂功能均需一併考量。

（八）異質性

每個顧客喜愛口味都不同，例如，食物口味的鹹淡、牛排的熟度等，須滿足客人對食物或服務的需求。餐飲服務要標準化很困難，因為廚師的專長手藝各有不同，顧客對服務的需求也不同，同一位顧客在不同的時間消費，也會有不一樣的感受，即使是同樣的食材，在不同的時間料理，口感上也不會完全一樣。

（九）無歇性

餐飲業營業時間長，員工須採取輪休制，有意投入此行業，必須了解此一特性，不過相對地，可依個人需求或配合公司營運，安排休假，避開上班族的假期。

（十）勞力密集性

餐飲服務工作講求「人的服務」，無法用機器取代，講究服務的細節僱用有服務熱忱及技巧熟練的專業人員，並有計畫地培訓是高品質服務的條件，也可降低客人抱怨。

（十三）多樣性

時代變遷，資訊發達，因此現代消費者對餐飲已經非常熟悉，因此對餐飲業者而言，其多樣性服務已是現今該產業必備之條件。因此，餐飲業應具備之 3 個條件：在一定場所，設有招待顧客之客廳及供應餐飲之設備；供應餐飲與提供服務；以營利為目的之企業。

第二節
餐飲服務業分類與趨勢

21 世紀餐飲服務業是專業經營的產業,隨著吳寶春、阿基師、江振誠等名廚揚威海內外,投入餐飲服務業的人愈來愈多,餐飲服務業已在休閒觀光產業中扮演著重要的角色。

一 臺灣餐飲業分類

臺灣餐飲業的分類主要是為了於進行餐廳評鑑、方便督導而形成的。我國行業標準分類,是行政院主計總處參照《聯合國行業標準分類》編訂,就所有經濟活動分類,作為統計分析及國際資料比較的基準。根據主計總處 2016 年第 10 次修訂的中華民國行業標準分類,餐飲業指凡從事調理餐食或飲料,供現場立即消費之餐飲服務行業均屬之,餐飲外帶外送、餐飲承包等服務亦歸入本類。餐飲業概分為餐食業、外燴及團膳承包業及飲料業。

(一) 餐食業

從事調理餐食供立即食用之商店及攤販。

1. 餐館:從事調理餐食供立即食用之商店;便當、披薩、漢堡等餐食外帶外送店。
2. 餐食攤販:從事調理餐食供立即食用之固定或流動攤販。

(二) 外燴與團膳承包業

從事承包客戶於指定地點辦理運動會、會議及婚宴等類似活動之外燴餐飲服務;或專為學校、醫院、工廠、公司企業等團體提供餐飲服務之行業;承包飛機或火車等運輸工具上之餐飲服務。

(三) 飲料業

從事調理飲料供立即飲用之商店及攤販。

1. 飲料店:從事調理飲料供立即飲用之商店;冰果店亦歸入本類。
2. 飲料攤販:從事調理飲料供立即飲用之固定或流動攤販。

臺灣美食傳承中華特色並融合異國料理,有著有容乃大、博大精深之特色,目前雖仍處於耕耘階段,但已漸漸打出品牌,成功吸引國際旅客來臺嚐臺灣餐飲的模式非常多元,臺灣餐飲業者雖多為中小企業,但對市場需求反應靈活、快速、有彈性,且

文化素材豐富，具備以文化爲內涵的餐飲發展深度及潛力，部分企業並已建立國際化品牌通路，未來發展深具潛力。一般國人及外籍人士對臺灣美食印象或以臺灣烹調手法融入異國風味所開發的美食，例如：

1. 小吃便餐：蚵仔麵線、滷肉飯、肉粽。
2. 茶飲咖啡簡餐：珍珠奶茶、平價咖啡店、複合式茶飲餐廳。
3. 餐廳：擔仔麵、牛肉麵、臺菜、臺式江浙料理、臺式牛排、海鮮餐廳、臺式日本料理、臺式自助餐、臺式川菜、臺式湘菜。
4. 休閒飲品：外帶式茶飲、外帶式冰品。

二 餐飲業發展趨勢

近年來因追求健康、自然與美味風格，食育在過去 20 年來，已成爲全球趨勢，「原食主義」風潮，不僅愈來愈注重食育與食材的概念，甚至安排旅客到產地做食材旅行，帶動當地消費，從認識食材、農事體驗、料理烹調到伴手禮製作，了解土地與農村的人文風情，不但讓旅人用心體會食材背後的點滴故事，也能以最直接的方式和農民、農村以及土地產生更深厚的連結，也促進休閒農業轉型與成長。

最近很流行的「稻田裡的餐桌」、「從產地到餐桌」在地的旅遊規劃，如「鄉間幸福好食光」，結合新竹頭前溪以南的 17 家特色農特產，發揮巧思讓這些具有特色的健康食材入菜，講求健康食材外，也安排另類用餐情境，讓「稻田」成爲餐桌場地、「田野風光」變身最佳背景，「暮色」成爲最棒的燈光效果。另外還有「零食材里程」及「零廚餘」的理念，藉由新鮮、健康概念精心安排這場饗宴，讓更多人得以力行實踐，愛護我們生活的環境。

全球化的餐飲服務業除了經營本土市場外，同時也須向海外拓展，無論身處何處，均要面對許多競爭對手。臺灣四面環海，加上多元族群融合飲食元素，匯集中華與 國料理發展出獨特的飲食文化，餐飲業雖多爲中小企業，對市場需求具有靈活、彈性與快速反應。文化素材豐富，具備以文化爲內涵之餐飲發展深及潛力。

餐飲服務業是臺灣經濟發展的另一股力量，相信隨經濟環境變化，外食人口增加，國際化帶動的觀光旅遊市場與飲食文化向外發展，皆能爲餐飲服務業的發展潛力及附加價值創造空間，提供正面且強大的影響力。然而在這競爭日趨劇烈的市場中，業者除了應該隨時注意消費者的需求變化外，更應該對未來潮流的發展趨勢有所了解。餐飲業未來發展趨勢整理如下：

<案例學習二>

幸福果食×稻田裡的餐桌計畫

出身於宜蘭三星鄉的廖誌汶，2012年創立了「稻田裡的餐桌計畫」，成立不到一年就受到民眾熱烈迴響，直至2016年已經在稻田裡、魚塭旁、海灘上、茶園中、果樹下等地舉辦過2000多場的餐會，每一場都會精心安排農村創意體驗、當地食材和主廚精心構思的創意料理食譜。

每一場的活動都有不同驚喜，如雲林外傘頂洲為臺灣最大的沿海沙洲，藉著搭乘漁筏抵達那片移動的國土，有濱海養殖漁業做導覽以及挖文蛤體驗活動，在沙灘上有美麗的夕陽落日享用歐式自助餐點。在嘉義梅山舉辦的茶覺之旅，除親手摘採一心兩葉的樂趣，並學習如何辨識茶葉品種、沖泡以及品茶，與茶農一起分享燭光晚餐的美食和好茶。宜蘭三星鄉越光米裸食餐會暨瓦愣紙稻草人大賽，沒有太多的烹調技巧，講究食材做法簡單，不使用過度烹調方式保留原味，呈現食物色香味俱全的料理手法，讓每個人都能品嘗到宜蘭五結鄉生產外銷的世界級「夢田越光米」，感受頂級越光米的優越口感，餐會前創作第一屆人體瓦愣紙板稻草人大賽。

幸福果食的理念：支持小農的想法，以美食出發，重新定義食物、農村與人的關係，每一場餐桌計畫中持續深入不知名的鄉間，食用當地農夫的作物，使用他們的產物來創作藝術，用不同角度來記錄臺灣的農村、農產，並以另類方式協助農民開發具市場性的農業產出與露出（圖5-15）。

圖5-15 「稻田裡的餐桌」計畫已在稻田裡、魚塭旁、海灘上、茶園中、果樹下等地舉辦過餐會，呈現出當地食材和主廚精心構思的創意料理食譜。（圖片來源：niceday玩體驗）

（一）消費偏好與趨勢變遷迅速

近年來臺灣經濟繁榮、國民所得提高、人們生活型態改變：單身人口、頂客族、婦女就業人口攀升，使得外食比例增加；社交頻繁，餐廳的社會功能比重持續增加，餐廳不只吃飽，還可在餐廳交際、開會、學習、甚至追求被尊重的滿足感，餐飲功能之外的功能勢必增加。

大眾化經營的市場空間不斷延伸，例假日消費與家庭私人消費繼續看好，大眾經營種類和餐飲食品開發不斷加快，服務尤以流動人口、工薪階層為主，向家庭廚房和社區服務延伸，提供更好地滿足人民群眾的基本生活需求。

1. 大飯店的自助式餐廳蔚為風潮，用餐場所氣派、位子舒服、服務講究、菜色質佳且富變化，此外，至大飯店用餐，給人有滿足感，象徵著較高層次的上流社會人士進出場所。再者，與高級西餐廳或套餐的價格相較，卻較便宜，且可享受到一樣的美食。物美價廉又快速服務的速食店持續增多，高消費又費時的高級餐廳數量將會萎縮。
2. 人們在生活上愈來愈懂得享受悠閒，餐廳業者開發早茶、午茶、宵夜等正餐時間以外的銷售對策，以打破時間限制。人們中午較沒太多時間可以用餐，所以高級餐廳在中午提供商業午餐，晚餐才提供較悠閒的服務。
3. 異國風味餐廳增加，隨著帶動外食人口，口味多元變化，同時因出國旅遊增加，因此敢嘗試新口味的異國風味，加上來自各國的外國人士在本地工作或定居，他們需要家鄉味解鄉愁。

（二）消費者對於服務品質要求日增

來自餐廳顧客的讚美和抱怨向來是餐飲服務品質的指標，根據美國賓州大學在「餐廳顧客滿意度」的研究中發現，消費者對餐飲業的服務品質要求前 5 項依序為：停車空間、餐廳空間寬敞與動線順暢、服務品質、餐飲價格和附加服務、噪音程度。

1. 停車空間：位居客訴項目的榜首，餐飲業更應該慎選餐廳設立的地點，考量停車方便性與附近交通情形，或是針對在講求速度與便利的速食型餐廳。
2. 餐廳空間寬敞與動線順暢：應注意用餐位置的安排，讓顧客感到餐廳是否隱密或是寬敞。

3. 服務品質：大部分決定於員工的服務態度與水準，業者應針對員工專業知識與服務態度做教育訓練，確保服務品質。餐飲業品質同質化的時代，服務營銷變成決勝關鍵，如能妥善掌控餐具清潔度、尖峰時段針對大量顧客提供快速服務等，均可為餐飲業者塑造積極專業的形象。

4. 餐飲價格和附加服務：產品價格高過，會使顧客預期滿意度減少，而價格低於平均，滿意度就隨之提高，因此餐廳定價時，須留意競爭者的定價區間。

5. 噪音程度：使用能降低或吸收噪音的設施。

（三）認證制度逐漸普及並受重視

近年來從塑化劑、毒澱粉、美牛瘦肉精、食材標示不實，一直到最近震驚社會大眾的餿水油、飼料油事件，一波又一波的食品安全危機不斷地降低消費者對餐飲業者的信任。在一連串食安風暴後，消費者食安意識逐漸提高，消費習慣也有所改變，開始更注意食材來源、商品標示與標章；也更加重視衛生安全、健康，挑選單純無添加物、有機的食品。許多業者透過各種不同方式，希望解除消費者的疑慮，以提升消費意願，例如：安溯市集推出的便當，利用雲端科技將食材生產過程及產銷履歷等訊息結合 QR Code，讓消費者可清楚得知料理的食材來源及生產過程；西華飯店、日月潭雲品酒店的自助餐廳採用來自不同地方農夫契作的有機食材；欣葉日式自助餐廳在開放式的廚房設立生肉處理低溫室，在低溫下處理肉品，避免細菌孳生問題；麥當勞也強調食材的來源，甚至將食材的產地、食材源頭的飼養過程、環境，以及食品的製作、運送過程拍成影片，讓消費者能清楚得知食材資訊，提高食材透明化。

產銷履歷標章TAP

T是Taiwan/Traceability的簡寫，代表臺灣，以及「可追溯」、產銷履歷的意義；A 是Agriculture或是Agricultural的簡寫；P是Product的簡寫，因此AP就是代表農產品。

契作

就是契約耕作，由業者和農民簽訂契約農作物耕作合約，規範契作期間、農作物品種及規格、地點及面積、數量、價格；交貨日期、方式及付款等，當然還有違約罰則。

如微熱山丘與鳳梨果農契作、世界冠軍麵包師傅吳寶春與紅藜、龍眼等小農契作。

　　若業者能以提供美味、健康又安心的產品做為生產主軸，同時增加食材、餐點的透明化，讓民眾在用餐時有更高的信賴感，不僅能在民眾心中建立良好的企業形象，也有望藉此在競爭市場中突破重圍，獲取消費者青睞。而政府部門也應該有效率的修定及執行食品法規、食品安全標章認證，提供食品業者與民眾正確的食安資訊，以建構一個安全的飲食環境，以挽回消費者因食品安全問題所失去的信心。

　　綠色餐廳典範與夢想發展在地食材、產銷履歷、降低食物里程數等，都是臺灣各餐廳希望執行的目標，因為綠色餐廳可以降低成本，並且選擇健康食材為消費者把關，也可提升或建立餐廳的綠色形象。產銷履歷（TAP）生產鏈上的重要角色：生產者、餐飲業、通路及消費者之間的互動關係。消費者於餐飲業及通路支持並購買產銷履歷農產品，就能增加「生產者」生產產銷履歷農產品的意願，進一步提高供應給餐飲業及通路的量，消費者就有更多選擇及接觸產銷履歷農產品的機會，因此得到「安心的用餐環境及食材選擇」（圖 5-16）。

圖5-16　產銷履歷標章

（四）趨向主題性及文化情境的消費

　　以往餐廳經營的形式多半是以「大小通吃」為目標，只要是顧客喜歡的餐飲種類，餐廳都盡其所能地網羅在菜單中，但是這樣的經營方式不但造成原料採購及儲存上的麻煩，也加重了廚房人力的負擔，同時也使得餐廳缺乏個別的特色，在現今的餐飲業市場中，這類型的餐廳正被快速的淘汰，繼之而起的，則是能善加運用既有的菜色加以組合變化。這類型的餐廳不但讓原料的採購及儲存單純化，同時也能精簡廚房的人力。除此之外，未來餐廳所販賣的餐飲種類勢必將日趨簡單化，並以專門化的經營理念，消費稍微低且服務不錯、有品味的主題餐廳，漸漸流行，如義大利餐廳、墨西哥餐廳等，這類型的餐廳，大部分講求裝潢華麗典雅，或強調特殊異國風情的佈置，使客人有如身歷其境的感受，以滿足多層次客人的需求。

（五）新型態競爭者及主力消費人口的重組

　　隨著餐飲市場需求的不斷擴大和社會化、國際化、工業化與產業化的推進，在繼承傳統飲食文化與烹飪技藝的基礎上，以快餐為代表的大眾餐飲逐步向標準化

操作、工廠化生產、連鎖規模化經營和現代科學化管理的目標邁進，不斷加快現代餐飲的步伐。速簡風與精緻風並行，行銷策略推陳出新，加強科技運用。

1. 精緻化：國內目前餐飲經營的型態，已逐漸趨向精緻與速便兩極化發展。也就是說，其中一種的發展趨勢是走精緻餐飲、高價位及高品質服務的餐廳，而且在餐廳的硬體設備，例如外觀設計、內部裝潢、餐具器皿及桌椅等，也都極為講究，希望顧客能有被視為上賓及「賓至如歸」的感覺。

2. 速簡兩極化：另外一種則是提供快速、方便、衛生而且餐飲價格較低廉的連鎖速食餐廳，它除了提供標準化的制式餐飲外，也根據它經營的特色，提供外賣或外送等服務，由於這種餐廳具有快速方便而且實惠的特性，在現今的消費市場中頗受消費者的喜愛。

（六）策略聯盟與連鎖化發展趨勢

策略聯盟的運作方式，是一種跟同行或其他產業的結合，集思廣益共同努力開發擴大消費市場與市場占有率，其競爭能力自然而然也相對提升，在國內外來說是一股風潮，可發揮相乘的效果例如與協力廠商的配合，聯合舉辦促銷活動，或與健身房或俱樂部等休閒產業的合作發展等。

連鎖經營加速發展，使企業規模逐漸增大，而貿易自由化也會促使餐飲連鎖國際化在未來掀起一股不可抵擋的潮流，如老字號企業、特色店，積極推廣直營和特許連鎖，成為行業連鎖發展的骨幹力量。餐飲業的競爭日益嚴重，家族式傳統經營方式已漸漸式微，經營上逐漸採用企業化的經營方式，塑造更好的企業形象，並吸收更優秀的餐飲人才，使服務品質、顧客滿意度都提高。此外，與國際知名品牌技術合作，引進先進的經營管理（Know-How），帶動國內餐飲業新觀念與新面貌。

（七）重要市場區隔化與細分化發展

市場競爭日趨激烈的形勢下，大部分餐飲企業更加注重餐廳環境、管理服務水準、特色經營，不斷開拓、創新烹飪技術，廚房餐廳更趨現代化，服務更趨規模化，菜的品質與量更趨標準化，管理更趨科學化。同時企業管理逐漸邁向科技化，

電子點菜、營銷管理電腦化、網路促銷更加普及，不斷提升品牌形象，強化企業核心競爭力。不同需求取向的觀光客會選擇不同區隔的餐廳，例如以價值取向的觀光客、服務取向、探險取向、氣氛取向或健康取向，都會各取所需。

（八）創新經營與品牌營銷力度加強

創新，能夠將餐飲轉化爲一種新的文化創意產業，並讓臺灣餐飲業在世界舞臺上發光。傳統餐飲業中，「王品集團」的科技創新力透過網路經營會員，以及 App 行銷，創造傲人的「粉絲經濟」，連續兩年在資策會的調查裡，被消費者評選爲最具「科技創新力」的服務業品牌。不論是在營收或是品牌形象上憑藉著消費者體驗服務，順應趨勢將科技以及社群力導入顧客服務作業流程，不僅提供會員登錄以及回饋制度，更透過雲端運算篩選發送活動訊息、善用社群網站的粉絲服務、美食 App 等，以多元化的科技工具與顧客進行互動，一方面強化品牌與消費者的溝通模式，另一方面更藉此提高顧客回流率。

結 語

餐飲服務業在休閒旅遊產業是最基礎也最重要的業種，近年來因追求健康、自然與美味風格，讓餐飲業有很大的成長與提升空間，在臺灣餐飲服務業人員的社會地位也大爲提升，許多年輕學子也願意加入學習和服務的行列。在本章詳細介紹餐飲服務業的類型、特性及餐飲服務業的未來發展趨勢等，特別是飲食文化的被重視，餐飲服務的休閒化、客製化與風格化，以及食材、餐廳的認證化，餐廳的品牌化、連鎖化及科技化都是餐飲服務邁向更精緻服務的重要指標。

第 *6* 章

宿 休閒住宿服務業

　　隨著經濟蓬勃發展，休閒旅遊活躍，住宿產業是休閒旅遊業收益中占很大的比例，也是休閒旅遊產業中最重要的一環，從最受背包客青睞的 Youth Hostel 青年旅舍到大型國際星級飯店或者小型的民宿、短租營業型態業者都紛紛投入，搶攻市場大餅。近年來，為讓民眾外出住宿能更加安全、便利，交通部觀光局整合臺灣優質的旅宿業者，推出政府認證的「星級旅館」與「好客民宿」兩大住宿品牌。本章將分別介紹住宿產業中不同的形式與面貌（圖 6-1）。

翻轉教室

- 認識國內外住宿產業的起源與發展
- 了解住宿產業的分類與型態
- 了解國內外民宿的起源與特色
- 學習臺灣星級旅館與民宿的評鑑與服務
- 認識 E 化服務的網路訂房

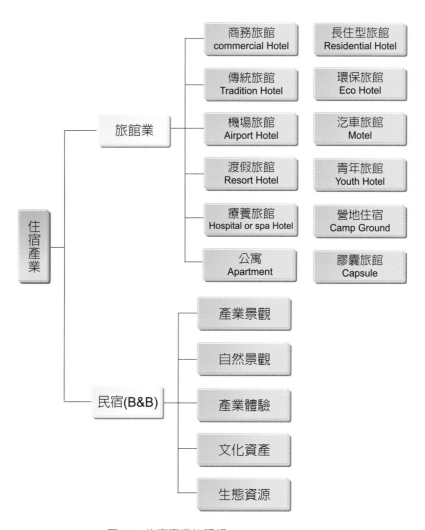

圖6-1 住宿產業的種類（資料參考：行政院主計處、觀光局）

第一節
住宿服務業起源與發展

追溯國內外歷史文字的記載，從古代即有頻繁的旅遊行爲，爲解決食宿問題，而借宿民家或寺廟，當時尚未有所謂商業行爲，爾後才逐漸演變爲客棧的商業模式。歐美住宿產業的起源最早從客棧、教會或是驛站開始；臺灣最古早的旅社「販仔間」、客棧、旅社，直到1908

販仔間

　　是指廉價的旅社，多爲通舖型態。早期物資匱乏的年代，交通不便，販仔（基層的小生意人）常步行數十里到各地經商，以人口聚集的街莊爲中心，找一家「販仔間」作爲據點，白天出門至鄰近村莊做生意，日落再回去歇宿。

年在臺北才有第一家專業旅館「鐵道飯店」。1980年代一些風景區如阿里山、南投鹿谷產茶區、北臺灣的九份等因旅館住宿不足而興起民宿，最早大規模的民宿是在墾丁國家公園一帶。1991年間農委會大舉鼓吹「傳統農業」轉型「觀光農業」，進一步刺激民宿發展，成爲臺灣一個新興的鄉村旅遊經濟產業。直到21世紀觀光旅館則以豪美型或具特色之商務旅館（Commercial Hotel）與渡假旅館（Resort Hotel）爲主流。

一　歐美旅館業起源與發展

歐美旅館業從羅馬帝國時代的酒館（Taverns）、客棧，設施簡陋，只供商旅休息。中古世紀基督教的修道院和教堂，基於宗教信仰的奉養，也提供膳宿給旅行者，而不以商業利益收取費用。文藝復興後的15～18世紀，由於交通發展，使提供馬車及讓旅客休息的驛站大量出現，當時英國「亨利四世旅館（Hotel de Henri IV）」堪稱爲當時

圖6-2　美國波士頓崔蒙旅館（圖片來源：維基百科）

歐洲最好的旅館。到了 18 世紀末到 19 世紀開始講求舒適、方便、創意，美國旅館業崛起，成為現代化旅館之先驅。1829 年美國波士頓崔蒙旅館（Boston's Tremont House），是第一家客房設有房鎖的旅館，首創保有個人隱私的旅館，該旅館有「現代旅館業的亞當、夏娃」之稱，堪稱現代化旅館之鼻祖（圖 6-2）。

　　19 ～ 20 世紀初，旅館業從萌芽到蓬勃，交通建設與旅遊風氣大幅發展，由於資本主義盛行、建築技術提升，全世界在此時期都出現大型旅館。自 20 世紀發展至今，現代新型態國際性飯店集團興起，以豪美型或具特色之商務旅館與渡假旅館為主流，如世界頂級的杜拜七星級帆船飯店（圖 6-3）或是旅館大多位於人煙稀少的深山、荒野、海邊、國家公園或保護區內的阿曼（Aman）旅館集團。隨著旅遊住宿追求新奇刺激和體驗，全世界 12 個最具代表性的旅館：如瑞典漂浮旅館、英國 Sand hotel（全球首座砂旅館）、墨西哥叢林旅館、加拿大冰旅館、日本膠囊旅館、荷蘭求生艙旅館、土耳其洞穴旅館、瑞典飛機旅館、印度樹旅館、斐濟水旅館、奧地利排水管旅館、德國監獄旅館。

圖6-3　杜拜帆船飯店於1999年落成，當時杜拜正值經濟猛然起飛，為全世界最奢華的旅館也是杜拜的新地標。（圖片來源：全華）

二 臺灣旅館業起源與發展

臺灣最早的旅館源自日治時期，1896 年日人在大稻埕建昌街一帶以舊房子改裝為旅館，以布塊區隔房間，舖蓆於地，十分簡陋。同年，日人平田源吾於北投溫泉區建立北投第一家溫泉旅館「天狗庵」。而臺灣鐵路建設完成後，1908 年興建臺灣鐵道飯店，為因應南往北來的人潮，旅館自此興起（圖 6-4）。

1949 年國民政府遷臺後，因交通設施、博覽會與旅遊名勝帶動下的旅館業更是蓬勃發展。1973 年國際希爾頓進入臺灣旅館市場，為最早引進國際連鎖經營的旅館，隨著臺灣經濟起飛，國際連鎖旅館看準臺灣市場的潛力，1984 年紛紛進入我國，如日航老爺大酒店、麗晶（現臺北晶華）、凱悅（現臺北君悅），臺北西華飯店等國際連鎖飯店相繼在臺北開幕，為臺灣觀光旅館業帶入另一高峰。

圖6-4　1942年北投星乃湯溫泉旅館的廣告

2009 年，交通部觀光局開始實施「星級旅館評鑑」，隨著陸客自由行後我國旅館朝兩極化發展，高價優質連鎖與平價連鎖的旅館需求成為兩級發展（圖 6-5、6-6），新興景點旁的旅館、創意時尚的旅店與國際城市行銷，以及老字號旅館的改建再造。

圖6-5　福泰桔子商務旅館為近幾年興起的平價旅館（圖片來源：全華）

圖6-6　寒舍艾美酒店於2010年由新光集團及寒舍餐旅集團共同引進（圖片來源：全華）

民宿起源與發展

　　不同於傳統的飯店旅館，它能讓旅客體驗當地風情、感受民宿主人的熱情與服務，並體驗有別於以往的生活。國外的民宿早已發展多年，民宿在國外普遍以 Home stay 或 B&B（供應 Bed 和 Breakfast 之稱）或 Inn（美國中、西部拓荒下的產物）之稱。像歐美、紐澳、德國、英國等地，甚至是臨近的日本。愈是先進的國家，民宿就愈發達，小而美的鄉村度假民宿，因為環境品質佳、景觀優美，而且價格合理，加上乾淨、溫馨、舒適有家的感覺而深受大眾喜愛。

（一）歐洲

　　根據歷史記載，休閒農業在歐洲的起源甚早，在 18 世紀法國貴族已流行到農村休閒渡假，當時歐洲貴族會在夏季時就到國都北方或涼爽的鄉間，住在家族、朋友或是付費的避暑山莊，這期間多半從事非生產性的休閒活動，舉凡釣魚、打獵、郊遊、踏青等，尚未平民化或全民化。直到第二次世界大戰後，觀光休閒風盛行，但這種主流觀光費用高、距離遠、時間長，並不一定人人消費的起。之後由於觀光旅遊普遍化，興起綠色旅遊的休閒風潮，民眾即走向田園鄉野、體驗農村生活。事實上，當時歐洲政府就有輔導農業轉型，提供農庄民宿輔助金及其他多角化經營的措施，不但保存傳統農業文化，也促進一般國人走向戶外。

　　國外的民宿發展很早，像歐美、德國、英國等地，愈是先進的國家，民宿就愈發達，以德國為例，發展背景主要於 1960 ～ 1970 年間，提供「在農場度假」的服務，以因應農家所得的低落與農民尋求不同的所得來源。其次，民眾對於休閒遊憩之偏好趨勢推動了度假農場之需求，加上當時經濟不景氣，使廉價的農場度假方式頗受一般民眾歡迎。1950 年代農村人口外流，勞動力不足，農宅空屋甚多，因而用於提供觀光客住宿，增加收入。1970 年代，歐洲共同體統合實施共同農業政策，加上 1990 年歐盟（EU）形成，於 1960 ～ 1970 年間開始提供「在農場度假」的服務，由農民與旅遊業者自己發展出來的農業觀光事業，農家利用剩餘的房間整理得潔淨、衛生，做為民宿，提供遊客住宿，部分農場也供應食物，以滿足遊客需求，同時也在農場展售生鮮農產品。

　　各國政府為防止部分農場走上專業旅館化經營，亦訂定每一農場之民宿床位上限，法國民宿床位上限為 5 個床位，愛爾蘭為 6 個床位，奧地利為 10 個床位，德

國為 15 個床位。農場提供之民宿床位若低於政府規定的上限，將享有免稅優惠，超高上限則比照旅館業相關法令管理與制約。

英國對民宿（B&B）有嚴格管理，業者必須獲得核准才能對外經營，開放住宿的房間是主人家中空出的房間，如何經營布置端視主人的品味。在熱門的觀光景點，如伊麗莎白二世女王與家人週末的住所溫莎古堡、以羅馬浴池聞名的巴斯、每年夏天舉行全球知名軍樂節的愛丁堡、風景美不勝收的大湖區，或是文豪莎士比亞的故鄉 Stratford-upon-Avon 等地。業者多是當地居民，以 B&B 方式經營，對於附近的環境十分熟悉，通常會提供當地旅遊的資訊刊物，如市區地圖、重要景點、一日遊行程、當地表演活動等，供客人自由取閱，業者多半也會熱心告知當地值得一遊的景點。

（二）日本

日本鄰近臺灣，文化較為相近，是國人最喜愛的旅遊國家之一。日本民宿文化，始於 1960 年的伊豆及白馬山麓，經過 40 餘年的演進，由原本單純提供滑雪者住宿到後來的帶入環境保護、風土民情、解說教育、環境共生、有機栽種、自然生態、健康促進、永續經營、節約能源、低度衝擊等綠色民宿的概念，讓民宿不僅僅是經營一個住宿的點，而是連結社區再造，進而營造出一個充滿魅力的地域且值得一再造訪的面。其中，長野縣的妻籠宿、廣島的美星町，九州的湯布院則是令人驚艷的代表地區，也吸引著各國相關領域團體前往考察。

1. 日本民宿的類別：主要分為洋式民宿（Pension）和農家民宿（Stay Home on Farm）兩類，而洋式民宿和農家民宿最大的不同在經營者身分及價位不同。洋式業者均為民間具有一技之長的白領階級轉業投資，並採取全年性專業經營；農家民宿則有公營、農民經營、農協（農會）經營、準公營及第三部門（公、民營單位合資）經營等5種形式，有正業專業經營，也有副業兼業經營，但主要賣點在地方特色及體驗項目的提供。價位上，洋式民宿採都會旅館制（一宿二餐）為收費單位。

2. 日本民宿特點

 （1）許可制：日本與歐美先進開發國家一樣重視法治、安全風險及環境維護，立法上學習歐洲的模式採許可制，營業須先取得執照，禁止非法經營，並設立各種法條來規範。

（2）體驗型：為吸引顧客，創造或提供各種特定體驗「菜單」，體驗菜單均以特定農作業、地方生活技術或資源為設計主題，如：

① 農業體驗、林業體驗：菇菌採拾、牧業體驗、漁業體驗

② 加工體驗：做豆腐、捏壽司

③ 工藝體驗：押花、捏陶

④ 自然體驗：觀星、野菜藥草採集、昆蟲採集、標本製作

⑤ 民俗體驗、地方祭典、民俗傳說、風箏製作

⑥ 運動體驗：滑雪、登山等

（三）臺灣

臺灣民宿發展始於 1980 年代，由於觀光風景遊樂區興起，每逢休假日常有一房難求的情形發生，因此，當地居民為解決遊客住宿問題，逐漸將家中多餘房間加以整修後，提供旅客住宿。早期集中在墾丁國家公園附近，其後擴展至阿里山等觀光地區，嘉義瑞里、雲林草嶺地區，都是因為遊憩資源需求而產生。

結合農漁產業經營與文化的鄉村度假是未來的趨勢，若能住在當地的民宿，則有充裕的時間去認識農漁產業風土民情，方便地親近自然與鄉土及農漁產業文化。1991 年間，農委會大舉推動「傳統農業」轉型「觀光農業」，輔導原住民利用空屋與當地特有環境經營民宿，增加原住民收入。除了原住民地區外，在非原住民地區，風景特定區、國家公園內及各觀光景點，也有不少人將空置的房舍改建或以新建樓房出租旅客住宿，因民宿主人多半是在地人，藉此推動當地的觀光旅遊產業，進一步刺激民宿發展，成為臺灣一項新興的鄉村旅遊經濟產業。

1. 民宿管理法規

交通部觀光局於2001年頒定《民宿管理辦法》，就民宿之設置地點、規模、建築、消防、經營設施基準、申請登記要件、管理監督及經營者應遵守事項訂有規範，設定為農、林、漁、牧業的附屬產業，正式輔導臺灣民宿產業合法化，期透過輔導管理體系之建制，以提升民宿品質與安全，促進農業休閒、山地聚落觀光產業發展，至此民宿產業正式成為農業領域中的新行業，也成了都市人體驗鄉野生活的新管道。

依2019年修正之《民宿管理辦法》，民宿是指利用自用或自有住宅，結合當地人文街區、歷史風貌、自然景觀、生態、環境資源、農林漁牧、工藝製造、藝

術文創等生產活動,以在地體驗交流為目的、家庭副業方式經營,提供旅客城鄉家庭式住宿環境與文化生活之住宿處所。

民宿的經營規模,客房數為8間以下,且客房總樓地板面積240平方公尺以下。但位於原住民族地區、經農業主管機關核發許可登記證之休閒農場、經農業主管機關劃定之休閒農業區、觀光地區、偏遠地區及離島地區之民宿,得以客房數15間以下,且客房總樓地板面積400平方公尺以下之規模經營。

2. 民宿類型特色:目前國內的民宿發展出許多不同的種類與形式,結合各種地域資源,呈現多樣化,提供旅客有別於大飯店的另類享受,已成為另一股旅遊風潮,有些推崇特殊景觀,有些則強調建築風格;總而言之,人情味濃厚而且帶有家的溫馨感就是民宿與一般旅館的最大不同處。若以土地及環境遊憩資源利用型態可分為下列幾種:

(1) 產業景觀利用型:主要以牧場、果園、茶園等產業景觀為訴求,例如墾丁的「牧場旅棧」牧場別墅、宜蘭員山鄉的「庄腳所在」—休閒農場(圖6-7)、宜蘭臺七線省道上的「逢春園」—茶莊、臺南白河鎮的「阿嬤ㄟ·ㄅㄠ」—田莊,這類的民宿通常規模不會很大,業主以個人為主,並且跟農業的關係較密切。

圖6-7　宜蘭員山鄉的「庄腳所在」休閒農場屬於產業景觀利用型民宿

(2) 自然景觀利用型:以當地天然景觀,以及寧靜的環境為主要訴求,例如清境農場的「山居」及「香格里拉」。

(3) 產業體驗利用型:結合產業活動,提供遊客鄉土體驗、認識農事作業過程,常以休閒農場的形式呈現,如宜蘭羅東鎮的北成庄休閒農場所安排的捉泥鰍、焢土窯等活動;或臺東卑南的太平生態農場,以深入認識蛙類、獨角仙、蝴蝶、螢火蟲和鳥類的生長與環境生態,讓遊客充分認識與體驗自然環境與物種之關係生態解說;或是參與農場勞動之體驗,回歸感受自然的原始生活,當一日農夫,如嘉義縣阿里山鄉茶山村的「開元農場」。

(4) 文化資產利用型:主要以地域人文景觀或業主個別文化特色吸引遊客,例如新竹縣北埔鄉的「大隘山莊」,從臺閩式風格的建築看見雕柱、風獅爺、紅瓦山牆等北埔小鎮風情為號召;屏東縣霧臺鄉的「杜巴男民宿」,國寶級藝術家杜巴男以個人雕刻來展現魯凱族傳統文化特色的魅力。

（5）生態資源利用型：以鄰近地域擁有豐富的自然生態，可提供登山、溯溪、觀賞螢火蟲等生態旅遊為主要訴求，例如新竹縣尖石鄉梅花村的「暫時園」（圖6-8）；嘉義縣阿里山鄉茶山村的「波魚雅娜」；或金門民宿業者則以地方產業特色石蚵以「擎蚵」（採蚵）、「剝蚵」及烹調石蚵料理推廣深度生態旅遊。

圖6-8　位於新竹縣尖石鄉梅花村的「暫時園」為生態資源利用型民宿。

6

以上 5 種經營類型，大致涵蓋了臺灣大部分休閒民宿的型態，從農業的觀點，這種新興的產業休閒，能帶給當前的農業，有好的發展空間。民宿是整體休閒產業發展的一環，屬於新興的農村服務業，民宿的經營型態也由早期的家庭副業，發展成現今的家族專業，而且已成為臺灣觀光業重要的一環，由於臺灣本土旅遊休閒風氣興盛，網路發達，陸客自由行的開放，加上政府法規的實施，以及民宿社團的成立，臺灣民宿業持續變化與精進，近年來蓬勃發展，在臺灣休閒旅遊住宿業已占有重要的地位。

四 飯店經營新趨勢

近年來隨著資通訊技術成熟發展，邁向智慧型旅館成為未來觀光旅館業競爭優勢與永續經營之路，加上現代人講求方便，透過數位科技拓展觀光服務及飯店訂房已成為重要的發展趨勢不僅從訂房、報到都可在線上搞定，在飯店設備方面包括監控門禁、監視、保全、燈控、空調、中央監控的智慧型房控系統，訂房系端點銷售系統（POS），甚至是後臺財會存系統等，都已逐步做系統整合。

（一）智慧型飯店

設施智慧化已成為觀光旅館業在客房服務方面的發展趨勢之一，「客房自動控制系統」也換上了嶄新樣貌，如位於日月潭的雲品酒店的虛擬管家「IP PHONE」，

讓電話透過觸控螢幕，調整燈光、窗簾，房內電視還增設「E 管家」服務，讓客人可以看免費電影、聽音樂，還可以調溫度和風量。

另外，內嵌無線射頻辨識技術（Radio Frequency Identification, RFID）晶片的門卡，與客房自動控制系統等機制，當房客完成 Check in 手續後，系統便進入迎賓程序，亦即自動開啓房內空調，讓房客一進門就能享受舒適空氣。此外，也管控燈光、空調與客房情形，並進一步將智慧型房控系統與訂房系統整合，藉以隨時掌握房客用電狀況、住房率，以及提昇管理、服務等機能（圖 6-9）。

以往觀光旅館業競爭的重點放在設備品質與價格，店內裝潢、客房數量、房間設施等，在邁入資訊化社會，這些競爭要素將退居第二線，旅館智慧化與資訊化的程度，反而成爲在市場上的勝出關鍵，例如利用 NFC+App，即可將旅館房間門鎖以手機線上管理。

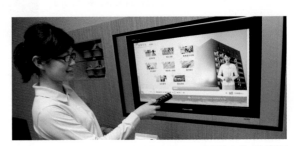

圖6-9　透過IP Phone的觸控面板，可以設定旅館房間的溫度、燈光及房門開關，以及客房服務以及房務整理等。（圖片來源：iThome）

RFID無線射頻識別系統（Radio Frequency Identification）

又稱電子標籤，是一種非接觸式的自動辨識系統，運用於整個旅館營運模式，可協助旅館開發顧客、節能用電及提升管理機制將會愈來愈簡便。

如客房門禁管理系統上使用 RFID 技術的智慧型節電座，可以正確辨識出房客是否在房內，倘若不在就自動停止供應電源以節省能源支出，也讓旅館管理者在客戶需求與降低能源成本間找到最佳平衡點。也可運用指紋門鎖系統或感測器，整合至客房自動控制系統，只要感測器感應到房客進入房間，系統便打開玄關處的照明燈光，反之則要自動關燈。結合無線通訊技術，房客可以輕鬆躺在床上一指控制所有設備的開關，增加住房便利性。也將運用於整個旅館營運模式，從櫃檯、房門保全至結帳系統，藉由 RFID 系統詳細記錄顧客的消費情況，更能整合飯店顧客關係管理（CRM）系統，協助旅館開發顧客、節能用電及提升管理機制，如網路整合前檯訂房系統，將客房資料匯整至單一平臺，提升旅館客房管理效率。

未來，旅館業經營的新興課題，將聚焦智慧型飯店，加強與行動應用程式的結合，提供客戶更便利、舒適的住宿體驗（圖6-10）。

（二）E化服務—網路訂房成主流

邁入 E 化服務時代，網路訂房已是旅館業訂房服務主流。網路訂房與行動裝置，對住宿產業的經銷模式而言是一場新革命。旅遊網站 Nomadic Matts' Travel Site 博主、《每天 50 美元環遊世界》（How to Travel the World on $50 a Day）作者邁特・

圖6-10　2016年，臺灣出現首間全自動無人飯店－臺中鵲絲旅店，旅店附有供餐機器人與整理旅客寄放行李的機器手臂。（圖片來源：中時）

凱彭斯（Matt Kepnes）在《時代雜誌》（2015）提到，現今遊客有很多方法可找到廉價航班、食宿等的資訊，科技的創新與變革，改變了傳統的旅遊模式。

1. 分享型經濟迅速崛起：「分享型經濟」是指旅客利用自己的資產或時間賺取外快。每個人有機會分享旅遊大餅，讓遊客跳脫傳統訂旅館、出租車、旅行社的模式，利用經營多年的旅遊網站，如短租網站（Airbnb）、餐飲網站（EatWith）及旅遊服務網站（Vayable）找到優惠價，或在地提供的獨特景點。近年規模更是迅猛增長，如2013年Airbnb列舉了55萬個住宿名單，到了2014年已超過100萬個；Vayable也發展到600多個目的地，還有一些新網站如雨後春筍般出現，如拼車網站BlaBlaCar、Kangaride、美食網站Colunching、露營網站Camp in My Garden、私家車短租網站Relay Rides、導遊服務網站Guided by a Local等。

2. 搜索App使用量提升：智能手機與平板電腦App普及，使遊客輕易找到優惠的航班與旅館。而App商店也推出無數免費工具，如搜索廉價酒店HotelsTonight、航空公司休息室網站LoungeBuddy、航班賠償網站Air Help、點數和里程管理網站TPG to Go等，提供遊客搜尋廉價航班、住宿等相關服務。以廉價酒店HotelsTonight網站為例，雖2011年網站才創立，但市場已擴展到歐洲、亞洲、中東及南美洲等四大洲，並提供用戶最多提前7天預訂的優惠。近年來，旅遊市場看準華人廣大消費市場，國外訂房網站大舉進入臺灣市場，特別是全球兩大旅遊集團Expedia與Priceline，夾帶著集團資源的優勢拓展亞洲新據點。而運用創新個人租房的概念也異軍突起，如Airbnb提供當天預訂旅館的服務，引起旅遊市場一陣旋風；另外，HotelQuickly隨時會有意想不到的超優惠價格。

圖6-11　國際線上訂房熱門網站

3. 各種線上訂房網站提供遊客更多選擇：行動裝置對旅館經銷模式與系統而言，是一場革命，包括中央訂房系統（Central Reservations System, CRS）、全球分銷系統（Global Dis-tribution System, GDS）、訂房引擎（如agoda.com、Booking.com）、直接連通等工程，最新發展則有線上旅行社（Online Travel Agency, OTA）等，未來旅館發展會愈來愈重視組織網站與社群，讓資訊掌握在顧客的手中，到旅館消費前都已經先上網了解了（圖6-11）。愈來愈多的業者進入臺灣旅遊市場，對消費者當然是愈來愈方便，而且消費者重視旅宿產品線上下單的便利性，加上行動應用APP發展快速，比價更新即時，訂購更便捷；而口碑社群分享介面也不可忽視。

晶華酒店董事長潘思亮曾提到，2020 年的疫情造成的衝擊相當大，雖然 2021 年下半年臺灣內需產業開始復甦，但速度仍緩慢，加上國際觀光餐旅業仍未解困，所以整個國際觀光產業就像「被遺忘了」。疫情期間雖政府提供因應措施，但在即將結束的 2021 年，疫情發展仍狀況不明，國際觀光產業「還沒脫困，何來振興？」，所以潘思亮認為比較實際的作法還是紓困，如員工薪資補貼。另外，晶華在疫情期間整體營收衰退比同業少，是因為在產品項目的機動調整，推出美食外帶外送平臺、得來速服務。但目前也只看到週末、假日復甦的國旅，國際觀光飯店仍在減薪減班中，應有更積極的紓困方案，如薪資補助等。

2021 年 1111 人力銀行發言人黃若薇的觀點「疫情瞬息萬變，短期間內也無法結束，或許這也是旅館業者經營策略的轉機」。日本曾於 2016 年啟用旅館櫃檯機器服務員，並於 2019 年年初檢討後，判定為失敗的方案。但隨著 2019 年年底發生的全球性疫情，卻讓機器服務員的服務重生，且服務的範圍更廣。而中國、韓國等不少國家的旅館產業也因應疫情，開始投入機器服務人員的發展（圖 6-12）。

圖6-12　日本東京防疫旅館的機器領檯服務人員Pepper，而Pepper不是酒店中唯一的工作機器人，還有配備最新人工智能的清潔機器人，負責清潔酒店中員工出入受限、風險較高的「紅區」，降低疫情傳染的發生率，也能減輕非常時期的醫療負擔。（圖片來源：中央社）

第二節
住宿服務業分類

依據住宿產業分類有很多種，若依旅館業的規模大小來分類，可依照房間數的多寡或經營規模可分為大型、中型、小型 3 種。房間數 300 間以下為小型旅館；房間數為 300 ～ 600 間為中型旅館；600 間以上則為大型旅館。若以停留時間長短來分類，短期住宿旅館（Transient Hotel）的停留時間在 1 週內、半長期住宿旅館（Semi-Residential Hotel）停留時間為 1 週～ 1 個月內、停留 1 個月以上的為長期住宿旅館（Residential Hotel/Apartment Hotel），在美國稱之為公寓旅館（Apartment Hotel），在英國稱為出租旅館（Condomium）。

一 依據《發展觀光條例》

為因應全球化趨勢以與國際接軌，交通部觀光局於 2009 年 2 月針對觀光旅館業開始實施〈星級評鑑制度〉，取消過去「國際觀光旅館」、「一般觀光旅館」、「一般旅館」與民宿之分類，完全改以星級區分（表 6-1）。

表6-1　依據我國「發展觀光條例」區分住宿業的類型

分類	定義	主管機關	規範法規	申請方式
觀光旅館業	指經營國際觀光館（Interational Tourist Hote）或一般觀光旅館（Tourist Hotel）提供旅客住宿與相關服務之營利事業。	交通部觀光局	觀光旅館業管理規則	許可制
旅館業	指觀光旅館業以外，對旅客提供住宿、休息及其他經中央主管機關核定相關業務之營利事業。	直轄市及縣（市）觀光主管機關	旅館業管理規則	登記制
民宿	民宿是指利用自用或自有住宅，結合當地人文街區、歷史風貌、自然景觀、生態、環境資源、農林漁牧、工藝製造、藝術文創等生產活動，以在地體驗交流為目的、家庭副業方式經營，提供旅客城鄉家庭式住宿環境與文化生活之住宿處所。	直轄市及縣（市）觀光主管機關	民宿管理館法	登記制

6

 常見旅館型態

　　若以功能目的分類的有：商務旅館、會議旅館、渡假旅館、長住型旅館、賭場旅館和療養旅館；以地理位置又可分為：都會型旅館、市區型旅館、都市旅館、鄉村旅館、郊區旅館、機場旅館、碼頭旅館、海岸旅館、沙灘旅館、車站旅館等，以下說明列舉如表 6-2：

表6-2　常見的旅館型態分類表

旅館類別	說　明	案　例
商務旅館 Commerical Hotel	1. 地點多位於都市，以商務旅客為主，世界著名的飯店，大多是屬於商業型飯店。 2. 客房內設置傳真機、電腦專屬網路等，附設商務中心、游泳池、三溫暖等設施，及各類型餐廳、會議廳、個別的社交空間。	如臺北的遠東、亞都飯店、西華飯店、福泰桔子商旅、城市商旅。
會議旅館 Convention Hotel	1. 位於都會區中的旅館，擁有相當多的房間數，可容納數千人開會，並備有多國語言翻譯設備之會議廳，有些也可透過衛星與遍佈於世界各地的分支機構連線。 2. 提供會議及住宿、餐飲、商務娛樂等需求的旅館。	如臺北世貿中心附近之旅館即屬此類型旅館。
休閒渡假旅館 Resort Hotel	1. 隨著經濟成長繁榮，生活條件改善，人們對休閒渡假的需求更加殷切，休閒度假村型態發展也日趨多元化、分眾化，是一種短期性旅遊據點，地點離都會區較遠的鄉鎮地區。 2. 可以同時提供多元化的設施與服務，結合旅館、餐飲、遊樂園及室內外休閒遊憩設施，並與周圍自然資源（Natural Resource）如海濱、溫泉、雪地及山岳等相互搭配的據點。	如劍湖山王子飯店、谷關統一谷關溫泉養生會館、宜蘭香格里拉多山河渡假飯店、墾丁凱撒飯店等
長住型旅館 Residential Hotel	1. 以外商高階主管為主要客群，一般都會超過 1 個月以上。 2. 為方便旅客長期住宿之需求，客廳、臥房、衛浴、廚房、餐廳、酒吧、書房等，屬於家庭式設備；也有僅提供基本住宿條件的公寓式旅館。	如華泰王子飯店經營管理的「華泰瑞舍」、福華新光天母傑仕堡，為頂級長期租貸住宅，提供飯店式管理服務，依坪數不同，月租費用為 13～42 萬元不等。
機場旅館 Airport Hotel	設置於機場附近，供過境旅客或航空公司員工使用。	諾富特華航機場飯店、長榮過境旅館。
渡假村旅館 Villa	渡假村旅館最主要的特色是，庭園別墅（獨棟）能融合當地的自然景觀與人文風俗，以滿足顧客休閒渡假之需求。	「清水漾」H Villa Motel、西湖渡假村旅館、悠活渡假村旅館等。

續下表

承上表

旅館類別	說　明	案　例
汽車旅館 Motel	1. 興起於「美國」，有專屬停車場，隱密性高，產品無法以套裝出售。Motel 的由來就是 Moter + Hotel，指的就市汽車可以直接開進去的旅館，美國地大物博，在一些郊區設立 Motel 以方便長途開車勞累的人們休息之用。 2. Motel 在臺灣被發揚光大，不僅設備裝潢驚人，消費更與五星級旅館不惶多讓。	莎多堡期換旅館、金莎旗艦汽車旅館、薇閣精品旅館、沐蘭摩鐵旅館。
溫泉旅館 Spring	臺灣溫泉遊憩區多位於風光明媚的山林鄉野或部落溪谷，如北投溫泉、礁溪溫泉、寶來溫泉、廬山溫泉、泰安溫泉、谷關溫泉、關子嶺溫泉等地的旅館。	北投麗禧溫泉酒店、馥蘭朵烏來、礁溪老爺大酒店、知本老爺、天籟溫泉會館。
民宿旅館 B & B	1. 利用自用住宅空閒房間，結合當地人文、自然景觀、生態、環境資源及農林漁牧生產活動，以家庭副業方式經營，提供旅客鄉野生活之住宿處所。 2. 經營規模的客房數通常在 8 間以下。	白石牛沙灘海景、河岸森林農莊、峇里峇里、野薑花民宿、攬人民宿、石牛溪農場等。
青年旅館 Youth Hotel	1. 最初的起源是學生宿舍，多以自助旅行的背包客、學生等為服務對象。 2. 房間設備簡單，浴室、廁所、盥洗臺、洗衣機、脫水機都為共用，住宿費用低廉。	西悠飯店、貝殼窩青年旅舍、好舍國際青年旅舍、途中·臺北國際青年旅舍。
營地住宿 Camp Ground	以青年背包族旅行族群為主，營地住宿多位在公園或森林遊樂區，提供住宿旅客營帳與其他露營設備。 如在園區內規劃有水上活動區、設施完善的露營場地，休閒公園區等。	如舉辦過兩次世界露營大會的東北角海岸的龍門度假露營基地
分時共享渡假公寓 Time Sharing & Resort / Condominium	分時共享渡假公寓多位在渡假區，有設備齊全的住宿條件，房客可依需求協調配合享用住宿權利，具經濟效益，使用者必須是購買者或擁有租用權。	地中海俱樂部（Club Med）的經營概念即為分時共享（TimeSharing）。目前臺灣尚未有分時共享渡假公寓。
環保旅館 Eco-Friendly / Green Hotel	環保旅館（綠色旅館）（Green Hotels）已成為 21 世紀全球旅館業發展趨勢之一，也是觀光旅館業共同關注的大事，環保旅館也是綠建築的一環，它除了建築的外殼、空調、照明、機電的節能減碳之外，包括交通、飲食、消費行為等都是環保訴求的重點。	臺灣臺東知本老爺大酒店、羅東太平山莊。
膠囊旅館 Capsule	起源於日本，日本的膠囊旅館又稱太空艙旅館，主要位於車站附近或機場。規模從 50～700 個單元。每個膠囊僅能提供 1 位旅客住宿，除自己的膠囊外其他的設備皆為共用。臺灣的膠囊旅館如臺北品格子旅店、璞邸城市膠囊旅店；花蓮蜂巢膠囊旅店。	大阪 Capsule Inn

6

〈案例學習一〉

美國加州蓋雅那帕谷飯店

　　蓋雅那帕谷飯店（Gaia Napa Valley Hotel）（圖6-13）是由來自臺灣的僑民張文毅所興建，是全世界第一間獲得美國建築協會「能源環保設計領先」（LEED）黃金級認證的環保旅館，Gaia在興建之初即著眼於環保，只使用來自500英里以內的「商業木材」，以減少長途運輸所可能製造的汙染，並將「再回收、再生、節省資源與能源」的概念落實在其他細部設計上，包括：

1. 使用可回收的磁磚及大理石。
2. 裝設回收水系統使廢水回收後，透過淨水回收系統再利用。
3. 使用具太陽能管的天窗，節省照明設備所耗費之電能。
4. 在所有出口裝設合適鋁製格柵，減少灰塵及微粒進入建築物中，改善空氣品質。
5. 提供房客關於旅館在促進環境保護方面所做之努力及成果有關的資訊等。

　　Gaia最突出的環保理念，是在大廳設置分別標示用水、用電及二氧化碳排放比例的環保指標（圖6-14），旅館大廳裡裝設了一個如時鐘的東西，上面顯示的不是像一般旅館裡提供了全球其他國家地區的現在時刻，而是一個告知住房旅客現在正為地球節省多少電力、多少二氧化碳和水資源的「能源指標器」，目的正是為了讓住房旅客知道Gaia正為地球盡了多少心力。

圖6-13　蓋雅那帕谷飯店是全世界第一間獲得美國建築協會「能源環保設計領先」（LEED）黃金級認證的環保旅館。
（圖片來源：維基百科）

　　旅館裡的光源是來自透過特殊設計和折射的太陽能管（Solor Tube），晴天時可以不必使用任何人工光源，在夜間時也可利用白天所儲存的太陽能，如此一來，大約可省下26%的電費。成為環保旅館所需投入的成本，一開始雖然可能高於非環保旅館，但長遠而言，整體營運成本卻能降低，更重要的是能夠減輕對環境所造成的汙染與破壞，Gaia的作法即是最佳證明。

　　蓋雅那帕谷旅館在旅館房間內，曾以前美國副總統高爾「不願面對的事實」DVD取代聖經。現在除了擺上聖經外，也在房內放了《佛陀的啟示》。旅館內剩餘的完整食物，也都會捐給當地的窮人，還將旅館盈餘的12%捐給弱勢社福團體。

圖6-14　蓋雅那帕谷旅館在旅館大廳設立一個外型類似鐘表的能源指標器，告知旅客為地球節省多少電力、二氧化碳、水資源的訊息。

〈案例學習二〉

成田機場膠囊旅館9h

於2014年7月開幕，位於日本成田機場第二航廈的膠囊旅館9h（hours），以人類3種行為：沖澡（1hr）、睡覺（7hr）與梳妝打扮（1hr）為概念，提供現代化的膠囊客房、24小時前檯和覆蓋公共區域的免費無線網絡連接。每間膠囊客房都配有舒適的床墊和1個枕頭，淋浴間和衛生間為與其他客人共用，旅館在客人登記入住時提供浴巾、牙刷和睡衣等用品，個人儲物櫃可以容納最多2件大件行李。（圖6-15、6-16）

圖6-15　日本成田機場膠囊旅館9h（hours）提供24小時前檯，入住登記時提供一個裝有浴巾、牙刷和睡衣等用品的手提袋，退房時須歸還。

圖6-16　每間膠囊客房都配有舒適的床墊和1個枕頭，以及1個插座，可以充電，空調溫度不可調整。

第三節
住宿服務業服務品質與管理

在臺灣要從事旅館與民宿業，從土地取得到消防安全，都須要經過政府謹慎的把關。為了維持合法住宿的品質，並且給予世界各地的旅客一個明確的參考資料，觀光局特別成立了「星級標章」與「好客民宿」兩大品牌，針對旅宿業的軟硬體進行評鑑與把關。（圖 6-17）

圖6-17　五星級是交通部觀光局星級評鑑制度中最高等級，代表觀光旅館業至高無上之品牌榮耀。

星級是國際上相當普遍的評等方法之一，國際間常用的星級評等與最高為五星等級，最低為一星級，其等級的劃分通常是以酒店的建築、裝飾、設施設備及管理、服務水平為依據。星級愈高，通常代表著旅館規模愈大、設備愈奢華、服務愈優良，意謂著價格愈昂貴。

為因應全球化趨勢以與國際接軌，交通部觀光局於 2009 年 2 月針對觀光旅館業開始實施「星級評鑑制度」，取消過去「國際觀光旅館」、「一般觀光旅館」、「一般旅館」與「民宿」之分類，完全改以星級區分，鑒於歐美先進國家及中國大陸已相繼辦理旅館評鑑，交通部觀光局希望藉由星級旅館評鑑後，能提昇臺灣旅館產業整體服務品質，以利國內外消費者旅客依照休閒旅遊預算及需求選擇所需住宿觀光旅館業之依據。

一　臺灣星級旅館評鑑

星級旅館代表旅館所提供服務之品質及其市場定位，有助於提升旅館整體服務水準，同時區隔市場行銷，提供不同需求消費者選擇旅館的依據。並作為交通部觀光局改善旅館體系分類之參考，星級旅館評鑑自 2009 年實施以來，已逾 10 年，為與時俱進、符合時代潮流，觀光局參酌美國旅館評鑑機構（AAA）制度，輔以臺灣產業經營現狀研訂我國旅館評鑑標準，修訂「星級旅館評鑑作業要點」：

1. 鼓勵五星級旅館持續提升品質，超越現有水準，旅館評鑑等級增列「卓越五星級旅館」。

2. 鼓勵旅館朝友善服務、永續經營、智慧科技及多元化特色發展，評鑑項目增設「加分項目」。

3. 符合四星級以上條件之旅館，業者得申請同時進行建築設備與服務品質評鑑，可縮短評鑑時程。

　星級的意涵及要求如表 6-3：

表6-3　星級旅館之星級意涵及基本要求

星級	具備條件
★ 一星級	代表旅館提供旅客基本服務及清潔、衛生、簡單的住宿設施，其應具備條件： 1. 基本簡單的建築物外觀及空間設計。 2. 門廳及櫃檯區僅提供基本空間及簡易設備。 3. 提供簡易用餐場所。 4. 客房內設有衛浴間並提供一般品質衛浴設備。 5. 24 小時服務之接待櫃檯。
★★ 二星級	代表旅館提供旅客必要服務及清潔、衛生、較舒適的住宿設施，其應具備條件： 1. 建築物外觀及空間設計尚可。 2. 門廳及櫃檯區空間較大，感受較舒適。 3. 提供簡易用餐場所，且裝潢尚可。 4. 客房內設有衛浴間且能提供良好品質衛浴設備。 5. 24 小時服務之接待櫃檯。
★★★ 三星級	代表旅館提供旅客充分服務及清潔、衛生良好且舒適的住宿設施，並設有餐廳、旅遊（商務）中心等設施。其應具備條件： 1. 建築物外觀及空間設計良好。 2. 門廳及櫃檯區空間寬敞、舒適，家具並能反映時尚。 3. 設有旅遊（商務）中心，提供影印、傳眞等設備。 4. 餐廳（咖啡廳）提供全套餐飲裝潢良好。（指能提供早、午、晚餐全天供應餐飲） 5. 客房內提供乾濕分離之衛浴設施及高品質之衛浴設備。 6. 24 小時服務之接待櫃檯。
★★★★ 四星級	代表旅館提供旅客完善服務及清潔、衛生優良且舒適、精緻的住宿設施，並設有 2 間以上餐廳、旅遊（商務）中心、會議室等設施。其應具備條件： 1. 建築物外觀及空間設計優良，並能與環境融合。 2. 門廳及櫃檯區空間寬敞、舒適，裝潢及家具富有品味。 3. 設有旅遊（商務）中心，提供影印、傳眞、電腦網路等設備。 4. 2 間以上各式高級餐廳。餐廳（咖啡廳）並提供高級全套餐飲，其裝潢設備優良。 5. 客房內能提供高級材質及乾濕分離之衛浴設施，衛浴空間夠大，使人有舒適感。 6. 24 小時服務之接待櫃檯。

續下表

承上表

星級	具備條件
★★★★★ 五星級	代表旅館提供旅客盡善盡美的服務及清潔、衛生特優且舒適、精緻、高品質、豪華的國際級住宿設施，並設有 2 間以上高級餐廳、旅遊（商務）中心、會議室及客房內無線上網設備等設施。其應具備條件： 1. 建築物外觀及空間設計特優顯露獨特出群特質。 2. 門廳及櫃檯區爲空間舒適無壓迫感，裝潢富麗，家具均屬高級品，並有私密的談話空間。 3. 設有旅遊（商務）中心，提供影印、傳眞、電腦網路或客房無線上網等設備且中心裝潢及設施均極爲高雅。 4. 設有 2 間以上各式高級餐廳、咖啡廳及宴會廳，其設備優美，餐點及服務均具有國際水準。 5. 客房內具高品味設計及乾濕分離之衛浴設施，其實用性及空間設計均極優良。 6. 24 小時服務接待櫃檯。
★★★★★ 卓越五星級	是 2019 年最新增列的級別，除了客房跟公共廁所設置免治馬桶的佔比，都從五星級的 50% 提高爲 80% 以上，其餘與五星級的要求相同。

二 臺灣民宿評鑑

　　臺灣民宿產業正夯，已成爲極受國內外旅客喜愛的住宿體系，一般合法民宿就是透過正常程序向各縣市政府申請取得「民宿登記證」及「專用標識」，合法民宿須通過地方政府相關單位審查建築、消防及衛生安全等項目，且須投保公共意外責任險（圖6-18）。

圖6-18　合法民宿標識

　　交通部觀光局自 2011 年開始辦理「好客民宿」遴選活動，由各縣市合法民宿主動報名，再由觀光局委託專家評鑑，須符合「親切、友善、乾淨、衛生、安心」5 大好客精神，以及整潔、隱私、安全、資訊公開等 19 項評鑑，才能成爲「好客民宿」，獲認證後若查核違規，會立刻遭剔除。

好客民宿評選標準

◎ 第一關申請資格：由各縣市政府評選

- 合法登記之民宿經營者。
- 參加輔導訓練課程，至少須參與三分之二以上時數之課程，取得訓練證明。

◎ 第二關查訪員實地評選標準

圖6-19　好客民宿標章

- 具有建築、客房、景觀、生態、人文、體驗、運動、農特產品、導覽、接待外國遊客能力，至少符合以上兩種特色項目。
- 建築物及客房符合安全衛生兩大原則：如公共區域整潔、消防安全設備完善、替遊客投保責任險等。
- 服務品質良好：如電話禮儀、現場接待、服務員儀容整潔。
- 旅遊資訊公開：提供當地資訊，如住宿價格、交通等。
- 業者必須提供早餐及未備餐替代方案。

民宿管家

圖6-20　民宿管家認證證書

依觀光局統計資料顯示，截至2021年10月，合法民宿總量已達10,262家，員工人數高達16,294人，明顯可發現民宿業已成為相當重要的住宿業。但許多民宿主人礙於專業與時間因素，多採委外管理的方式經營，民宿管家也因應而起。

「民宿管家認證」是由臺灣民宿協會辦理的認證考試，因產業對民宿管理人才的需求提升，而愈來愈受到產、學界重視，「民宿管家認證」（圖6-20）成為許多大專校院觀光旅遊科系學生應徵相當有利的籌碼。

臺灣民宿協會：http://www.traa.org.tw/page/about/index.aspx?

結語

旅遊出門在外，除了餐飲需求，首要考量的是安頓，所以住宿點的選擇很重要，住宿產業也是休閒旅遊業很大的收益來源，因此各類型酒店、民宿等住宿產業，如雨後春筍般快速成長。各類型住宿業的經營管理，成為一門重要的顯學，是服務科學的代表產業，從硬體的建築設計，到人性化的服務（旅館是旅遊者的第二個家）。近年來更不斷導入科技化產品，如訂房、住宿設備，甚至各種 RFID 無線射頻識別系統技術，整合了飯店與顧客關係管理系統，大大提昇住宿服務功能。

第 **7** 章

 休閒旅遊運輸服務業

交通運輸在休閒旅遊中扮演極為重要的角色，從出發到抵達旅遊目的地，包括國際間的移動、旅遊國與旅遊地的移動。交通運輸種類可分為航空、鐵路、高鐵、公路、郵輪海運、自行車等，交通運輸的花費除了步行與自行車外，在旅遊總預算中占了百分之 20 ～ 40 的比重，因此可說在旅遊中占據極為重要位置。

交通運輸種類的多樣化不僅可滿足抵達旅遊目的地的方式，藉由不同運輸工具的體驗，更可讓旅遊活動更具吸引力與魅力；艾倫‧迪波頓（Alain de Botton）在他的著作《旅行者的藝術》一書中，更指出旅遊的魅力不一定是旅遊的目的地，可能在休息站、航廈、碼頭都可能成為旅行中最美好的景點和回憶。由各種交通運輸連接起各旅遊地點、線、面的交通服務網，更帶動了旅遊產業的整體發展，本章將分項介紹不同的旅遊運輸方式，便於了解產業全貌。

翻轉教室

- 明瞭交通運輸在休閒旅遊中的角色和重要性
- 認識航空運輸的特性與發展趨勢
- 了解鐵路運輸對於旅遊者的吸引力和重點
- 水上運輸有哪些？各有何差異呢？
- 了解公路運輸為何是最普遍、最重要的短途運輸方式

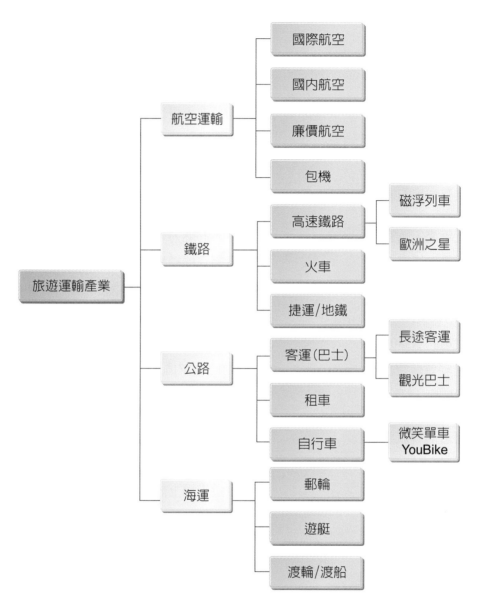

圖7-1　旅遊運輸產業分類圖 （圖片來源：全華）

第一節
航空運輸業

在旅遊運輸業中，航空業起步較晚但卻是進步最快速的行業，隨著經濟發展，航空運輸在交通運輸上日益重要，甚至具有領導地位。在長距離國際、國內旅遊中處於絕對壟斷地位，與其他運輸方式相比，其最大的特點就是快捷、舒適、安全，並且具有一定的機動性。

近年來，航空公司在飛行旅程上增加更多的魅力，尤其針對頭等、商務艙的乘客，提供在機場一些尊榮感受的服務，如專屬登機櫃檯、最早登機最早下機，有些航空公司的頭等艙乘客還有專屬的航站樓，並可享受奢侈的中轉服務。全球各大航空公司中，有「空中巨無霸」稱號的 A380 揭開航空時代新序幕，擁有雙層客艙、雙排走道的 A380 客機，如法國航空公司（Air France）在商務艙安裝新型平躺式座椅，阿聯酋航空公司（Emirates）的 A380 頭等艙內配套了兩間淋浴室及寬敞的酒吧和休閒廳。（圖 7-2）

隨著商務旅遊、度假旅遊的興起，旅遊包機也應運而生，如臺灣已於 2003 年及 2005 年春節實施「大陸臺商春節返鄉包機」專案，近年發展快速的廉價航空或稱低成本航空崛起，以親民的價格優勢在旅遊市場上成為新的趨勢。

圖7-2　阿聯酋航空A380的頭等艙有寬敞的酒吧，可供暢飲與休閒。

（圖片來源：全華）

2020年全球最安全10大航空公司

全球航企安全排名權威機構德國航空事故數據評估中心（Jet Airliner Crash Data Evaluation Centre, JACDEC）根據全球主要航空公司2016年的安全表現，再結合過去30年來的運輸能力、事故率及事故發生後政府的調查措施進行了比較，其中嚴重的飛行事故也被納入事故率的計算當中，選出「2017年全球最安全航空公司」（圖7-4），當中長榮航空（EVA Air）名列第3（圖7-3）。

圖7-3　長榮航空公司入選全球最安全的航空公司第6名 (圖片來源：全華)

AirlineRatings.com網站也同時公布了全球10大最安全的廉價航空公司，全部獲五星以上評級，其中8間更獲七星，包括澳航子公司捷星航空、阿拉斯加航空及愛爾蘭航空（圖7-5）。

完整排名如下

1. 澳洲航空（Qantas）
2. 紐西蘭航空（Air New Zealand）
3. 長榮航空（EVA Air）
4. 阿提哈德航空（Etihad Airways）
5. 卡達航空（Qatar Airways）
6. 新加坡航空（Singapore Airlines）
7. 阿聯酋航空（Emirates）
8. 阿提哈德航空（Alaska Airlines）
9. 國泰航空（Cathay Pacific）
10. 維珍航空（Virgin Atlantic）

1. 阿拉伯航空（Air Arabia）
2. 英國弗萊比航空（Flybe）
3. 邊疆航空（Frontier）
4. 香港快運航空（HK Express）
5. 靛藍航空（IndiGo roasterpig）
6. 捷藍航空（JetBlue Airways）
7. 沃拉里斯航空（Volaris）
8. 西班牙伏林航空（Vueling）
9. 西捷航空（Westjet）
10. 威茲航空（Wizz）

圖7-4　全球最安全的10大航空公司

圖7-5　全球10大最安全的廉價航空

　　臺灣目前有 3 座國際機場，分別為桃園國際機場、高雄國際航空站及臺北國際航空站，和全球主要國家都有班機直航，國際航空交通相當便捷。

　　航空運輸的服務分為定期航空、包機及空中計程車 3 種。

1. 定期航空公司：定期提供空中運輸服務，採固定航線、固定班次方式飛行，必須遵守按時出發及到達所計畫飛行目的地的義務，不能因乘客少而等待或停飛，也不能因無乘客上下機而過站不停。

2. 包機航空公司：為因應顧客需求，不論任何時間、乘客多寡，只要有航線的地點都可提供服務。由於此類型包機不屬於國際航空運輸協會會員，因此票價制訂與運輸條件更有彈性，是純粹以營利為主的民營事業，依承租人與包機公司的契約進行指定航線及時間安排，按約定整機租金收費，營運上的虧損風險由承租者負擔，一般多會招攬觀光旅遊團搭乘，以節省空運成本，如2003年及2005年春節實施的「大陸臺商春節返鄉包機」專案。

3. 空中計程車服務：為私人包機服務，人數約4～18人，通常用於商務用途，提供便利彈性的服務特性，可量身定做個人旅程及時間安排。

　　航空業近年的發展現狀如下：

一　廉價航空崛起

　　廉價航空（Low-cost Carrier, LCC）提供短程飛航，通常以飛行時間為 4 ～ 5 小時以內的區域航線為主，只提供基本服務，大大減少成本支出。除了價格及服務有所差異外，在飛機維修、安全設備配置等飛安相關，則是和傳統航空公司無異。機票方面，一般航空公司的票價已內含所有的費用，包含餐點、行李、娛樂等，而廉

自助報到機臺使用步驟

第一步：放入護照掃描資料或輸入電子機票編號，以檢索航班資料。

第二步：選擇座位，列印登機證。

第三步：前往指定行李託運櫃檯登記寄存行李。

第四步：前往辦理出境手續。

價航空則是顛覆一般傳統航空的做法，票價僅包含「旅客運輸」服務，若要托運行李、享用機上餐點，都需另外付費，其他包含選位、改期、退費等規定，也與傳統航空公司有所不同。

圖7-6 華航轉投資的臺灣虎航（Tiger Air Taiwan），加入廉航市場。低成本航空的價值，就在於提供消費者更多的旅遊選擇。
（圖片來源：華航官網）

由於廉價航空在票價及航點選擇上具有較大彈性，親民的價格優勢也在旅遊市場上成為新的趨勢，因此發展快速，如來自東南亞的捷星航空（Jetstar）、酷航空（Scoot）、虎航（Tigerair）（圖 7-6）、亞洲航空（AirAsia）、宿霧太平洋航空（Cebu Pacific Air）、越捷航空（Vietjet Air），日本的樂桃航空（Peach Aviation）、香草航空（Vanilla Air），韓國的釜山航空（AIR BUSAN）、濟州航空（JEJU Air）、易斯達航空（Eastar Jet）、德威航空（t'way Air），香港的快運航空（HK Express）及大陸的春秋航空（Spring Airlines）、吉祥航空（JUNEYAO Airlines）。

二 航空營業操作全球一致化

為因應航空全球化的需求，國際航空運輸協會（IATA）陸續推動，如客運電子機票（E-ticket）、旅客自行 Check-in 普及化、登機證設制識別碼（Bar code）、旅客轉機行李自動化條碼（RFID）、貨運電子提貨單（Air Waybill, AWB）等，以統一及簡化全球各航空公司客、貨運營業操作。航空公司為能節省營運成本，除可經由制式流程以消除聯航操作介面，並可應用儲存式的資料倉儲，聯結相關產業，包括機場、倉庫、航空公司、海關及客貨運代理業者，以降低支出。

1. 電子機票：國際航空運輸協會宣告自 2008 年 6 月 1 日起將原本的紙本機票，改為電子機票。電子機票是一種機票形式，乘客在透過網站或電話訂購機票之後，訂位系統就會記下訂位紀錄，電子機票就是以電腦紀錄的方式存在。乘客通常會收到載有詳細航程以及訂位代號的收據。

國際航空運輸協會（International Air Transport Association, IATA）

是一個國際性的民航組織，總部設在加拿大的蒙特婁。負責 管理在民航運輸中出現的諸如票價、危險品運輸等問題。

2. 旅客自行Check-in普及化：電子預辦登機服務和自助辦理登機服務，擁有電子機票的乘客若不需托運行李，可直接前往安全哨即可，不必到登機櫃檯辦理登機手續。不同的航空公司有不一樣的規定和選擇，如乘客可上航空公司的網站輸入機票代碼，自行印出登機證，一般都是在飛機起飛前的24小時內完成即可，不過這樣規定會依照航空公司而變動。若搭乘沒有線上預辦登機服務的航空公司，乘客得到自助辦理登機專櫃辦理登機，或是前往一般登機櫃檯辦理。

　　「網上預辦登機」是簡單、容易、方便、快捷的登機手續。一般搭乘國際航班的旅客，都被要求在 2 小時前完成登機手續。若旅客希望能選到自己心目中的好位置，應提早完成登機報到手續。2012 年 1 月 1 日，內政部移民署啓用入出國自動查驗通關系統（e-Gate Enrollment System，簡稱自動通關），自助式的入出境服務系統，結合生物辨識科技，旅客能自助、便捷、快速的 12 秒完成入出境通關。我國國民與持有長期居留身分的外籍人士，申辦註冊後，即可使用自動通關快速通關。

網路和 App辦理登機

　　直接上航空公司的網站辦理登機報到並選擇機位。線上申請完畢後，會收到航空公司回傳的一份電子郵件或是簡訊，上面會載有旅客的專屬QR code，旅客收到後可直接在家中列印下來帶到機場，只要在登機時出示給登機門的地勤人員掃描即可登機。一般航空公司開放網路報到的時間約為飛機起飛前24～48小時，一直到飛機起飛前的90分鐘都可以辦理登機報到。但各家航空公司規定不一樣，最好先查詢網路登機報到時間及其注意事項。

三 飛航安全標準嚴格化

2001 年美國 911 事件，可清楚了解飛航安全的重要。國際航空運輸協會將持續推動航空公司作業安全查核認證（IOSA），經 IOSA 認證航空公司除可增加保障外，亦可增進聯航的安全相關作業標準及規定，世界各國均採取嚴格且一致之標準。國際民航組織（ICAO）為聯合國所隸屬的一個專門機構，由 191 個會員國組成，並作為所有與民航有關領域之合作的平臺。我國於 2013 年以「特邀貴賓」受邀與會，這是我國退出聯合國 42 年來，我國首次受邀，使臺灣與國際飛安無縫接軌，取得第一手的飛安資訊，有助提升旅客安全。

四 國際性策略聯盟形成

由於航權與市場的限制，航空公司為能增加全面競爭能力、拓展飛航網路，常透過與同業的策略聯盟與合作，聯營聯運或共同維修訓練等方式經營，以合作代替競爭，提高整體服務品質及旅客行程之完整性與方便性，同時也具有資源共享及規模經濟的利益，而降低成本，進而使航空運輸更加便捷。現今全球性策略聯盟有星空聯盟（Star Alliance）、天合聯盟（SkyTeam Alliance）及寰宇一家（Oneworld）3 個，合計占有超過全球 60％的市場。

加入航空聯盟對於航空公司來說具有相當大的好處，可藉由「代碼共享」提供更大的航空網路，並共用維修設施、相互支援地勤與空廚作業等達到成本降低並增加乘客，目前華航屬於天合聯盟，長榮為星空聯盟。

飛行常客計畫（里程計畫）

隨著時代的演變，飛行常客計畫已儼然成為一門大生意，有人說這些「里程」根本就是全世界最大的貨幣。乘客們通過里程計畫累積自己的飛行里程，再以飛行里程兌換免費的機票、商品，以及貴賓休息室、艙位升等服務，以增加旅客的回購率。

第二節
鐵路運輸業

鐵路運輸是陸上交通方式中最有效的一種，特別是在中長途旅行運輸中一直占有重要地位。1820 年代，英格蘭的史托頓與達靈頓鐵路，成為第一條蒸汽火車鐵路，後來利物浦與曼徹斯特鐵路更顯示了鐵路的巨大發展潛力。19 世紀後期～20 世紀初期是鐵路運輸的黃金時代，長居世界交通領導地位將近 1 個世紀，直至航空與公路交通的崛起，才降低了鐵路的重要性。1965 年日本新幹線高速鐵路營運成功後，結合快速與經濟的雙重誘因，使鐵路交通再度出現新的發展，地位與作用也再度提高，鐵路至今仍是世界上載客量最高的交通工具，擁有無法取代的地位。

JR九州特色觀光列車 — 由布院之森

啓用於1989年，列車穿越山間隧道、橫跨溪谷大橋，墨綠色的加高車身搭配高雅的原木內裝，宛如一部移動渡假村列車，重點停靠站由布院（又稱湯布院）自古以來就是知名的溫泉勝地，是九州旅遊最大魅力。

長期以來鐵路在運輸業中，具有很多其他交通運輸所沒有的優點，例如：運載能力大、票價低廉、在乘客心目中安全性較強、途中可沿途觀賞風景、乘客能夠放鬆的在車廂內自由走動、途中不會遇到交通堵塞，以及對環境的汙染較小等。因而，鐵路運輸對於旅遊者仍具有最大吸引力。此外，目前世界上許多地區的鐵路運輸已演變成觀光遊覽項目，例如有些鐵路公司在沿途景觀優美的路線上重新採用蒸汽機；有的更包裝成專項服務，如橫貫歐洲的古老東方快車，早已成為頂級鐵道之旅的代名詞。因此，鐵路不僅是作為交通運輸的其一的工具，已成為特定的旅遊項目（圖 7-7）。

圖7-7 鐵路運輸已成為觀光遊覽重要項目，瑞士最古老的觀景冰河快車（Glacier Express）穿越阿爾卑斯山以及山下的湖泊、陡峭的懸崖和原始森林。（圖片來源：全華）

一 歐洲

1981 年，法國首次以時速 270 公里的 TGV 高速子彈列車，行駛於巴黎與里昂間，全程不到 2 小時，比以往火車所花的時間整整快了一半，受到法國人的喜愛。歐洲之星（Eurostar）是一條連接英法海峽間的跨海鐵路火車，從倫敦到巴黎只需 2 小時，到比利時的布魯塞爾也只需 2 小時 15 分鐘，歐洲之星高速列車連接了英國和歐洲大陸，橫跨英吉利海峽的隧道全長 31 英里（50 公里）。目前歐洲已行駛高速鐵路的國家，有德國、英國、義大利、西班牙、瑞士等，不但為該國的主要運輸，也積極地連貫歐洲大陸，使鐵路運輸又成為近代重要的運輸工具。

1891 年動工興建，1916 年完成的「西伯利亞大鐵路」，是全世界最長的洲際鐵路，自俄羅斯首都莫斯科到海參崴，全長 9,288 公里，向東跨越 8 個時區，經過 84 個車站，乘坐最快的快車也需要 7 天 7 夜。

二 日本

日本是亞洲最先進的國家之一，日本鐵路以準時和高安全性著稱，也是東亞地區軌道運輸最為發達和完善的國家，在世界各地的旅行者心中均有極高的評價。1965 年，由 JR（日本鐵路公司）所營運，也是全世界第一個投入商業營運的高速鐵路系統出現。日本新幹線從東京到大阪，以每小時 250 公里的速度行駛（圖 7-8），由於安全、快速、舒適，新幹線受到日本人的喜

圖7-8　新幹線是日本高速鐵路系統，以子彈列車聞名。
（圖片來源：全華）

愛，營運不受航空與公路運輸的影響，成為日本最主要的交通工具，並不斷的延伸至全國各地，成為鐵路運輸的主要網路。

日本的鐵路分日本鐵路公司（Japan Railways, JR）和私鐵兩種，路線範圍廣泛，縱橫日本全國各地。以日本新幹線爲例，從東京至大阪的路線，速度甚至比飛機更快一些，發車與抵達時間的準確性高，火車的行駛受到自然條件與機械影響程度較小，較利於旅遊計畫的執行操作，也是大眾選擇鐵路運輸的重要因素。此外，由於搭乘的環境舒適，旅客可以有效放鬆身心，也能增進休閒娛樂的功能。

三 中國

在高速鐵路領域的發展較世界上部分已開發國家晚了將近 30 年，但自 21 世紀以來發展迅速，目前已經建造成世界規模最大，以及最高營運速度的高速鐵路網。大陸的鐵路運輸現況，有 3 種時速在 200 公里以上的鐵路線路，分別稱爲動車組、高速動車和城際高速。動車組是大陸獨有的稱法，以區別以往的「普通列車」，時速 200 公里；而高速動車和城際高速都是時速 300 公里。另外，大陸自主研發的新一代動車組，以 486.1 公里的最高時速創下了世界鐵路試營運的最高紀錄，並積極擴展，使大陸擁有占全球總高鐵里程一半的高鐵網路，這意味占有全球最龐大的營運數據庫，這些都成爲大陸「高鐵出口」策略有效的助力，並全力搶攻海外訂單。

四 臺灣

臺灣第一條鐵路興建於 1887 年（清光緒 13 年）間，當時劉銘傳擔任臺灣巡撫期間，從基隆到臺北，臺北到新竹，分段修築。臺灣鐵路包括臺灣環島鐵路網的各線火車，緊密地連繫著本島各大小城市，分西部幹線系統、東部幹線系統、支線，此外，還有行駛於若干路線的慢速小型火車，如阿里山線、集集線、平溪線、內灣線等小火車，對初來臺灣的旅客來說，乘坐這種速度不快，卻能充分欣賞沿途風光的觀光火車，是個相當新奇而有趣的經驗。

阿里山森林鐵路於 1912 年完工通車，是全世界島嶼中唯一的一條高山鐵路，集森林鐵道、登山鐵道和高山鐵道於一身的特殊鐵路。

　　臺灣高鐵（Taiwan High Speed Rail）於 2007 年 1 月 5 日通車，以最高時速 300 公里之營運速度來回穿梭於臺灣西部走廊中，提供旅客快速便捷之城際運輸服務，讓臺北至高雄成為一日生活圈（圖 7-9）。高速鐵路行駛的速度比汽車快了 2 ～ 3 倍，花費只需航空機票票價的一半，以臺北到高雄為例，高速火車營運後，原搭乘飛機的旅客轉而選擇搭乘高鐵，更迫使航線於 2012 年停運。

圖7-9　臺灣高鐵通車後拉近城際間之距離，讓臺北至高雄成為一日生活圈。（圖片來源：全華）

第三節
水上運輸業

水上運輸是利用船舶、排筏和其他浮運工具,在江河、湖泊、人工水道以及海洋上運送旅客和貨物的一種運輸方式。自 1807 年羅伯特富爾頓(Robert Fulton)創造了第一艘蒸汽動力輪船,到 1960 年後噴射飛機普遍採用水上運輸一直是遠程客、貨運的主要方式。在固定的水域或航線上使用船舶運載遊客、船上沿途觀光或在一至數個觀光地停泊上岸觀光遊覽,包括河流與海洋等兩種形式,是種具有歷史的運輸方式。

小型用船可滿足特定航線的探險旅遊需求(如南極洲和加拉帕格司群島),而被稱爲浮動休閒娛樂場的大型郵輪,則可提供交通、住宿娛樂、購物等服務。水路運輸的優點在於不受河川或海洋等地理條件阻隔,且續航力強、運輸成本低廉、運載量大、票價低、耗能少、舒適等優點,但也存在較大的侷限性,如速度慢、靈活度較差,受自然條件影響大,亦即容易受天候的能見度影響。現今水上運輸大約可分爲下列 3 種:

 郵輪

根據國際郵輪協會(Cruise Lines International Association, CLIA)統計資料,全球遊輪旅客人次不斷提升,其中亞洲佔比提高至三分之一,而臺灣在亞洲遊輪旅客數量成長相當快速,2017 年佔比達到 7.6%,居全球第 11 位,亞洲第 2。

亞洲郵輪市場占全世界 15%,僅次北美、歐洲市場,年成長率高達 20% 位居全球之冠,主要母港以上海、新加坡、香港、基隆爲主,臺灣是亞洲第二大客源市場,占比約 7.6%,僅次中國大陸。2017 年多家國際大型遊輪品牌與臺灣業者合作推出以基隆、高雄、臺中爲母港的包船航程,帶動遊輪旅遊風潮。

郵輪的豪華程度媲美五星級大飯店,其特徵不僅船型美觀氣派、噸位大、甲板面積廣、樓層數多、娛樂設施多元、可搭乘觀光客及服務人員多、有固定的國際航線等,因此可停泊於多國港口,並可至鄰近國家做短暫旅遊,行程安排多樣化,可

說是一棟活動式的觀光大飯店。市場上有多種郵輪產品，如專門提供具有冒險性或較特殊遊程的郵輪，甚至本身就是旅遊目的地的大型郵輪，提供交通、住宿及各種娛樂活動等，較為國人耳熟能詳者有全世界最有歷史的冠達郵輪（Cunard Cruise Line）、麗星郵輪或維多利亞女王號郵輪旅遊（圖 7-10）。

圖7-10　「維多利亞女王號」郵輪，設有購物中心、大型賭場、游泳池、健身俱樂部、博物館，非常豪華。（圖片來源：全華）

　　郵輪上除了有不同等級的艙房，費用也因樓層的高低及面海與否而有所不同；同時還有富麗堂皇的多國格調餐廳、秀場、夜總會、劇場、電影院、賭場、舞場、游泳池、三溫暖及 SPA 池、健身房、兒童遊樂場、精品店、免稅店、商店街、美容理髮室、洗衣店、金融與通訊服務、醫院、圖書館等室內公共娛樂設施；室外公共娛樂設施有攀岩場、高爾夫練習場、滑水道、日光浴場等。旅客在船上除了可受到親切周到的服務之外，還可以隨時享受異國氣氛，認識異國朋友，因此豪華客輪可稱為提供安全、舒適、放鬆、休憩的水上度假天堂。

二　渡輪

　　渡輪對某些區域居民而言，是他們賴以為生的交通工具，如：高雄旗津的西子灣渡船。後來船隻規模擴大為旅客提供新的旅遊體驗，水上商業貿易活動也逐漸發展，例如觀光路線（如香港天星小輪）、從事具教育性的戶外教學活動、慶祝各種節日或舉辦婚禮派對等（如布里斯托爾渡輪 Bristol Ferry Boats）。渡輪可同時運

送旅客、車輛及其駕駛，是連絡海峽之間與離島的橋梁，在過去是主要交通工具之一，但今日由於鐵路和橋梁設施發達，許多人主要是爲了享受搭船的樂趣而選擇渡輪。此外，乘船雖然較花時間，運費卻比其他交通工具便宜。觀光渡輪可分爲長程渡輪或離島渡輪。

1. 長程渡輪：指航行距離超過300公里的載客渡輪。通常於夜間啓航，一天大約1～2班，乘客可在船上過夜。長程渡輪的停靠港口較少，航程也較久，但在所有長程公共交通工具中，價格最便宜。有些渡輪在船上提供餐廳、大浴場、商店等設施外，甚至還安排休息室、咖啡廳或演出活動等，如義大利卡布里島的水翼船、橫跨英法海峽的汽墊船等。

2. 離島渡輪：提供不同等級之旅客船艙，主要搭載旅客、商用貨物以及旅客自行駕駛之汽車等。一般航程較短，不提供過夜服務，休閒娛樂等公共設施較少。日本有眾多離島，若要前往沒有橋梁連結的離島，便可搭乘渡輪。依據離島距離，可分爲乘船時間1小時內的短程渡輪，以及乘船時間約3小時的中程渡輪。如溫哥華往返維多利亞港搭承的渡輪、行走臺海的臺澎輪。

三 觀光船

爲內路水域間航行的娛樂船舶，過去爲滿足交通運輸需求，許多國家修建了大量運河與航道，現代人則設計適合航行其中的遊覽觀光船，許多城市的運河網絡代表歷史遺跡吸引力，已成爲城市改造重點之一。大多數內河旅遊交通是在一個國家範圍內進行，只有少數內河旅遊交通屬於國際性的，如歐洲的多瑙河、北美洲的五大湖、連接地中海和紅海的蘇伊士運河、連接太平洋和大西洋的巴拿馬運河、紐約自由女神觀光船、桂林漓江遊船以及長江三峽遊輪。

觀光船是客船的一種，航行於河川、湖泊、沼澤、港口等風景優美的觀光區水域，主要以觀光客爲營運對象。廣義而言，水上巴士和泛舟也算是觀光船的一種。

另外也有專為水上用餐目的而航行的餐廳兼客輪，可一邊用餐一邊享受水面風光。如日本琵琶湖的賞櫻船（圖 7-11）或箱根蘆之湖的海盜船、越南下龍灣遊船、巴黎塞納河遊船或英國劍橋長篙撐船。

圖7-11　在日本琵琶湖坐賞櫻遊船可一邊欣賞岸上盛開的櫻花，一邊享用櫻花便當的美味。

（圖片來源：全華）

第四節
公路運輸業

公路運輸是最普遍、最重要的短途運輸方式，公路運輸具有普遍性、深入性、機動性的特性，靈活、方便，能深入到旅遊地景點，適合旅遊地的移動，屬於大眾運輸系統。依使用型態可分為私人運輸：如自用車、機車、腳踏車、步行；大眾運輸：有固定路線、固定班次、固定車站及固定費率、承客為一般大眾，亦即所謂的都市大眾運輸，如公共汽車、輕軌運輸及大眾捷運系統（Mass Rapid Transit, MRT），另外，計程車則屬私營運輸。

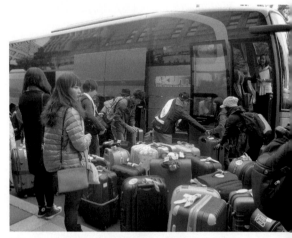

圖7-12　巴士運輸是最普遍、最重要的短途運輸方式，適合旅遊地的移動，又可克服行李和轉車的問題，十分方便，特別受年輕學生族群歡迎。

公路運輸是觀光運輸工具中，最符合永續性使用概念的交通工具。以美國為例，連接城市與城市、市區與郊區的公路客運，行駛一般公路或是高速公路，以公路為運輸線，汽車種類繁多、規格全、營運靈活，且公路網里程長、密度大、四通八達，汽車站數量多、分佈廣及城鄉各地。

在旅遊客運服務方面，由於汽車客運比其他運輸方式的營運成本較低，因而在很多國家中，汽車客運服務的價格較為低廉。更重要的是，在旅遊公司利用汽車組織包價旅遊的情況下，公司可派車接送遊客，十分方便，從而克服了行李和轉車的問題。在乘車旅遊過程中，除旅遊公司特別派導遊人員外，往往都是由汽車司機兼任導遊工作。所以汽車包價旅遊不僅是受高齡者市場歡迎，而且也吸引愈來愈多一般民眾，特別是年輕學生族群（圖 7-12）。

一 公路巴士

公路巴士是一種以中型或大型汽車（大客車 / 公車）運輸大量乘客的的大眾運輸服務。依車輛大小可分雙層公共汽車、中型巴士及小型客車（簡稱小巴），各國依載送乘客服務及用途各有不同，分別介紹如下。

灰狗巴士（Greyhound Lines）

灰狗巴士是美國跨城市的長途客運巴士，往返於美國與加拿大，北美地大且遼闊，是自助旅行經濟又方便的交通工具，於1914年開業，類似臺灣的國光號，但非公營。

（一）歐洲

1. Eurolines（歐洲之線巴士、歐洲城際公交車）：歐洲最多人搭乘的長途巴士，由32家長途大巴公司聯合而成的歐洲最大長途汽車聯盟，提供超過600個目的地的服務，歐洲各主要城市均設有售票服務中心。座位不固定，先到先上，須驗護照及簽證，若是學生須提出相關證明文件。票價比火車、飛機便宜很多，受許多學生或背包客歡迎。（圖7-13）

圖7-13　Eurolines是歐洲最多人搭乘的長途巴士

2. Hop-on Hop-off Bus（隨意上下的巴士）：雙層公車起源於英國，在一些大英國協國家，諸如印度、香港、新加坡、南非等地，雙層公車也是主要的通勤交通工具之一。不少國家的大、小城市的觀光景點都設停靠站，巴士路線行經市內各景點，旅客上車後可在各景點隨意上下車，欣賞到城市面貌，如英國倫敦的觀光巴士，鮮紅色雙層開篷巴士（Open Top Bus）已成為倫敦街頭的觀光特色之一。（圖7-14）

圖7-14　紅色雙層巴士是倫敦地標之一
（圖片來源：維基百科）

（二）日本

　　在日本運行的巴士，大致可以分為高速巴士、市內巴士、觀光巴士。高速巴士利用高速公路在城市之間運行，比鐵路、飛機花費時間要長，但價格便宜，還有利用深夜時段行使的巴士，頗有人氣。市內巴士有固定的線路和運行時刻，是主要與通勤、通學等日常生活密切相關的交通工具。觀光巴士則以著名飯店、交通樞紐站等為基點，環繞各旅遊設施的遊程，可以短行程時間，高效率地周遊各景點。以下即針對旅遊中可運用的高速巴士與觀光巴士做介紹。

1. 高速巴士（Highway Bus）：亦稱為長途巴士、夜行巴士（於夜間行駛時），是主要行駛於高速公路上的巴士，連接各都市間及都市與觀光景點間等多數路線，加上運費與飛機、鐵路相較較低廉，對於在日本國內的長中程旅行而言，高速巴士雖然比急行列車慢，但票價便宜20～50％，搭乘夜間巴士還可以省下住宿費，所以仍相當受歡迎。日本的高速巴士網絡非常密集，覆蓋全國，每一縣及大城市都至少有一家巴士公司服務，連接該處與日本其他地方。在主要路線上，例如東京 — 名古屋 — 京都 — 大阪等路段，因為競爭激烈，因此票價非常低廉，此外，各家巴士公司多採取合作取代競爭的策略。

2. 觀光巴士：觀光巴士定期從機場、主要車站、主要飯店等處發車，連接旅遊勝地、主題公園、動物園、水族館、寺院等名勝地方。還有以電視劇和電影外景地為主的遊程，很多遊程都無需預約即可參加，非常方便。有的遊程還使用視野良好的雙層巴士，如東京的觀光巴士有「哈多巴士（HATO）」、「SKYBUS」，SKYBUS採紅色車體的雙層開蓬巴士，外型如同倫敦巴士般，觀光路線多為1小時左右的行程，非常適合在東京都內短暫地觀光。

（三）臺灣

　　臺灣的公路旅遊運輸非常完整便利，往來於各城市之間的長途客運班次密集，全臺灣各大景點也沒有以觀光為主的臺灣觀光巴士，搭配半日遊、一日遊、二日遊行程，及專為旅遊規劃設計的公車服務，或臺鐵、高鐵站接送旅客前往觀光景點的臺灣好行等。針對其特性分述如下：

1. 客運巴士
臺灣的長途客運巴士主要有國光汽車客運公司、統聯客運、建明客運（飛狗巴士）、阿羅哈客運（圖7-15）、和欣客運等民營大客車，行駛於南北高速公路

以及各大省道之間，往來於各城市的長途客運班次密集，搭乘方便，有些路線甚至24小時皆有車班服務，且票價較搭飛機和火車便宜，因此民營客運成為臺灣民眾最常使用的交通工具之一。

搭乘現代化的客運，除了可以輕鬆、舒適的欣賞沿路風光，更有機會深入了解當地的風土民情。機場接駁專車、客運公司每日往返機場與景點間。

圖7-15 阿羅哈客運巴士目前臺灣所有的國道客運公司中，唯一有隨車小姐服務的客運公司，車內有總統按摩座椅、個人液晶電視等，非常豪華舒適。（圖片來源：阿羅哈客運）

2. 臺灣觀巴：為營造友善旅遊環境，方便國內外旅客在臺休閒度假，交通部觀光局輔導旅行業者推出具服務品質、操作標準及品牌形象的臺灣觀巴系統，提供從飯店、機場或車站到知名觀光地區的導覽巴士（圖7-16）。臺灣觀巴規劃多種精采旅遊行程，目前全臺共有80多種旅遊產品，提供各觀光地區便捷、舒適友善的觀光導覽服務，並提供全程交通導覽解說（中、英、日文之導遊）和旅遊保險等貼心服務，讓遊客輕鬆享受觀光的樂趣。

圖7-16 為了促進觀光，高雄、臺北都針對特定景點規劃雙層觀巴，圖為臺北雙層巴士。（圖片來源：全華）

3. 臺灣好行：由交通部觀光局規劃的「臺灣好行（景點接駁）旅遊服務」（圖7-17）是專為旅遊設計的公車服務，往返於各大景點與所在地的臺鐵、高鐵站，不想長途駕車、參加旅行團出遊的旅客，搭乘「臺灣好行（景點接駁）旅遊服務」是最適合自行規劃行程、輕鬆出遊的好方式，也符合節能減碳、環保樂活的旅遊新風潮。

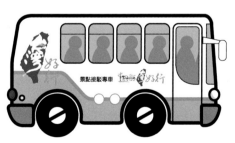

圖7-17 「臺灣好行」景點接駁旅遊服務，呼應節能減碳愛地球的最佳旅遊選擇。（圖片來源：交通部觀光局）

二 自行車

以共享單車的概念，讓民眾使用自行車替代大眾運輸或私有車輛，進行短程的通勤，公共自行車也被認為是可用來解決大眾運輸系統中的「最後一哩」問題，並連結通勤者與大眾運輸網路的一種方式。

圖7-18　YouBike已經成為許多民眾或觀光客，上班上學或運動休閒的重要夥伴。（圖片來源：全華）

在臺灣，YouBike 微笑單車已經成為許多民眾或觀光客，上班上學或運動休閒的重要夥伴，YouBike 普及率也已擴及北、中、南各主要縣市（圖 7-18），且升級版的 YouBike2.0 已在北市設置破 800 站。2017 年 4 月創立於新加坡的無樁式自行車 oBike，主打「隨借隨停」的方便性，迅速向海外擴張，進軍臺灣、馬來西亞、澳洲、荷蘭等國，但因隨停有違規亂停的問題，而造成空間雜亂的缺點（圖 7-19），目前已退出臺灣市場。

圖7-19　共享單車 oBike。（圖片來源：全華）

「共享單車」的經濟模式來自大陸，最廣為人知的應該是 ofo 小黃車。大陸面積廣闊，很多城市不像臺北擁有健全的交通配套，加上大陸許多城市禁止摩托車在街上行走，所以 ofo 小黃車成了代步的交通工具（圖 7-20）。

圖7-20　ofo小黃車是大陸常用來代步的交通工具（圖片來源：全華）

圖7- 21　歐洲人一向喜歡騎自行車旅遊、運動（圖片來源：全華）

　　在歐洲先進國家，像是英國倫敦、法國巴黎、丹麥哥本哈根、荷蘭阿姆斯特丹等，都是以公共自行車作為他們改善城市交通及推廣城市觀光的重要工具之一，公共自行車也成為這些城市獨特的街頭風景（圖 7-21）。

三 計程車、租車自駕

　　計程車歸屬於大眾運輸系統之一環，可在公共運輸建設不足的地區，代替公共運輸，為非自駕者提供運輸服務。各國家對計程車稱呼不同，例如中國大陸，計程車叫「出租車」，搭計程車叫「打 D」，計程車司機的稱呼是「師傅」。

　　臺灣的計程車自 1991 年起車身一律漆為黃色，並懸掛白底紅字車牌，車頂置「個人」、「TAXI」或「出租汽車」字樣的燈箱，而被民眾暱稱為「小黃」。臺灣計程車叫車非常方便，可隨招隨停，也可透過 24 小時全天候衛星定位的派遣乘車服務預訂；在法國，要搭乘計程車須到招呼站叫車。

　　也有很多遊客會選擇以租車自駕遊的方式旅遊，例如美國面積廣大，加上公共運輸不方便，因此租車自駕很常見，在美國租車也相當方便，大型租車公司通常會設接駁車在機場、中央車站等接待旅客，將旅客直接載往租車公司取車。美國的公路都以數字命名，奇數為南北方向，偶數為東西方向。在臺灣租車則可使用悠遊卡租車，除了 24 小時皆可租還外，也有「甲地租、乙地還」的方案，更特別的是租賃期內，也可在指定停車場享停車免費服務。

　　21 世紀面對全球綠色趨勢，旅遊運輸也朝綠色交通（Green Transport）發展，愈來愈多遊客選擇對環境影響小的運輸方式，如步行、騎車、綠色車輛、車輛共享，以及節能、空間儲備、促進健康的生活方式，來建設和保護城市交通系統。

美國租車必備資料

・國際駕照：須先在臺灣以身分證、駕照到監理所辦理。

・本國駕照：就是臺灣駕照，很多人以為不用，但是租車公司都會檢查喔！

・信用卡、護照：信用卡是指訂車時刷的那張卡，有些城市也會要求審查信用卡、護照。

・租車訂單：指網路訂車時的訂單，當地取車用的文件。

　　種類多樣化的交通運輸工具，不僅有運輸功能，藉由不同運輸工具的體驗，更可讓旅遊活動更具吸引力與魅力。由各種交通運輸連接起旅遊的點、線、面交通服務網，更帶動了旅遊產業的整體發展。

　　航空運輸對長距離旅遊具有絕對壟斷地位，與其他運輸方式相比，最大的特點就是快捷、舒適、安全，並且具有一定的機動性；而鐵道旅遊隨著列車行駛，穿越動人的自然美景，體驗不一樣的鄉間風情，一直是歐洲旅行愛好者重要的交通工具選擇，特別是火車網絡的發達，比起飛機的方便性高出很多。近年，發展蓬勃的郵輪旅遊具有不同於舟車勞頓的旅遊安排，享不盡的美食、充實的娛樂安排、舒適的艙房享受、讓身心充分放鬆的休閒設施，以及隨時隨地的溫馨服務。各種便利多元的交通運輸方式，端賴旅遊者在休閒旅遊時的智慧選擇與搭配。

結 語

　　休閒旅遊免不了需要移動，移動的工具和移動的藝術，也使休閒旅遊成為迷人活動與龐大產業，旅遊移動有時需要高速的移動，以節省到達目的地的時間，有時需要很緩慢移動的工具，讓自然美景與心情能在緩慢中全然享受與融入。而各類型的運輸服務也需要經過專業訓練的人員投入，所以近年來報考空服員、高鐵服務員、郵輪服務員的人數大幅成長，甚至每個移動過程中的停留點，如休息站、航站、港口等，也都須有專業的服務管理，使休閒旅遊運輸業的重要性不斷提升。

7

第 8 章

遊 休閒旅行服務業

　　旅行業在觀光產業中像是一座橋樑，扮演各種觀光產業與旅客間之中介角色，將所有的觀光產業聯結起來並形成一個有系統的通路，負責整合上游觀光資源以及下游旅客提供旅遊服務，其中包含了餐飲、旅館、交通運輸、金融、航空、遊樂等相關產業，創造一個環環相扣的產業鏈，在整個觀光事業中有不可或缺的地位。旅行業又有觀光產業火車頭之稱，透過旅行業之帶動，可引導旅館、餐飲、交通、藝品業等相關產業發展，進而提升國家整體經濟之成長。目前臺灣知名旅行業者如上市公司雄獅旅遊、鳳凰旅遊，網路旅行社如易飛網、燦星旅遊及老字號東南旅行社。旅行業的經營業務類別如圖 8-1：

翻轉教室

- 認識臺灣旅行社的分類及業務
- 從旅行業的組織了解旅行業的功能
- 了解旅行業的生態變化趨勢
- 觀察各國旅遊規定有哪些政令放寬或證照簡化
- 從旅遊消費趨勢觀察旅遊產品的變化
- 從案例學習遊程規劃實務

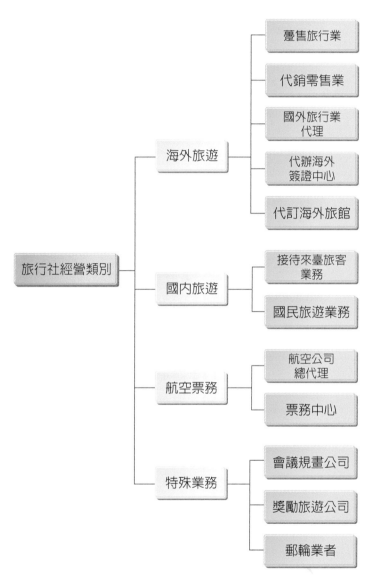

圖8-1　旅行社的經營類別（圖片來源：全華）

第一節
臺灣旅行業定義、種類

依據交通部「發展觀光條例」之第 2 條第 8 項，旅行業的定義為代辦出國、簽證手續或安排觀光旅客旅遊、食宿或交通提供有關服務的事業，目前依可執行業不同分為綜合旅行社、甲種旅行社及乙種旅行社。也因為旅行業是介於旅行者與交通業、住宿業以及旅遊相關事業之間，因此根據中華徵信所行業分類，旅行業是屬於運輸輔助業之一環。

一 旅行業定義與營運範圍

(一) 旅行業定義

旅行業指為旅客代辦出入境手續、簽證業務、訂位開票、旅遊安排、食宿需求、行程設計、提供旅遊資訊等相關服務而收取報酬之事業。或指代售旅遊產品如機位、飯店客房、遊樂區門票等而向供應商收取佣金之旅遊經紀人。

依據「發展觀光條例」第 2 條第 10 款之定義，旅行業指經中央主管機關核准，為旅客設計安排旅程、食宿、領隊人員、導遊人員、代購代售交通客票、代辦出國簽證手續等有關服務而收取報酬之營利事業。其第 55 條則規定，非旅行業者不得經營旅行業業務，若經取締查實，將被處以新臺幣 9 ～ 45 萬之罰鍰，但代售日常生活所需陸上運輸事業之客票不在此限。

(二) 旅行社營運範圍

旅行社提供服務的內容，主要是代辦出入境手續、簽證業務、組織旅行團體成行、訂位開票、替個人或機關團體設計及安排行程、提供旅遊資訊、收取合理報酬的事業。旅行社的營運範圍大小，應評估其財力、人力、經驗及設備等項目。一般來說，從實務面看旅行社的營運範圍，可涵蓋如下：

1. 代辦觀光旅遊相關業務
 （1）辦理出入國手續。
 （2）辦理簽證。
 （3）票務（個別的、團體的、薼售的、國際的、國內的）。

2. 旅程承攬
 （1）旅程安排與設計（包括個人、團體、特殊行程）。
 （2）組織出國旅遊團（薼售、直售、或販售其他公司的旅遊商品）。
 （3）接待外賓來華業務（包括旅遊、商務、會議、導覽、接送等）。
 （4）代訂國內外旅館及其與機場間的接送服務。
 （5）承攬國際性會議或展覽會之參展遊程。
 （6）代理各國旅行社業務（Local）或遊樂事業業務。
 （7）某些特定日期或特定航線經營包機業務。

3. 交通代理服務
 （1）代理航空公司或其他各類交通工具。（快速火車或豪華郵輪）
 （2）遊覽車業務或租車業務。

4. 訂房中心（Hotel Reservation Center）：介於旅行社與飯店之間的專業仲介營業單位，其可提供全球或國外部分地區或國內各飯店及渡假村等代訂房的業務，方便國內各旅行社在經營商務旅客或個人旅遊之業務時，可依消費旅客之需求而直接經由此訂房中心，取得各飯店之報價及預訂房間之作業；雖然最近有些旅客或旅行社會有在飯店網路或訂位系統上直接訂房之情形，惟其房價依然是以訂房中心所提供報價為優。

5. 簽證中心（Visa Center）：以代理旅行社申辦各地區、國家簽證或入境證手續之作業服務的營業單位。尤其在臺灣地區尚未設置代辦服務處，提供該項服務而必須透過鄰近國家申辦簽證時，不但手續更費周章且成本也相對增加，代替業者統籌辦理簽證服務的「簽證中心」便因此應運而生。概括而言，簽證中心所具備的特色如下：
 （1）統籌代辦節省作業成本
 （2）統籌代辦節省一般公司之人力配置

（3）專業服務減少申辦錯失

（4）可提供各簽證辦理準備資 說明。

6. 票務中心（Ticket Center）：一般簡稱 TC，即旅行社代理航空公司機票，銷售給同業，有這種功能的旅行社就稱 TC。有些 TC 只代理一家航空公司機票，也有代理二、三十家航空公司機票的 TC，相當於航空公司票務櫃檯的延伸。

7. 異業結盟與開發

（1）與移民公司合作，經營旅行業務或其他特殊簽證業務。

（2）成立專營旅行社軟體電腦公司或出售電腦軟體。

（3）經營航空貨運、報關、貿易及各項旅客與貨物之運送業務等。

（4）參與旅行業相關之訂房、餐旅、遊憩設施等的投資事業。

（5）經營銀行或發行旅行支票，如英國的湯瑪士·庫克集團（Thomas Cook）與美國運通（American Express）。

（6）代理或銷售旅遊周邊用品（或與信用卡公司合作）。

（7）代辦遊學的旅遊部分。須注意！按規定，旅行業不得從事旅遊以外的其他安排，應以遊學公司專責主導，旅行社則負責配合後半部遊程的進行。

二 旅行社的分類

（一）依法規分類

全球旅行業有很多分類方式，我國於 1988 年起實施《旅行業管理規則》，根據交通部觀光局 2020 年 10 月 22 日公布實施之《旅行業管理規則》，整理如表 8-1，我國旅行業可依其經營業務範圍區分為綜合旅行業、甲種旅行業及乙種旅行業等 3 種。業者必須具備執照始能進行相關旅遊業務，下列分別說明所經營之內容：

表8-1 臺灣旅行業分類及設立規定比較表

類別 / 規定		資本額	保證金	經理人	履約保證保險（旅行業品保協會會員）
一	綜合旅行業	3,000 萬元	1,000 萬元	＞4 人	6,000 萬元（4,000 萬元）
	分公司	150 萬元	30 萬元	＞1 人	400 萬元（100 萬元）
二	甲種旅行業	600 萬元	150 萬元	＞2 人	2,000 萬元（500 萬元）
	分公司	100 萬元	30 萬元	＞1 人	400 萬元（100 萬元）
三	乙種旅行業	120 萬元	60 萬元	＞1 人	800 萬元（200 萬元）
	分公司	60 萬元	15 萬元	＞1 人	200 萬元（50 萬元）

備註：

1. 分公司資本額的要求，如原資本總額已達增設分公司所需資本總額者，不在此限。
2. 經營同種類旅行業，最近二年未受停業處分，且保證金未被強制執行，並取得經中央主管機關認可，足以保障旅客權益之觀光公益法人會員資格者，得按（一）至（五）目金額十分之一繳納。
3. 旅行業保證金應以銀行定存單繳納之。
4. 旅行業經理人應為專任。
5. 履約保證保險得經中央主管機關核准，以同金額之銀行保證代之。
6. 旅行業已取得經中央主管機關認可，足以保障旅客權益之觀光公益法人會員資格者，其履約保證保險應投保最低金額如下，不適用前項之規定。
7. 履約保證保險之投保範圍，為旅行業因財務困難，未能繼續經營，而無力支付辦理旅遊所需一部或全部費用，致其安排之旅遊活動一部或全部無法完成時，在保險金額範圍內，所應給付旅客之費用。

1. 綜合旅行社（Tour Wholesaler）的業務：可自行組團，並可委託甲種旅行業招攬國內外業務，屬於旅遊批發商。
 （1）接受委託代售國內外海、陸、空運輸事業之客票或代旅客購買國內外客票、託運行李。
 （2）接受旅客委託代辦出、入國境及簽證手續。
 （3）招攬或接待國內外觀光旅客並安排旅遊、食宿及交通。
 （4）以包辦旅遊方式或自行組團，安排旅客國內外觀光旅遊、食宿、交通及提供有關服務。
 （5）委託甲種旅行業代為招攬前款業務。

（6）委託乙種旅行業代為招攬第4款國內團體旅遊業務。

（7）代理外國旅行業辦理聯絡、推廣、報價等業務。

（8）設計國內外旅程、安排導遊人員或領隊人員。

（9）提供國內外旅遊諮詢服務。

（10）其他經中央主管機關核定與國內外旅遊有關之事項。

2. 甲種旅行社（Tour Operator; Retail Travel Agency）：經營業務大致與綜合旅行業雷同，但不具備有批發商的性質，不可委託其他同業（甲種旅行業）招攬國內外業務。

（1）接受委託代售國內外海、陸、空運輸事業之客票或代旅客購買國內外客票、託運行李。

（2）接受旅客委託代辦出、入國境及簽證手續。

（3）招攬或接待國內外觀光旅客並安排旅遊、食宿及交通。

（4）自行組團安排旅客出國觀光旅遊、食宿、交通及提供有關服務。

（5）代理綜合旅行業招攬前項第五款之業務。

（6）代理外國旅行業辦理聯絡、推廣、報價等業務。

（7）設計國內外旅程、安排導遊人員或領隊人員。

（8）提供國內外旅遊諮詢服務。

（9）其他經中央主管機關核定與國內外旅遊有關之事項。

3. 乙種旅行社（Domestic Travel Agency）：可招攬取得合法居留證的外國人。

（1）接受委託代售國內海、陸、空運輸事業之客票或代旅客購買國內客票、託運行李。

（2）招攬或接待本國旅客或取得合法居留證件之外國人、香港、澳門居民及大陸地區人民國內旅遊、食宿、交通及提供有關服務。

（3）代理綜合旅行業招攬第2項第6款國內團體旅遊業務。

（4）設計國內旅程。

（5）提供國內旅遊諮詢服務。

（6）其他經中央主管機關核定與國內旅遊有關之事項。

以上 3 種旅行業的差異為：

1. 甲種與綜合旅行業：綜合旅行業可自行或委託甲種旅行業者招徠，但甲種旅行業不得委託其他甲、乙種旅行業代為招攬業務。

2. 乙種與甲種旅行業：乙種旅行業不得接受代辦出入國境證照的業務、不得自行組團或代理出國的業務，也不得代售或代購國外交通客票等。

（二）依經營業務型態分類

世界觀光組織對國際各國旅遊種類，分為 3 類：國人海外旅遊（Outbound Travel）、外國訪客旅遊（Inbound Trave）、國民旅遊（Domestic Travel）。（表 8-2）

表8-2　世界觀光組織分類的旅遊類型

世界觀光組織分類	外國訪客旅遊	國人海外旅遊	國民旅遊
Internal 國內旅遊	Inbound	—	Domestic
National 國人旅遊	—	Outbound	Domestic
International 國際旅遊	Inbound	Outbound	—

從實務面旅行業可分為下列幾種：

1. 零售旅行代理商（Retail Travel Agents）：是目前旅行社市場上數量最多的旅行業，偶爾可能自己組團，或與其他同業合作聯營，由於經營成本與風險較低，且具彈性發展的空間，因此在旅遊市場上占有相當多的數量。

2. 旅遊躉售商（Tour Wholesaler）：目前屬綜合旅行業之主要業務。除透過自己的營銷系統直售外，並委託其他旅行代理商代售，也有只做躉售不經營直售的業者。

3. 旅遊經營商（Tour Operators）

隨著旅遊發達，原僅代售機票、車票、船票及代訂旅館、代辦出國手續的旅行代理商，已無法適應消費大眾的需求。於是專門經營各種包辦旅遊行程的旅遊經營商應運而生。

旅遊經營商通常將自己設計的旅遊產品，自己銷售或批發給零售旅行代理商銷售，在性質上，具有躉售商、零售商或躉售兼零售商的地位（雙重角色）。基本上，旅遊經營商可分為兩種：出國遊程經營商（Outbound Tour Operator）、入境遊程經營商（Inbound Tour Operator）

4. 地接社（Local Agents）：指我國旅行社承辦的出國旅遊業務在國外當地的代理經營商（Local Operator或Land Operator），或在國外當地代理臺灣業者安排當地旅遊、住宿膳食、交通運輸的旅行代理商。

5. 統合包商（Consolidators）

（1）票務中心（Ticket Consolidator、Ticket Center）：根據國際航空運輸協會的「銀行清帳計畫」（The Billing & Settlement Plan, 簡稱：BSP，舊名為Bank Settlement Plan）規定，由銀行提供鉅額的保證金，做為特定航空公司的票務躉售商。

（2）簽證業務中心：目前世界各國簽證規定不同，簽證中心主要是協助同業對各地區簽證方面之諮詢，同時也可代為服務，以節省同業成本。

6. 專業中間商（Specialty Intermediaries）

（1）獎勵旅遊公司（Incentive Travel Planner）：激勵員工或回饋顧客而協助客戶規劃、設計與執行公司支付或補助旅費之獎勵旅遊（Incentive Tour）。

旅遊知識庫

　　臺灣交通部觀光局所界定的會展產業（MICE Industry）範疇包含：一般會議（Meeting）、獎勵旅遊（Incentive Tour）、大型會議（Convention）及展覽（Exhibition）四部分。經濟部商業司則依據各類別的本質將獎勵旅遊納入會議部分，只區分為會議及展覽兩類。會展獎勵旅遊已成為城市發展、國家形象宣傳極為重要的大型生意，故除了專業的會議公司之外，也有專業的誘導獎勵旅遊公司（Motivation-incentive Travel Companies），協助企業舉辦各種獎勵活動和旅遊。

（2）會議規劃公司（Convention Planner/ Meeting Planner）：結合專業能力，協助旅行業或客戶分擔以會議爲重心的規劃與安排。

（3）郵輪業者（Cruise Agents）：一般郵輪產品的銷售及操作，有一定的難度和訂金沒收的風險，故多由專業的郵輪代理或旅行業者推廣，在美國大都加入國際郵輪協會爲會員。臺灣本來也由數十家兼有銷售郵輪產品的業者成立臺灣郵輪協會，但資源不夠，已停擺多年。

7. 網路旅行社（e-Agencies, Internet Travel Agencies, Online Travel Agencies, OTAs）：網際網路蓬勃發展，旅行社多半擁有自己的官方網站（Home page）介紹及推廣產品，但電子商務牽涉到更多領域的專業技巧，在臺灣以網路做產品行銷並成交的旅行業者，就稱之爲網路旅行社，例如：易遊網（ezTravel）、易飛網（ezfly）、燦星網旅行社等，是以網路旅行社開始發展，但後來爲了業績的突破，再增加門市通路，已跟一般實體旅行社沒什麼差別了。

拜網路科技之賜，旅行業提供24小時不打烊的網路服務，國內外分公司透過網際網路連線，旅遊網站提供國內外機票購票與即時訂位的服務，方便顧客透過網路交易，一次完成相關程序，並且可以直接透過網路下載列印電子機票，省卻傳統訂票交易的物流遞送。網路除了提供線上訂購機票，飯店訂房、自由行或租車、辦理護照、簽證等，也都可以一併在線上處理，網際網路上的產品網頁，提供客戶即時的全方位服務。

> 歐美旅遊網站如Travelocity、Expedia等，提供電子商務平臺銷售各種旅遊產品，沒有地域及上班時間的限制，已發展至相當規模。
>
> 中國大陸的攜程網（Ctrip）、易龍網（eLong）等網路旅行社的話務中心，像個極大的工廠一樣，同時都有數千人甚至上萬人的旅行社話務業者（Call center travel agents）在接生意。

網路旅行社爲了擴大業務量，師法實體旅行社大量出團，大開實體門市分店；而實體旅行社也向虛擬作業靠攏，繼續升級網路機制，以提供消費者更好的資訊和服務，依目前看來，在臺灣純虛擬網路旅行社的獲利模式尚待觀察，實體旅行社要做得更好，更無法忽視電子商務的發展趨勢。

8. 連鎖店、各地營業處、分公司或服務網點（Store Front Travel Agents）：隨著旅行業極大、極小的變化趨勢，有部分旅行社，捨棄連鎖加盟的方式，自行廣設分公司，深入社區經營。大陸因有旅行業法的規範誘導，到處可見僅有銷售和提供旅遊諮詢服務功能的旅行社服務網點航空公司、郵輪公司、外國旅行社，他國政府簽證、觀光單位代理。

9. 代訂海外旅館業務中心（Hotel Revervation Center）：海外旅館訂房中心採取量化策略，取得較低的房價，以優惠價格提供同業。當旅客決定訂房，訂房中心簽署旅館住宿券或住宿憑證（Hotel Voucher），屆時持住宿券或憑證進駐（Check In, C/I）旅館。

10. 國內旅遊業務（Domestic Travel Business）：業務內容分為接待來臺旅客業務及國民旅遊業務等兩大類。

 （1）接待來臺旅客業務（Inbound Tour Business）：有些旅行社接受國外旅行社委託，負責安排與接待來臺旅客觀光旅遊為主要業務。一般接待國家分為歐美、日本、韓國、僑團及陸客等，大陸赴臺旅遊市場於2009年7月全面開放，旅行業對接待大陸赴臺旅遊市場掀起狂熱。

 （2）國民旅遊業務（Local Excursion Business）：國民旅遊近年來快速成長，根據交通部觀光局統計，2010年國內主要觀光遊憩據點遊客人數已達2億1,319萬人次。

 國民旅遊的成長，除了國人因生活水準提升，旅遊成為現代生活的紓壓活動外，政府與民間大力推展，建構套裝旅遊的相關配套與提升遊樂設施軟硬體的品質，使國民旅遊市場充滿商機，其中乙種旅行業僅能經營國民旅遊。

第二節
我國旅行社現況與組織架構

　　根據交通部觀光局統計，國內旅行社家數近年呈現穩定成長狀態，每年成長約 1.5％，顯示在生活水準逐漸提升之下，國內的觀光產業也蓬勃發展。目前國內旅行業股票上市櫃公司僅有雄獅旅行社（股）（上市）、鳳凰國際旅行社（股）（上市）、燦星國際旅行社（股）（上市）、易飛網國際旅行社（股）（上櫃）、五福旅行社（上櫃）等 5 家，其餘大多為中小企業。在網際網路的衝擊下，旅行社不只是單純代辦業務的配角。

一　旅行社現況介紹

　　隨著觀光政策的推動，觀光產業呈現高度發展趨勢，不過網路時代資訊透明化以及各項新型態的作業流程產生，也衝擊到傳統旅行業的營運模式，例如航空公司訂價及開票流程優化，也會影響旅行業業者的利潤，因為旅行業已不再是過去單純代辦簽證、代訂機票、銷售套裝行程等角色，薄利時代來臨，旅行業需要的是提供消費者更全方位的服務，例如銷售自由行商品時，需考量消費者到目的地之後的行程，提供當地交通票券、門票等加值選擇，不僅能夠增加消費者對旅行社的信賴，亦為收入增加的管道法門。以下為臺灣幾家較具規模的旅行社。

（一）鳳凰旅行社

　　鳳凰旅遊創立於 1957 年，為國內老字號的旅行社，1998 年通過 ISO9001 認證，並在 2001 年成為業界第一的全臺唯一上櫃旅行社，2011 年櫃轉市成功成為臺灣首家上市旅行社。榮獲 2011 年遠見雜誌＜傑出服務獎＞旅行社類首獎，唯一 5 度榮獲交通部觀光局頒發「優良旅行社獎」及 9 度榮獲 TTG Travel Awards（為國際性的旅遊獎項）頒發最佳旅行社金賞大獎之旅行社。

（二）東南旅行社

老字號的東南旅行社，成立於 1961 年，近幾
年以老品牌展現新活力，不斷轉型與改變，在臺北
101 大樓開設新門市，成立產學旅遊部門等，經營層面愈來愈廣。原本是臺灣旅遊
同業之間的大盤商，受網路行銷的影響，重新打造新的 IT 系統，讓該公司的客戶
群，從傳統的同業和企業客戶，延伸到一般的消費者。目前跨足金門皇家酒廠、異
業合作海外婚禮旅遊公司，旗下還除了擁有多家旅行社及提供留學諮詢服務公司的
東南 BEST 教育中心、東南遊覽汽車公司等。

（三）雄獅旅行社

由長途套裝行程起家的雄獅，成立於 1977
年，擁有海外 11 個據點、國內 60 個據點，看準
市場變化及未來商機，早在 1999 年便投入網際網
路的佈局、推行網路交易。近年更採取虛實並進的通路策略，首創旅行業第一個創
立 24 小時實體店面的全天候服務，打破傳統旅行社集中辦公，改以「店面式」爲
主，顛覆過去消費者對旅行社的刻板印象。在一般團體行程、訂房、票券等旅遊產
品的提供之外，近年更積極發展差異化的創意行程，以及透過社群聚衆，打造的深
度主題之旅，於 2013 年 9 月股票上市，榮獲壹週刊頒發連續 9 年「服務第壹大獎」
旅行社第一名、商業週刊千大服務業旅遊業排名第一名等殊榮。

（四）易飛網

易飛網創立於 1999 年，2013 年年底上櫃買
賣，爲國內首建臺灣地區網路購票訂位機制之業
者、店面的旅遊網站，爲全國第一家大型網路旅
行社。主要業務爲透過網站提供旅客便利的機票購票與即時訂位服務，銷售國內機
票、國外個人機票、國外團體機票、國內訂房、國際訂房、國內外團體旅遊、國內
外小團體旅遊（Mini Tour）、國內外團體自由行、國內外航空公司自由行、國外動
態打包自由行、主題式專案旅遊、國內高鐵假期旅遊、國內巴士旅遊、國內外主題
票券、歐日國鐵票券、簽證等多樣的旅遊產品，從網路下單之後，顧客可以選擇郵
寄送件或至各門市取件，讓消費者可透過所經營的網站一次購足。

（五）燦星旅行社

燦星旅行社 2003 年成立，以網路起家，旅遊 90%
以亞洲地區為旅遊地點的需求，尤其以日韓、東南
亞、港澳等地為主，強調「物超所值」的平價精緻旅
遊商品。首度以「網路門市虛實整合」的新型態旅行

社之姿掛牌於 2012 年 2 月上櫃，但不堪連續五年虧損已於 2019 年 10 月辦理減資
彌補虧損。受到 COVID-19 重挫觀光產業影響，燦坤集團整體營運持續虧損，於
2020 年 3 月處分所持 53%燦星旅行社股權，間接宣告退出旅行業經營。

（六）五福旅行社

於 1988 年於高雄成立，早期以代理航空票務
起家，創業期以銷售日本旅遊產品為主，2010 年成
立票務部門、自由行部門及國內旅遊部門，發展國內外團體旅遊、自由行全產品線
等多樣化的產品，並代理超過 70 家的國際航空公司國際票務，布局門市電商、獎
勵旅遊、主題旅遊等多元通路銷售，從南部經營的中小型旅行社，成為國內旅行社
少數具有全系列產品的供應商，於 2018 年上櫃。

二 旅行社的組織架構與職務內容

就我國旅行業之組織架構而言，大致可分為對外營業功能和對內管理功能兩大
部分，然後依營業範圍（綜合、甲種、乙種）與營業方向（出國旅遊、外人入國及
國民旅遊）與服務區別（團體躉售、票務躉售、團體直售、票務直售）而產生不同
之組織型態。以下分別介紹旅行業的職務內容與組織架構。

（一）職務內容

旅行業中與營收有關的部門，有產品部、票務部、銷售部、商務部，其中產品
部與票務部負責行程規劃及價格制定，銷售部及商務部則負責販售行程，及所為業
務人員。而旅行社事務人員屬於綜合性工作，舉凡確認機位、辦理簽證、安排行程
及膳宿、聯繫交通工具、預訂旅館等事項都在工作範疇內。

1. 產品部：以稍具規模的公司而言，產品部都會有個別負責的線路，如東北亞、東南亞、中國大陸、歐洲、美國、紐澳等路線。工作內容可分為團控、線控及OP人員。

 （1）線控（Tour Planners, TP）：整條路線的負責人，負責產品設計、包裝、定價等，需要豐富的業務及帶團經驗、了解並掌握市場需求及產品規劃的特殊性。經常要出國考察景點、飯店，與當地旅行社接洽，回國要設計整個行程，包括航班、行程、參觀景點、餐廳及住宿、交通以及賣點，線控通常事身經百戰、資歷豐富的老鳥，也是各家旅行社爭相挖角的對象。

 （2）團控（Routing Controllers, RC）：團控人員是當線控人員在國外或外地公出時，實際執行這條路線的工作人員，工作包括取得機位、與航空公司談判票價、計畫性的行銷機位等，需與國外旅行社（或地接社）聯繫各項細節，包括每天所出的團之飯店房間、餐廳、用車、領隊、導遊等。與線控一樣必須與航空公司打好關係，與航空公司談判票價、取得機位或行銷機位等。

 （3）作業人員（Operation Staffs, OP）：又稱OP人員，是進入旅行業的最基層，處理繁瑣事務性工作，舉凡訂位、開票、處理證件、申請證照簽證等基礎工作，以及團體保險、列印行程表等。還要負責領隊交接細節，包括旅客名單、保險資料、團體分房表、機位劃位資料、團體行程表、當地地接社人員資料。

 （4）票務人員：票務可分為同業票務、直客票務兩種，同業票務服務對象是旅行社同業，就是代訂位、算票價、開機票，有時還要幫忙代訂航空公司套裝行程（機＋酒）；直客票務的對象則是一般商務旅客，不管是擔任哪一種票務人員，有3點是共通的基本配備：

 ① 要會城市代碼 City Cord 及航空公司代碼 Airline Cord。

 ② 學會航空訂位系統（如 Abacus 或阿瑪迪斯或伽俐略…等系統）。

 ③ 機場代碼並須具備地理概念（以免計算票價時，沒有概念）。

2. 業務部：可分為直售與團體，直售是直接面對客人作銷售；團體部面對的是各家旅行社，亦即「Agent」。

（1）國內業務（Inbound）：銷售團體旅遊、自由行和國民旅遊產品；開發客源與拜訪客戶推廣事宜；成本估算及注意市場需求動向；負責航空公司業務聯繫；同業機票訂位報價等。

（2）商務部：標團及商務旅遊合約之審查及簽訂事項及商務客戶各項旅遊服務業務之銷售事項。

3. 專業導遊/領隊：領隊是引導本國團體旅客出國觀光之人員，導遊則是接待或引導外國旅客來臺觀光之人員。交通部觀光局細分為領隊與導遊，不管是領隊或導遊，帶團前都必須事前做足功課，了解客人的背景、習慣、職業等，才能因「客」制宜提供最佳的服務。

（1）領隊：領隊人員是以出國觀光客為主，執行引導出國觀光旅客團體旅遊業務。領隊在旅遊途中，必須肩負起照顧團員的工作，從登機、通關、行李、遊覽車、旅館房間、餐食、景點行程等，到客人的健康、安全問題，無處不關照，稍有閃失都會對身處異地的團隊造成極大的不便，故領隊又被尊稱為旅遊經理（Tour Manager）。

（2）導遊：導遊則是在機場接機後，執行接待來臺觀光旅客團體旅遊等相關業務，包含急救常識、旅遊安全與緊急事件處理、觀光活動執行與安排、交通接駁安排、飯店住房登記、外幣兌換、自費旅遊、購物服務安排等。目前國外團有一些路線（如日本線或歐美線）有領隊兼導遊的情況，帶團的領隊同時肩負導覽景點與照顧旅客工作。

（二）組織架構

以下舉上市公司鳳凰旅行社的組織架構圖（圖 8-2）為例，供參考。

鳳凰旅行社設有「ISO 推行委員會」負責品質系統體系之推行稽核與品質政策之擬定。以及「新行程開發專案小組」負責籌組專案的組織、目標、控制成本進以及計畫執行與檢討。主要營運部門功能如下：

1. 旅遊作業處

（1）長程部：歐洲、美洲、南非及紐澳等旅遊路線之規劃設計、定價及機位之安排、訂房之接洽及交通設備之承租等旅遊相關事項。

（2）郵輪部：郵輪線路之旅遊行程規劃設計。

（3）亞大部：東北亞、東南亞、大陸及國內旅遊等旅遊路線之規劃設計、定價
　　及機位之安排、訂房之接洽及交通設備之承租等旅遊相關事項。

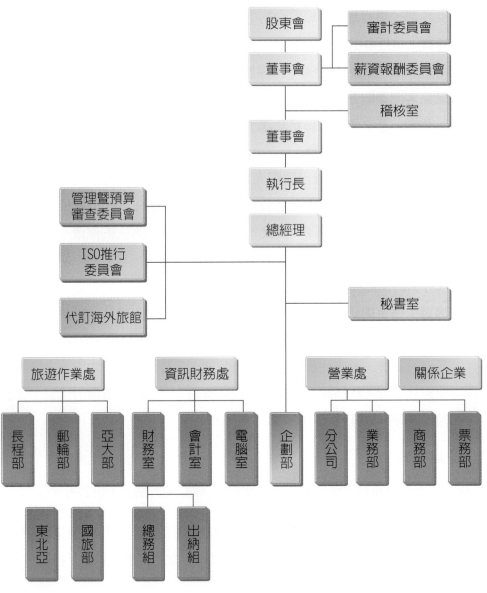

圖8-2　鳳凰旅行社組織圖（資料來源：鳳凰旅行社網站）

2. 營業處

（1）各分公司：所轄地區各項旅遊業務之銷售事項及總公司交辦及授權處理
　　事項。

（2）票務部：客票、訂房業務之銷售及同業票務資訊之蒐集及調查事項並協助處理票務客戶售後服務事項。

（3）業務部：各項旅遊產品之銷售事項及業務部門人員之訓練及管理，並協調及反應有關同業需求事項。

（4）商務部：標團及商務旅遊合約之審查及簽訂事項及商務客戶各項旅遊服務業務之銷售事項。

4. 企劃室

（1）廣告企劃、文案設計、行程表及年鑑製作。

（2）產品包裝、分包商之管理及審查、旅訊之製作。

（3）與各線控配合行程之研究及發表。

5. 資訊財務

（1）會計室：會計帳務處理、各項收支單據之審核、財務預算之編製、決算報表之編造、資金之管理與控制及金融機構往來事項。

（2）總務組：設備及事務用品之採購、人事事務之管理、信件收發、電話接聽及有關主管官署變更登記事項之處理事務。

（3）電腦室：電腦化作業之推展、資訊系統之建立及執行、電腦操作訓練、作業系統規劃、程式撰寫及修改及電腦資源之安全管理等事項。

三 旅行業實務功能

旅行業扮演仲介業的角色，其上游的旅遊供應者包含航空公司、旅館業者、餐廳業者、遊覽車公司、旅遊景點等，下游是直接面對消費者的旅行社，旅遊需求者包含海外出境旅遊、外國人士來臺、國民旅遊、代理航空業務等。上、中、下游既合作又競爭，資源分享卻又得同時競爭消費者的青睞。網路旅遊網站的重點商品雖然仍以票務、訂房等 DIY 的旅遊商品為主，但是仍免不了與傳統旅行社有所競爭，因此各家航空公司的機票代理商、新興網路旅遊社與傳統旅行社的競合關係將更微妙（圖 8-3）。

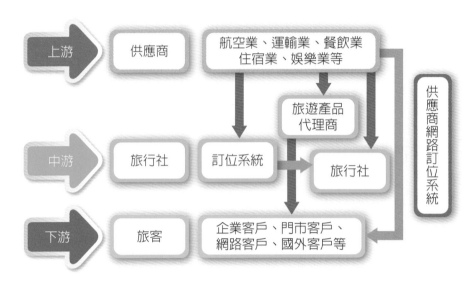

圖8-3　營運概況 上、中、下游產業關聯圖（圖片來源：全華）

第三節
旅遊市場發展趨勢

近年來，在證照手續的改變以及網際網路電子商務的衝擊，旅遊市場產生了很大改變，臺灣自 1979 年開放觀光，37 年來各項手續逐年簡化，護照效期延長，同時與部分外國政府締結免簽證待遇，此項政策使得國人出國手續更加簡化，增加國人出國旅遊的意願，並帶動國外觀光旅遊的商機發展。

一 政令放寬──證照簡化、科學化

（一）護照簽證手續簡化、效期加長

隨著世界愈來愈開放的趨勢，紛紛給予外國人的簽證辦理愈趨簡化，基於互惠的國際外交原則，一國給予方便之後，相對國都會善意的回應類似的方便，手續更簡化、效期延長，給予旅遊者更大的方便。護照效期加長，很多國家簽證一給就是一年多次的入境簽證，方便旅客重複造訪，而且愈來愈多的國家地區給予國人免簽證或落地簽的優惠，更刺激旅遊市場。

2012 年臺灣成為全球第 37 個獲得免美簽待遇國家，持中華民國晶片護照國人赴美短期洽商和旅遊停留 90 天以內，即可享受免簽便利，免簽採上網登錄，民眾可不再受排隊辦簽證之苦，但必須確認持有晶片護照，並在臺灣地區設有戶籍，護照上印有中華民國身分證字號，此項政策使得國人出國手續更加簡化，增加國人出國旅遊之意願，並帶動國外觀光旅遊之商機發展（圖8-4）。截至 2020 年 3 月，我國人可享免（落地）簽及簽證便利待遇的國家及地區為 209 個。

圖8-4　持中華民國晶片護照，可享免（落地）簽及簽證便利待遇。圖為我國第2代晶片護照有多達14項防偽設計。（圖片來源：外交部）

〈案例學習一〉

護照貼「臺灣國」貼紙遭澳門遣返

　　一名持貼有「臺灣國貼紙」護照的臺灣女子，於2016年1月25日入境澳門時遭拒，她當下撥打緊急電話求助也沒用，最後遭遣返。類似狀況遭新加坡拒絕入境者有4人，2016年1月護照條例施行後，桃機辦事處已發現約180件護照貼臺灣國貼紙的案例而進行柔性勸導。

　　為維護臺灣民眾出國旅行權益，以及維護臺灣護照的國際公信力，外交部重申，「護照條例施行細則」已明確規定，持照人在填寫欄及簽名外，不得擅自增刪塗改或加蓋圖戳，過去只有禁令，沒有罰則，直至2016年護照條例施行後增加罰則，如有以上之情事，主管機關或駐外館處可視持照人情節輕重，於下一次受理申辦當事人護照時，延長護照審核期限、降低護照效期，甚至註銷護照。

　　美國在臺協會（AIT）明確指示，護照若貼「臺灣國」貼紙，不受理辦理業務。駐美代表處曾表示，民眾若以「臺灣國」貼紙變造中華民國護照封面而進入美國，發現後輕則要求移除，重則留置訊問或拒入境，甚至即行遣返，案件一多可能影響免簽待遇。目前持有中華民國護照能享有161個國家或地區免（落）簽證及其他簽證便利待遇，領務局呼籲，國人不宜將護照當成彰顯個人政治立場的工具。

〈旅遊資訊〉

　　目前給予臺灣免簽國家，如日本、英國、愛爾蘭、紐西蘭、加拿大、歐盟36國，皆規定護照上必須有身分證字號者才適用。無身分證字號者是指，在臺無戶籍長期居住於國外且尚未取得該國護照，持有僑居國居留證，此人除了無身分證字號，護照內頁裡會貼上臨人字號條碼，每次出入境臺灣須受管制，若臨人字號條碼過期須向移民署重新申請方能出國。

　　《申根協定》最早於1985年6月4日由7個歐盟國家在盧森堡的一個小城市申根簽署。申根公約是在自由移動、自由遷徙的精神下，由各國簽定的公約，成員國相互之間取消邊境管制，被人們視為是歐洲一體化進程中的一個里程碑。

　　免申根簽證國家及地區為：

1. 申根會員國（26國）：法國、德國、西班牙、葡萄牙、奧地利、荷蘭、比利時、盧森堡、丹麥、芬蘭、瑞典、斯洛伐克、斯洛維尼亞、波蘭、捷克、匈牙利、希臘、義大利、馬爾他、愛沙尼亞、拉脫維亞、立陶宛、冰島、挪威、瑞士及列支敦斯登。

2. 歐盟會員國，但尚非申根公約完全會員國（4國）：羅馬尼亞、保加利亞、賽普勒斯、克羅埃西亞。

3. 其他國家（非屬申根公約會員國，但接受我國人適用以免申根簽證待遇入境者，共計4國）：教廷、摩納哥、聖馬利諾、安道爾。

4. 其他地區（申根公約會員國之自治領地，並接受我國人以免申根簽證待遇入境者，計2地區）：丹麥格陵蘭島（Greenland）與法羅群島（Faroe Islands）。

（二）中國大陸卡式臺胞證

臺灣居民要赴中國大陸旅遊或經商，需申請「大陸公安部出入境管理局」所核發的「臺胞證」，由於臺灣目前沒有大陸公安部出入境管理局委託或授權的臺胞證辦理單位，所以只能委託「臺胞證代辦社」或旅行社將臺胞證申請資料送到澳門中旅社，或送到香港中旅社等有關機構辦理。外交部領事事務局只能辦理「中華民國護照」，不能辦理臺胞證。

自 2015 年 7 月 1 日起，只要憑有效臺胞證，不須辦理加簽，就可來往中國。2015 年 9 月 21 日正式停止簽發紙本式臺胞證，並全面改用卡式臺胞證（電子臺胞證），卡式臺胞證為大陸核發給臺灣人民的「臺灣居民來往大陸通行證」（簡稱臺胞證），有效期為 5 年，「一人一號，終身不變」為 8 位元個人終身號，只要曾申領過 5 年有效臺胞證的臺灣居民，其證件號碼不變。

（三）出入境自動查驗通關系統

我國自 2013 年 1 月開始啟用自動查驗通關系統，採用電腦自動化的方式，主要採集申請者臉部特徵辨識身分，另以食指指紋為輔助辨識通關，讓旅客可以自助、快速、便捷的出入國，可以疏解查驗櫃檯等候時間，目前美國、澳洲、日本、韓國、新加坡、香港等也有類似自動查驗通關的服務（圖 8-5）。

旅客首先要去自動查驗通關註冊櫃檯免費辦理申請，要本人持雙證件，包含「中華民國護照」或「臺灣地區入出境許可證（金馬證）」及政府機構核發之證件（如國民身分證、健保卡、駕照等），只要完成自動通關申請註冊後，就可以使用。

圖8-5　「自動查驗通關系統」採用電腦自動化並結合生物辨識科技，旅客可自助、快速、便捷的出入國，減少查驗櫃檯等候時間。（圖片來源：內政部）

（四）電子機票全球普及

電子機票是航空業中電腦化的一大趨勢，也是民航銷售業務和數位技術完美結合的產物，隨著網際網路的全球普及而不斷提昇，電子機票在全球的普及率於 2008 年 6 月已達到 100%，近幾年各家航空公司盡力推廣旅客自行上網訂票，以電子機票取代傳統機票，科技進步促使很多作業程序改變，電子機票搭機的好處是，只需打一通電話告知訂位人員其所需之日期、航段及信用卡之卡號和效期，即可同時完成訂位和購票手續，省卻開立傳統機票的不便，更可免除遺失、遺忘的困擾，既方便、省時又實惠，也無需往返奔波的購票手續。航空公司節省人力之餘，也讓乘客享受到 24 小時都能上網訂位、開票的便利。

全球第一張民航電子機票是在 1994 年由美國西南航空公司（Southwest Airlines）率先推出，它是一種無紙化的旅客購票資訊記錄，其性質和原有紙本機票相同，都是由承運人或其代理人銷售的旅客航空運輸，以及相關服務的有價憑證。與紙本客票不同的是，電子機票的資訊，是以資料的形式儲存在出票航空公司的電子記錄中，並以電子資料替代紙票交換資料來完成資訊傳遞。持有電子機票的乘客，無需再使用傳統的紙製機票，到機場櫃檯報到時，只需出示護照即可辦理登機報到。

二 旅遊商品趨勢

由於國人旅行經驗的累積、出國手續的簡便、護照效期的延長、各國簽證手續的簡化或免簽證、通關便利，兌換外幣容易與旅遊資訊的透明化，使國人自助旅遊的比例節節攀升。2000 年仍約有 65% 的旅客，以參加團的方式出國，至 2001 年起，自由行之比例，已高於團體旅遊近 1 倍之多，這代表國人出國旅遊形態已逐漸改變，自由行使旅客擁有選擇旅遊行程、住宿、交通的「自主性」權力，相較於團體旅遊僅能跟著導遊、領隊走，這種旅遊方式更能體驗貼近當地文化，與當地人互動，達到深度旅遊之效果。旅遊商品趨勢如下：

（一）機＋酒（Fly / Hotel）產品

國人出國的旅遊經驗愈來愈多，對於鄰近、熟悉、語言障礙低的地點，喜歡自己規劃，機票搭配酒店住宿的產品乃應運而生。近年航空公司為能充分掌握自身優勢，競相推出「機票＋旅館」的自由行產品，加入市場競爭的行列，由航空公司或旅行社包裝以便宜的機票和訂房安排的套裝產品，相當程度地取代部分團體旅行，如華航精緻旅遊（圖

圖8-6　華航以機票價格優勢推出許多機+酒精緻旅遊行程搶攻市場
（圖片來源：華航官網）

8-6）、國泰航空都會通系列、泰航蘭花假期、長榮航空長榮假期、日本航空個人旅遊系列、澳洲航空玩家自由行、菲航全球樂透遊與港龍航空港龍假期等。這些行程中尤以香港最為熱門景點的「機＋酒」自由行產品，幾乎全由航空公司跨業包裝，再交由旅行業者零售，一般旅行業的同類產品較難立足，只剩一些複雜性高無法量產的產品。

（二）旅遊產品多樣化，自助旅遊大受歡迎

過去旅遊套裝產品，證照手續、機票、國外旅遊吃住與遊樂景點門票，大小通包，天數又長，反映成本後的價格當然高。現在的趨勢則是百花齊放，迎合消費者個性化與自由化的需求趨勢，各種產品皆有，豐儉由人，加上近年來自由行產品大行其道，尤其是鄰近地區或國家，以香港旅遊為例，四通八達的交通，餐飲、購物都極為方便，各類服務也較以往親切，現在幾乎找不到只到香港旅遊的團體行程，澳門的發展亦是如此，除了看秀、住賭場飯店跟著團體外，自由行的旅客愈來愈多。目前自由行的熱門地區，還包含中國大陸的北京、上海、廈門、深圳等大城市，每個人喜好不同，參加團體不能完全盡興。

（三）團體自由行（Independent Groups）

團體自由行（圖8-7）採團體機票團進團出，旅館、門票由於是團體優惠價格，所以人數也會有所限制，例如有些業者和網路業者，會以航空公司的團體票價來包裝產品，另加訂房的服務，即是團體自由行，因享有團體機票的優惠，所以會有許多限制，如無法延長天數、更改日期及航班，且不可累積航空公司里程數、不可事先指定坐席或劃位等。有些搭配廉價航空的團體自由行，兩人即可成行，雖聲明為團體自由行不派領隊且無送機人員，但由於價格便宜，一推出都是秒殺。

圖8-7　團體自由行讓旅客擁有更多設計安排旅遊行程、住宿、交通的「自主性」權力，除參考行程外也可加購喜歡的行程。（圖片來源：東南旅遊）

（四）主題旅遊盛行，奢華享樂當道

近年來，旅遊業者無不卯足勁開發設計各種不同主題的旅遊產品，如溫泉泡湯、多季滑雪、春季賞花、秋天賞楓、美容醫療、郵輪旅遊、蜜月旅行等，成本較低的定點旅遊方式，頗受一般人的喜愛，天數短、航程短的行程亦受到熱賣，海島渡假更是大受歡迎，冰河、極地等回歸自然或探險的遊程也漸風行。

對於富豪市場，也有不斷推陳出新各種豪華享受以迎合富豪新貴們的奢華行程，休閒渡假地方一個比一個豪華，如搭乘航空公司頭等艙或私人飛機、豪華郵輪，玩法也一個比一個獨特如狩獵、太空遊、深海看魚、極地探險。

（五）從炫耀性消費轉向充實生活體驗

過去國人出國旅遊，偏好一趟走遍各國，尤其愈少人去過的地方愈可炫耀傲人，自從出國觀光普遍化之後，旅遊產品內容則趨向多變化，迎合客人需求，自由一點、價錢較便宜的產品，像是安排自由活動時間，讓旅客自行發揮，這種行程近幾年愈來愈受歡迎。另一方面，旅遊已不再只是吃、喝、玩、樂，深入各地的生活文化，參觀藝術館、博物館的欣賞也頗受重視，產品內容漸提升到精神層次，知性與感性的活動體驗也是休閒的內涵之一。

（六）DIY 自行組合旅遊產品

遊客除了參考旅行社在網頁上所設計各種行程外，常有個人或一群旅遊同好，不再滿足於旅行社提供的固定搭配，而是親自設計個人喜歡的行程，再交由業者安排，而旅行的範圍也不再是國內的某個地區，而是面向整個世界。

（七）電子商務持續成長

電子商務最大的市場就是線上旅遊，各種不同市場定位的產品，從簡單低價的機票、「機＋酒」，到複雜高價的各種旅行套裝行程都有，就是不在線上交易，也會在網際網路上瀏覽產品、比較價錢。

根據聯合國國際電信聯盟統計，2000 年的時候，全球上網人口大約是 4 億人，到了 2019 年已突破 39 億人，占全球總人口的半數。其中，中國大陸以 7.21 億網路使用者成為全球第一大網際網路市場，印度則以 3.33 億網路使用者成為全球第二大網際網路市場。

網際網路變化的速度愈來愈快，透過網路仲介作為銷售的通路，傳統的「旅遊被動服務」已提升成為「旅遊資訊服務」，人們也愈來倚重網際網路的電子消費等功能。隨著智慧型手機的普及，根據 Google 的調查，使用智慧型手機的消費者，有 80% 都有在手機購物上的經驗，未來手機購票、取票將是電子旅遊票券的發展趨勢，如何運用電子商務工具讓商業行為更加便利，是旅行業者極須掌握的。

第四節
遊程規劃

　　臺灣地形地貌多變，地理景觀獨特，多高山峻谷，隨著高度變化，形成許多不同的生態環境，帶來不同的景觀和豐富的自然資源；臺灣四面環海，海岸地區形成的特殊生態環境，蘊藏著豐富的生物資源與漁產，原生的特有種生物繁多，如：臺灣黑熊、臺灣獼猴、臺灣雲豹等，風景秀麗的好山好水、友善好客的居民、令人食指大動的美食小吃，豐富多元的文化內涵，都是休閒旅遊最佳觀光遊憩資源。本章遊程設計規劃案例將以國內行程為例。

一　遊程規劃定義與原則

　　旅遊是無形化商品，還沒體驗之前根本看不見，因此在規劃遊程時必須把旅遊當成有形的商品來處理，不但要有商品供需的概念、行銷 4P 的概念，更要凸顯特色風格與創新價值，觀光產品透明化、充分掌握資訊，才能設計出好的旅遊產品。

　　大體而言，任何一種旅遊產品都應經由市場與旅遊資源調查、產品設計、原料採購、印製型錄、行銷推廣，以至於上線生產，使用都應有一定的操作程序標準，才能成為有形體化的商品。旅遊產品是設計在前、行銷次之，製作在後。

（一）定義

　　依據美洲旅行業協會（American Society of Travel Agents, ASTA）對遊程的定義為：經由事先完善計畫妥當的旅行節目，通常以遊樂為目的，並包括交通運輸、住宿、遊覽與其他相關之服務。因此狹義的遊程是指旅遊商品本身的設計。廣義的遊程則是應結合行銷組合 4P「產品（Product）、價格（Price）、通路（Place）與推廣（Promotion）」的觀念，不單只是單純的產品本身設計。

（二）分類

遊程種類大致可分為現成行程（制式行程 Ready-made Tour）與訂製行程（剪裁式行程 Tailor-made Tour）：（表 8-3）

表8-3　遊程分類比較

分類	現成行程	訂製旅遊
別稱	制式行程（Ready-made Tour）	剪裁式行程（Tailor-made Tour）
差易	由躉售旅行業設計、安排適合大眾的制式行程，以大量生產、銷售為原則。	依據消費者提出需求之後，再由旅行社依照消費者的要求規劃行程，價格通常較高。
作法	在消費者提出需求之前，由供應商（旅行社）推估市場需求，將觀光資源加以整合規劃後，策劃出滿足顧客且符合市場需求的遊程	量身訂做多為旅客直接與旅行社接洽後再設計的遊程，又可稱為直客團。
舉例	如日本京都 5 日遊、西班牙 10 日遊。東南旅行社推出的秋戀楓采五日遊。	如公司獎勵旅遊、員工旅遊，高雄餐旅大學畢業旅行海外參訪（Overseas Visiting）、高中職海外教育旅行等。

二　遊程規劃原則

任何一種遊程規劃都應該有一定的操作程序標準如：市場調查、產品設計、原料採購、印製型錄、行銷推廣 & 上線生產，將旅遊的資源景點與交通運輸、住宿、餐飲等貫穿起來，若能巧妙的安排，更可以有事半功倍之效。

1. 安全性與合法性原則 — Where

遊程設計原則最重要的就是安全，考慮遊程執行時的風險預防措施及緊急事件處理機制。旅行社應為旅客投保履約保險和責任保險，並善盡告知責任，旅行平安保險（Travel Accident Insurance）應由遊客自行投保。

2. 可行性的原則 — What

考量上游產品取得的可行性，例如：

（1）交通運輸：占團費最大支出比例，包含Fly（機票）& Land（地面交通）。考量航空公司機票價格、航點、飛機起降的時間、飛機班次的密度、機位供應。

（2）安排當地代理商（Local Agent / Ground Handling Agent），配合業者需求，安排行程、餐點及住宿。

（3）遊程的知識，品質的服務與定位，若以國內遊程規劃如：天數安排、區位安排，或是以航空公司機票價格為主導、以旅遊終點站為主導、以定時定點的慶典或活動為主導、以求同旅行目的為主導: 如遊學、會議、展覽等。

3. 尋找目標市場 — Who

尋找找出目標市場是設計遊程的第一要務，針對目標市場的需求，設計適合的行程，如銀髮族健康之旅、年輕人冒險體驗行。

4. 季節性與時間性的原則 — When

考量淡、旺季交通和住宿之供需問題，季節安排：例如賞花、賞楓或賞雪、水上活動等，連續假期安排；如元旦、春節等。

5. 找尋令人感動的元素

例如：結合文化、生態、歷史、產業的內涵，讓旅遊得到多種收穫與樂趣。或藉由豐富的活動來啓發遊客的好奇心與探索，在景點發現新的有趣事物，讓遊客與旅遊地產生更進一步的互動。或是定點式的體驗當地風情，不論是文化、生活或生態都值得細細品味，而與當地建立深厚的情感。從食宿的接待到活動的安排，都需要結合服務的精緻化，以及提供精緻的硬體設施。

6. 多少預算 — How Much

遊程預算編列需針對該客群編列合理且具吸引力的旅遊經費預算，包括餐飲、住宿、交通、導遊領隊小費、司機小費、導覽解說（或活動指導教練）、門票費用、其他雜支…等各項費用。

三 遊程規劃實務

本節舉兩個國內遊程設計規畫範例，讓讀者實際演練。

〈案例學習二〉

低衝擊遊程設計 — 宜蘭東澳灣輕旅行

設計者：景文科大觀光與餐旅管理研究所碩士在職專班李錦濱、張程鈞

指導者：顏建賢教授、原友蘭教授

（一）企劃構想與特色

本行程以生態觀光、低衝擊深度旅遊為主題，內容涵括：生態旅遊、節能減碳、鄉野觀光、文化體驗等部分。

遊程規劃：

1. 自行安排，以行走的方式安步當車探索原鄉之美。

2. 參加在地「多必優原住民永續發展協會」所規劃的半日行程，跟隨著泰雅獵人的腳步，學習泰雅族人山林智慧，並以壯闊的胸襟，收納海洋四季的波濤。

（二）目標市場及市場分析

四季均是好時節，尤以4~6月飛魚汛期為佳，社區會辦理飛魚祭活動。夏、秋風浪平靜時，亦有船釣業者提供夜間定點船釣服務。

（三）行程範圍

1. 車行（車行時間約1小時20分鐘）

 新店集合出發→新店交流道（國道3號）→轉國道5號經坪林→雪山隧道→羅東→蘇澳→蘇花公路（臺九線）→慶安堂（臺九線116.8公里）→東澳

2. 步行

 東澳蛇山步道→東澳淨水場→瞭望臺生態教室→崩塌地（折返）→東岳湧泉→櫻花步道→東澳國小→午餐（東興食堂河豚餐或泰雅風味餐）→東澳灣→粉鳥林漁港→賦歸

（四）景點介紹

1. 慶安堂

 位於臺九線116.8K的慶安堂，（圖8-8）主要供奉「開路先鋒爺」，是13位因興建蘇花公路而犧牲的工程人員。慶安堂後面，總會被眼前的岬灣海景所感動，是眺望烏石鼻岬角與東澳粉鳥林沙灘的絕妙地點。

圖8-8　慶安堂（圖片來源：文化部）

2. 東澳嶺

標高才800公尺的東澳嶺（圖8-9），吸引山友們千里迢迢探訪，除了是中央山脈的起點外，最主要是因為嶺上有一個一等三角點（全臺僅有5處），且登頂眺望條件良好，可看到東澳全景、源頭山、龜山島、蘇澳港、宜蘭名山大白山和設有著雷達站的南澳嶺都可看得清楚。

圖8-9　東澳嶺（圖片來源：全華）

3. 烏石鼻

東部海岸灣岬地質多，烏石鼻是蘇花公路最壯觀的岬角。將南北海岸分隔成南澳灣與東澳灣。地質岩層屬古生代的「大南澳片岩層」，而此地所產的白雲母，是臺灣少數具有經濟價值的雲母類礦物。此處仍保留相當完整的林相，屬亞熱帶矮闊葉樹林，是臺灣櫟樹原生地；同時是鳥類棲息的樂園，更是最佳磯釣場所。

4. 蛇山步道

蛇山，泰雅族語為「Babaw Kulu」。這裡被稱為蛇山，並不是山上有很多蛇，而是因為山的形狀像蛇的頭部，或說步道盤旋如蛇，因此而得名。（圖8-10）登山口距離東澳火車站也不遠，適合搭乘火車來訪。

圖8-10　蛇山步道
（圖片來源：全華）

5. 粉鳥林漁港

粉鳥即是鴿子，因為此處昔日是野鴿子群聚的天堂，故有粉鳥林之稱。粉鳥林漁港（圖8-11）是定置漁場的中心，每天的上午7～8點和下午4～5點都有新鮮漁獲入港，豆腐鯊也是當地相當著名的魚產，每年的捕獲數量，為全國之冠。

圖8-11　粉鳥林漁港道
（圖片來源：全華）

（五）交通安排

1. 自行開車

(1) 國道1號：由國道1號（中山高）至汐止系統交流道轉走國道5號（北宜高速公路），過雪山隧道由蘇澳交流道下往臺9號方向行駛，到達東澳後經東澳國小即可到達東澳灣。

(2) 國道3號：由國道3號（二高）至南港系統交流道，轉走國道5號（北宜高速公路），過雪山隧道由蘇澳交流道下往臺9號方向行駛，到達東澳後，經東澳國小即可到達東澳灣。

2. 搭乘大眾運輸

　　（1）火車：搭乘北迴線火車至東澳車站，往警察局方向步行，即可到達東澳灣。

　　（2）客運＋火車：大都會客運從捷運大坪林站發車，行駛國道3號、5號，經羅東後火車站前轉運站，再行駛臺9線到蘇澳；轉搭火車至東澳車站即達。

（六）成本分析與費用估算

項目	自行規劃（元）	發展協會半日遊	備註
餐飲	300	0	—
導覽解說	0	600（含餐）	發展協會
交通	500	500	—
保險	50	50	—
雜支	150	150	—
合計	1000	1300	—

（七）衝擊檢核方式

1. 交通：建議以大眾運輸火車及客運為主要交通工具，並以定點步行的方式來從事旅遊，較符合低衝擊、低碳的生態旅遊。

2. 行程安排：除自行安排外，亦可參與由當地原住民社區發展協會舉辦的半日、一日及二日套裝行程，提供導覽解說及獵人體驗，不僅創造就業機會，也讓遊客與地方有了初步連結。

3. 環境方面：以觀察自然、生態體驗為基礎。除走訪蛇山自然步道，也透過觀察定置漁網，了解海洋生態環境的變化；另可看見極端降雨對環境的傷害，親近環境、了解環境、進而愛護環境，對於脆弱環境有了覺知，進而以行動支援保育。

4. 實行自覺旅行：來到這裡沒有都市的物質條件，但很容易在小事情中找到快樂，即實行了自覺旅行「遠行消除壓力、發揮自己的身體、關閉時間的機器」。

5. 旅程排碳量計算

　　（1）搭客運＋火車：以新店為起點經國道5號至蘇澳（74公里）再換搭火車（11公里）里程數為85公里。（減碳最優）

　　（2）自行開車：以新店為起點經國道5號，里程數為90公里。

　　（3）搭火車：以臺北車站為起點至東澳，里程數為125公里。

（八）效果評量

1. 知識面：認識東岳部落、海洋的休閒價值、自然環境。

2. 情意面：透過在地消費，包括聘請當地社團組織導覽解說，深入當地文化及餐飲消費等服務，將可與當地服務業者形成連結，進而由點的接觸，連接成線，再覆蓋成面，自然與當地業者成為朋友，讓社區獲得實質的經濟收入，並將人才留在地方。

3. 產業衝擊方面：消費行為盡可能採行在地化，餐飲以低食物里程的綠色消費為主，讓這裡最新鮮的漁產和休閒服務產業，都能有適當、良性的發展。

4. 環境衝擊方面：採行低碳的大眾運輸交通工具，盡量用雙腳體驗在地生活的細節及旅行的樂趣，不僅健康又環保。東澳嶺上大自然的傷痕猶在，我們可以體認環境是敏感脆弱的，避免任何的人為破壞。

5. 生態環境衝擊方面：定置漁業除了捕撈之外，尚有3個月的休漁期，了解海洋資源有限，生態是須休養生息才得以生生不息；除了觀察和紀錄甚麼都不取，並避免驚擾當地的動植物。

6. 社會文化衝擊方面：體驗原住民的率真文化內涵，尊重當地住民的生活習慣與風俗。

〈案例學習三〉

善待土地、體驗人生 ─ 北宜樂農慢活小旅行

設計者：景文科技大學旅遊管理系、觀光餐飲管理碩專班

指導者：顏建賢教授、原友蘭教授

（一）企劃構想及特色說明

農事休閒活動，是現代人恢復生活能量很好的方式，從繁華的都市回歸純樸的農村，藉由勞動的工作假期換取食宿的體驗，能讓人們思索忙碌追求績效成長後，自己身心的真正需求。看新一代的臺灣人用人文關懷的方式，對待土地和食物來源，用慢食樂活的態度咀嚼人生，從都市到鄉下，再回到繁華。人人都期望自己是生活的強者，放慢腳步，回過頭人文風景會萬分精彩。本行程規畫以「健康、樂活、養生」為主軸，規畫三天兩夜行程。

（二）目標市場及市場分析

針對國外跨國企業CEO夫妻來臺參加國際會議，結束後安排客製化體驗的樂活行程。

（三）行程規畫

第一天：從臺北出發→蘭陽博物館→午餐：蘇澳永豐海鮮餐廳→蘇花公路→東澳→晚餐、宿：阿聰自然田。

第二天：上午：宜蘭南澳鄉阿聰自然田（工作假期）早、午餐：自然田→東澳小鎮巡禮→國立傳統藝術中心。晚餐、宿：長榮鳳凰酒店。

第三天：上午：文山農場找茶趣→午餐：大山無價→松山文創園區→誠品書店（信義旗艦店）→101大樓景觀臺（購物）。晚餐：鼎泰豐小籠包（101大樓B1）

（四）景點說明

1. 蘭陽博物館

宜蘭是一座博物館，蘭博是認識這座博物館的窗口。「石港春帆」為蘭陽八景之一。但因自19世紀末以來洪水帶來的土石泥沙陸續淤積河道，再加上日治時期宜蘭鐵路已經通車，使烏石港失去功能而沉寂，連帶使頭城的商業受到衝擊。民國89年（2000）行政院核定在烏石漁港區興建蘭陽博物館，（圖8-12）並指定烏石港舊址為文化景觀且規劃為公園。其連結各項海洋文化設施、頭城舊市區的歷史空間及東北角風景區，形成一旅遊廊

圖8-12　蘭陽博物館

道,並扮演人文旅遊的窗口,展現宜蘭自然與人文的多樣性,再現蘭陽繽紛的生命。獨特的單面山造型由姚仁喜先生領導的大元聯合建築師事務所設計,博物館建築量體是以北關海岸一帶常見的單面山為設計依據,單面山是指一翼陡峭,另一翼緩斜的山形,是本區域獨有的地理特質。博物館採單面山的幾何造型,屋頂與地面夾角20度,尖端牆面與地面成70度,由土地中成長茁壯,並和地景融合。(資料來源:蘭博網站)

2. 南澳鄉阿聰自然田

以工換宿的工作假期,實際從事農夫工作體驗。(圖8-13)南澳自然田提倡一種親近土地親近作物的平民活動,讓人找回人跟土地的有感連結。南澳自然田發展出一種志工或參訪者與農友互

圖8-13 南澳鄉阿聰自然田

助的「換工假期」運作方式,讓參訪自然田不會成為農夫的負擔而是幫助,這是一種「樸門永續設計」精神的實踐方式,不僅尋求農耕的永續,也尋求農場與體驗參訪者的永續運作。

晚餐後自然田主人會舉辦「換工夜談」,晚上7點半不定期進行自然農耕生活照片分享,並邀請新到換工朋友1分鐘自我介紹(最長5分鐘)。換工夜談是一個自由參加的平臺,邀請換工朋友分享每一個人的專業、感動或生命故事。

體驗星光和蛙鳴持續昨日農事工作,與農場主人和換宿志工偕同工作,將汗水換成粒粒飽滿的果實。

3. 國立傳統藝術中心

體驗與了解臺灣傳統食、衣、住、行、育、樂等各項生活智慧,並領略臺灣各時期的生活面貌。

(1)園區導覽;(2)民藝街;(3)文昌祠;(4)生態;(5)綠建築

可依自己所需預約導覽,每個項目導覽所需時間各為30分鐘。透過導覽解說及現場實物實景呈現,更容易深入臺灣生活面貌。傳統藝術紮根於生活,是民間生活藝術之美,先民薪傳文化之源,大致可分為兩大類,一是表演藝術,如音樂、歌謠、舞蹈、雜技、

說唱、小戲、偶戲、大戲等等；二是造形藝術，其重心在工藝類，尤其是傳統手工藝，如雕刻、編織、繪畫、捏塑、剪黏、陶瓷、金工等等，更是傳統藝術中的精華。（圖8-14）

圖8-14　國立傳統藝術中心

傳統藝術其實是與時推移的，因為傳統藝術本紮根於生活，其所反映的生活理念、文化特色、審美感情，在現代既可成為提供生活情趣的新源泉，又可以視為民族文化的精神內涵，其價值與意義深遠流長。

4. 宜蘭掌上明珠餐廳，餐點非常的出色，因為選擇當令新鮮的食材及海產，屬於低食物里程的綠色消費，並入選2011臺灣優質餐廳。

臺灣優質餐廳這個活動，由經濟部商業司主辦，主要是在介紹臺灣美食，獲選的每家餐廳都很有代表性，要是有外國友人來臺，是非常值得參考的美食名單，也是以美食來行銷臺灣，非常好的策略，讓全世界都知道，臺灣是個美食天堂。

5. 文山農場找茶趣

文山農場（圖8-15）已有百年歷史，保留各式茶種做研究推廣，是一處茶知識的修練到場。此地坐擁屈尺蜿蜒的美景，農場茶園內所山產的文山包種茶遠近馳名，近年規劃完善，寓教於樂，另有露營烤肉區等設施。望著整片的茶園山景，感受偷得浮生半日間的閒情逸致，在林中休憩時享受片刻的寧靜。

圖8-15　文山農場找茶趣

茶文化體驗：由農場茶師專人導覽，解說歷史緣由、製茶工具、機械，並體驗採茶、製茶、茶藝講座（泡茶）。

6. 大山無價是一家無菜單食補藥膳餐廳，與國際知名的食養山房同一師門，在充滿禪味的空間裡用餐，氣定神閒，心情沉靜了起來，人生好似一場聚散美學。

強調慢食無菜單，並以健康自然為主要訴求，連食物成熟的時間也慢慢來，慢是一種狀態，對於一切講究效率和快速的現代人而言，放下自己、放下時間才有真正的自己，讓自己有時間是品嚐食物的真正原味，應該也是幸福的事。

（五）費用預算

NO	項目	說明	金額
1.	門票	蘭陽博物館 100（人）×2 = 200	200
2.	午餐費	永豐活海鮮餐廳 5 菜 1 湯 = 4,000	4,000
3.	交通費	巴士租金（含司機小費車租高速公路通行費）	8,000
4.	住宿費	自然田資訊維護費 100（人）×2 = 200	200
第一天小計			12,400

NO	項目	說明	金額
1.	導覽解說費	東澳灣：3,000（場）	3,000
2.	門票	傳統藝術中心 150（人）×2 = 300	300
3.	晚餐費	長榮鳳凰酒店竹芬廳點菜以 4,000 元為準	4,000
4.	住宿費	長榮鳳凰酒店 2 人 1 房（含 2 客自助早餐及 SPA 舒壓課程）	13,000
5.	交通費	巴士租金（含司機小費、車租、高速公路通行費）	8,000
第二天小計			28,300

NO	項目	說明	金額
1.	茶文化體驗費	文山農場門票及採茶、製茶、茶藝講座 1200（人）×2 = 2400	2,400
2.	午餐費	大山無價套餐 1200（人）×2 = 2,400	2,400
3.	門票	101 大樓景觀臺 500（人）×2 = 1,000	1,000
4.	晚餐費	鼎泰豐小籠包 3,000	3,000
5.	交通費	巴士租金（含司機小費、車租、高速公路通行費）	8,000
6.	導遊費	3000×1（人）×3 天 = 9,000	12,000
7.	雜支	—	5,000
第三天小計			33,800
費用總計			74,500

結 語

　　旅行業是重要的行業之一，為人們旅遊過程中的代辦角色，提供了完善的安排與服務，旅行業面臨的競爭與挑戰科技日新月異，過去，靠著代訂機位銷售機票或跑單幫湊團的傳統旅行社，正逐漸被網路旅行社（Online Travel Agent, OTA）取代。智慧網路系統普及已改變人類消費習慣，也改變旅行社經營模式。網路旅行社和智慧手機應用軟體（Mobile Application）出現，更讓許多有志經營旅遊相關行業的年輕人，能靠著好點子創造無限商機，成為旅遊產業的新勢力。

　　面對 2020 年嚴重的 COVID-19 疫情衝擊，這二年全球觀光旅遊產業影響甚巨，旅行社如何從傳統以出境旅遊為主，轉向入境旅遊或國內旅遊為主的經營型態是值得思考方向，不斷開發商品和市場，才能占有市場不受淘汰。

8

NOTES

第 9 章

購 休閒旅遊購物服務業

　　購物是吸引觀光客前往旅遊的動力之一，也是觀光客在旅遊過程中非常重要的項目之一，不管是都會購物或村莊購物還是搜羅各地伴手禮，或到特色街道去感受獨特的購物體驗都能讓旅程盡興且增添樂趣。例如歐洲最負盛名的 9 個購物村，分別位於法國，西班牙，義大利，德國，比利時和英國，會讓旅遊購物滿載而歸且圓滿愉悅；在亞洲香港的大型購物商場林立，可以時尚奢華，也有各具特色的露天市場，可以物超所值；到日本鄉村旅遊，體驗道之驛如何結合農產品直銷中心、農業休閒旅遊、體驗農園及鄉土料理等，發揮地區特色，活化地區農業。

　　臺灣由北到南各具特色，具有故事性，多元及創意開發之鄉村伴手禮及農特產品，更是日客、陸客來臺必逛必買的最大吸引力。本章將分別舉例介紹都會與鄉村購物種類。

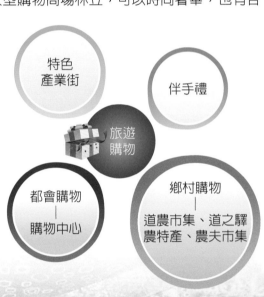

圖9-1　旅遊購物類型

翻轉教室

- 認識旅遊購物的產業和型態
- 明瞭都會區的購物樂趣與種類
- 認識購物中心的類型
- 了解臺灣購物中心的發展與現況
- 體會鄉村的購物樂趣與類型

第一節

都會購物

經濟快速成長，創造了人們雄厚的購買能力，購物中心（Shopping Center）的出現，改變民眾的購物習慣，大型購物中心逐漸成為時代的趨勢，對買東西的消費者和賣東西的零售商來說，是消費購物和經營環境的提升。在歐洲最負盛名的精品購物村 Chic Outlet Shopping Center，坐落於都市近郊，分別位於法國巴黎、義大利米蘭、德國柏林、比利時布魯塞爾、英國倫敦、西班牙的巴塞隆納、馬德里等，一站式的購物和折扣，滿足旅客多姿多彩的購物樂趣（圖 9-2）。

圖9-2　歐洲最負盛名的精品購物村－Chic Outlet Shopping Center，分別坐落在法國、西班牙、馬德里、義大利、德國和英國。（圖片來源：全華）

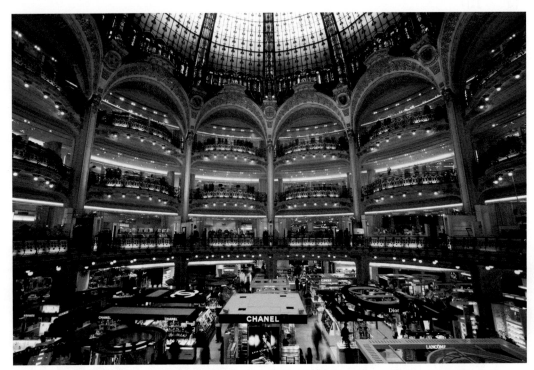

圖9-3　老佛爺百貨公司是巴黎的老字號商場，也是奢華時尚殿堂。（圖片來源：全華）

　　巴黎是國際大都會，同時也是走在時尚尖端的都市，對於喜愛購物的遊客來說，巴黎絕對是購物天堂。香榭麗舍大道是巴黎乃至世界聞名的高級購物區，春天百貨公司、老佛爺百貨公司（Galeries Lafayette）是巴黎的老字號商場，商品種類齊全，每年吸引了無數的海外遊客前來血拼，更是遊客必到的購物商場（圖 9-3）。

　　隨著陸客自由行來臺觀光後，從北到南都有大型購物中心與連鎖百貨公司林立的商圈，根據統計，2014 年臺灣的 Outlet 與購物中心開發案超過 20 個，陸客北部最愛去的百貨公司如臺北 101、西門的遠百寶慶店、新光三越信義店等，南臺灣具臺灣特色及文化風格的觀光購物中心，更是吸引不少陸客、港客、日客、東南亞等觀光客。

一 購物中心定義

依據美國購物中心協會的定義及各界學者與研究機構的說法為：購物中心是由開發商經完善計畫、建造、統一管理經營的商業設施，集結各式的零售商店，同時能滿足消費者的購買需求與日常活動的商業場所，也提供購物、休閒、飲食、娛樂、文化及其他服務等多項功能，並附設足量的大型停車空間、公共設施建築，以能滿足消費者各種需求的複合空間。最重要的一點是購物中心亦具有社會責任，也就是創造新的生活環境，開發新的社區。

成立一家購物中心，需有以下 4 項條件：

1. 具有優秀開發商（Developer）：經由開發商對既有的土地進行建設，並招募租店戶（Tenant）。
2. 具有同業種的租店戶兩家以上：價格、品質與服務均可提供消費者做自由的選擇比較。
3. 具有核心店（Anchor Store）：以此為吸引顧客的利器。
4. 具備完善的大型停車場：提供開車購物的便利性。

二 購物中心起源

購物中心發源於美國，可以說是現代美國人日常生活中不可欠缺的生活與消費場所。在東方，日本是最早發展零售業大型化的國家，1960 年代掀起一陣經營百貨公司的熱潮，1980 年代，香港的 Landmark、泰國的 Central Plaza 及韓國為了 1988 年世運會，在漢城南邊開發一項「蠶室總合觀光流通園地」的開發計畫，不論軟體規劃或硬體建設，皆具特別性的指標。

（一）美國

二次世界大戰時，美國許多的軍火相關產業皆分散於郊區，帶動了大量的就業人口移往郊區，因應這些郊區新消費者的需求，成立於 1920 年代中期堪薩斯城的鄉村俱樂部廣場（J. C. Nichols' Country Club Plaza in City）為全美國第一家開市的商業廣場，其購物中心的規劃上一直是件成功而令人震憾的案例，而全球第一家購

物中心 Town and Country，於 1948 年誕生於俄亥俄州首府哥倫布（Columbus）市郊的住宅區中。在 1950 年，華盛頓州西雅圖市的北門購物中心，可以算是購物中心發展史上的一個里程碑，當時為第一座具有區域性購物中心特徵的一個案例，除了步道式的商店街之外，還有一條提供載貨服務的地下道。

時至今日，全美已有將近 4 萬家的各型購物中心。以最近建構的大型購物中心而言，幾乎可稱得上是個小型都市，不僅提供商業服務，還具有文化、休閒、娛樂社交等功能。簡言之，大型購物中心已成為近年來商業社會中的一項重大變革，其在臺灣及國外的發展趨勢，也將成為未來商業設施型態的探討主題。

（二）日本

1970 年代位於住宅區的鄉里性購物中心開始在日本繁殖，甚至住宅區與住宅區之間的區域性購物中心也紛紛成立。到 1980 年代更推出住宅區外圍與都市之間的超級區域性購物中心，使日本的購物中心的規模足以媲美西方國家。

全日本最大的購物中心，位於東京近郊船橋地區的樂樂港購物中心（Lalaport Shopping Center），占地 5 萬 2,000 坪，在規劃上以 200 家的專門店，和分立兩端具高知名度大型店 SOGO 百貨公司及大榮（Daiei）超級商場為主體，藉以提升整個購物中心的號召力，是一項高明的規劃。該中心內多樣的消費種類有讀賣文化教室、迎賓館、休閒遊樂中心、汽車電影院、劇場及 4,000 部停車設施於地面及屋頂，使它能服務更多更遠的顧客。全家大小能完成一次購物（One Stop Shopping）的生活樂趣，為生活步調緊張忙碌的現代人所樂於接受，也最能適合現代新家庭所需要，因此開幕後生意興隆，坪效高，前來此地的顧客，其車程已超過當初設定 40 分鐘的商圈範圍。

三 購物中心類型

一家成功的購物中心，要創造一個好的購物環境，讓顧客喜歡來，而且喜歡常來，不只需要精良的硬體建築設計，還需要具有特色，除了好玩，還要新奇和獨特，更要在細節上做得完善，滿足感性需求，塑造一個高環境的購物空間。

依據國際購物中心協會（International Council of Shopping Centers, ICSC）1994年分類出的 8 種不同類型購物中心：鄰里型購物中心、社區型購物中心、區域型購物中心、超區域型購物中心（業態複合度最高）、時裝精品購物中心、大型量販購物中心、主題與節慶購物中心、工廠直銷購物中心（圖 9-4）。這 8 種類型購物中心共同特點是，有一致而整體的建築設施規劃、完整的交通道路系統、足夠的停車空間、多元性商店業種與服務、統一的經營策略及店面管理、獨立個性的購物環境。大型購物中心結合了購物、文化、休憩、娛樂、飲食、醫療、會議、展示、資訊、設施於一體。各類型特色、規模等整理如表 9-1。

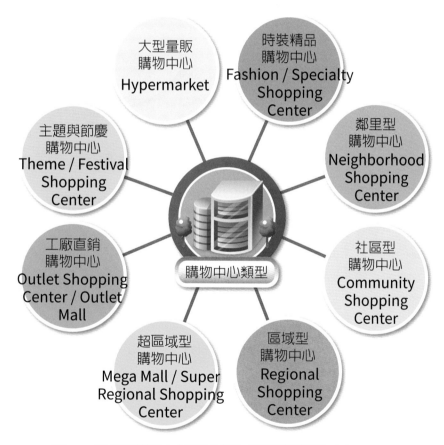

圖9-4　依據國際購物中心協會分類的8種不同類型購物中心（圖片來源：全華）

表9-1　購物中心類別

類型	特色	規模	業種	對象
鄰里型購物中心 Neighborhood Shopping Center	強調住宅區與商業區的結合，以能迎合大眾消費市場，其業績的成長率最大。	1. 出租面積2,000坪上下 2. 租店戶數平均約10～15家 3. 約100個停車位100部車左右	超級市場	商圈車程在10分鐘以內的居民
社區購物中心 Community Shopping Center	提供基本必需品的供應外，比鄰里型提供了更廣泛的成衣與紡織類，及五金、工具等貨品。	1. 出租面積平均為4,000坪 2. 租店戶數為20～40家 3. 約500個停車位。	超級市場、百貨公司或20～40家的租約店	服務的商圈範圍為商圈半徑約開車20分鐘以內，商圈人口為5至10萬
區域性購物中心 Regional Shopping Center	坐落在交通樞紐地區，以大型商圈或住宅區的服務為主，結合辦公或輔助性的商業配置。	1. 出租面積5,000～2萬坪 2. 租店戶數在100戶以上 3. 約1,000～5,000個停車位	大型百貨公司、大型量販店及精品專賣店，提供購物、娛樂、餐飲、電影及其他休閒等活動。	商圈人口15萬以上
超區域型購物中心 Super Regional Shopping Center	和區域型購物中心類似主力商店更多，最少有三家以上的主要百貨公司。	1. 出租面積在30,000坪以上 2. 租店戶數150～200家 3. 核心店有3～5家 4. 約5,000個停車位以上	大型百貨公司	商圈人口50萬以上
時裝精品/特殊型購物中心 Fashion / Specialty Shopping Center	多半於觀光景點或高收入人口聚集地區，整體設計強調複雜而華麗的多樣化建築以突顯出精緻感。	賣場面積為7,500～24,000坪	採取高價位的商品路線	高收入消費者，商圈範圍8～25公里
大型量販購物中心 Hypermarket	許多不同屬性的承租商組合而成。	賣場面積14,000～47,000坪	大型百貨公司、倉儲型量販、某類型的商品提供低價且多樣選擇的量販店。	商圈範圍為12～25公里

續下表

承上表

類型	特色	規模	業種	對象
主題型 / 節慶型購物中心 Theme / Festival Shopping Center	通常設立於郊外或由具有特色且附有歷史價值的建築物改建而成。	賣場面積 24,000 ～ 56,000 坪	餐廳、娛樂、紀念商品店	來自各地之觀光客
鄰里型購物中心 Neighborhood Shopping Center	強調住宅區與商業區的結合，以能迎合大眾消費市場，其業績的成長率最大。	1. 出租面積 2,000 坪上下 2. 租店戶數平均約 10 ～ 15 家 3. 約 100 個停車位 100 部車左右	超級市場	商圈車程在 10 分鐘以內的居民
工廠直銷購物中心 Outlet Shopping Center / Outlet Mall	使用低價格的銷售手法將其自創的品牌、零碼商品或存貨售出。現在已發展成休閒渡假購物村的形式。	賣場面積 4,800 ～ 38,000 坪	過季精品、暢貨中心	目的型消費者觀光客，商圈範圍為 40 ～ 120 公里

資料來源：ICSC、國際購物中心協會

（一）鄰里型購物中心

鄰里型購物中心（Neighborhood Shopping Center）都以超級市場及服務性商店為主力業種，它的商圈狹小，只限於它所座落地點的鄰里而已，顧客們喜歡來這裡，是因為它小巧、親切又方便。此種購物中心發展最為迅速，其設計概念為提供鄰近地區（住宅區或商業區）最基本、每日所必需的消費品，並強調住宅區與商業區的結合，以能迎合大眾消費市場，其業績的成長率最大。鄰里型購物中心出租面積在 2,000 坪上下，租店戶數平均約 10 ～ 15 家，商圈車程在 10 分鐘以內，以販賣日用品、食品為主，約 100 個停車位 100 部車左右。

（二）社區型購物中心

社區性購物中心（Community Shopping Center）的設計概念和鄰里型購物中心大同小異，除了超級市場提供基本必需品的供應外，其商品範圍除了鄰里性購物中心所供應的內容之外，比鄰里型提供了更廣泛的成衣與紡織類，及五金、工具等提供較佳選擇貨品的機會。還會有一座基本規模的百貨公司，或是一些特別強勢的商店，作為主力業種，出租面積平均為 4,000 坪，租店戶數為 20 ～ 40 家，服務的商圈範圍為商圈半徑約開車 20 分鐘以內，商圈人口為 5 ～ 10 萬，約 500 個停車位。

（三）區域性購物中心

區域型購物中心（Regional Shopping Center）大部分坐落在交通樞紐地區，以大型商圈或住宅區的服務為主，結合辦公或輔助性的商業配置，主力商店為大型百貨公司、大型量販店及精品專賣店，提供購物、娛樂、餐飲、電影及其他休閒等活動。有些將「大眾商店」（General Merchandise Store, G.M.S.），日本稱「量販店」與百貨公司分占兩端，中間夾以 40～130 家之租約店，組合成區域性購物中心之主力業種，例如臺灣的台茂、中壢大江購物中心及 2015 年才開幕的華泰名品城與 2016 年開幕的 Mitsui Outlet Park。出租面積 5,000～2 萬坪，租店戶數在 100 戶以上商圈人口 15 萬以上，約 1,000～5,000 個停車位。

（四）超區域型購物中心

超區域型購物中心（Super Regional Shopping Center）和區域型購物中心類似主力商店更多（主要為大型百貨公司）服務商圈人口更龐大，最少有 3 家以上的主要百貨公司，每一家百貨公司也都在 3,000 坪以上的營業面積。租約店的商店街，通常都超過 100 家以上，甚至到 200 家者。出租面積在 30,000 坪以上，租店戶數 150～200 家，核心店有 3～5 家，商圈人口 50 萬以上，約 5,000 個停車位以上。

目前全球總面積最大的購物娛樂中心為杜拜購物中心，占地共 900 萬平方英尺（約 83 萬 6,000 平方米），擁有 1,200 間店鋪和由道路網路支持的 14,000 個停車位。同時擁有 3 項世界上最大的項目：室內水族館、黃金市場、音樂噴泉，全天候購物街、室內冒險樂園和奧運會標準的溜冰場。光是總面積這一項，就已超越加拿大埃德蒙多市的得西埃商業中心和美國明尼蘇達州布盧明頓市的美國購物中心。

（五）時裝精品型購物中心

時裝精品購物中心（Fashion / Specialty Shopping Center）多半設計於觀光景點或高收入人口聚集地區，整體設計強調複雜而華麗的多樣化建築以突顯出精緻感，其特色為沒有主力商店而採取高價位的商品路線。如：精品成衣、古董、手工藝品等，賣場面積為 7,500～24,000 坪，商圈範圍為 8～25 公里。

（六）大型量販購物中心

　　大型量販購物中心（Hypermarket）由許多不同屬性的承租商組合而成，常見的型態為大型百貨公司、倉儲型量販、或對某類型的商品提供低價且多樣選擇的量販店，通常採開放式建築。如：B&Q 特力屋為 DIY 家飾材料量 販、3C 電器量販大賣場，賣場面積 14,000 ～ 47,000 坪，商圈範圍為 12 ～ 25 公里。

（七）主題與節慶型購物中心

　　主題與節慶購物中心（Theme / Festival Shopping Center）會選擇一項主題，再經由專家以此主題做建築上的設計、建造，並將商品設計造型展現出來，通常設立於郊外或由具有特色且附有歷史價值的建築物改建而成，訴求的消費對象多為來自各地的觀光客，賣場面積為 24,000 ～ 56,000 坪（圖 9-5）。

圖9-5　美國奧蘭多全世界最大的迪士尼主題公園Epcot Food and Wine Festival

（八）工廠直銷型購物中心

　　工廠直銷購物中心（Outlet Shopping Center / Outlet Mall）過去 70 年代中期是為了處理瑕疵品或調整庫存而產生的，多半的賣場都是設立於無裝潢的倉庫，通常由許多的生產製造商組合而成，使用低價格的銷售手法將其自創的品牌、零碼商品或存貨售出。現在則是已發展成休閒渡假購物村的形式，除了流行時尚和個性餐廳外，還有百餘種過季精品以折扣的魅力吸客。如歐洲知名的精品購物村 Chic Outlet Shopping Center、臺灣義大購物廣場，就常吸引遊客專程搭高鐵前去瞎拼，賣場面積為 4,800 ～ 38,000 坪，商圈範圍為 40 ～ 120 公里。

四 臺灣購物中心發展狀況

　　臺灣於 1960 年代，臺北市第一百貨公司及高雄市大新百貨公司成立，購物中心發展開始於 1994 年的遠企購物中心，之後從 1999 ～ 2015 年開幕包括北、中、南及金門共有 36 家購物中心。

（一）臺灣目前的購物中心

隨著週休二日時代的來臨、為滿足更多元化休閒與娛樂需求，臺灣從北到南都有大型購物中心與連鎖百貨公司林立的商圈，包含了名牌服飾、精品、美食、書店、影城、量販店、遊樂場等包羅萬象的消費場所，可以充分滿足消費者的購物慾望（圖9-6）。

新竹/苗栗地區
遠東巨城：2012年
環球購物中心（新竹世博店）：2013年
苗栗尚順購物中心：2015年

桃園地區
臺茂購物：1999年
大江國際：2001年
Global Mall 環球桃園A8：2015年
華泰名品城：2015年
廣豐新天地：2016年
JC PARK食尚廣場：2017年

大臺中地區
老虎城：2002年
Tech Mall：2006年
新國自在購物中心：2007年
勤美誠品綠園道：2008年
日曜天地OUTLET：2008年
臺中大遠百：2011年
金典綠園道：2012年
禮客時尚館：2014年
大魯閣新時代：2015年
J-Mall：2017年
秀泰生活：2017年
臺中港三井Outlet：2018年

嘉義地區
耐斯松屋：2006年

大臺北地區（臺北‧新北市）
遠企購物中心：1994年
京華城：2001～2019年
微風廣場：2001年
臺北101：2003年
美麗華：2004年
中和環球購物中心：2005年
Bellavita(寶麗廣場)：2009年
京站時尚廣場：2009年
ATT 4 FUN：2011年
板橋大遠百：2011年
板橋麗寶百貨：2013年
微風信義：2015年
JC PARK食尚廣場(新莊)：2015年
Syntrend 三創生活園區：2015年
Mitsui Outlet Park：2016年

臺南地區
臺糖嘉年華：2003年
南紡夢時代：2014年
MITSUI OUTLET PARK：2022年

大高雄地區
統一夢時代：2007年
漢神巨蛋：2008年
義大世界：2010年
大樂購物中心：2011年
環球購物中心：2013年
大魯閣草衙道：2016年

宜蘭地區
蘭城新月廣場：2008年

屏東地區
環球購物中心：2012年

圖9-6　臺灣購物中心分布情形（圖片來源：全華）

（二）興建中的購物中心

隨著陸客自由行以及東南亞地區觀光旅客大增，在 2014 年已達 930 萬人次，2015 年已衝破 1,000 萬人次，新賣場與新品牌搶進，全球快速時尚 H&M、Forever 21 等龍頭品牌爭相搶進精華商圈，為臺灣消費市場帶進新面孔。北、中、南興建中的購物中心一家比一家豪華，磨拳擦掌瞄準來臺的觀光客人潮。

第二節
鄉村購物

　　臺灣的購物魅力在於四季如春，各地物產豐富，各地農特產品伴手禮不僅本地人愛吃，更是日客、陸客來臺必逛必買，由北到南各具特色，農遊之餘，購買具有故事性、多元及創意開發之鄉村伴手禮及農特產品，也是農遊樂趣之一。

一 臺灣地方農特產

　　例如「新埔柿餅」之所以特別的優質，全拜天然獨特的「九降風」，這是柿子自然風乾的好幫手，打造出最優質柿餅，讓新埔柿子難以被其他地區超越的先天優勢，加上在地農民將柿子去澀的人為技術不斷進步，並結合客家麻糬美食研發「柿糬」，口感、創意、包裝都具在地特色，讓新埔「好柿」遠近馳名。

　　南投信義鄉農產品種類豐富，有葡萄、青梅、高山茶、番茄、彩椒及夏季高山疏菜等，尤其是梅子及巨峰葡萄，其果粒飽滿堅實，南投信義鄉農會的食品加工廠，轉型為臺灣第一家取得製酒執照梅子酒莊，更特別以梅子來命名，稱為「梅子夢工廠」，研發出多種梅子商品與梅酒，成為臺灣赫赫有名的超人氣伴手禮（圖9-7）。

圖9-7　新埔柿餅、信義鄉梅酒、臺東的洛神花都是知名的農特產品伴手禮。

　　微熱山丘土鳳梨酥是南投八卦山的傳奇，已是紅遍臺灣、站上世界舞臺的人氣伴手禮。不論是到臺北門市綠樹成蔭的民生社區，還是到南投創始工廠，復古的紅磚牆、悠閒寬闊的三合院稻埕，甚至於國外分店新加坡、東京都可免費試吃一顆土鳳梨酥，配一杯熱茶。微熱山丘鳳梨酥的內餡採用臺灣契約農戶生產的鳳梨，目前鳳梨契作面積達到 400 公頃，接近 450 位農民。

　　有毛豆故鄉稱呼的臺南新市區，過去一年外銷 17 億的鮮甜毛豆，曾經流失農地，如今推出契作政策鼓勵農民種植，並跟上養生潮流，積極研發出多元毛豆系列產品，新市區農會所生產的毛豆伴手禮產品，更入選 2013 年農漁會百大精品。宜蘭三星地區農會以蔥蒜節結合宜蘭農趣，打響「三星蔥」名號，並結合食材旅行與精緻伴手禮行銷宜蘭三星蔥系列人氣商品。

　　臺東堪稱臺灣最後的淨土，每年秋末冬初，洛神花盛開，有「後山紅寶石」之稱，獲選為農業好伴手的「洛神軟 Q 糖」就是以卑南鄉盛開的洛神花花萼製成，卑南鄉擁有多元的休閒旅遊種類，賓朗村頂岩灣、後湖、美濃高臺、三塊厝等臺灣傳統典型農村聚落可體驗農村風情，除生產高接梨、釋迦及茶葉外，高臺更可鳥瞰臺東縱谷，而金針山休閒農業區，以及東河鄉泰源幽谷等，無論食材旅行、戶外體驗都是最佳選擇。

　　各地老字號伴手禮，在各地區農會、農特產中心及臺灣手工業推廣中心設有臺灣好伴手專櫃，桃園機場第二航廈「機場伴手禮大街」2015 年 9 月開幕，有義美、手信坊、舊振南、黑橋食品等品牌供旅客選購（圖 9-8）。

菇菇の茶食禮盒
（宜蘭縣冬山鄉）

燒仙草禮盒
（新竹縣關西鎮）

花蓮珍饌-肉乾與肉條系列（花蓮縣玉里鎮）

鳥兒歡唱-養生禮盒組
（臺東縣卑南鄉）

棗紅公館蜜餞系列
（苗栗縣公館鄉）

米麩牛軋糖
（花蓮縣鳳林鎮）

豬寶盒
（花蓮縣光復鄉）

皇龍禮-關米山禮盒
（臺東縣關山鎮）

圖9-8　在臺灣農漁會、合作社等共同努力下，開發了很多各地具代表性生產品質安全包裝設計又精美的伴手禮。

二 臺灣農夫市集

「道之驛」及「農夫市集」，是在交通要道所設立的一個驛站，提供當地農產品展售的一個地點，硬體由政府單位提供，經營模式則有數種，有由農民自行管理，或交由政府單位代爲經營，也有外包給公司經營。道之驛強調「地產地消」，目的是鼓勵消費者親自到產地走一趟，認識生產者，進一步理解耕種過程，它的產品新鮮，價錢也較便宜，也拉近消費者與生產者關係，有特色的道之驛具有吸引觀光客的功能，更有助於活絡地方發展。

(一) 農夫市集

臺灣近年興起的農夫市集（Farmers' Market）從北到南、東到西的在地農夫市集綠意盎然的環境，安全營養的蔬果與溫暖自在的交流。充分享受消費者、生產者和自然環境的相依相存，農夫市集是個讓我們眞實體會的最佳場域。一般的農夫市集有幾項特色：產品是新鮮、自然和在地生產；產品多樣但少量；由農民或生產者直接販售，除了能讓產品免除大盤、中盤商抽成外，更提供生產者與消費者面對面交流機會，農民能了解消費者需求；而消費者於選購產品時，也能了解手上購買的產品來源，以及栽種方式。

從 2010 年臺北的 248 農學市集、宜蘭大宅院友善市集、新竹竹蜻蜓綠市集、臺中興大有機農夫市集、臺東鐵道農夫市集、合樸農學市集、高雄微風市集等。發展到 2018 年「農夫市集」是指以小農爲主，在固定時間與地點舉辦，由農夫在地生產、親自販售的一種經營模式（圖 9-9）。

在農夫市集裡，農夫親自販售在地生產的農產品，不僅具有地方特色且新鮮有機，更能讓消費者吃的安心又健康，不但致力推廣農夫市集，也努力舉辦多元化的交流活動，如音樂會、農作體驗等多元化活動與教育宣導，期望市集能永續發展，並成爲特色觀光區。目前臺灣各地農夫市集多數是小型市集，且隔週或是隔月才販售。相較於傳統市場中堆積如山的單一種類產品，農夫市集的產品則屬少量多樣化，也讓消費者在逛市集時得到採買的樂趣。在買賣交流的互動中，農夫能明白消

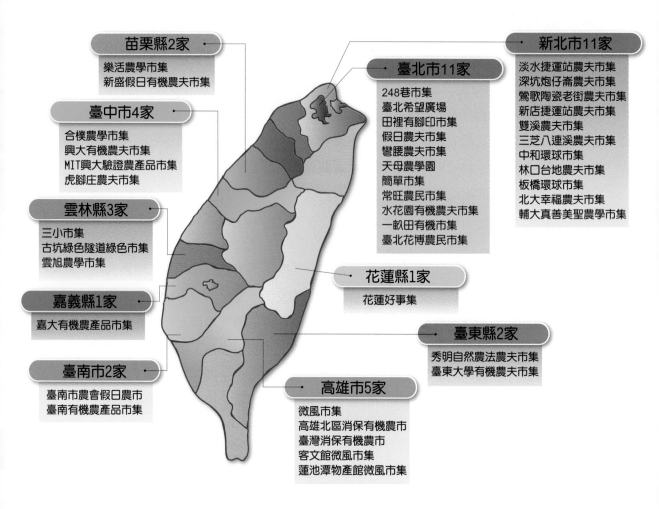

圖9-9　臺灣農夫市集目前已有41家「農夫市集」的特點在於農民將自己生產的農（副）產品由產地運到市場直接銷售給消費者，這種模式在歐美發展已經很久。（資料來源：農委會農民學院）

費者的需求，消費者也可了解農產品的來源、栽種方式及相關知識。農夫將農產品從產地直接送入消費者手上，雙方在交流中建立互信關係、互動管道，以情感與健康為基礎，進而創造互助合作的和諧市集。除了銷售有機農產品，各地農夫市集也注入教育、娛樂等多元特色，致力打造地方特色景點，將市集推廣給社會大眾。

例如，高雄市的微風市集是南臺灣最早且規模最大的農夫市集，講求「在地生產、在地銷售」，近 70 戶農友都來自大高雄，定期舉辦「農家饗宴」活動，期望透過在地社區與農夫的合作，讓消費者參與教育講座並體驗田間勞動，親身了解耕種的辛勞並體悟農村存在的價值。此外，市集更結合音樂表演，不僅給在地學生團體演出的機會，更讓逛市集的民眾擁有舒適享受的環境（圖 9-10）。

圖9-10　微風市集是南臺灣最早且規模最大的農夫市集，除了舉辦市集也帶消費者走訪產地旅行，還與市區多家友善餐廳合作，供應微風小農食材，讓民眾在餐廳也可吃到健康在地蔬果料理。

（二）道農市集

農委會農糧署 2015 年 10 月起在全臺國道中壢站、湖口南（北）站、泰安南（北）站、西螺南（北）站、古坑站、東山站及關廟南（北）站等 11 處休息站，設置「道農市集」，約 30 攤位，消費者可及時購買在地新鮮農產品。各縣市小農端出在地最新鮮，且附有產銷履歷的小番茄、水梨、百香果、哈蜜瓜等安全農產品，道農市集所銷售農產品均經過嚴格篩選，通過殘留農藥安全容許檢測，並備有產銷履歷或吉園圃等認證標章，讓消費者食在安心。

（三）全聯二代店

全聯福利中心總裁徐重仁導入日本道之驛作法，承接原先在雲嘉南地區 9 間全買大賣場，規劃成為「全聯二代店」，主打農作物產地直銷，跟在地農家合作，推個人品牌，規劃蔬菜、水果、鮮魚、精肉、調理、麵包等 6 大區域，並開設「農家直採」區，以輔導的角度，提供在地小農銷售農產的公益平臺，讓小農可自訂農產品價格，僅須支付部分管銷、包裝費用，減少中間商轉手次數，達到消費者與農民雙贏的局面。全聯與地方緊密結合，把具有人情味的傳統市場氛圍概念導入到現代化超市，提供更多元的商品、服務消費者，全聯全新店型採半開放式販售蔬果、鮮魚精肉，有客製化切魚、剁肉等貼心服務，將婆媽習慣的傳統市場人情味帶入現代化超市，以因應現代消費模式的改變，讓大家能享受到更好的購物環境。

〈案例學習〉

日本道之驛

21 世紀可謂是一個以「國際化」與「地區化」共生理念為基礎的新時代，也是全世界各國政府及非政府組織共同關心的議題，愛護大家共同居住的地球所生存方式、生活方法及社會、經濟、政治應有的理想制度，亦已成為目前全人類的共同課題。

在日本的國道（相當於我們的省道）和縣道上，經常可看到一塊藍色的標誌，提醒人們「道之驛」到了。「道之驛」，這個被譽為「日本國土交通省最成功的計畫」，到底是什麼呢？

日本為因應 WTO 的衝擊，政府對各種農民市場的扶植不遺餘力，「道之驛」便是其中一種型態。「道之驛」是活化地區社會所獨創的策略，以地區居民由下而上的創意規劃方式，制定並建設地區振興計畫及設施，結合農產品直銷中心、農業休閒旅遊、體驗農園、市民農園、農特產加工廠、手工體驗及鄉土料理等，發揮地區特色，活化地區農業。

（一）道之驛的設立

全日本現在超過 800 座「道之驛」，通常由縣政府或町（相當於鄉鎮）公所以及道路管理單位共同設置，再委由日本農業合作社、公益法人或商業團體經營，「道之驛」設於非高速公路的道路沿線，原則上為國道或縣道，一般不設於鄉鎮道路。其區位著眼於下列觀點考量後，設置於適切地點：

1. 休息設施便於使用。
2. 有利於地區發展。
3. 利於相關鄉鎮透過道之驛相互分擔功能。
4. 道路主管機關（如國土交通省）認為交通安全上無安全顧慮的場所。

「道之驛」設施的設置者，以代表地區的鄉鎮公所或代替鄉鎮公所的公部門團體（由縣政府或地方公共團體出資 1/3 以上之公益法人、鄉鎮推薦之公益法人等）與道路管理者（國土交通省：工程事務所、維護工程所；縣：縣政府、土木工程事

務所等）共同設置者為主。「道之驛」設施的設置者中，一般係由道路管理者設置停車場、廁所等休息設施，由鄉鎮公所或公部門團體設置餐廳、產物館、文化教養、觀光休閒、農業體驗等地區振興設施，雙方設施組合成「道之驛」複合化設施（圖9-11）。

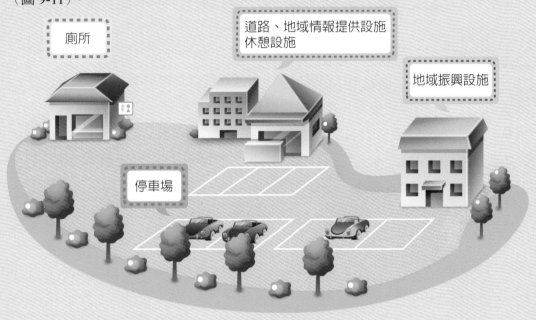

圖9-11　日本道之驛示意圖（圖片來源：全華）

（二）道之驛六大基本概念

「道之驛」係由停車場、廁所、電話等基本遊憩設施與地區自主性建構設施，包括休息設施、餐廳、賣場、產物館、休閒空間、體驗工坊與體驗農場、露營設施等所形成。其功能性設施服務具有六大基本服務概念：

1. 可以24小時免費使用、容量充足的停車場（至少20個停車位）。
2. 可以24小時使用的清潔廁所（至少10個便器），身心障礙者亦可使用。
3. 可以24小時使用的公共電話。
4. 原則上有專人介紹，並有提供道路與地區資訊的導引及服務設施（包括餐廳、地方產物館等），且該等設施位於距離停車場2～3分鐘的地方。
5. 關照女性、乳幼兒、兒童、年輕人、高齡者、身心障礙者等，營造無障礙空間，並充分考慮不破壞當地優美景觀的設施計畫。
6. 由鄉鎮公所等公部門團體設置的設施。

雖然停車場、廁所、公共電話均可供 24 小時全天候使用，但是有些「道之驛」於產物館及資訊館設置的道路資訊、醫療資訊、附近景點與道之驛資訊、設施介紹等專櫃，其營業日及營業時間，按照各「道之驛」規定時間，各有差異。

（三）道之驛三大功能

「道之驛」最初功能原本在長程行車，為確保道路交通順暢，讓駕駛人員在一般道路亦能安心、自由停靠休息，由道路管理機關與鄉鎮公所或公益法人等，建構類似高速公路休息站的休息空間。隨著日本國民的價值觀日益多元化，社會大眾開始追求具有特色的趣味空間，透過「道之驛」的休息空間設施，逐漸增加提供道路沿線的文化、歷史、名勝、特產品等具多元化、個性化服務及可活用的相關資訊；同時，透過這些休息空間設施，創造個性豐富的人潮聚集空間，形成「地區核心」，並透過道路連結，發揮促進地區間合作聯繫的效果。基於上述設立背景，陸續於日本全國鄉鎮之間設立的「道之驛」，兼具以下 3 大功能：

1. 可提供道路利用者的「休息功能」
2. 可提供道路利用者及地區居民的「資訊傳遞功能」
3. 透過「道之驛」的設立將各鄉鎮連結起來，共同營造有活力、地區的「地區聯繫合作功能」

（四）日本關東人氣道之驛 — 田園廣場川場

日本關東人氣道之驛「田園廣場川場」，在「關東中喜愛的道之驛」連續 5 年獲得第一名。田園廣場川場位於日本群馬縣利根郡的川場村，自然豐富、風景優美，村內的川場田園廣場更是一個魅力十足的綜合設施。場內有當地產的啤酒和優格（酸奶）、火腿、香腸等設施內的工廠所製作的食品相當受到好評，地產蔬菜和水果種類俱全，新鮮美味，另外，也可以品嚐到使用當地蕎麥粉作成手擀的蕎麥麵等，使用率大量當地食材所製作的料理，有藍莓園的採摘體驗和陶藝體驗，還能乘坐 SL「D51」，大人和孩子都能充分獲得樂趣，還能品嚐到多次在比賽中獲獎的川場村產的夢幻之米「雪武尊」的飯糰（圖 9-12）。

（五）日本農市 ── 為小農找生路

過去，日本農業合作社採大量生產、大量運銷至批發市場的產銷方式，近年來則逐漸轉型為由農民直接供貨給賣場、超市或其他零售業者，或將農產直接送到「農民市場」銷售。日本農業合作社的「農民市場」強調在地自產自銷，全年供應少量多樣化、新鮮、安心、環保的農產品，生

圖9-12 「田園廣場川場」為日本關東人氣道之驛，除了有特產品賣場外，還有啤酒工房和手製麵包工房及製造火腿、香腸的肉品工房

產者根據自己的時間、體力、耕種面積等勞動條件來供貨，自訂價格、自負盈虧及產品的安全性。由於上述的優點，日本農業合作社十多年來迅速發展，對於振興地區農業、活化地區經濟貢獻頗多。

和臺灣一樣，日本農業也面臨進口農產品衝擊，及經營者高齡化的問題，農地經營管理和接班日益困難，但農產品的大量進口，食品安全也日益受到重視。「道之驛」及其他農民市場，不但提供高齡與婦女、兼職務農者收入，也建構責任生產與產銷互信的安全農業機制，對活化閒置農地與農村經濟，促進農業永續發展有極大貢獻。臺灣農業各方面條件與日本極為相似，道之驛的成功經營，的確值得臺灣農業借鏡。

結 語

購物的需求與樂趣是人們從事旅遊過程中，安定了食與宿的基本需求後，最想要從事的活動之一，自然也形成了龐大的商機與產業。消費者抵達一個旅遊地有「不能空入寶山而回」的想法，業者更有「人都到家門口了，哪有不掏空他腰包」的企圖，所以旅遊地的購產業在強烈的需求下，有讓人驚奇的創新，也有好品質傳統產品的傳承。也因此都會購物產業、鄉村購物產業乃至伴手禮的精益求精，另外在購物場地的軟硬體之創新，也讓購物場域成為旅遊中讓人難忘的重要景點。

第 *10* 章

娛 休閒旅遊娛樂服務業

　　21 世紀的旅遊娛樂產業項目非常多元與豐富，其中主要的產業有主題遊樂園、水域娛樂、視聽視唱業、遊戲場業、特殊娛樂業、博弈娛樂、其他娛樂及休閒服務業等。主題遊樂園是國際觀光未來三大發展趨勢之一，型態更廣泛多元，已成為國民旅遊休閒旅遊的一大選擇。臺灣主題遊樂園目前領有執照且經營中的有 25 家，不但能盡情遊玩，且能見識臺灣主題樂園的魅力。

　　臺灣四面環海，擁有渾然天成的美麗海岸線與繽紛的海底景觀，近年來利用海洋及其周邊環境從事各種戶外觀光遊憩活動的人口大為提升，如衝浪、潛水、風浪板、拖曳傘、水上摩托車、獨木舟、泛舟、香蕉船等經主管機關公告的水域活動，都有與日俱增的趨勢。

　　本章將介紹臺灣主要娛樂服務業中占最大比重的「主題遊樂園」，以及具成長潛力的「水域活動」。

翻轉教室

- 認識休閒旅遊娛樂服務業的起源
- 主題遊樂園之緣起與類型
- 臺灣主題遊樂園之現況
- 認識主題遊樂園的鼻祖－迪士尼樂園
- 認識水域遊憩活動類型
- 了解國內水域遊憩發展現況及管理

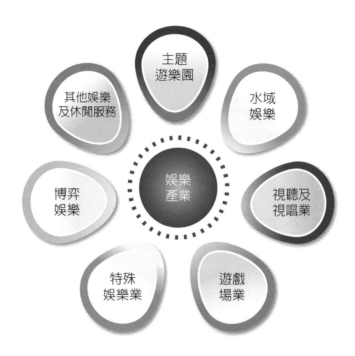

圖10-1 旅遊娛樂業的類型（資料來源：行政院主計處，作者整理）

第一節
現代主題樂園鼻祖──迪士尼樂園

全球第一座迪士尼樂園（Disneyland，全名爲 Disneyland Park），位於美國加州的主題樂園。創辦人華德從小就喜歡塗鴉，傳說他在一次搭火車的長途旅行中躺在臥舖上休息，突然，一隻老鼠從腳邊探出頭來，這成了他夢想的原創力，就是從一隻米老鼠開始。米老鼠（Mickey Mouse）於 1928 年 11 月 18 日在電影《汽船威利號》上首次正式亮相，從此成了華特迪士尼公司的官方吉祥物（圖 10-2）。

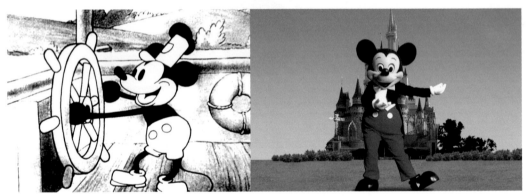

圖10-2　米老鼠在電影「汽船威利號」上首次亮相，從此成了華特迪士尼公司的吉祥物。

全世界的主題樂園都以迪士尼樂園爲師，到底迪士尼樂園具有什麼樣的魅力？如何將一片沼澤變成世界休閒勝地？爲什麼迪士尼樂園每到一個新的地區建園，就會對當地遊樂市場產生結構性的改變？在日本，能加速了日本大面積規模的 200 多個主題樂園的開發。

一　迪士尼獨有行銷管理

迪士尼主題園區有其一獨特的行銷管理手法，即設計一個特殊的主題，將所有活動串聯起來，成爲一個吸引人的遊樂園。

（一）迪士尼的舞臺演出管理法

迪士尼非常精緻而卓越的「舞臺演出」「強調每一天都是爲了一場精彩的演出」的經營理念。例如在東京迪士尼樂園，不論是工讀生或正職員工，內部都稱之爲

「演員」而非「工作人員」，而演員就是在舞臺上的演出者，都有一套劇本規範每個角色的表演內容及位置。

（二）創新舞臺演出價值

迪士尼把遊樂事業當成「演藝事業」，把樂園看成是一個偌大的「娛樂舞臺」，把「劇場意識」帶進主題樂園的經營。在這個舞臺上，有布景、有燈光、有演員、有歡樂的節目、也有盡情融入的觀眾，有幾近狂熱的工作氣氛、別具巧思的場景安排與劇本編撰、也有不斷給遊客神奇夢幻的娛樂科技。創新「舞臺演出的價值」，讓每一位入園的遊客都不只是追求短暫的驚奇刺激而已，還留下一系列值得記憶的體驗。

（三）演出腳本

在迪士尼服務人員與眾不同的祕訣之一，在於他們演出的 300 多套「劇本」（工作手冊）與 200 多套「劇服」（制服），手冊中所有規定的標準儀態、動作與作業流程，都具備在服務人員的態度和技巧上。迪士尼樂園是美國的產物，美國是一個民族大熔爐，人口由來自世界各地不同的民族組成，各具不同的文化與價值觀。當這些人聚在一起工作，不論人種、語言、人格、工作性質，一律都要有統一的作業規範與行動準則，讓員工在工作時的判斷和價規範與行動準則，趨於一致且明確。

（四）注意細節

美夢成真的關鍵在於迪士尼極端堅持每一個小細節，只有重視細節才能讓理想化為高品質的產品或傑出的服務，也才能使美夢成真。因此，不但在樂園，尤其是在迪士尼卡通影片與動畫電影，完全依照電影由每秒 24 格構成的規格，運用每秒 24 張精心繪製的不同圖片製作，不像時下一般卡通為節省製作費，僅用每秒 6 ～ 8 張簡單圖片重複使用、粗製濫造。迪士尼對精緻而完美的執著，充分呈現在任何一場的演出，不僅是原創而且都是不朽的經典鉅作。

（五）與多元娛樂媒體結合

迪士尼最成功的策略，是進行多元化發展、與跨媒體的結合，透過電影、電視節目、有線電視、家庭光碟、印刷品、網路，甚至百老匯舞臺等媒體通路，不但從

「令觀眾沉迷的卡通」發展出一連貫的商機,透過這些角色以及意象發展,成為樂園建造的主題、吸引遊客的賣點,並研發 3 萬多種周邊商品,行銷全世界。這些角色人物更透過授權標誌,運用在全球各種形式的物品上,形成迪士尼的品牌商品。

(六) 迪士尼卡通人物都是巨星

全世界主題樂園都在學習迪士尼創造自己的卡通偶像,卻未能成功。最大的不同,是迪士尼角色透過動畫電影熱賣而大受歡迎、耳熟能詳;極具親切感的主題人物,如米老鼠、唐老鴨、兔寶寶等,消費者有共同意象,而產生個性、故事性,充滿了想像。迪士尼卡通巨星藉著年年出品的動畫電影,不斷推出新的成員、新的故事、新的動畫電影,加入米老鼠大家族,相對的主題樂園中也因此不斷更新,為遊客持續創造新的體驗,如動物王國的大遊行,更讓遊客感動莫名。不過,硬體再亮麗,若沒有軟體的配合,是不會有生命力的,因此迪士尼在執行上,要求精緻、極致、忠於夢想的原創力,透過源源不絕的原創力,才能在既有的獨占性價值鏈上,堆疊新價值,所以華特·迪士尼曾說:「他的樂園永遠沒有完工的一天」。

二 東京迪士尼樂園─造訪人數世界第一位

1955 年美國加州安納罕市迪士尼樂園成立時,華特·迪士尼曾說:「我希望迪士尼樂園是一個能讓人感覺幸福的場所,大人小孩都能體驗生命的驚奇和冒險。」他所強調的「感覺幸福」、「體驗生命」,透過日本東京迪士尼樂園(圖 10-3),得到最完美的演繹。

在全球 5 座迪士尼樂園之中,東京迪士尼以平均年 1500 萬名遊客的造訪人數高居世界第一位。2013 年是東京迪士尼 30 週年,累計入園人次已超過 5 億 6 千萬人次,等於是全日本每個人至少造訪過東京迪士尼 4 次。

全世界迪士尼樂園的經營以日本東京迪士尼的服務措施最好,超越美國。服務體現在各處細節上,甚至連打掃園區的清潔工都會幫遊客拍照,或者在遊客有需要之時,幫忙照看孩子,懂一點外語用於和外國遊客進行最簡單的溝通交流。此外,東京迪士尼最前線的員工,有 90% 是工讀生,東京迪士尼在招募工讀生時,原則上都會先預設為「全部錄用」,然後,從中挑選出「喜歡教人」、「有熱忱」的工讀

圖10-3　東京迪士尼30周年吸引無數遊客，累計入園人次已超過5億6,000萬人次。

生，詢問是否有意願擔任訓練員。通常，在經過公司內部訓練後，即使是具備工讀生的身分，也能扮演起傳承公司文化的要角，甚至成為新進人員的榜樣。在如此特殊的人力結構下，迪士尼的企業文化及工作規則是否明確，就顯得非常重要，東京迪士尼發展出一個屬於自己的迪士尼文化，與其他地區迪士尼不同，例如：

（一）FastPass 快速通行證

　　東京迪士尼有「FastPass 快速通行證」機制，簡稱「FP」，幾個指定熱門遊樂設施會提供「FP 抽票機」，遊客的入場券先去「FP 抽票機」抽票，FP 會顯示「應該幾點去玩」的時間，只要依據上面時間到該遊樂設施玩，就可以不用排隊、快速通行進入。想要在東京迪士尼「輕鬆玩」，一定要想清楚怎麼抽「FP」的策略，才能節省排隊時間（圖10-4）。

圖10-4　「FastPass快速通行證」是東京迪士尼樂園體貼遊客節省排隊時間的機制

（二）日間／夜間遊行

　　東京迪士尼除了遊樂設施外，不可錯過的就是非常精彩的日間／夜間遊行，夜間遊行結束後還會有煙火表演，若遇到特別節慶如萬聖節或 30 週年紀念，還會有特別遊行活動，迪士尼官網有中文翻譯，會提供詳細活動資訊（圖 10-5）。

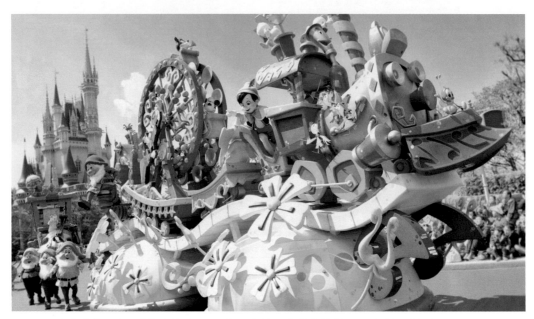

圖10-5　東京迪士尼除了遊樂設施外，不可錯過的就是非常的精彩的日間/夜間遊行。

（三）服務措施

　　全世界迪士尼樂園的經營以日本東京迪士尼在服務措施最好，超越美國。

1. 演員訓練 — 熱誠演出

　　在東京迪士尼樂園，不論是工讀生或正職員工，內部都稱之為「演員」而非「工作人員」，既然是演員，身上穿的就不是制服或工作服，而是「戲服」，其任務則是讓來園的「觀眾」因為你的演出而感受幸福。東京迪士尼在關於設施操作或收銀機等業務方面，有一套規定，但是對於對待客人，則有一套標準的作業流程。凡是新進員工，首先需集中訓練半天，稱為「魔杖」，目的是明確傳達「演員是東京迪士尼度假區這個舞臺上的演出者」。接下來各部門分別訓練，之後進行實際的在職訓練。經過這三個階段後，才能以演員的身分正式上工。

2. 4 個基準感動服務

每位演員須遵守 4 個行動基準，簡稱「SCSE」，分別是：安全（Safety），以貴賓的安全為最優先考量；有禮（Courtesy），站在對方的立場設想，並且顧慮到禮貌和親切；表演（Show），保持表演的品質，扮演好自己的角色；效率（Efficiency），不浪費時間，有效推動服務（圖 10-6）。

圖10-6　東京迪士尼每位演員都須遵守4個行動基準，安全、有禮、表演和效率簡稱「SCSE」。

例如茶水灑在地上，迪士尼員工清掃的方法是，把紙巾丟在地上用腳擦拭，看起來似乎不太禮貌，但是如果員工蹲下去擦，在擁擠的園內可能使得後面跟上來的客人跌倒，突然站起來的時候也可能和別人撞到，也就是說，「安全」考量絕對放在第一位。此外，東京迪士尼認為要帶給顧客感動與歡樂，首先要讓員工對自己的使命能有感動和快樂，努力提高員工內心的成就感。例如設計一套表彰「東京迪士尼度假區精神」的制度，為使演員看到其他表現很棒的演員時，可以寫一張卡片來讚美他，這張卡片將交到當事人手中，還會以此為評判標準，選出年度的「精神獎」。

迪士尼樂園是最完整也是最完美的休閒產業大型化、全球化、多元化、數位化的頂尖標竿典範，從建園的第一天起，迪士尼就瞄準每一個人心中的那塊赤子之地，舉凡所有感官所及，如動態（設施、配置）、美學（燈光、色彩、造型）、聽覺（音樂、音效）、味覺（芳香的氣味）、心靈所觸，像是故事、幻想、冒險、懷舊、對未來的期待等，都小心的、有計畫的處理與控制，像是一件面積廣達 160 英畝的「娛樂」藝術品。

華德始終堅信，一種「體驗」，愈是美好、愈是深刻，就愈值得記憶和回憶。所以從夢想開始到實現、管理運作、員工訓練、顧客服務、創意行銷等，迪士尼樂園從 1955 年來始終為了一個珍貴的「情感價值」而努力。而也只是環繞著這些情感，迪士尼就建立了前所未有的品牌價值，成為許多人一生必去的地方，迪士尼樂園的經營關鍵技術（Know-How），更是全球觀光旅遊企業學習與模仿的典範。

第二節
主題樂園源起與發展

　　主題樂園起源自 18 世紀的英國，直到 19 世紀才在美國發揚光大，迪士尼創始者華德‧迪士尼先生（Walt Disney），於 1948 年在美國加州一處荒郊沼澤地開創迪士尼，根據一個創意性的特定主題，運用電影動畫的元素，將魔幻、刺激、娛樂、驚悚結合遊樂園的特性，並以卓越的經營管理以及表演藝術的行銷手法，創造出能吸引遊客前來參與體驗的非日常性舞臺，1955 年加州「迪士尼樂園」開幕，此為全球第一座主題樂園，在這個充滿幻想的空間中，使遊樂形態以一種戲劇性、舞臺化的方式表現出來，用主題情節暗示和貫穿各個遊樂項目，堪稱是現代主題樂園的鼻祖，也是所有主題樂園經營者學習的標竿和參考取經的對象。

　　除加州外全球還有 5 座迪士尼樂園，分別在佛羅里達州（1971）、日本東京（1982）、法國巴黎（1992）、香港（2005），以及在 2016 年開幕的上海迪士尼樂園，帶動了全球主題樂園的觀光旅遊風潮。根據美國有線電視新聞網（CNN）的報導，近年來的遊樂園成長率非常高，排名前 20 名的主題樂園從 2012 年起成長了 7.5％，所有遊樂園裡以迪士尼系列最受歡迎，訪客量是所有遊樂園最高，佛羅里達州的迪士尼奪得第 1 名，其次是東京迪士尼。

一 臺灣主題遊樂園發展歷程

　　臺灣的主題樂園發展起步較晚，加上市場較小，2001 年才正式納入法定觀光遊樂業，成為重點發展觀光產業的一環。臺灣主題樂園的發展起源自 1934 年設立「兒童遊園地」，大致可分為 5 個時期，如表 10-1。

（一）第一時期

　　約為 1971 年前，遊樂園為傳統機械式設施的遊樂園時期，全臺最早且曾是唯一公營的兒童樂園，包含「昨日世界、明日世界」，以及峽谷列車等眾多娛樂設施，都是好幾代臺北人的兒時回憶（圖 10-7）。

表10-1　臺灣主題遊樂園的發展時期

時期	發展重點	大事記要
第一時期 1971 年前	傳統機械式設施的遊樂園時期	1. 1934 年，設立「兒童遊園地」，1958 年更名「中山兒童樂園」，已於 2014 年 12 月關園。 2. 1946 年，圓山動物園開放。 3. 1964 年，烏來雲仙樂園成立，橫跨北勢溪的空中纜車為臺灣第一個觀光用纜車。
第二時期 1971 ～ 1980 年	以機械遊樂為主的遊樂園時期	1. 1971 年，大同水上樂園開放營業，為臺灣第一家民營遊樂園，1991 年結束營業。 2. 1976 年，九族文化村開放營業。 3. 1979 年，六福村野生動物園開放營業。 4. 1986 年，臺北市立動物園搬遷到木柵。
第三時期 1981 ～ 1990 年	發展類型趨於多元，進入臺灣主題遊樂區發展的戰國時代，多家主要遊樂園於此一時期相繼設立。	1. 1983 年，亞歌花園開放營業，曾連續 3 年入選全國十大熱門風景區，受到 1999 年 921 地震影響，於 2008 年宣告歇業。 2. 1984 年，小人國主題樂園開放營業。 3. 1986 年，九族文化村主題樂園開放營業。 4. 1988 年，劍湖山世界開放營業。 5. 1989 年，西湖渡假村開放營業。 6. 1990 年，小叮噹科學遊樂區開放營業。 7. 1990 年，泰雅渡假村開放營業。
第四時期 1991 ～ 2002 年	新型態的主題樂園興起，融合教育、購物、娛樂兼具休閒等功能。	1. 1994 年，六福村主題遊樂區開放營業。 2. 1994 年，頑皮世界開放營業。 3. 2000 年，月眉遊樂園營業，於 2012 年改為麗寶樂園。 4. 2004 年，花蓮海洋公園開放營業。
第五時期 2003 年～至今	主題遊樂園設施規模與服務品質，逐步與國際接軌，全面性的服務和富含創意的主題。	1. 2009 年，全臺第一座採取民間興建營運的日月潭‧九族纜車於年底開始營運。 2. 2010 年，義大遊樂世界 12 月 19 日正式開幕。 3. 2012 年，月眉育樂世界正式更名為「麗寶樂園」，月眉福容大飯店開幕。 4. 2014 年，兒童新樂園 12 月開放營業，位於士林國立科教館旁。 5. 2015 年 6 月，八仙樂園在游泳池內舉辦派對，發生粉塵爆炸事故，共造成 484 傷，15 人死亡，八仙樂園於 6 月 28 日起關園停業。

資料來源：許文聖（2012）休閒產業分析，作者整理

（二）第二時期

　　約為 1971 ～ 1980 年，以機械遊樂為主的遊樂園時期，機械遊樂設施生命週期短，業者不再更新投資，除臺北市明德樂園尚有營業外，其他均已歇業。

圖10-7　坐落於圓山的臺北市兒童樂園，已於2014年12月關園，旋轉木馬是很多人兒時的回憶。
（圖片來源：全華）

（三）第三時期

為 1981 ～ 1990 年，主題遊樂區發展類型趨於多元，逐漸進入臺灣主題遊樂區發展的戰國時代，多家主要遊樂園於此一時期相繼設立，開放營業，吸引許多國內及部分國外旅客。

（四）第四時期

為 1991 ～ 2002 年，延續 1981 至 1990 年代的氣勢，第四時期陸續有數家中大型的主題遊樂區建設完成，遊樂園區的興建在 1991 年達到高峰，此一時期全臺有43 家規模不一的遊樂園，經營競爭非常激烈。

（五）第五時期

為 2003 年～至今，主題遊樂園設施規模與服務品質，逐步與國際接軌，要求更全面性的服務和富含創意的主題活動。

臺灣主題遊樂園經過興衰起落，從傳統具有育樂功能的機械式設施的遊樂園，如臺北市兒童樂園，隨著科技發展，遊憩型態產生革命性改變，取而代之的是完善的服務與附加活動，造就新型態的主題樂園興起，如融合教育、購物、娛樂和休閒等功能的主題遊樂園之劍湖山世界、九族文化村、六福村、麗寶樂園（月眉遊樂園）、義大世界等（圖10-8）。

圖10-8　2010年開幕的義大世界結合文化藝術、購物美食、休閒渡假等多元主題大型遊樂園區，非常受歡迎，圖為希臘大道往特洛依城。（圖片來源：義大世界）

二　臺灣主題樂園分布

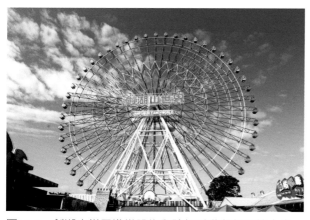

圖10-9　劍湖山世界遊樂設施和跨年活動印象深植人心，每年定期舉辦的跨年煙火秀非常精彩。（圖片來源：劍湖山世界）

臺灣主題樂園截至2019年取得觀光遊樂業執照且正常營業者計達25家，吸引入園遊客數超過百萬人入園的有劍湖山、六福村、九族文化村、麗寶樂園，這些園區的景觀設計、設施規模、經營理念和服務品質，已經逐步與國際接軌達「國際水準」，業者也朝著具特色的經營與行銷手法做發展。例如位於劍湖山園區中不少知名的經典遊樂設施，每年定期舉辦的跨年活動更是獲得頗多好評，2016年30週年慶的「摩天輪J-3飛梭煙火跨年晚會」更是精彩（圖10-9）。

前身為六福村野生動物園，自1989年開始擴建成主題樂園，保留原本的野生動物園並規劃許多能滿足遊客的遊樂設施。六福村主題樂園目前為亞洲第一座結合動物園與大型遊樂園，也是臺灣最具規模的開放式野生動物園，園區約70種、近千頭動物，提供遊客近距離觀賞野生動物生態之美。

圖10-10　六福村截至目前仍舊是臺灣最具
規模之開放式野生動物園 (圖片來源：六福村)

全臺主題樂園截至 2019 年，分別為北部地區 10 家、中部地區 6 家、南部地區 6 家、東部地區 2 家。北部地區有雲仙樂園、野柳海洋世界、小人國主題樂園、六福村主題遊樂園、小叮噹科學主題樂園、萬瑞森林樂園、綠舞莊園日式主題遊樂園、西湖渡假村、香格里拉樂園、火炎山溫泉渡假村等 10 家；中部地區有麗寶樂園、東勢林場遊樂區、九族文化村、泰雅渡假村、杉林溪森林生態渡假園區、劍湖山世界等 6 家；南部地區 6 家為頑皮世界、尖山埤江南度假村、8 大森林樂園、大路觀主題樂園、小墾丁渡假村、義大世界；東部為遠雄海洋公園、怡園渡假村及臺東原生應用植物園（圖 10-11）。

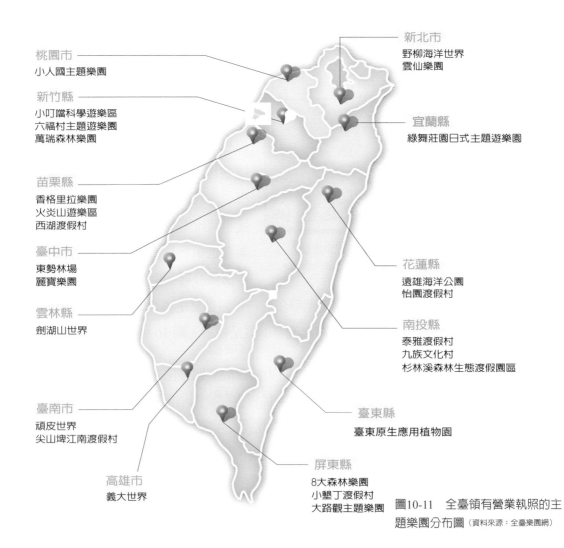

桃園市
小人國主題樂園

新竹縣
小叮噹科學遊樂區
六福村主題遊樂園
萬瑞森林樂園

苗栗縣
香格里拉樂園
火炎山遊樂區
西湖渡假村

臺中市
東勢林場
麗寶樂園

雲林縣
劍湖山世界

臺南市
頑皮世界
尖山埤江南渡假村

高雄市
義大世界

新北市
野柳海洋世界
雲仙樂園

宜蘭縣
綠舞莊園日式主題遊樂園

花蓮縣
遠雄海洋公園
怡園渡假村

南投縣
泰雅渡假村
九族文化村
杉林溪森林生態渡假園區

臺東縣
臺東原生應用植物園

屏東縣
8大森林樂園
小墾丁渡假村
大路觀主題樂園

圖10-11　全臺領有營業執照的主題樂園分布圖 (資料來源：全臺樂園網)

第三節
水域娛樂服務業

全球觀光遊憩蓬勃發展，臺灣四面環海，擁有美麗的海岸和豐富的海洋資源，不僅有獨特的海蝕地形、細柔的沙灘，海域中更有彩色繽紛的海底景觀、豐富的海洋生物和人文景觀資源，到處都顯現優美的景緻，非常適合發展水域娛樂產業。

臺灣在解嚴後，政府為了促進近岸海域遊憩活動發展，修訂相關管理辦法，如遊艇、近岸海域及水域遊憩活動等，教育部於 2003 年推動「學生水域運動方案」，使學生有正確的水域運動觀念及技巧，交通部觀光局針對許多水域活動場所的規定鬆綁，經濟部商業司對水域活動業者更制定規範並開放營業登記，民眾有機會開始從事游泳、衝浪、潛水、風浪板、拖曳傘、水上摩托車、獨木舟、泛舟、香蕉船等經主管機關公告的水域活動，利用海洋及其周邊環境從事各種戶外觀光遊憩活動的人口大為提升，而且有與日俱增的趨勢，臺灣海洋運動及休閒觀光的發展，在政府及相關組織的推動下，已有初步成果，「海洋臺灣」的輪廓逐漸顯現。

一 水域娛樂類型與活動管理

近幾年在政府積極推動發展海洋運動政策，臺灣水域遊憩活動種類繁多，較知名的有「秀姑巒溪泛舟」，是花東旅遊行程最熱門刺激的活動、舉辦「國際帆船賽」，此外，行政院體育委員會 1998 年開始舉辦「跨世紀號環繞世界一週」，公布「海洋運動發展計畫」，辦理「跨世紀號環臺行」、「金色沙灘海洋系列活動」、「大鵬灣海洋運動嘉年華」，2004 年更購入 400 百多艘訓練用的風浪板給各地帆船委員會，積極推廣風浪板活動，以及龜山島賞鯨、牽罟、摸蜆、巡滬等活動等。

（一）現有水域遊憩活動類型

臺灣水域遊憩活動種類繁多，根據交通部觀光局《水域遊憩活動管理辦法》第 3 條之內容，所稱水域遊憩活動，指在水域從事下列活動：

1. 游泳（Swimming）：係指人在水中活動，以身體及四肢，藉由水的浮力、利用水的阻力（作用力與反作用力），讓身體作前進、後退、上升、下沉等動作。

2. 衝浪（Surfing）：係指衝浪者與衝浪板結為一體，在動態推進且具更斜陡坡度之波浪上，得到前進的動力，並作更規則的動作變化（圖10-12）。

3. 潛水（Diving）：依《水域遊憩活動管理辦法》第15條規定，潛水活動包括在水中進行浮潛與水肺潛水等活動。浮潛配帶的裝備有潛水鏡、蛙鞋或呼吸管等；水肺潛水除了浮潛的裝備，還需配帶呼吸器配備。

圖10-12　衝浪係指衝浪者與衝浪板結為一體，在動態推進且具更斜陡坡度之波浪上，得到前進的動力，並作更規則的動作變化。（圖片來源：全華）

4. 風浪板（Wind Surfing）：係指利用風力在水面上行駛，並由人工作業帆與舵以改變航向的水上遊憩活動。

5. 滑水（Water Skiing）：滑水運動是由滑水者踩在專用滑水板上，藉由動力快艇的拖曳帶動滑水者在水面上快速滑行的運動。

6. 拖曳傘（Parasailing）：係指利用汽艇所帶動能量，使巨傘迎風張開，將遊憩者帶至空中飛翔。

圖10-13　旅遊旺季時，墾丁海面上幾乎佈滿了水上摩托車，騎乘水上摩托車，要遵守相關規定，以維護活動安全。（圖片來源：全華）

7. 水上摩托車（Jet Skiing）：依「水域遊憩活動管理辦法」第10條所稱水上摩托車活動，指以能利用適當調整車體之平衡及操作方向器而進行駕駛，並可翻覆橫倒後再扶正駕駛，主推進裝置為噴射幫浦，使用內燃機驅動，上甲板下側車首前側至車尾外板後側之長度在4公尺 以內之器具之活動（圖10-13）。

8. 獨木舟（Canoeing）：依「水域遊憩活動管理辦法」第21條之規定，所稱獨木舟活動，指利用具狹長船體構造，不具動力推進，而用槳划動操作器具進行之水上活動。獨木舟依其活動的水域及舟體構造不同，可再作細部區分。以活動場地不同為區分：上游湍急，適合激流獨木舟及花式獨木舟，中下游較平緩的地方是海洋舟或是湖泊舟，到了出海口的地方是海洋舟。

圖10-14　香蕉船是人乘騎在浮具上，由海上遊樂船舶或動力浮具拖曳之水上遊憩活動。（圖片來源：全華）

9. 泛舟（Rafting）：依「水域遊憩活動管理辦法」第24條之規定，所稱泛舟活動，係於河川水域操作充氣式橡皮艇進行之水上活動。

10. 香蕉船（Banana Boating）：係拖曳浮具類型之一，指將浮具放在水面上，人乘騎在浮具上，由海上遊樂船舶或動力浮具拖曳之水上遊憩活動（圖10-14）。

11. 帆船（Sailing Boat）：帆船係指利用風力在水上航行，操控方式是桅桿垂直固定於船上，帆面與風之間的角度來捕捉風的動力。

12. 其他經主管機關公告適用：目前經主管機關所公告為水域遊憩活動為：橡皮艇、拖曳浮胎及水上腳踏車及手划船等 4 項。

（二）水域遊憩活動管理

1. 水域遊憩活動管理及機關

水域管理機關為實際負有遊憩活動管理職掌之機關，分為中央機關與地方政府，除觀光局轄下之觀光單位、內政部營建署轄下之國家公園管理處外，尚有其他水域、活動管理機關，包含農委會漁業署、海巡署、體委會、經濟部水利署等中央單位（表 10-2）。

表10-2　中央單位主管機關

中央單位主管機關	管理單位
內政部營建署	1. 墾丁國家公園管理處 2. 金門國家公園管理處
交通部觀光局	1. 北海岸及觀音山國家風景區管理處 2. 東北角暨宜蘭海岸國家風景區管理處 3. 日月潭國家風景區管理處 4. 花東縱谷國家風景區管理處 5. 東部海岸國家風景區管理處 6. 雲嘉南濱海國家風景區管理處 7. 茂林國家風景區管理處 8. 大鵬灣國家風景區管理處 9. 澎湖國家風景區管理處 10. 馬祖國家風景區管理處

2. 管理及規定

《水域遊憩活動管理辦法》是依據交通部 2019 年 1 月 10 日公布修正《發展觀光條例》第 36 條修訂，細項說明如下：

（1）為維護遊客安全，水域遊憩活動管理機關得視水域遊憩活動安全及管理需要，訂定活動注意事項，要求帶客從事水域遊憩活動或提供場地、器材供遊客從事水域遊憩活動者配置合格開放性水域救生員及救生（艇）設備等相關事項。

（2）水域遊憩活動管理機關應擇明顯處設置告示牌，標明活動者應遵守注意事項及緊急救難資訊，並視實際需要建立自主救援機制。

（3）帶客從事水域遊憩活動具營利性質者，應投保責任保險並為遊客投保傷害保險；其提供場地或器材供遊客從事水域遊憩活動而具營利性質者，亦同。前項責任保險給付項目及最低保險金額如下：

① 每一個人體傷責任之保險金額：新臺幣 300 萬元。

② 每一意外事故體傷責任之保險金額：新臺幣 2,400 萬元。

③ 每一意外事故財物損失責任之保險金額：新臺幣 200 萬元。

④ 保險期間之最高賠償金額：新臺幣 4,800 萬元。

第一項傷害保險給付項目及最低保險金額如下：

① 傷害醫療費用給付：每一遊客新臺幣 30 萬元。

② 失能給付：每一遊客新臺幣 250 萬元。

③ 死亡給付：每一遊客新臺幣 250 萬元。

3. 水域管理應遵守之一般性原則

水域管理機關得就水域環境、資源保育及維護遊客安全等因素，公告禁止水域遊憩活動之區域，並得限制各項活動之區域及時間，從事活動者應予遵守。

規定從事水域遊憩活動不得破壞環境資源及有礙活動安全之行為規範；不得從事有礙公共安全或危害他人之活動：不得汙染水質、破壞自然環境及天然景觀；不得吸食毒品、迷幻物品或濫用管制藥品。另外，擇明顯處設置告示牌，標明該水域之特性、活動者應遵守注意事項，及建立必要之緊急救難系統。

4. 水域管理機關得訂定活動注意事項

基於活動安全管理，水域管理機關要求水域遊憩活動經營業者投保責任險、配置合格救生員及救生（艇）設備，或飲用酒類者不得從事水域遊憩活動等規定，救生員數量及救生設備之種類、數量，視活動種類、區域條件由管理機關訂之，配合各水域活動區域管理因地制宜之必要，爰由各地方自治團體另以地方自治條例定之。此外，應設置告示牌告知民眾該水域之特質、應行注意事項，並建立緊急救難系統。

二 國內水域遊憩發展現況及管理類別

交通部觀光局依目前國內水域遊憩發展現況及管理需求，分別就該活動之特性管理規範，從事該活動時的行為之範圍、應遵守之規則及事項。

（一）水上摩托車活動

水上摩托車是夏季旅遊旺季最受歡迎的水域娛樂之一，包括大鵬灣風景特定區海域遊憩區及琉球風景特定區海域、墾丁國家公園遊憩海域及澎湖等，騎乘水上摩托車，要遵守相關規定，以維護活動安全。

小知識

水上活動之頭盔可分為軟式及硬式兩類，各有其適用範圍，如活動者落水後，因頭盔之扣帶及重量，可能導致呼吸困難及游泳不便之狀況發生，國外競賽型水上活動，為防範落水發生碰撞致頭部受傷，頭盔以硬式為主，一般休閒型活動則未有強制性規定。

1. 租用水上摩托車者，駕駛前應先接受業者安全教育，使駕駛者具有正確駕駛觀念，減低傷亡發生率。

2. 水上摩托車活動為高速度性活動，如與其他活動同時利用同一水域時，其活動範圍應位於距領海基線或陸岸起算離岸200公尺～1公里之水域內，水域管理機關得在上述範圍內縮小活動範圍。前項水域主管機關應設置活動區域之明顯標示，從陸域進出該活動區域之水道寬度應至少30公尺，並應明顯標示之。

3. 水上摩托車活動不得與潛水、游泳等非動力型水域遊憩活動共同使用相同活動時間及區位。

4. 於活動前接受安全教育，並配戴安全防護裝備，以及遵守騎乘水上摩托車應遵循之規則，以維護活動之安全。

5. 騎乘水上摩托車者，應戴安全頭盔及穿著適合水上摩托車活動並附有口哨之救生衣。為避免騎乘水上摩托車者落海發生溺水狀況及緊急呼救之用，規定應穿著適合水上摩托車活動且附有口哨之救生衣。

6. 水上摩托車活動具高機動性，為減低碰撞意外發生，水上摩托車活動區域範圍內，應區分單向航道，航行方向應為順時鐘；駕駛水上摩托車發生下列狀況時，應遵守下列規則：

（1）正面會車：兩車皆應朝右轉向，互從對方左側通過。

（2）交叉相遇：位在駕駛者右側之水上摩托車為直行車，另一水上摩托車應朝右轉，由直行車的後方通過。

（3）後方超車：超越車應從直行車的左側通過，但應保持相當距離及明確表明其方向。

（二）潛水活動

潛水活動區分為「浮潛」及「水肺潛水」，「浮潛」意謂時而浮游水面時而潛入水中，當潛入水中，周圍增加的壓力作用在潛者身上，若處理不慎將引起一些潛水的症狀，因此須接受浮潛訓練。因浮潛有時須潛入水中，所以不穿具有浮力的背心，而使用可充氣或浮力背心。

圖10-15 「水肺潛水」活動的範圍幾乎都在水面以下進行，潛水者攜帶充填高壓空氣的氣瓶潛入水中。
（圖片來源：全華）

　　「水肺潛水」活動是一種攜帶可供呼吸的氣瓶與調節器裝置潛入水中活動。水肺潛水活動的範圍幾乎都在水面以下進行，潛水者攜帶充填高壓空氣的氣瓶潛入水中，經調節器呼吸氣瓶內的空氣，嘗試水肺潛水的首要條件為健康的身體、對水的適應能力強，最好也具備基本的游泳能力，再正式接受有系統的學習與訓練。（圖10-15）

　　從事潛水活動者應具備之資格，及活動時之安全措施規範，對帶客從事潛水活動之營業行為，就業者之資格、行為限制之，並明定載客從事潛水活動之船舶設備及船長之行為規範，以維護潛水活動之安全。

1. 潛水活動包括在水中進行浮潛及水肺潛水之活動。浮潛，指配帶潛水鏡、蛙鞋或呼吸管之潛水活動；水肺潛水，指佩帶潛水鏡、蛙鞋、呼吸管及呼吸器之潛水活動。
2. 從事水肺潛水活動者，應具有國內或國外潛水機構發給之潛水能力證明。
3. 從事潛水活動者，除應遵守第八條規定外，並應遵守下列事項：
 （1）應於活動水域中設置潛水活動旗幟，並應攜帶潛水標位浮標（浮力袋）。
 （2）從事水肺潛水活動者，應有熟悉潛水區域之國內或國外潛水機構發給潛水能力證明資格人員陪同。
 （3）不得攜帶魚槍射魚及採捕海域生物。

4. 潛水活動之經營者，帶客從事潛水活動時，應遵守之事項。

（1）僱用帶客從事水肺潛水活動者，應持有國內或國外潛水機構之合格潛水教練能力證明，每人每次以指導八人為限。

（2）僱用帶客從事浮潛活動者，應具備各相關機關或經其認可之組織所舉辦之講習、訓練合格證明，每人每次以指導10人為限。

（3）以切結確認從事水肺潛水活動者持有潛水能力證明。

（4）僱用帶客從事潛水活動者，應充分熟悉該潛水區域之情況，並確實告知潛水者，告知事項至少包括：活動時間之限制、最深深度之限制、水流流向、底質結構、危險區域及環境保育觀念暨規定，若潛水員不從，應停止該次活動。另應告知潛水者考量身體健康狀況及體力。

（5）每次活動應攜帶潛水標位浮標（浮力袋），並在潛水區域設置潛水旗幟。

5. 從事潛水活動之船舶，除依船舶法及小船管理規則之規定配置必要之通訊、救生及相關設備外，並應設置潛水者上下船所需之平臺或扶梯。

6. 載客從事潛水活動之船長或駕駛人，應遵守下列規定：

（1）應向港口海岸巡防機關報驗載客出海從事潛水活動。

（2）出發前應先確認通訊設備之有效性。

（3）應充分熟悉該潛水區域之情況，並確實告知潛水者。

（4）乘客下水從事潛水活動時，應於船舶上升起潛水旗幟。

（5）潛水者未完成潛水活動上船時，船舶應停留該潛水區域；潛水者逾時未登船結束活動，應以通訊及相關設備求救，並於該水域進行搜救；支援船隻未到達前，不得將船舶駛離該潛水區域。

（三）獨木舟活動

　　十多年前獨木舟在臺灣屬於冷門活動，划獨木舟是一種新奇特別的經驗。現在，雖然還稱不上是熱門活動，但是，已經有愈來愈多人知道且從事過獨木舟活動。例如「2010東北角獨木舟越野國際挑戰賽」，為臺灣第一個提供河流與海洋兩域競賽項目的獨木舟比賽。「2011東北角海洋三鐵暨獨木舟越野國際挑戰賽」，結合海泳、沙灘跑步、獨木舟，創造海洋三鐵新概念，參賽人數達到350人，創臺灣獨木舟類型比賽參賽人數新高。位於新北市福隆地區的龍門獨木舟，為臺灣第一座合法經營的大型獨木舟基地。

獨木舟活動的相關管理規定：

1. 獨木舟活動係指利用具狹長船體構造，不具動力推進，而用槳划動操作器具進行之水上活動。

2. 從事獨木舟活動，不得單人單艘進行，並應穿著救生衣，救生衣上應附有口哨。（圖10-16）

3. 從事獨木舟活動之經營業者，應遵守下列規定：

（1）應備置具救援及通報機制之無線通訊器材，並指定帶客者攜帶之。

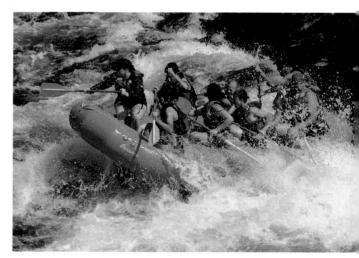

圖10-16　進行獨木舟活動，不得單人單艘進行，並應穿著救生衣，救生衣上應附有口哨。

（2）帶客從事獨木舟活動，應編組進行，並有1人為領隊，每組以20人或10艘獨木舟為上限。

（3）帶客從事獨木舟活動者，應充分熟悉活動區域之情況，並確實告知活動者，告知事項至少應包括活動時間之限制、水流流速、危險區域及生態保育觀念與規定。

（4）每次活動應攜帶救生浮標。

（四）泛舟活動

1981年起，秀姑巒溪發展出泛舟活動，至今仍是花東旅遊行程最熱門的活動，5～10月是熱門的泛舟季節，每年約吸引10萬人潮到花蓮體驗。因秀姑巒溪河水無汙染，從瑞穗到長虹橋全長24公里，不僅沿途峭壁兩立、奇特玉石林立、自然景觀優美，河道蜿蜒曲折，約20多處險灘激流，及一連串漩渦，是泛舟最佳河道，也是遊客尋求泛舟刺激感的最佳選擇地點。（圖10-17）

圖10-17　秀姑巒溪泛舟活動是花東旅遊行程最熱門刺激的活動（圖片來源：全華）

泛舟活動係於河川水域操作充氣式橡皮艇進行之水上活動，在國內已發展出經營業型態，從事泛舟活動應注意及遵守之規範如下，以維護泛舟活動安全。

1. 國內泛舟活動發展，主要以營業型活動為主，現有活動區域之河川皆設有專責管理單位，明定從事泛舟活動應報備規定在實務上具可行性，可使管理單位易於掌握活動狀況，以利管理。建立泛舟活動安全教育機制，使從事活動者瞭解泛舟安全觀念，減低傷亡發生率。

2. 為避免從事泛舟活動者發生落水、碰撞等事故時受傷，從事泛舟活動，應穿著救生衣及戴安全頭盔，救生衣上應附有口哨。

三 水域遊憩活動相關團體

目前政府雖積極推動臺灣海洋運動發展，也投入了許多經費和資源，但國人的海洋教育不足、海洋運動環境缺乏有效統合，以下為相關水域運動技術的單項運動協會，如風浪板、獨木舟、游泳與水上救生、浮潛、水肺潛水、滑水、帆船等（表10-3），若能結合地方政府、單項運動委員會與民間水域相關組織，共同推展地方特色之海洋運動與遊憩活動，將能讓更多人快樂的親近與體驗擁有綿長漂亮海岸線的臺灣。

表10-3　水域遊憩活動種類及相關團體

活動種類	相關團體
游泳	中華民國游泳協會（CTSA）　http://www.swimming.org.tw/
衝浪	中華民國衝浪運動協會 Chinese Taipei Surfing Association http://www.facebook.com/ctsa.surf
潛水	中華民國潛水協會 http://www.ctda.url.tw/ 中華民國浮潛協會 http://www.skindiving.url.tw/
帆船	中華民國帆船協會 http://www.ct-sailing.org.tw/
滑水版	中華民國滑水協會 http://www.waterski.org.tw/
水上摩托車	社團法人臺灣水上摩托車協會 http://www.tpwa.org.tw/
獨木舟	中華民國獨木舟協會 http://www.kayaking.org.tw/
泛舟艇	國際搜救教練聯盟 TRTA（International Rescue Instructors Association）http://www.cmu.com.tw/iria/photo01.asp
SUP 立槳	中華民國水中運動協會 http://www.cmas.tw
溯溪	中華民國溯溪協會 https://www.facebook.com/CTSA.org

近年來政府擬定「海洋白皮書」，宣示我國爲「海洋國家」、以「海洋立國」；並發布「國家海洋政策綱領」做爲我國整體國家海洋政策指導方針，顯見政府全面推動海洋發展的決心。臺灣四面環海，沿海國家風景區、海水浴場、海岸景點、觀光漁港，均讓臺灣海洋環境具有休閒、遊憩、觀光、旅遊之發展潛力；應該要有效推動海洋休閒與推廣海洋運動之風潮，建構優質海洋運動環境，提升海洋休憩活動品質與落實海洋休閒運動推展，倍增海洋休憩運動人口，將臺灣發展爲海洋運動國度，帶動臺灣海洋觀光產業。

臺灣除了東北海岸之外，像桃園的龍珠灣、臺中的馬拉灣遊樂園、南投的日月潭、高雄的愛河，都可以從事特別的水域活動，而水深 30～50 公尺的桃園石門水庫，高雄愛河、基隆海洋大學、花蓮鯉魚潭等，都是可以擅加利用發展各種海上活動，包括風浪板、獨木舟、重型帆船、帆船、遊艇、浮潛、沙灘排球、水上飛機、拼板舟、水上腳踏車、遊湖船、輕艇…等。

SUP（Stand-up Paddle）

SUP爲近年新興的水上運動，是一項結合衝浪和划船原理的水上板類運動，不像衝浪需要有較高難度的平衡練習，而是直接站在板子上用槳划行。SUP較簡單、易學，近年在歐美非常流行，臺灣也掀起一陣旋風。

SUP有很多種玩法，可站、可坐、可跪或趴躺划行，簡單安全好上手，還可培養絕佳平衡感，鍛鍊核心肌群。SUP是一項能夠親近大自然的運動，可在湖泊、河流、運河或海洋體驗，也可以促進心理健康、舒緩壓力、改善生活品質！

臺灣屬於海島國家，四面環海又有許多美麗的川流，很適合大人、小孩、新手加入體驗SUP，但不論是新手或是專業的槳者，想要安全又輕鬆地玩立槳，都要遵循水域運動的安全觀念、準則，並著配安全裝備，安全裝備如下：

1. 救生浮力衣或個人漂浮設備。
2. 腳繩。
3. 救生吹哨。
4. 防曬衣、潛水衣。
5. 防水手電筒。

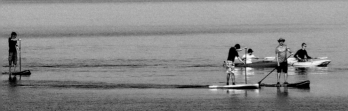

第四節
其他休閒娛樂相關產業

休閒娛樂活動日趨多元，除前三節介紹的休閒娛樂活動外，近年很夯的密室逃脫、桌遊等，也在休閒娛樂市場風起雲湧。

 會展產業

會議展覽產業簡稱為「會展產業」，有：會議（Meeting）、大型國際會議（Convention）、獎勵旅遊（Incentive Tour）、展覽（Exhibition）等種類，也稱為 MICE 產業。會展產業受到全球各大城市的重視，具有帶動地方乘數經濟效益的作用，帶動關聯產業的發展，如：旅館、航空業、餐飲（圖 10-18）、印刷、旅遊（圖 10-19）、公關廣告及顧問公司…等都將受惠。

圖10-18　2021年在臺北南港世貿舉辦的咖啡展，各咖啡相關廠商會趁這個大盛會展示自家最新的產品。
（圖片來源：展昭國際企業股份有限公司）

臺灣的會展產業肇始於民國 2002 年的《挑戰 2008：國家發展重點計畫》，將會展產業列為重點工作之一；行政院觀光發展推動委員會特於民國 2004 年通過成立「行政院觀光發展推動委員會 MICE 專案小組」，並訂正設置要點，同時亦訂定〈行政院觀光發展推動委員會推動國際會議及展覽在臺辦理補（捐）

圖10-19　2021年南港世貿舉辦的臺北國際旅展，隨著疫情的緩解消費力大大展現，吸引大量人潮搶購住宿、餐飲優惠券，開展當日銷售業績就突破新臺幣2,000萬元。（圖片來源：展昭國際企業股份有限公司）

助原則〉、〈經濟部辦理外籍人士（含大陸人士）來臺參加國際會議展覽彈性入境機制施行作業要點〉等措施。另外，總統府財經諮詢小組，於民國 98 年規劃《啓動臺灣經濟轉型行動計畫》，列出十大重點服務業發展項目，將會展產業納入十大重點服務業發展項目之一，正式由國際貿易局接手推動會展產業，並擬定 3 個 4 年計畫《臺灣會展領航計畫（2013 ～ 2016）》及《推動臺灣會展產業發展計畫（2017 ～ 2020）》；經濟部於 2010 年核定《臺灣會展產業行動計畫》，作爲會展產業發展的策略與行動綱領。

整體而言，臺灣會展產業的發展，硬體基礎建設方面，建構了國際級的會展場館，包括臺北世貿展覽 1 館、臺北南港展覽 1 館、臺北國際會議中心，以及 2014 年 4 月正式營運的高雄展覽館（圖 10-20），已形成南北會展發展之雙核心。而「臺北南港展覽 2 館」也於 2019 年 3 月 4 日開幕啓用。另外，目前尙有規劃中的臺中市泊嵐匯會展中心、桃

圖10-20　高雄展覽館位於高雄港22號遊艇碼頭邊，是一座坐擁水岸美景的會展展館。（圖片來源：中時）

園航空城國際議會中心，可望將臺灣會展產業帶入新的紀元。臺灣在資訊科技發達的優勢下，提供會展人士先進、便利與即時之服務，再搭配臺灣特有的親切、高效率之專業服務，也讓國際商旅人士留下深刻印象。

會展產業被認爲是繼金融、貿易後，頗具前景的產業之一，與旅遊、房地產並稱爲 21 世紀「三大無菸產業」，將會展產業視爲城市的風景。西方經濟學者也將會展產業稱爲「城市的麵包」，有城市經濟的「助推器」之說（黃振家，2013）。目前，會展產業除了在鄰近的日本、韓國、中國大陸、新加坡…等亞洲城市積極拓展，也是世界各地城市的重點發展項目之一。

會展產業的發展有賴國家明確的發展策略推動，除了重視國際級硬體場館的建置，整體的服務體系包括交通、住宿、旅遊與文化交流的整合也不容輕忽，須有完善的人才培育與相關的獎勵配套措施，再搭配持續不斷的強化與維護的軟硬體服務系統，才能在激烈競爭的全球各大城市中，交出穩健持續的產業績效。

二 博弈娛樂產業

博弈的活動與產業發展，在人類的發展史上由來已久。早期發展，從生活中的博弈遊戲，到長期行軍打戰主事將領為排遣軍人思鄉情懷，所發明的博弈娛樂。近代，隨著骰子、樸克、輪盤及吃角子老虎機的問世，以至酒店賭場、賓果俱樂部、各類型博弈娛樂場的開幕，博弈業的發展更成為各國經濟發展要角「整合型度假村」（Integrated Resorts）引領風潮的推手。

博弈產業發展較具現代博弈產業形式，約要到 17、18 世紀的歐洲大陸，當時是為了迎合貴族的娛樂休閒活動，而最早的合法博弈娛樂場也是設立歐洲。經歷時代的演變，博弈由娛樂遊戲轉變成為一種新興的商業活動。21 世紀開始，博弈娛樂場與旅遊業整合，成為賭場渡假村或渡假勝地，提供的服務內容包括博弈彩券、運動休閒、主題樂園、飯店、購物、會展與餐飲娛樂業等。賭場渡假村也帶動了周邊產業的群聚效應，將可吸引更多遊客的到訪。

依據 2018 年博弈產業規模統計，世界前十大賭城（Casino Cities）分別為：1. 中國—澳門（Macao, China）（圖 10-21）、2. 美國—拉斯維加斯（Las Vegas, USA）（圖 10-22）、3. 美國—大西洋城（Atlantic City, USA）（圖 10-23）、4. 摩納哥—蒙地卡羅（Monte Carlo, Morocco）（圖 10-24）、5. 澳洲—雪梨（Star City, Australia）（圖 10-25）、6. 南非—太陽城（Sun City, South Africa）（圖 10-26）、7. 韓國—華克山莊（Walkerhill, South Korea）（圖 10-27）、8. 越南—塗山（Tushan, Vietnam）（圖 10-28）、9. 馬來西亞—雲頂山莊（Genting Hills, Malaysia）（圖 10-29）、10. 德國—巴登

（Baden, Germany）（圖 10-30）。十大賭場中，美國占 2 個，歐洲也有 2 個，亞太地區則有 5 個，非洲地區有 1 個，且都是經濟相當熱絡的大都市。

圖 10-21　澳門—永利皇宮（Wynn Palace）

圖 10-22　美國—拉斯維加斯

圖 10-23　美國—大西洋城

圖 10-24　摩納哥—蒙地卡羅

圖 10-25　澳洲—雪梨 Star City Casino

圖 10-26　南非—太陽城

圖 10-27　韓國—華克山莊

圖 10-28　越南塗山賭場

圖 10-29　馬來西亞雲頂賭場

圖 10-30　德國巴登賭場

圖10-31 由政府核准發行具公益目的的彩券行
（圖片來源：全華）

圖10-32 臺灣的電子遊樂場簡稱遊藝場，中國稱電子遊戲廳或遊藝場、電玩城、動漫城，香港稱電子遊戲機中心或電子遊樂場、機鋪；圖為日本的電子遊樂場。（圖片來源：全華）

臺灣的博弈產業仍處於初期發展階段，目前只有中央政府委託民營企業發行之公益及運動彩券。在臺灣，合法博弈活動除了政府核准發行彩券的彩券行（圖10-31），還有少數依《電子遊戲場業管理條例》規範，領有執照的電子遊樂場（Amusement Arcade, Video Arcade，含柏青哥小鋼珠店），其他賭博性娛樂，如賽鴿、麻將場及棋牌博弈…等，均非合法營業。（圖10-32）

臺灣相關政府單位亦即積極規劃與主導欲發展博弈產業，但多因相關法會未齊備及選址問題等因素，蹉跎了許多時機。直到 2009 年 1 月 12 日，政府因應博博弈產業發展又開始有進程，立法院三讀通過《離島建設條例修正案》，增列〈離島博弈除罪化條款〉，同意離島地區經公民投票後設立賭場。2012 年 7 月 7 日於馬祖舉辦首次離島博弈公投，投票結果以贊成票過半數「通過」，連江縣政府也引進美商懷特公司的規劃建議案，計畫投資 750 億臺幣在媽祖的北竿島，開發一座整合性賭場渡假村。但這個投資案是否順利推動仍有許多困難與爭議待解決，至今仍未有更進一步的發展。

綜觀臺灣要發展大型博奕產業的理想，似乎前景不樂觀，因為時空變遷因素，亞洲鄰近國家皆已捷足先登，臺灣漸漸失去競爭優勢，雖然仍有少數大專院校開設相關課程，但短期內縱有博奕人才，也只能往其他國家的賭城去尋找工作機會。

三 遊戲娛樂產業

（一）密室逃脫

密室逃脫英文稱爲 Crimson Room、Viridian Room、Blue Chamber、White Chamber、Takagism、Escape Room。

在休閒娛樂活動多元化年代，密室逃脫不受天氣影響，主題更是多元，從單機遊戲擴展到眞人密室逃脫（圖 10-33），彼此腦力激盪、互相合作解謎，成爲上班族紓壓新寵。到底密室逃脫具有甚麼奇特魅力？能吸引企業安排密室逃脫員工教育訓

圖10-33　密室逃脫（圖片來源：全華）

練課程，作爲凝聚員工向心力、培養團隊合作精神的遊戲且蔚爲風潮？

密室逃脫遊戲，從 2 ～ 3 人新手入門主題、4 ～ 6 人小團，到 6 ～ 10 人的團體遊戲，玩家不需要甚麼技能，與隊友的破關過程歡樂有趣才是重點，視角通常以第一視角爲主，或第三視角（主人翁的角度），並且往往被限定在一個近乎完全封閉或者對自身存在威脅的環境內，需要發現和利用身邊的物品（工具），完成指定任務（通常是解開特定謎題的方式），最終達到逃離該區域的目的。

密室逃脫風潮，這幾年也廣泛運用在影視產業，舉凡日本綜藝節目《DERO 密室遊戲大逃脫》、英國綜藝節目《迷宮傳奇》（水晶迷宮）、韓國綜藝節目《Running Man》中的遊戲橋段等，都將密室逃脫、實境解謎運用其中。

這幾年，上班族也興起大型的眞人實境遊戲，身歷其境解題破關卡。「實境密室逃脫遊戲」在特定空間中通過裝修與布置設計，營造出逼眞的場景，而後賦予玩家不同的任務和故事劇情，沒有突兀的謎題或機關，將謎題、場景、機關等等融入到故事中，要求玩家在規定的時間內，必須設法觀察周遭的線索解開謎題、團隊合作、層層解謎，最終完成任務逃出密室，透過不一樣遊戲化的教育訓練方式來訓練員工間互助合作能力，達到員工休憩和企業團隊建立的雙重目的。

圖10-34　奇美博物館的「穹頂計畫」，為4～6人化身為寶藏獵人，接受鑑定師委託前去奇美博物館調查名畫《音樂的寓意》一起合力解謎的實境遊戲。

（資料來源：奇美博物館實境遊戲《穹頂計畫》，https://www.chimeimuseum.org/60acafc259739）

這股流行近期也吹進博物館界，如國立故宮博物院、臺灣科學教育館、自然科學博物館、海洋科技博物館、科學工藝博物館、奇美博物館（圖10-34）等，皆運用遊戲的方式，甚至結合AR（Augmented Reality）、VR（Virtual Reality）技術，讓民眾從趣味中學習。

（二）桌遊

近幾年逐漸普及的桌上遊戲（桌遊），遊戲內容廣泛多元，難易度也不盡相同，從最古早孩童時期玩過的大富翁、跳棋、象棋，到大眾玩的麻將、撲克牌…等。因規則簡單易懂，可直接參與互動，發展至今已是朋友、家庭聚會愈來愈常見的活動項目，更進展成全齡化的休閒娛樂。桌遊種類五花八門，不同於線上遊戲，而是能讓參與者面對面接觸，遊玩過程能清楚看見彼此的表情，更能實際傳達情緒。

桌遊產品依內容配件與作品的目標年齡，有部分因屬於傳統玩具範疇，由中華民國境內經濟部標準檢驗局權責管理，部分屬於文創出版品，故由文化部權責管理。依照使用的道具，大致分為：

1. 圖板遊戲（包含棋類）　　2. 卡片遊戲
3. 骰子遊戲　　　　　　　　4. 紙筆遊戲（Paper and Pencil Game）

依照目前市面上的桌遊內容，主要可以分為以下8類：

1. 派對遊戲　　　　　　　　2. 策略遊戲
3. 情境遊戲　　　　　　　　4. 戰爭遊戲
5. 紙牌遊戲　　　　　　　　6. 抽象遊戲
7. 兒童遊戲　　　　　　　　8. 家庭遊戲

在桌遊的潮流帶動下，讓桌遊不只是娛樂，更是一個老少咸宜、門檻低、好上手的傳達媒介和溝通載具（圖10-35），不僅國內外都陸續推出多款熱門作品，也有愈來愈多的實體專門店，甚至成為大型活動中吸引眾玩家共襄盛舉的活動。

圖10-35　桌遊（圖片來源：全華）

隨著募資平臺的興起，帶動桌遊產業新生態鏈的發展，桌遊主題的選材也更趨多元、創新，例如：2015 年，臺灣首例募資金額破百萬的桌遊作品《翻轉大稻埕》，該桌遊以 1851 ～ 1920 年間的臺北大稻埕為遊戲主題，讓玩家透過遊戲感受當年的文史背景；而 2017 年創下國內桌遊募資紀錄的《臺北大空襲》，更進一步讓玩家融入遊戲中，不僅有敘事情境，也讓玩家將心理與情感代入遊戲中，具有類似觀影或閱讀的作用，可藉以催化玩家從遊戲中得到滿足感。而 2020 年故宮首次推出的桌遊《乾隆皇帝要出巡》，也具有

圖10-36　《乾隆皇帝要出巡》更於2021年獲得英國主辦第九屆「國際教育遊戲競賽」的「非數位遊戲競賽」冠軍。（圖片來源：國立故宮博物院）

讓玩家透過遊戲認識故宮書畫，使古文物更貼近民眾生活的實質作用。另外，《乾隆皇帝要出巡》更於 2021 年獲得英國主辦第九屆「國際教育遊戲競賽」的「非數位遊戲競賽」冠軍（圖10-36），從 23 組國際機構的參賽中脫穎而出。

結語

旅遊對每個人而言有不同的意義和需求，但追求歡樂與幸福卻是共同的想法，也因此造就了旅遊娛樂產業的蓬勃發展，更有甚者是主題遊樂園的興起，讓人們在生命的過程中能有純真幸福的想像與融入的空間，主題樂園源自 18 世紀的英國，卻由 1948 年華德狄斯尼在美國創始迪士尼樂園，開始了人們歡樂幸福的主題樂園之旅。雖然有些夢幻但實際感受歡樂與幸福，讓這個產業歷久不衰，世界各國有爭相模仿或引進，臺灣亦是如此，而近年來旅遊娛樂產業的範圍也不斷的擴張，成為百花齊放的主題樂園產業。

第 *11* 章

 體驗教育服務業

以體驗理念為休閒旅遊創造價值的主要內涵，深入有意義的豐富生命體驗、富有教育功能的休閒旅遊活動，與傳統旅遊不同，更具有個性化、參與性與享受過程的親身體驗，更滿足遊客求新求異的心理。

親手作從簡到繁的 DIY，學一道菜的體驗；簡單立即的幸福，如農業一日親子體驗營；深入、有意義的豐富生命體驗過程，如德國中世紀的犯罪博物館（Kriminalmuseum），展示中古歐洲拷問罪犯的各種刑具，或生動描繪古代法律、拷問行刑場面的繪畫、書籍；巴黎葡萄酒博物館（Musée du Vin Caveau des Echansons），走進酒窖除可看到路易 13 世的葡萄酒收藏，還可了解葡萄酒從採收葡萄的工具、製造葡萄酒的設備，到裝運酒的容器、酒瓶、開瓶器、酒杯、酒窖的裝飾等；或是泰國的蠶絲工廠、峇里島的木雕工廠或油畫工廠。

本章將以臺灣觀光工廠為範例，讓讀者了解體驗教育產業在休閒旅遊中的運作。

翻轉教室

- 休閒體驗教育產業的種類與運作
- 臺灣觀光工廠的發展與種類
- 從興隆毛巾觀光工廠案例，學習體驗產業
- 從宜蘭頭城藏酒酒莊了解體驗的娛樂價值

圖11-1　休閒體驗產業的種類（圖片來源：全華）

〈案例學習一〉

體驗式休閒旅遊正流行

比利時首都布魯塞爾沙洛瓦街（Chaussée de Charleroi）有間「Mmmmh!」互動式廚藝教室，這間廚藝教室一推出就造成轟動，場場額滿，每堂課都需提早報名。光是2007年一整年，就有逾四萬名學員參與，十分熱門。不只是當地人，很多到布魯塞爾旅遊的人都會提早報名。（圖11-2）

這間互動式的廚藝教室，吸引人之處就不以找米其林大廚當吸金招牌，而是從各專業領域找來具一手真功夫的品味人士來教做菜，有經濟學家、電腦工程師、行銷專家、建築師、醫師、律師與音樂家等；在Mmmmh!互動廚藝教室裡，經過幾道菜的示範與教做，大功告成後，大夥坐下來享用親手完成的一桌好菜，席間可以分享生活所見所聞，來參與的學員都領略不同領域的生活經驗、品味嗜好與專業領域所激盪的智慧火花，這就是一種具教育意味的體驗旅遊。

廚藝教學體驗在亞洲各國亦蔚為風潮，有些是針對都會人設計的特色廚藝教室，如臺灣的學學文創等；有些則是鎖定觀光客規劃而成的烹飪行程，如峇里島近幾年推出的傳統菜課程，就讓觀光客在做菜中品嚐道地佳餚，體驗異國文化。

圖11-2　比利時布魯塞爾這間「Mmmmh!」互動式廚藝教室教廚藝的不是大廚，而是各專業領域的專家，一邊作菜一邊分享生活見聞，是一種具教育意味的體驗旅遊。

第一節
體驗式休閒旅遊發展類型

　　體驗教育通常被定義爲「結合做中學和反省思考」的一種積極主動的過程，要求學習者具有自動自發性的動機，並對學習本身負責。近年來各種體驗教育類型的休閒旅遊活動蔚爲風潮，例如在休閒農業、觀光農場、森林遊樂區中設計增進知識的「知性之旅」或「體驗行程」，或是結合「食育」與「農育」的「食農教育」，實際到農田體驗當個農夫種植蔬菜或是在與農夫共同手工收割、打穀、田邊享用野宴，從土地到餐桌等農業體驗活動。以下就讓我們來認識從休閒哲學觀點之休閒類型與體驗產業類型。

一 休閒哲學觀點之休閒類型

　　從休閒哲學的觀點，來闡述休閒是沉思、從容、寧靜與忘我的境界，依照西方社會的哲學思想，將休閒看成是生命的最高價值，代表一種自由解放，不需要工作，可自由選擇活動，不被強迫。從休閒哲學的觀點看休閒類型，有情境取向、教育體驗取向和生活調適取向三種類型。

（一）情境取向

　　人們經由與其他人在互動中學習、在情境中藉由經驗累積而主動學習，情境取向又可分爲：藝術型如攝影、手工藝、舞蹈等，另一種是悠閒型如冥想、靜坐等。

　　閱讀、演講會、讀書會等知識型的情境學習，意義連同學習者自身的意識與角色或學習者與學習者之間的互動都是在學習者和學習情境的互動過程生成的。情境學習是指在要學習的知識、技能的應用情境中進行學習的方式，例如想要學做菜，則可在廚藝教室裡學習，因爲做菜烹調就是在廚房裡。

1. 知識型：閱讀、演講會、讀書會等。在情境學習的取向中，如讀書會引導人（或稱帶領人）而非教師，協助成員討論互動，而不事先決定學習者需要知道

的知識，讀書會可由一人選書設計主題、一人負責場地和邀約，主要的溝通方式是交談和對話，而非「教導」或「批評」（圖11-3）。

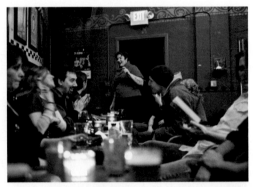

圖11-3　讀書會就是大家一起唸書，書是知識的來源主要的溝通方式是交談和對話，而非「教導」或「批評」。（圖片來源：全華）

2. 藝術型：攝影、手工藝、舞蹈等。藝術型的休閒以各種興趣作群聚的學習，有些藝術型社團會分爲業餘和專業兩種，端看個人志趣，專業型的藝術型社團的以表演或比賽爲目的，業餘的以興趣爲結合如影像藝術、鳥類攝影或人體攝影（圖11-4）；手工藝拼布、羊毛氈或肚皮舞或民族舞蹈等。臺灣各縣市社區發展協會或社區大學都開設很多拼布藝術課程或金工手工藝班，就以臺北迪化街永樂市場來說很多布料、串珠材料店，很多外國朋友會來臺參加拼布手工藝與旅遊的行程，體驗不凡的人生經驗（圖11-5）。

圖11-4　攝影是屬於藝術型的休閒（圖片來源：全華）

3. 悠閒型（冥想、靜坐等）：冥想原本是宗教活動的一種修心行爲，如禪修、瑜伽、氣功等，但現今已廣泛的被運用在許多心靈活動的課程中。冥想是深思也是一種心性鍛鍊，可靠著專注於自身的呼吸和意識，感知生命瞬間的變化，學習靜坐與冥想，傾聽自己內在聲音的方式，可幫助放鬆

圖11-5　爲了紓解壓力或興趣打發時間，在傳統工藝中，很多同好者會以織毛衣、拼布、繪畫中紓解心靈的平靜。（圖片來源：全華）

外，也可以從中認識眞正的自我，進而了解萬事萬物（圖11-6）。

圖11-6 學習靜坐與冥想，除了可以幫助放鬆，也可以從中認識真正的自我，進而了解萬事萬物。

（二）教育體驗取向

圖11-7 教師節祭孔是孔廟每年最重要的節慶活動。全臺首學臺南孔廟創建於300多年前的明鄭時期，是全臺第一座孔廟。

圖11-8 透過山區茶園鋤草，讓參與者親身體會文化奧秘與大自然美景，是一種具教育體驗的休閒活動。

教育體驗取向的活動有競技遊戲型（有勝負結果的比賽）、一般遊戲型（博奕、電腦遊戲等）、民俗文化型（民俗節慶、宗教祭祀等）、親身體驗型（生態體驗、觀光採果等）。

如孔廟的祭祀典禮是歷代政權推崇儒教的一種禮俗，孔廟與祭孔釋奠如今已是國家的重要文化資產，除了具有緬懷先聖先賢、延續文化傳承的意義外，近年更受到海外觀光客的矚目，發展為重要的觀光資源，每年都吸引國內外的眾多遊客參觀（圖 11-7）。

近年來全省各地也都興起一股「農村體驗樂」，例如行政院農業委員會水土保持局規劃的「青年農 Stay」活動就是一種教育體驗的最佳休閒型態，「以農村體驗學習為主、農村服務回饋為輔」，讓青年學子親自下鄉向資深農民學習土地、農耕、自然與社群的農村智慧（圖 11-8）。諸如宜蘭蘇澳朝陽社區的學員們下田拔蘿蔔、操作翻土機；新竹北埔南外社區帶著學員梳整茶園、茶園，也到果園收穫柑橘；苗栗大湖栗林社區

讓學員種薑、採薑、採集野菜；花蓮富里羅山社區讓學員起個大早捲秧苗、下田插秧；屏東恆春鎮龍水社區也下田插秧、體驗曬蘿蔔。

（三）生活調適取向型

生活調適型的活動，有戶外遊憩型，如旅遊、健行、爬山（圖 11-9）等；消遣娛樂型如看電影、KTV 等；或社交聯誼型，如品酒會（圖 11-10）、一茶一會等團體聚會。

登山健行是都會忙碌的生活中，既方便又有效的舒緩工作壓力的休閒活動，臺灣各地親山步道或特色步道很多，但也有人是偏愛爬百岳挑戰體力的。

圖11-9　登山是很受歡迎的休閒活動（圖片來源：全華）

圖11-10　有些崇尚生活品味的人士喜歡參加品酒會，在專業品酒師的帶領下，與同好相互切磋談論，沉浸在品酒的藝術與魅力氛圍中。（圖片來源：全華）

體驗教育服務業類型

體驗產業類型大致可以分為四種，稱為 4E（Entertainment, Education, Escape, Estheticism），即娛樂、教育、逃避與美學體驗等類型。娛樂是遊客休閒旅遊最早也是最主要愉悅身心的方法之一；教育類型則是透過一系列的感官刺激和心靈感受，豐富生命體驗並得到精神成長；逃避體驗類型則是離開日常居住的環境如虛擬實境遊戲；美學即以創意整合生活美感之核心知識，提供具有深度且高質感的美學體驗。分別詳述於下：

（一）娛樂體驗

娛樂是遊客休閒旅遊最早使用愉悅身心的方法之一，也是最主要的旅遊體驗之一，以特殊的人文主題作為造園設計，仿造出某種感官情境讓遊客悠遊於其中，體驗懷舊之情、異國情調或虛幻時空等。例如迪士尼樂園中，設置重現美國開拓時代－西部小鎮風景的「西部樂園」；或以人類登陸月球前對於未來幻想，所設計的遊樂主題區「未來世界」、「夢幻樂園」等體驗旅遊項目，不同的娛樂主題為不同年齡的人們塑造了屬於自己的娛樂經歷。遊客透過觀看各類演出或參與

圖11-11　迪士尼樂園「未來世界」主題區，以人類登陸月球前，對於未來幻想的科幻主題設計，滿足遊客娛樂體驗。

各種娛樂活動使自己在工作中造成的緊張神經得以鬆弛，達到愉悅身心、放鬆自我的目的（圖 11-11）。

（二）教育體驗

在很多遊樂區開設的「探索體驗教育」系列戶外活動即屬此類。使學習者不僅只是學習，更是能在課程中獲得三大益處。其一，透過學習課程，增進學習者的動作技能，無論是在大肌肉發展、小肌肉的訓練，或是在穩定性技巧、移動性技巧上，皆有助於提升學習者的健康適能。其二，學習者可以在團隊的學習及遊

戲中，體認團隊溝通、協調、互相信任及合作的重要性，使之從中確立自我的價值以及自我的概念，增進學習者面對自我的自信心（Challenge by Chance）。其三，透過一連串的高低空繩索課程，不僅可以學習到繩索相關之技能，在創意思考及問題解索的技巧方面，皆可獲得相當程度的成果。透過「探索體驗教育」的學習，將學習者之所學運用於平時的日常生活上，將會使學習者成為一健康、有自信、具社會適應力及創造力的全人（圖11-12）。

圖11-12　探索教育為很多遊樂區推出，具有教育意義的體驗活動。

近幾年來，有愈來愈多學校帶領學生認識食物、農業，「食農教育」日漸受到重視。所謂的食農教育，就是要重新建立人與食物、人與土地的關係，了解自己吃的食物、培養選擇食材的能力，並且對農業生產者有更豐富、立體的認識。如屏東縣四維國小去年在校內種芝麻、大豆、蕎麥等作物，教師帶領學生實際下田，開拓學生對於食物、農業的認識。

（三）逃避體驗

這種體驗類型主要是主動參與而沉迷其中，如調養心靈紓壓療養，讓遊客透過音樂、呼吸精油、氣功、禪修、靜坐、冥思、人際互動、對話、探討生活哲學等活動，調養身心壓力、陶冶性情，同時更加認識個體本質、恢復自信和活力。例如開設成長團體、養生課程供遊客修習，以追求內在的昇華和淨化，解除負面情緒，保持正向的思考邏輯與健康的生活習慣，或禪修營透過一系列的心靈遊戲，帶領自己，從新認識自己，和自己做朋友（圖11-13）。

圖11-13　在湖邊、瀑布旁及樹下等處的禪修營，享受與山林合一的體驗。（圖片來源：全華）

（四）美感體驗

　　以創意整合生活美感之核心知識，提供具有深度體驗與高質美感的體驗，也是一種美學知識經濟，如每年油桐花季，吸引大批來看五月雪的觀光客，在導覽人員的解說氣氛下，遊客被導入歷史文化的情境中，共享自然之美，這就是一種美感體驗。21 世紀產業發展已逐漸

圖11-14　每年油桐花季，吸引大批來看五月雪的觀光客，已成為一種美感體驗經濟。

以講究美感為訴求，任何一個觸動消費者心中對於追求美感體驗需求的「商品」，附加價值也翻數倍（圖 11-14）。

第二節
體驗式休閒旅遊服務業特性

　　近幾年來，各種文化、農業觀光、感官體驗、自然探索、人文歷史、藝術美學、文化創意，讓休閒旅遊更貼近當地生活與當地生態的旅遊生活方式，成了享受旅遊的新體驗。甚至製造業結合觀光經營「工廠觀光化」的模式，也是存在已久的工業觀光旅遊型態，更早已出現在旅遊路線，例如：泰國的蠶絲工廠、峇里島的木雕工廠或油畫工廠，作爲「觀光」的紀念品或購物天堂，大體而言，休閒體驗教育產業與傳統的休閒旅遊不同，更注重休閒產品的個性化、強調遊客的參與性以及遊客對旅遊產品的感受、體驗及享受的過程。

一　注重產品個性化

　　休閒體驗教育與傳統旅遊不同，它追求旅遊產品的個性化，力圖以獨一無二、針對性強的旅遊產品，讓遊客感受這種特性，滿足新鮮好奇差異性的心理。例如位於烏來的「野耀部落」獵人園區，提供遊客最原始的狩獵弓箭體驗活動，狩獵是泰雅文化極重要的一環，蘊含著先祖的生活智慧。由於居住在山林間，泰雅族人很少豢養家畜，生活或祭典所需的肉品，無論是山

圖11-15　烏來的「野耀部落」獵人園區，提供遊客泰雅族狩獵弓箭體驗活動，很吸引年輕族群喜好個性化的活動。

豬、山羌或飛鼠，都靠設置陷阱或一把弓箭獵捕得來。在野耀部落獵人園區，族人會熱情指導遊客拉弓射箭、利用竹、繩製作捕獸陷阱，並體驗傳統野炊，讓困坐水泥森林的都市人搖身一變成爲一日泰雅勇士（圖 11-15）。

二 強調遊客參與性

體驗活動與一般觀光休閒旅遊方式不同，如農業體驗活動主要以當地農業、農村資源為元素，作為休閒農業體驗活動設計的基礎。適合親子同遊具教育意義的採果體驗活動、水稻收割體驗活動、米食糕點 DIY 體驗活動等各種類型的農業體驗活動，都強調角色模仿和參與性，以及全心投入活動，身歷其境的感覺。透過旅遊者的參與和互動活動，遊客能更深入感受每一個細節，體會旅遊產品的內涵和魅力，獲得更深刻的旅遊體驗（圖 11-16）。

三 重視過程的啟發

體驗休閒旅遊注重的是遊客對旅遊產品的感受、體驗及享受的過程，而不是一味追求「到此一遊」的旅遊結果，與傳統觀光休閒相比，更強調心理感受和體會。如 2013 世界狂歡節，國際合作處學生大使教國際學生包水餃、做醬油番茄，藉此認識臺灣傳統飲食文化。國際生 DIY 認識臺灣美食，主要是透過體驗過程去了解臺灣傳統民俗，而不是要精通或學會將水餃包得多好看；許多傳統手工藝製作如畫臉譜過程，即在認識臺灣的陣頭傳統文化，體驗臺灣民俗藝術；鄉村綠色瓜果採摘活動以及尋求驚險刺激的旅遊活動等，追求的就是這樣一個心理體驗的過程（圖 11-17）。

圖11-16 南投縣竹山鎮農會與中州國小舉辦的「田裡插秧種稻」體驗活動，讓同學體驗插秧的辛苦。

圖11-17 畫臉譜過程即在認識臺灣的陣頭傳統文化，體驗臺灣民俗藝術。（圖片來源：全華）

第三節
體驗式休閒旅遊服務業實務解說—臺灣觀光工廠

臺灣體驗業者最佳案例，當屬近幾年相當流行傳統產業結合觀光旅遊的觀光工廠。政府開放陸客來臺自由行、積極推動打造臺灣觀光島，經濟部為因應時代潮流需要，自 2003 年起積極輔導國內傳統工廠轉型，以創新思維導入服務加值的營運內涵，使具遊憩休閒價值的觀光工廠在全臺遍地開花。繼而為了鼓勵廠商自我提升，於 2009 年開始著手「優良觀光工廠」評選，藉由選出能彰顯產業特色的觀光工廠，來帶動產業新價值及觀光服務再升級。2013 年再接再厲開始推動「國際亮點觀光工廠」輔導工作，不斷翻轉傳統工廠印象、帶動休閒旅遊的新視野與新風貌。10 多年來共輔導了全國 145 家觀光工廠，為觀光工廠產業創造新的經濟商機。

一 臺灣觀光工廠發展概況

近幾年經濟部辦理優良觀光工廠評選，有效激勵全國觀光工廠廠商積極發展產業特色及提升觀光服務價值，每一家觀光工廠都擁有獨特的觀光主題，不僅呈現美化後的廠區環境，也提供產品製程參觀、文物展示、體驗設施等服務。展現出豐富的產業知識和文化，塑造了休閒與美感氛圍，是集知性與休閒於一身的新興旅遊景點。

臺灣觀光工廠，不只在國民旅遊市場掀起旋風，在國際上也開始嶄露頭角，例如 2014 年來臺的國外參訪團中，就有團體特別指定要參觀、學習觀光工廠，肯定臺灣觀光工廠整體素質不斷提升。經濟部從 2014 年開始推動「國際亮點觀光工廠」的輔導工作，致力協助業者與國際接軌，提升臺灣觀光工廠的能見度，繼 2013 年第一屆入選郭元益糕餅博物館與中興穀堡稻米博物館 2 家後，2014 年又選出包括白蘭氏健康博物館、手信坊創意和菓子文化館、臺灣金屬創意館，及宏亞食品巧克力等 4 家，臺灣國際亮點觀光工廠已增至 6 家。

觀光工廠遍佈臺灣各地且種類多元，共分為 5 大類，如圖 11-18。

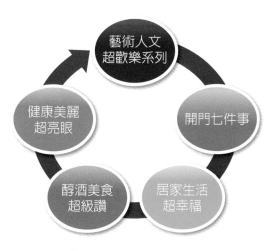

圖11-18 觀光工廠大分為五類 （圖片來源：全華）

1. 藝術人文超歡樂系列：如氣球、人體彩繪顏料、藝術玻璃陶瓷、樂器及手工紙…等。
2. 開門七件事系列：如生產柴米油鹽醬醋茶等民生必需品…等。
3. 居家生活超幸福系列：如寢具家具、童裝孕婦裝、衛浴設備肥皂毛巾、建材…等，如興隆毛巾工廠。
4. 醇酒美食超級讚系列：如蛋糕、餅乾、滷味、水產品、肉製品、巧克力工廠、濃郁香醇酒品…等，如宜蘭藏酒酒莊。
5. 健康美麗超亮眼系列：如健康食品、酵素、化妝保養品…等，提供另類的觀光旅遊新體驗。

二 觀光工廠實例

以以下兩家觀光工廠為例，讀者可從中認識體驗產業的運作與價值。

〈案例學習二〉

興隆毛巾觀光工廠 ─
舊產業，新轉型的毛巾觀光工廠

　　全臺唯一經濟部認證毛巾觀光工廠，2008年通過經濟部觀光工廠評鑑，是企業、學校、家庭的最佳產業教育娛樂景點，興隆毛巾觀光工廠屬於居家生活超幸福系列的類型。

（一）興隆毛巾觀光工廠簡介

　　興隆毛巾觀光工廠成立於1979年，位於臺灣的毛巾故鄉 ─ 嘉義虎尾，涵蓋多個年代的新舊毛巾織機，毛巾的製程豐富且獨具產業特色，加上自行研發的蛋糕毛巾，擁有多項專利，廣獲市場與媒體好評（圖11-19、11-20）。2002年臺灣加入WTO世界自由貿易組織，大陸毛巾大量傾銷到臺灣來，導致60～70年

圖11-19　興隆毛巾觀光工廠自行研發的蛋糕毛巾，擁有多項專利，廣獲市場與媒體好評。（圖片來源：興隆毛巾官網）

圖11-20　興隆毛巾工廠創造出各式各樣的蛋糕毛巾，吸引觀光遊客絡繹不絕。（圖片來源：興隆毛巾官網）

代曾經盛極一時的虎尾毛巾王國面臨巨大的衝擊。2008年轉型為「興隆毛巾觀光工廠」，2011年通過「優良觀光工廠評鑑」。轉型後的「興隆毛巾觀光工廠」有別於一般印象中灰暗老舊廠房，不但利用庭園造景，還設置許多木椅，讓廠房內增添幾許鄉村悠閒風格。為了呼籲工廠主題，園外的招牌也是用毛巾製作而成，非常特別。

（二）興隆毛巾觀光工廠體驗特色

　　興隆毛巾觀光工廠廠區開放民眾參觀，讓大家了解毛巾的製作過程，提供毛巾製程知識與健康毛巾使用常識，藉由製程公開及各種活動的設計，創造出各式各樣的蛋糕毛巾，吸引觀光遊客絡繹不絕，帶動當地的觀光產業發展。

圖11-21　二樓現場展示一座全世界最大的毛巾蛋糕，吸引著大家的目光。

　　目前「興隆毛巾觀光工廠」提供了臺灣毛巾博覽以及免費的工廠導覽，20人以上團體即可事先預約，讓遊客可以更了解毛巾的製作內容。另外「紀念品館」二樓，除了設有蛋糕廚房與毛巾教室，作為蛋糕毛巾「創意產品DIY」場地，可讓參與者發揮創意與動手實作，透過這樣的DIY動手做的過程，不只可得到自己親手做的毛巾紀念品，更可在過程中與毛巾得到更多的互動，進一步體驗到原本很平淡無奇的東西，也可以變的相當具有新意即趣味性（圖11-21）。

〈案例學習三〉

宜蘭「藏酒酒莊」—
酒莊・休閒農場・觀光工廠三合一的藏酒酒莊

　　觀光工廠的體驗會為休閒旅遊業帶來更深層的認識與互動,宜蘭頭城的藏酒酒莊不但是臺灣第一家以綠建築概念為主軸的酒莊,更是結合酒莊、休閒農場和觀光工廠三合一的酒莊,屬於醇酒美食超級讚系列觀光工廠類型。

(一)「藏酒酒莊」簡介

　　「藏酒酒莊」位於宜蘭頭城濱海外圍的梗枋山上,坐臥在山谷當中,有著得天獨厚的山、水、風、土的地理優勢,蘊藏著豐富的生態資源。內有溪流貫穿其中,得天獨厚的自然湧泉水質甘美,園區內果園飄香四季景緻多變,冬季山霧繚繞、夏季涼爽宜人,不但可以賞景、品酒、嚐鮮又採果、還可DIY釀酒,酒莊中釀造的金棗酒、梅子酒、紅酒、紅、白葡萄酒等,都是現地自產自銷。

　　酒莊內佔地廣闊,賣場區和品酒區各自獨立,並可安排酒窖製酒及酒莊的導覽,提供釀酒導覽,生態體驗之旅,還有令人驚艷的無菜單料理,適合一家大小與喜好品酒的人士假日來趟有趣的山中體驗,透過各種體驗活動,可以增加民眾對自然環境以及藏酒酒莊釀酒體驗的了解。

(二)生態探索池

　　宜蘭藏酒酒莊園區內非常寬敞,是民間自營的第一間酒莊,結合景觀、建築、餐廳、果園的綠建築酒莊(圖11-22),除了一棟南洋風格的主建築物外,還有一間酒窖,這裡大多採用自然元素、木頭佈景,整片洋溢綠意盎然的樹林。酒窖往下走由棧道所搭建的生態探索池(圖11-23),取自曲水流觴的流水,透過水車和酒瓶造景貫串,自然循環重覆

圖11-22　宜蘭藏酒酒莊園區是第一間民間自營結合景觀、建築、餐廳、果園的綠建築酒莊。

圖11-23　生態探索池,取自曲水流觴的流水,透過水車和酒瓶造景貫串,自然循環重覆使用,是園區內環保的綠建築巧思之一。

使用，是園區內環保的綠建築巧思之一，也是小朋友的自然探險天堂，在植滿睡蓮、布袋蓮、莎草的生態池，去感受隱藏在生態池生物之間豐富活力及繽紛之美，進而學會珍惜尊重自然界的生命力。

（三）酒窖體驗

藏酒酒莊深藏在宜蘭頭城濱海山麓，雪山山脈支流蜿蜒流經酒莊，酒莊有免費的導覽，詳細解說製酒技巧及小故事，透過專業解說及品酒活動的安排，讓遊客對東西方的酒文化能夠有更深一層的認識和了解。

酒窖裡有狀元紅及女兒紅，相傳在古老的中國紹興，有位裁縫為了慶祝女兒滿月，釀了一罈酒，並將酒埋在地底下，以便在女兒滿月時，款待親友。女兒還未滿月，卻因戰亂造成妻離子散，酒，也就此被遺忘，多年以後，裁縫再度回到故鄉紹興，想起了那罈當年埋在地下的酒，便到樹下拿出。這酒，在被遺忘的歲月裡，愈陳愈香。這是當年為摯愛的女兒所釀的陳年老酒，於是名為「女兒紅」（圖11-24）。

藏酒酒莊最具代表的酒為龜山朝日金棗酒（圖11-25），這款除了瓶身經過特別的設計外，就連酒瓶本身製作也是高難度，在品嚐這款金棗酒前，導覽老師會教大家辨別金棗與金桔。宜蘭產的是橢圓形的金棗，南部嘉義產的則是圓形的金桔。莊主也會教遊客如何分辨米酒是否為加工過，準備兩杯熱水，分別加入各10cc左右的米酒，等待三分鐘，杯內還留有米酒香的，就是用米製成的米酒，如沒有米酒香的，就表示此米酒有添加入化學人工成份入酒，一做實驗後，馬上可分出真假米酒。金棗最大的產地就在宜蘭，莊園裡就種了近500棵，樹齡超過20年以上，用老欉生的金棗來釀酒，風味格外濃郁。

圖11-24　酒窖裏收藏有女兒紅，相傳是為女兒出嫁所釀的酒。

圖11-25　龜山朝日金棗酒，是藏酒酒莊最具代表的酒。

結 語

我們常說在休閒農業中如果沒有導覽解說和體驗教育活動，就不能稱之為「休閒農業」。同樣的，在旅遊的行程中若沒有體驗教育活動，此趟旅遊就失去了它的深度與意義，故在旅遊過程中若能適度的安排體驗教育活動，會更吸引旅遊者的喜愛，例如在臺灣各地的遊程中，就常看見有專為體驗教育活動而來的，如環境教育、食農教育、戶外教學，也有做為吸引遊客與留客工具的體驗教育，如觀光工廠的 DIY 活動等，對業者而言，也是展現專業和價值的所在，有的體驗教育活動甚至成為主角，更是重要的收入來源。

第 *12* 章

智慧旅遊服務

「智慧旅遊」時代來臨，觀光局從 2013 年起就提供外國旅客到臺灣，10 日內免費行動上網的服務，刺激智慧旅遊，在機場只要拿護照即能免費申辦帳號，熱點遍布全臺灣，用智慧手機下載「旅行臺灣」App，裡頭景點、交通、住宿、餐廳資訊應有盡有，一機在手，就能遊遍臺灣，用雲端服務衝高觀光財。而大陸更把 2014 年訂為智慧旅遊年，可見智慧旅遊的概念已逐漸落實。

知名旅行社雄獅旅遊 2015 年與 17Life 康太數位合作，推出「雄獅旅遊網 17Life- 電子票券」，啟動「智慧旅遊」的跨界合作，從旅遊產品的自營商角色，轉型成為全方位生活體驗平臺系統的提供者。

臺灣第一個由新創旅遊團隊所組成的「RTM 泛旅遊」則透過分享、交流、跨團隊的商談及在地接觸，進而串連、結合、行動打造了一個屬於「未來旅遊產業」的活動平臺，推動智慧旅遊風氣，並提供新創旅遊團隊發聲及在地夥伴連結的機會。

隨著雲端科技、巨量資料、應用程式介面（Application Programming Interface, API）等科技崛起，開放、整合、行動化服務將成為明日之星，可望為臺灣智慧觀光帶來嶄新的契機，本章將介紹甚麼是智慧旅遊以及臺灣推動智慧旅遊的情形。

翻轉教室

- 學習什麼是智慧觀光與智慧旅遊？
- 智慧旅遊與自助旅遊有何不同？
- 臺灣智慧旅遊的發展，目前有哪些單位推行？
- 從智慧旅遊的範例探討實務

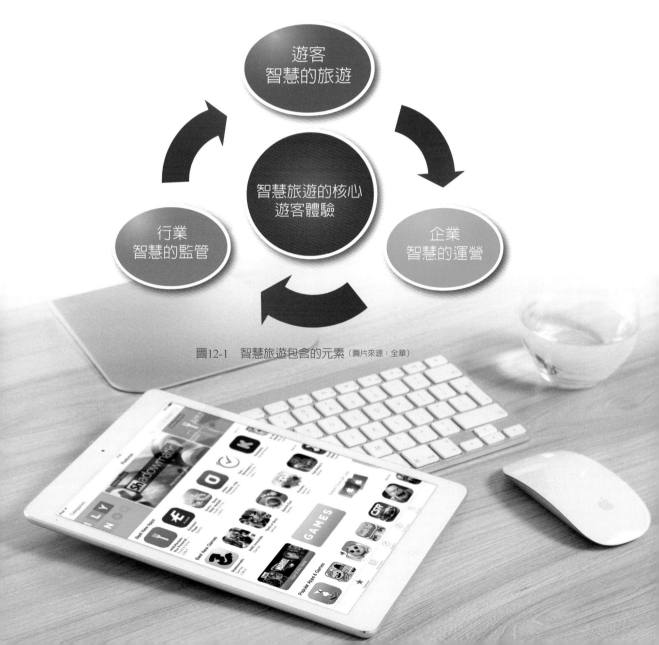

圖12-1　智慧旅遊包含的元素（圖片來源：全華）

第一節
什麼是智慧旅遊？

初到一個陌生的國家，透過智慧型手機 App，獲取整合酒店附近所有商家的消費資訊，包括叫車服務、旅遊景點，手機還會推播給你，在目前的交通狀況下，搭車到酒店要花多少時間，還會告訴你當地匯率以及到 App 介紹的商家消費的折扣，並可累計點數換取贈品，上網還能吃到飽，這些都是「預測運算」或「預測智能」的真實案例，當你開始使用這些功能你已經是一個智慧且聰明的旅客了。

而要提升至智慧旅遊，首先得要「旅遊資訊化」，如旅行社或旅遊地的線上系統查詢、旅遊整合性加值服務等，智慧旅遊就是指透過網路和通訊科技，提升旅遊品質，讓遊客能享有更好更貼近需求的旅遊服務。

一 智慧旅遊定義與內涵

智慧旅遊（Intelligence Tourism, Smart Tourism）以通訊技術（雲端運算與物聯網）為基礎，整合食、住、行、遊、購、娛、育等旅遊元件，以遊客體驗為核心，架構旅遊前、旅遊中、旅遊後的供應整合平臺，擴及遊客、旅遊企業、旅遊行業協會等旅遊活動的各個環節，通過主動感知、檢測、分析、整合旅遊活動運行中的各項關鍵資訊，即時安排和調整工作與旅遊計畫，並對旅遊行業、企業和遊客作出不同智慧之回應，高效利用旅遊資訊，實現的旅遊資訊化形態，提高旅遊的可持續生態。多元的旅遊資訊，透過個人化推薦與適時適地適性的推播功能，協助消費者簡單快速的取得心目中理想的旅遊。

智慧旅遊透過旅遊資料分析發掘旅遊熱點和遊客興趣點，引導旅遊業者規劃相應的旅遊產品，制定相應的行銷主題，推動旅遊行業的服務創新和行銷創新。智慧旅遊還充分利用新媒體傳播特性，吸引遊客主動參與旅遊的傳播和行銷，透過累積的遊客資料和旅遊產品消費資料，逐步形成媒體行銷平臺。

旅遊產業，包含了食、住、行、遊、娛、購、育等服務和提供該服務與串聯的產業。從原本的初階旅遊，就是單純的交通、酒店、導遊、景點、行程等，提升至進階旅遊、跨界整合，乃至於跨界融合。旅遊需要智慧，例如消費者如何省錢、如何玩得透澈、深入？業者如何以最節省的成本獲得最大的利益？而政府則更應該善用大數據等系統提供更好的旅遊環境，例如臺北有很多免費 Wi-Fi，政府單位就可運用分析遊客的使用資訊，進而轉化為商業資料，除了大小業者一起合作，分享資訊外，觀光客也會提供資訊，從旅館住房，或是到花東騎車體驗，「智慧就是每件事都連結在一起，並且相互溝通。」

智慧旅遊重點是分析資料，知道發生什麼事情，在充分運用下，提供及時服務，旅客也在這個循環中回饋資訊，這是只有巨量資料才能提供的數量、速度、種類和真實性，這是智慧旅遊的基礎工程。

智慧旅遊服務的良性循環，為旅遊者帶來便利，為商家帶來客人。讓遊客使用智慧工具，以智慧旅遊創造營業收入，並把營業利潤分享給參與這一系統的每一位成員。其通過現代通訊和互聯網技術，成為智慧旅遊的示範縣市，把智慧生活實踐於旅遊者、商家、交通、景點與政府等各個方面（圖 12-2）。

圖12-2　透過智慧手機或智慧設備滿足遊客的食、住、行、遊、娛、購、育等需求，使遊客旅遊過程中完全智慧化，一切以遊客的便利為出發點。

（圖片來源：全華）

二 臺灣智慧旅遊推動現況

臺灣迎接國際旅客，已經邁入質變的階段，智慧旅遊如何落實到觀光產業，將是未來的發展重點。臺灣智慧旅遊的推動由交通部觀光局、國發會、資策會，並帶動各縣市一起建構旅遊地資訊化及各種以旅客為思維的行程整合方案。以「網路環境」為基礎，「顧客導向」為核心理念的智慧服務與管銷將成為主流，即從資料中心對旅遊資訊的匯集與整合，到政策引導帶動觀光關聯產業對資料中心旅遊資訊的加值應用，逐步建構臺灣成為以遊客體驗為中心的智慧觀光旅遊目的地。利用智慧

系統服務平臺與巨量資料分析兩大 ICT（資訊與通信）科技，除了吸引更多觀光人次外，藉由智慧化旅程規劃，刺激國外旅客，提高來臺旅遊天數與消費金額，提升觀光旅客回流率及行銷影響力，為臺灣觀光產業帶來更大的成長動能。

（一）觀光局推動智慧觀光

交通部觀光局從 2000 年開始，推動 e-Taiwan、M-Taiwan（行動臺灣計畫）、資訊與通信科技（ICT747），並繼續推動「U（Ubiquitous）臺灣」計畫，運用最新的無線射頻辨識系統（RFID）技術，整合數位家庭、網際網路、無線網路及設備，發揮資訊科技無所不在的功能。

經濟部智慧生活科技運用計畫、智慧生活應用（i living）推動計畫，以免費 Wi-Fi 建置觀光環境，再透過二維條碼、App、電子看板、「旅行臺灣」擴增實境（AR）推廣。臺灣在 2013 年 5 月開放外國旅客到臺灣，只要拿護照即能免費申請帳號，熱點遍布全臺灣，赴臺遊客免費申請 i-Taiwan 無線上網服務，使遊客充分掌握景區與衣、食、住、行資訊後，能在臺灣體驗與享受「自由旅遊」、「智慧旅遊」。

隨著智慧科技產業的發展趨勢，近年交通部觀光局也積極推動觀光服務與資通科技（Information and Communication Technology, ICT）之整合運用，提供旅客旅行前、中、後之無縫隙友善旅遊資訊服務。ICT 運用包括整合建置「臺灣觀光資訊資料庫」、著手規劃「觀光雲基礎服務架構與內涵」，持續促進與觀光服務相關之商業模式加值應用效能提升。未來，以「網路環境」為基礎、「顧客導向」為核心理念之智慧服務與管銷，將成為智慧觀光發展的主流，從資料中心匯集與整合旅遊資訊，到觀光相關產業對資料中心旅遊資訊之加值應用，逐步建構臺灣成為以遊客體驗為核心之智慧觀光旅遊目的地。另外，須有效掌握巨量雲端科技資料（Big Data）分析功能，清楚了解社群媒體（Social Media）與行動（Mobile）科技發展趨勢，再逐步整合推動各項智慧觀光服務。

觀光局的「臺灣觀光資訊網」（圖 12-3）與「觀光雙年曆」便提供了相當多元的臺灣智能觀光的資訊。體認臺灣風光的多元與細緻，不同角落的風情，都充滿了在地的故事和動人的情懷，透過「臺灣觀光資訊網」可掌握國內旅遊情報、觀光

圖12-3　透過「臺灣觀光資訊網」可掌握國內各項旅遊情報及服務 。

（圖片來源：https://www.taiwan.net.tw）

景點、節慶活動、美食購物等各類食宿交通等旅遊服務及行程推薦。另外，臺灣全年的節慶活動非常豐富多元，有全國性與國際級的活動，一年四季活動不斷，如賞花、音樂祭、花火節、燈會、龍舟賽、溫泉祭、中元祭、單車環臺、國際馬拉松等。而「臺灣觀光雙年曆」將這些節慶活動以月份一一列上，遊客可以時間、月份、區域查詢。以 12 月為例，全國各縣市活動就精采可期（圖 12-4）。

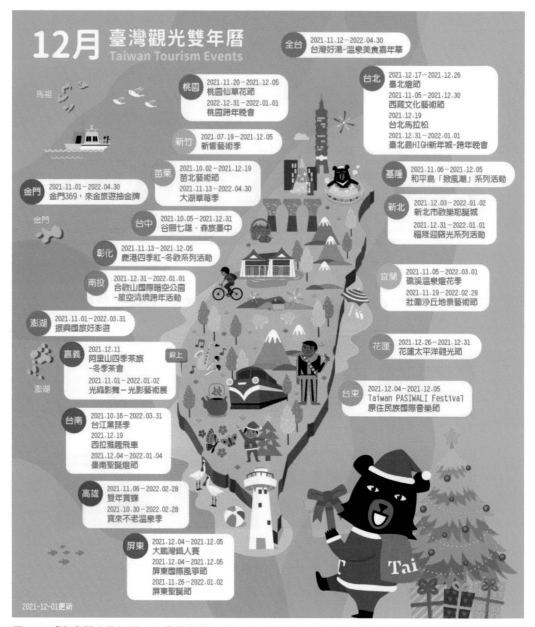

圖12-4 「臺灣觀光雙年曆」以月份排列，以12月為例，按月份、區域方便查詢。
（圖片來源：https://www.taiwan.net.tw/m1.aspx?sNo=0001019）

（二）各縣市智慧旅遊

　　智慧旅遊成為疫後休閒旅遊新常態，也促使國際觀光旅行模式大幅改變。隨著智慧觀光與網路技術的重要性提升，臺灣各縣市紛紛推出智慧旅遊 APP，將即時影像、AR 立體實境導入，並應用 Wi-Fi 等無線通訊技術與全球定位系統（Global

Positioning System, GPS），將用戶的位置結合地理資訊系統（Geographic Information System, GIS），即時提供周邊環境、景點、商家…等資訊的觀光即時影像服務，並主動推播用戶所需的資訊和服務。另外，透過政策整合跨縣市智慧電子旅遊票券，串聯「吃、買、玩、住、賞、行」六大需求面與觀光產業鍊。

1. 新北市線上導入VR互動智慧科技

 新北市觀光旅遊網以智慧行旅使用者體驗作為出發導向，整合「吃、買、玩、住、賞、行」六大需求面及觀光產業鍊，給予旅客「即時、適切、友善」的智慧行旅服務。民眾可以依自己喜好規劃專屬行程（圖12-6），也能與最佳導遊小客（新北觀光旅遊吉祥物）對話選出最適合的旅遊行程。

2. 桃園即時影像（Live Image）、AR立體實境

 桃園具有多元文化與豐富地景及生態，也是臺灣觀光旅遊的櫥窗，桃園的自然風光與結合在地特色的時節活動，是吸

觀光即時影像服務

　　觀光即時影像服務是現在相當受重視的觀光推廣幫手，東京、紐約、倫敦、威尼斯等許多國際城市皆有提供這項服務，讓無法到當地觀光的旅客可以透過媒體串流平臺，隨時欣賞風景名勝景點，吸引遊客線上觀賞互動。

　　臺北市的「4K景點即時影像」應用5G技術，提供無時差北市百萬夜景與夕陽美景，希望透過「線上觀光」的方式，將臺北市美麗的景色，運用無國界的網路宣傳，吸引國際旅客到訪臺北市（圖12-5）。

圖12-5 「象山看臺北-4K即時影像」，象山親山步道上的景觀平臺，可飽覽臺北風光，更可欣賞到藍天白雲的美麗景致。

圖片來源：臺北市政府觀光傳播局 https://travel.taipei/zh-tw/livestream；景點即時影像-臺北旅遊網 https://www.travel.taipei/zh-tw/livestream?page=1

圖12-6　以新北市線上玩水湳洞區為例，按下開始遊玩後即可展開當地景點。（圖片來源：新北市觀光旅遊網）

引遊客的最大亮點，遊客可透過桃園觀光導覽網、桃園智慧遊APP，只要開啓定位和推播，即可輕鬆獲得旅遊資訊，各種多媒體導覽，就像一個貼身導遊般，並透過AR導覽實境體驗以及即時影像取得景點各項資訊（圖12-7）。

圖12-7　桃園智慧旅遊結合AR Slam技術打破時間、空間的限制，走進AR導覽實境體驗。

（圖片來源：新北市觀光旅遊網）

圖12-8　輕軌五大主題遊程可連結各種輕軌周遊卡。（圖片來源：高雄旅遊網）

3. 高雄智能隨身導遊

高雄市政府觀光局結合經濟部的「智慧城鄉發展計畫」，連結商家資訊、科技加值應用及智能整合，「高雄好玩咖APP」智慧觀光服務智能隨身導遊，打造安心貼心旅遊新體驗！並連結智慧旅遊好玩卡。如輕軌主題遊程連結各種套票（圖12-8、圖12-9）；高屏澎好玩卡則是係以一卡通（i-Pass）系統/智慧型載具為基礎，以電

圖12-9 【城市遊俠】輕軌周遊二日卡。
（圖片來源：高雄旅遊網）

子商務/網路商城為主軸概念推出的智慧電子旅遊票券。跨越高雄、屏東、澎湖三大縣市，涵蓋食宿遊購行多家業者，提供多樣旅遊服務，讓旅客憑卡或QR CODE樂玩高屏澎。

〈案例學習〉

全國首座低碳旅遊智慧觀光國家風景區—日月潭

　　日月潭榮獲2014年APEC國內智慧城市創新應用獎,不僅是臺灣最美的國家風景區,更是全國首座低碳觀光、智慧旅遊國家風景區。自從開放陸客觀光來臺後,日月潭年觀光人次達800萬以上呈倍數成長,且多為私人運具進出,空氣汙染及能源消耗相當嚴重,致使當地的單位面積碳排放量為全國風景區之冠,對觀光服務的永續經營造成威脅。有鑑於此交通部與經濟部、環保署等單位展開跨部會合作,並結合國內民間企業的力量:和泰汽車、華碩電腦、工業技術研究院、悠遊卡公司及清境旅行社等國內民間企業,共同投入低碳旅遊及智慧消費的觀光服務,打造日月潭成為「全國首座低碳觀光、智慧旅遊國家風景區」。首先以電子旅遊套票全面整合日月潭區內的低碳運具,能改善日月潭國家風景區內因大量觀光人潮所造成的嚴重交通壅塞,並使碳排放量大幅減少50%以上。

圖12-10　愛上日月潭App提供交通及觀光資訊服務,遊客於日月潭旅行將能透過電子旅遊套票、電動公車、電動汽車、電動船、纜車、自行車以及臺灣好行巴士等串連,完成無縫接軌的低碳旅程。
(圖片來源:交通部觀光局日月潭國家風景區管理處)

　　日月潭低碳旅遊智慧觀光國家風景區,建立了以下創新的觀光服務環境與產業價值:

1. 全面性的低碳運輸系統:以步道+自行車+纜車+電動汽車+電動環湖公車+電動船,達到每一哩遊程低碳接軌的目標。

　　(1)導入電動車共享(EV-Sharing)服務,並提供先進導航服務(ANS)。

　　(2)導入具有智慧導覽資訊服務的全新電動公車。

　　(3)提供整合式低碳運具旅遊套票服務,全面構建日月潭低碳旅遊環境。

2. 建立起深度且周到的旅遊資訊服務：以引導遊客方便使用日月潭各項低碳運輸系統為目標。

（1）提供個人化整合資訊服務：考量遊客「行前」、「行中」、「已達目的地」及「行後」各階段需求，進行個人化交通運輸與觀光整合資訊服務開發，提供網頁及Android / iOS平臺，如：愛上日月潭App服務。（圖12-11）

（2）智慧化交通管理：規劃智慧化車流導引與分流策略，進行運作邏輯 / 系統開發，並協助日管處有效執行交管疏導作業。

圖12-11　日月潭擁有最漂亮的自行車道吸引很多單車騎士。（圖片來源：日月潭國家公園官網）

3. 建立起電子票證交易系統，創造更為便利的遊購環境，引進國內發卡量最大的電子票證系統—悠遊卡。

4. 建立起國內資訊廠商與國際車廠技術合作的橋梁。

日月潭堪稱智慧旅遊範例，採用低碳觀光、智慧運輸理念，以提供優質無縫之環湖低碳運輸系統結合智慧旅遊之新型態觀光服務，於2014年底開始發售的旅遊套票可使用多種交通工具，範圍涵蓋臺中、埔里、魚池、車埕，串連精彩景點，結合景點接駁巴士、火車、纜車、交通船、遊湖巴士及單車等多款超值票券，行程可自由搭配。這些服務在臺中高鐵站B1的「南

圖12-12　日月潭結合景點接駁巴士、火車、纜車、交通船、遊湖 巴士及單車等多款超值票券，行程可自由搭配。
（圖片來源：交通部觀光局日月潭國家風景區管理處）

投客運」櫃檯就可以選購想要的行程（圖12-12），通通設定在你的悠遊卡中，從臺中高鐵站就可搭乘「臺灣好行」的巴士車到日月潭，非常便利。

第二節
交通便利性與資訊科技 E 化

全球 COVID-19 疫情的延燒，讓全球旅遊產業對新技術的需求愈來愈明確。希望透過新技術提高營運彈性、業務敏捷性，提升對客戶多元需求與當地不斷變化的法規之應變能力。新技術的運用也會成為 COVID-19 疫情後的新常態，開創交通運輸業在休閒旅遊產業的新時代。

> **星空聯盟（Star Alliance）**
>
> 　　是全球最大的航空聯盟，為因應市場變化，已將所有IT基礎設施移轉至居全球領先地位的亞馬遜網路服務公司（Amazon, AWS）「Amazon雲端服務」。聯盟希望藉由AWS在分析、安全、託管資料庫、儲存及機器學習等方面的領先優勢，確認未來旅行需求與趨勢，處理飛行常客獎勵申請，提供其下26家航空公司成員有更快速的非接觸式機場體驗。

 一 交通便利性與價格優勢

（一）全球航空聯盟航網縮短旅遊空間的距離

　　航空公司加入聯盟資源共用，拓展航網。星空聯盟為全球最大的航空聯盟，目前有 27 家正式成員，營運網絡涵蓋全球 194 個國家；長榮航空和星空聯盟的網絡具互補性，聯盟在東亞的飛航網絡將擴及高成長的兩岸直航市場（圖 12-13）。全球第二大航空聯盟則為天合聯盟（Sky Alliance），天合聯盟目前有 20 家會員航空公司，每日提供飛往近 177 個國家、1,000 多個航點（圖 12-14）。天合聯盟於 2013 年推出大中華攜手飛的服務，形塑「兩岸一日生活圈」的新概念，愈來愈便捷的交通網，有利提升休閒旅遊的方便性。

圖12-13　長榮航空為星空聯盟成員。　　圖12-14　華航為天合聯盟成員。（圖片來源：華航官網）

（二）廉價航空疫後衝擊

受 COVID-19 疫情影響，已有數家航空公司和廉價航空「撐不住」，宣布破產或申請破產保護，包括英國廉航空佛萊比（Flybe）與亞洲航空集團旗下的日本亞洲航空（AirAsia Japan）。而南韓廉價航空眞航空（Jin Air）、釜山航空（Air Busan）、首爾

圖12-15　廉價航空 logo。

航空（Air Seoul），未來也可能合併。不過，雖然一片破產與合併的消息，但日本航空旗下的廉航「ZIPAIR」，反而開始布局疫情後的市場，ZIPAIR 目前已有飛首爾、曼谷的航班，並宣布復航東京－檀香山航線，2021 年年底更可望來臺拓點。而歐美地區廉航的運載人次，已超越傳統航空，不少主流航空紛紛投入廉航的市場，目前已占據歐洲航空運輸市場的大半市場。波音公司曾預測 2032 年亞太地區廉航市占率，預估將由目前的 10％，成長至 20％。

近來，隨著疫情趨緩，各國相繼放鬆限制，航空公司也開始恢復營運，但爲了乘客安全，規定乘客配戴口罩、機艙內消毒、暫停機上銷售服務等措施，甚至有些大型航空公司透過減少乘客人數，以保持乘客間的安全距離。然而，減少乘客數的方式，將迫使廉航上調人均票價，也讓廉航對票價設定態度更謹愼，所以即使疫情結束，防疫可能變成日常，從前的便宜票價也回不來了。此外，根據國際民航組織、國際航空運輸協會建議，未來航運會透過規劃綠色通道、旅遊泡泡、強化科技導入及智慧管理，儘可能減少機場通關過程中人與人接觸機會，降低開放邊境帶來的風險，以期及早恢復國際觀光市場的成長動能。

三　資訊科技應用改變休閒旅遊消費模式

隨著 E 化時代的來臨，電子商務系統在休閒旅遊產業中扮演重要角色，網際網路、互動式數位電視及數位行動工具等電子三大通路，將帶動休閒旅遊市場的未來發展。如餐飲產品可透過網路通路銷售，或作爲行銷後段的品牌形象設計；產銷班可善用內部資訊系統，如班務與業務管理等，「優化」產銷流程；航空公司與住宿業可直接與消費者聯繫，省下大筆佣金。

12

KKday 是臺灣第一個專門提供旅遊體驗與行程的線上平臺，透過大數據分析和網路討論聲量觀察，找出新興旅遊景點，並在實地確認需求和商品化的潛力後，篩選出適合的景點，再推出 KKday 專屬行程。讓遊客依個人需求「自組」專屬的深度出遊計畫，不再是被綁死的包套行程。

Tripool 旅步是一個全臺接駁服務司機媒合平臺（圖 12-16），透過路徑規劃演算法派車，提升載客率外，以接近大眾運輸的價格，提供專車接送往返臺灣各地，跨縣市交通服務，點對點專車接送，提供外國旅客與在地居民旅遊代步多元選擇。

圖12-16　線上預約機動性高的代步交通工具，可分擔行程的交通問題。

（資料來源：Tripool旅步）

NOTES

第三節
智慧旅遊發展

旅遊觀光業是一個重要的經濟產業，隨著人們的消費習慣改變，產業的結構也隨之轉變。兩岸智慧旅遊交流從 2013 ～ 2015 年已舉辦過 4 屆的「海峽兩岸智慧旅遊高峰論壇」，智慧旅遊最大的特點，就是讓旅遊服務產業更加智慧，為旅遊者提供更好的服務，旅遊者能夠以更好的途徑得到旅遊的資訊，得到更好的體驗，透過論壇平臺，促進兩岸攜手合作契機，共同展望智慧旅遊合作新未來。

一 大陸智慧旅遊

大陸發展智慧旅遊產、官、學全力投入，大陸上使用移動電腦（智慧型手機），直接跳過平版電腦的過程，所以他們在智慧旅遊方面，比臺灣先進了許多年，同時也訂立了法規來推動，2013年已發佈包括北京、南京、蘇州、無錫、廣州、杭州等 33 個智慧旅遊試點城市，並且把 2014 年訂為智慧旅遊年（圖 12-17）。

大陸國家旅遊局與百度合作開發「全國旅遊景區動態監測與遊客評價系統」，與國家測繪地理資訊局合作，為遊客提供景區地理和空間定位資訊服務，建立「全國 A 級旅遊景區管理系

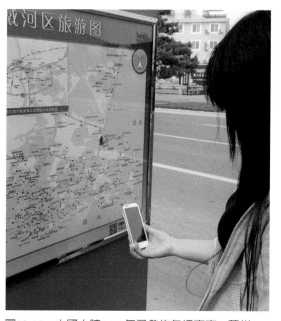

圖12-17　中國大陸2013年已發佈包括南京、蘇州、無錫、廣州、杭州等33個智慧旅遊試點城市，產、官、學全力建構中。

統」，啓動智慧旅遊城市試點工作。目前，智慧旅遊在提升景區管理與服務水準、遊客滿意度方面成效開始顯現，已逐漸成為 A 級景區，尤其是 5A 級景區創新提升的一個重要途徑。大陸預計以 10 年時間，提高資訊技術在旅遊業應用的廣度和深度，以形成具指標性、示範意義的智慧旅遊城市和智慧旅遊企業。

　　大陸旅遊業者在網路或行動裝置的發展速度雖然快速，但在串連 Online-to-Office 的過程是有斷層，儘管旅遊（如飯店、民宿訂房）相關產業自行開發網站或 App 等，將產品提供給網路電子商務平臺較能獲利，但如果沒有合適的曝光機會，也難以獲得訂單。大陸的智慧旅遊發展與貧富差距仍有使用斷層，目前除了沿海大都市較先進外，大多仍停留在規劃階段。

二　臺灣智慧旅遊

　　臺灣 2015 年 12 月正式躋身千萬觀光大國，臺灣旅遊資源有限，在觀光旅客人次不斷成長之下，如何為旅客開創更高品質的旅遊環境與智慧新服務，讓臺灣觀光產業創造更高的產值，成為未來能否持續優化與行銷臺灣觀光產業的重點。面對此一挑戰，ICT 科技的加值應用，恰可協助臺灣觀光產業朝多元化資源整合、特色故事形塑與個人化智慧服務等方向發展，在著重科技力的物聯網方面，臺灣的精緻科技人文仍是強項，尤其可以充分發揮、落實在智慧旅遊的板塊。

　　如此一來，觀光產業鏈的所有服務供應商，可以在觀光客旅行中的各個階段，提供最適當的支援，包括：行前階段，可以透過分析發掘潛在旅客並進行精準行銷，依照旅客的個人化需求，提供推薦、規劃、訂位 / 訂票、交通等一體到位的服務。在行中階段，可提供結合感知與回饋機制的服務，提供旅客動態行程規劃與適性、適地推播與導引服務。再者，透過行中服務與裝置的即時互動設計，在旅行結束之後，可以為旅客製作兼具影音內容的旅遊日誌，提供旅客客製化編輯與分享的服務，支援旅客行前、行中、行後之主動與個人化之整體旅遊行程。

　　透過 ICT 科技，在臺灣打造高值化的智慧觀光服務。而所謂的智慧觀光服務，又可分成兩種層次，第一個層次仍然停留在以「服務供應商」為出發角度的智慧觀光服務，主要目的在於打造高值化、故事化旅遊體驗；第二個層次則是以「旅客為中心」的服務思維，為旅客打造專屬個人化的智慧觀光服務，在智慧系統服務平臺納入觀光產業鏈每一個環節的服務提供者，包括觀光局、地方政府、航空公司、旅行社、旅館、玩樂景點、觀光健檢、景點商家、電信業者、資訊軟體業者等，然後將所有服務提供者的服務項目與觀光資源，結合公部門所提供的公開與即時資訊，全部放到平臺中，成為平臺的公開資訊。為同時實現兩種層次的智慧觀光

服務，目前資策會前瞻所正積極規劃於智慧系統服務平臺上，輔以鉅量資料分析技術，提供資訊及管理系統介接功能模組，透過服務擴充性的設計，協助智慧觀光產業鏈中的相關中小企業，能夠便利且快速的將資訊介接。另外，透過包含餐飲、住宿、

圖12-18　圖為科技業研發沖泡咖啡的機器手臂，運用在觀光休閒產業，可減少人力的支出，使人力的運用更機動。（圖片來源：Cafe X opens a robotic coffee shop in SF）

購物、景點、事件等各種旅遊相關資訊的全面性掌握，讓觀光旅客可依據個人需求隨時隨地取得想要的資訊。（圖 12-18）

　　智慧旅遊可以應用在網站、網購、創新 App、行動裝置應用甚至定位服務，目前網路上旅遊資訊繁雜，可透過技術去建構「以旅客為主軸」的資訊整合系統，一站式的服務，能讓旅客和業者雙贏。要提升至智慧旅遊，首先得「旅遊資訊化」。讓遊客隨時獲知景區資訊、遊客分佈、周邊交通、車位、住宿、餐飲、娛樂等資訊，提供電子導遊、刷卡購門票、電子地圖在內的服務，形成「智慧旅遊」體系。

結 語

　　旅遊的需求愈來愈被重視，旅遊產業更是愈趨成熟與便利，我們也一直在想像未來的旅遊圖像為何？所謂智慧旅遊服務，又可分成兩種思考層次，第一個層次是仍然停留在以服務供應商為出發角度的智慧旅遊服務，主要的目的在於打造高值化、故事化旅遊體驗，業者如何以最節省的成本獲得最大的利益；第二個層次則是以旅客為中心的服務思維，教消費者如何省錢、如何玩得透澈、玩得深入，為旅客打造專屬個人化的智慧旅遊服務。未來的智慧旅遊不只是 ICT 科技的運用，立即取得所有旅遊的資訊，更能迅速有效的安排客製化的旅遊行程，在物聯網的高度運用下，所有旅遊過程中的費用都能透過行動裝置完成所有交易，更能有效的圖文紀錄成為感動的旅遊文學，在網路世界中與他人分享。

第三篇
休閒旅遊地營造與永續

　　全世界有些旅遊地頗具吸引力，讓遊客留下深刻印象，更讓遊客願意再次造訪，甚至推薦或攜帶親朋好友前來。魅力的旅遊地除了特殊的自然與文化景觀外，人的溫度與感動也是重要元素。很多年前我曾帶一批農業界人士至日本考察旅遊，有位第一次到日本好友相當喜歡當地的環境，竟說「我不想回去了，好想住在這裡」，我則回答：「我正相反，因為看到別人如此乾淨又具吸引力，我想到的是趕快回家打掃和營造，讓好友願意到我家造訪。」即便足跡遍全球各地，終究要回到自己的國家，所以應該吸長補短，好好營造自己生長的這塊土地，成為自己喜愛、認同，並能分享他人的魅力旅遊地。

　　這個旅遊地更需要留給後代子孫，所以環境保護，特色文化傳統的傳承、創新，以及適當的乘載量和不過度的商業行為等，都是魅力旅遊地永續發展的重要考量因素。

第13章　資源調查與活動規劃設計
第14章　休閒旅遊地營造
第15章　休閒旅遊地永續發展與反思
第16章　休閒旅遊新趨勢

第 *13* 章

資源調查與活動規劃設計

資源是一種實用性、可資利用的,例如自然資源、人文資源等,協助遊客經由對休閒旅遊資源的認識,進而產生重視資源的想法,促使資源獲得永續與保育。第二次世界大戰結束後,許多有識之士意識到戰爭、自然災害、環境災難、工業發展等威脅世界各地許多珍貴的文化與自然遺產;有鑑於此,許多先進國家都已經利用世界遺產,作為國民認識世界文明與文化的媒介。臺灣借鏡與學習世界遺產中諸多前瞻性的保存觀念與務實做法,保障文化資產保存普遍平等之參與權,活用文化資產,充實國民精神生活,發揚多元文化,於 2016 年 7 月公布最新的《文化資產保存法》,分為有形文化遺產與無形文化遺產兩大類。

翻轉教室

- 學習資源調查的方法與步驟
- 從龍眼林製茶廠案例學習資源調查實務

第一節
資源調查方法

　　休閒旅遊資源調查較有效率的方法，是了解主體本身擁有甚麼資源，經過調查、盤點之後，再透過分析、歸納，找出可用資訊。選用適合的資源調查方法，最主要從人文地產景五大項去蒐集與調查。調查的資料保存必須有組織，才能夠不斷地加入新資料，並了解基地的歷史、自然環境的變遷以及以前的用途，更對不同的氣候、季節、光線、假日（平日）及活動多次訪查，增加資料的廣度。在現場探勘調查時，最好多多利用不同的運具，如：步行、汽車、腳踏車……，也可增加調查資料的完整度。

　　在資源的潛力與評估規劃時，應該思考兩個面向：

1. 是否具有尚未利用的資源項目？
2. 是否具有為某些資源創造更高附加價值的可能性？

一　資源調查方法

（一）相關文獻收集

　　例如各縣誌、研究報告、地政單位、戶政事務所、縣市統計要覽、相關計畫、剪報（大眾傳播資料）等。

　　調查自然與社會環境，針對自身的特性，規劃合適的調查項目，不同屬性的主題或旅遊地，調查項目也不盡相同。例如：都會區師大商圈與嘉義縣梅山鄉的村落，兩者間的調查項目必然不同。可以前往地方行政機關、圖書館或學校等地，查詢與該主題相關的記錄、報告、書籍與文獻資料，以掌握旅遊地的條件與特性。

（二）專家協助

　　拜訪地方的學者、專家，透過專業人士提供專業的知識或判斷，例如嘉義縣梅山鄉或瑞里的茶園觀光資源調查，可以尋求阿里山國家風景區管理處的協助。要

13

到龍眼林茶工廠，需從梅山鄉市區出發，沿著 162 甲縣道向東行，經過著名的梅山太平 36 彎雲之道。從海拔 100 公尺蜿蜒攀升到 1000 公尺，沿途分別經過丘陵、淺山、深山的地形，每個彎道清楚的標示彎道編號及相關的景點，是除了阿里山公路之外，進入阿里山的另一條路徑。太平山莊旁的步道，沿途翠綠的竹林蜿蜒而上，景色如畫。另有一梅花路，因沿途遍植梅樹而得名，每逢冬季，花開成海，美麗非凡。原名嶺頂的祝壽山，植物景觀以竹林和金針為主，因此在與觀光資源的結合上就有賴阿里山管理處的協助。

（三）實際踏勘

邀請專家學者陪同，一起盤點旅遊地周遭的自然環境，並將沿途所觀察到的結果拍照，並用文字記錄下來。踏勘前重點與路線說明，實地踏勘時所需的工具有：

1. 地圖：一張涵蓋旅遊地範圍的地圖，以能清楚辨識房舍的都市計畫圖或空照圖為佳。可以事先在地圖上面標示出地標、重要建築物與踏勘路線。
2. 拍照與記錄：準備照相機，一般相機、數位相機或是拍立得相機皆可，以方便攜帶與印刷輸出為佳，另外也要準備不同顏色的簽字筆（圖13-1）。

圖13-1　實地踏勘

（四）問卷、訪談

在蒐集經驗時，可以用填寫問卷或個別訪談的方式進行；也可以藉由公開討論的方式，刺激民眾回想過去的經驗。此外，亦可以透過舊照片或是地圖的指認，幫助民眾更清楚的表達出來。

可採用個人訪談或焦點團體訪談方式，詢問旅遊地社區中較年長的居民，或是遊客、居民、專家、業務有關人員（地方政府及主管機關）的看法及意見，或是用問卷調查的方式，了解社區過去曾經發生的事蹟。

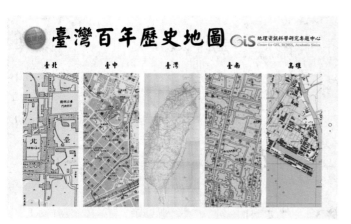

圖13-2　中研院的臺灣百年歷史地圖網站

圖13-3　透過Google地圖的衛星影像蒐尋資料

（五）地圖資料

有許多管道都可查詢到旅遊地新舊對照的地圖，如：

1. 中研院GIS（含古今對照圖）（圖13-2）
 http://gissrv4.sinica.edu.tw/gis/chiayi.aspx
2. Google 地圖（圖13-3）
 http://maps.google.com
 http://earth.google.com/intl/zh-TW/
3. 經濟部水利署水文水資源資料管理系統
 http://gweb.wra.gov.tw/wrweb/
4. 縣市綜合發展計畫報告書查詢系統
 http://gisapsrv01.cpami.gov.tw/cpis/cprpts/

13

二 資源調查步驟

資源調查的步驟如下：（圖 13-4）

1. 研究前準備作業：包括人員、組織、資源、他人經驗學習與相關文獻回顧。
2. 擬定調查目標：確定此次資源調查的研究目標與範圍。
3. 決定調查方法：決定使用哪些方法或組合來進行研究。
4. 田野工作進行：問卷設計、人員培訓、資料蒐集、記錄與分析。
5. 報告：繪製圖表、整理照片、撰寫報告、公佈報告內容。
6. 行動：研擬行動方案、公開展覽徵求意見、回饋與修正。

研究前準備作業	• 籌組團隊：包括人員、組織、資源、他人經驗學習 • 蒐集文獻資料查詢地圖等
擬定調查目標	• 擬定資源調查的研究目標與目的 • 確立資源調查的地理位置範圍
決定調查方法	• 決定使用哪些方法或組合來進行研究 • 以龍眼林為例，即以實地田野調查及資料蒐集和訪談
田野工作調查	• 訪談問題設計、人員培訓、資料蒐集、記錄與分析
報告	• 繪製圖表、整理照片、撰寫田野調查報告、檢討分析並公佈報告內容
行動	• 研擬行動方案、公開展覽徵求意見、回饋與修正 • 例如龍眼林範例研擬出遊程路線後再安排踩線驗收等

圖13-4 資料調查的步驟（圖片來源：全華）

第二節
資源調查方法應用 ── 休閒旅遊茶文化

過去茶產業，是以茶生產加工為主要活動，內容多屬小而美規模，生產加工與銷售為主要營業項目，而近年臺灣推展休閒旅遊，茶區成為吸引遊客觀光的一大亮點，茶葉也成為遊客的熱門伴手禮品。行政院農委會農糧署從 2014 年度起，推動「亮點茶莊」計畫，輔導茶農從傳統的生產、製造、銷售與文創、觀光結合，讓臺灣好茶融入歷史人文故事與現代化行銷，學習歐洲酒莊的經營模式，提升茶文化的新經濟價值，更著重在經營創意、社區共同發展及產業永續發展。藉此延伸臺灣茶產業價值鏈，朝向生產、製造、銷售一體的六級化產業發展，並將茶園管理、製茶技術、導覽解說及銷售服務提升，加值臺灣茶產業並延伸產業價值鏈。

以下以嘉義縣梅山鄉「龍眼林茶工場」為例，解說資源調查的過程與實作範例。

一 龍眼林茶工場背景

龍眼村源自清咸豐開村以來，先民到這邊開墾，龍眼村本名為「龍眼林」，因早年都是龍眼樹，密集成林，所以稱為龍眼林。龍眼林茶工場已故負責人林允發先生於 1975 年（時任社區理事長）在一次到鹿谷凍頂茶區觀摩的機會，興起在家鄉種植茶葉的念頭；日據時期，龍眼林早就產茶，林允發積極尋求省政府農林廳、茶業改良場、嘉義縣政府、梅山鄉公所等多方資源與輔導，開啟茶葉栽種事宜。

茶廠第二代負責人林廣立先生接手茶廠家業後，更積極致力茶園管理與茶葉加工，在製成茶葉推出市場後，成品經專家鑑定，不但茶質醇厚、香氣幽遠，而且回甘特強，立刻受到市場青睞，成為市場寵兒，從此「高山茶」開啟了臺灣茶葉史的新頁。

阿里山高山茶的茶區在北回歸線南北兩側 50 公里內並分佈於海拔 1,000 公尺以上，氣溫低、終年雲霧繚繞，是世界優良茶區之一。因為有著得天獨厚的地理環境及氣候，加上土壤有機質含量豐富，所產的茶，茶葉豐潤渾厚、茶湯滋味甘美、香氣十足，堪稱臺灣第一等好茶。

二 茶文化資源調查

　　「龍眼林茶工場」於 2015 年入選行政院農委會農糧署「亮點茶莊」，為進一步結合環境特色與發展體驗教育休閒旅遊，首先透過茶莊需求評估與資源調查，從人、文、地、產、景等面向做休閒茶文化資源調查。（圖 13-5）

1. 人：著名的歷史人物，尋找住在社區中的文學家、藝術家、工藝師或特殊專長人物等。
2. 文：有特色的生活文化、風俗習慣、節日慶典、歷史故事、民間傳說或文化活動等。
3. 地：地理環境、氣候條件或動、植物生態等。
4. 產：農、林、漁、牧、工、商等產品或產業活動。
5. 景：具特色的自然景觀或人文古蹟、歷史建築。

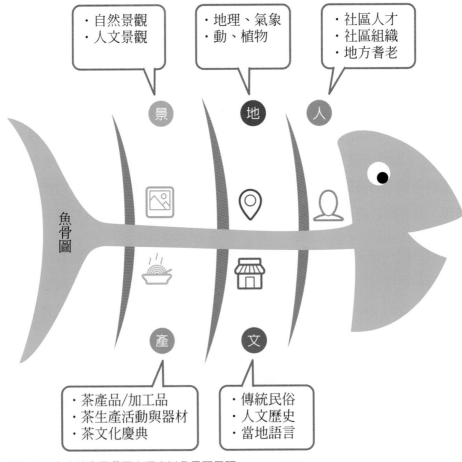

圖13-5　人文地產景各面向調查以魚骨圖呈現（圖片來源：全華）

（一）人 — 人物資源

林允發先生（圖 13-6）是龍眼林茶工場的創
始人，於 1976 年種下第一批茶苗，開啓了在海
拔 1,000 公尺以上種茶的開端。當時在村民共同
努力下，成立 6 處約 10 公頃的示範茶園，成功
種植烏龍茶及開發製茶技術，林允發更於鄰近村
落大力推廣種植高山茶，自龍眼林開始延伸至鄰
近梅山茶區、阿里山茶區等地，在山區逐漸蔚爲
風潮，成爲臺灣最早的高山茶區。

圖13-6　林允發先生爲高山茶的推手

目前經營者爲第二代傳人林廣立接手茶工場家業，茶園採自然耕種無毒管理，
友善環境讓茶園生態取得平衡，視茶適性做出更多元化的茶品，龍眼林所產製的阿
里山高山茶因茶樹定期留養，茶芽健康、葉片豐潤渾厚、果膠質含量高，茶質非常
醇厚飽滿、香氣幽遠持久，而且回甘特強。

（二）文 — 宗教信仰

龍興宮（圖 13-7）是龍眼
村村民的信仰中心，興建於西
元 1854 年（咸豐四年），除供奉
玄天上帝外，另外尚祭祀福德正
神、註生娘娘等神明，並向村內
各戶人家收取丁錢（按家中人口
計算）以作爲公共祭祀支用。舉
凡村中重大祭拜活動，大都在此
舉行。地震重建後的龍興宮與社
區活動中心建在一起，所以龍興

圖13-7　龍興宮是龍眼村村民的信仰中心

宮扮演了團結社區、教化民眾的功能。龍興宮也是是通往二尖山步道的起點。

13

（三）地 — 地理、氣象、植物

龍眼林地理位置位於嘉義縣極北以及雲林最南（華山）的交界，北緯23.5度，東望玉山山脈西看嘉南平南，面東南向陽坡地、陽光早射雲霧常籠罩，海拔1,111公尺以上，氣候涼爽，宜人宜茶。龍眼村源自清咸豐開村以來，先民到這邊開墾，因早年都是龍眼樹，密集成林，所以稱為龍眼林，先民初期以燒龍眼木炭營生。

圖13-8　位於嘉義梅山鄉的龍眼林茶工場

隨著國民旅遊的風氣日盛，太平村的經濟命脈已由70年代的農業經濟轉型為觀光服務業，部分農作仍以孟宗竹、高山茶、檳榔樹為主，90年代臺灣經濟蕭條波及該村觀光業，村民改以茶業、觀光民宿雙軸並進發展，成功蛻變為精緻農村觀光業。（圖13-8）處處有茂林修竹、飛瀑溪谷，主要的觀光事業是從日治時期的獨立山步道開發，歷經國民政府及阿里山國家風景區成立後奧援，使未來的觀光事業更具有發展潛力。

通往茶園的小徑孟宗竹林綠色隧道，是茶園的守護者，更是山林間清涼幽靜的風景；龍眼林茶園採自然生態法，不噴灑農藥，使用有機肥，讓茶園取得生態平衡，定期生物觀測，茶園裡的蜘蛛更是捕蟲的好幫手。大阿里山的蝶相頗精彩，主

圖13-9　孟宗竹

圖13-10　植物生態資源

要是拜環境多樣所賜；豐富的草食和蜜源植物，吸引了蝴蝶得佇足。目前紀錄到的蝶種約有9科139種，其中還有臺灣特有種的大波紋蛇目蝶。（圖13-9、13-10）

（四）產 — 觀光產業資源

　　茶作物、茶葉機具都是茶農的生活資源，龍眼林茶工場為特優五星製茶廠，四合院前廣場就是茶葉日光萎凋最佳場所（圖 13-11），保留傳統符合現代寧靜會呼吸的綠建築，從推廣種茶、做茶的空間，轉化為學茶、喝茶、感受茶的場所。（圖 13-12）

圖13-11　四合院前廣場就是茶葉日光萎凋最佳場所

圖13-12　製茶廠從作茶的空間轉化為學茶、喝茶、感受茶的場所

（五）景 — 景觀資源

　　龍眼林茶工場周邊自然景觀資源擁有多條景觀步道串聯，二尖山稜線步道（圖13-13），站在休閒步道觀景臺，東望中央山脈西 嘉南平原，從二尖山瞭望臺到二尖山休閒茶園，沿途山嵐薄霧，穿梭茶園清幽引人入勝；在人文景觀方面，茶廠旁的好客民宿 — 茶香老屋，饒具古味，茶與宿的融合，山居生活，感受環境體驗茶。（圖 13-14）

圖13-13　二尖山步道茶園風光

圖13-14　龍眼林茶工場的好客民宿 — 茶香老屋

三 休閒旅遊茶文化深度體驗

　　龍眼林茶工場經由資源調查後，統合為以「綠色思維 慢活山村」為概念，推廣「休閒旅遊茶文化」的深度旅遊路線，讓遊客到龍眼林買茶，買的不只是茶，而是梅山鄉龍眼村整個茶葉成長時的綜合體驗記憶。春夏秋冬四時大氣的自然景觀，由多條步道與茶園景觀交織串聯的山林景色，從日昇、日落到夜晚觀星，看著園中的螢光閃閃。友善環境，發展多元產業，視茶適性做出多元化的茶品，適合不同需求的茶，不只好喝更要安全，晚上留宿在茶香老屋－大山自在民宿，用心感受慢活山居生活，感受環境、體驗茶。龍眼林茶工場主人推薦口味較為溫順、有記憶熟客編號的茶葉－佳葉龍茶（GABA），不僅記住遊客的口味喜好，也記錄了遊客在龍眼林慢活的足跡。（圖 13-15）

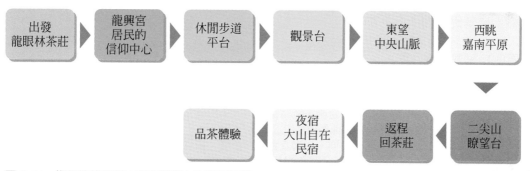

圖13-15　龍眼林茶工場休閒旅遊茶文化遊程範例 (圖片來源：全華)

　　體驗式的休閒活動已漸漸成為主流的休閒活動，無論懷舊、回歸自然或文化性生活體驗，龍眼林茶文化體驗活動皆可以扮演重要的角色或場域。休閒旅遊也是近年來歐洲及日本等先進國家，據以活化鄉村及促進農業轉型的利器！

13

第三節
活動規劃設計

設計並傳遞遊憩與休閒服務就是活動企劃，而休閒體驗則是休閒服務專業所提供的基本服務，休閒是參與者參加活動，獲得遊憩體驗的過程。活動企劃的專業責任，就在於為顧客創造一個促進休閒體驗的環境。

依《Recreation Programming: Designing Leisure Experiences》論點，活動規劃設計是藉由操控或創造「參與互動的人」、「實質情境」、「休閒事物」、「規則」、「參與者之間的關係」、「活化活動」等 6 元素（表 13-1），或至少 1 元素，藉以發展促進參與者休閒體驗的機會。也就是說，這 6 元素就是所有活動服務能夠藉此發展的組織架構基礎，而所有活動只不過是這 6 元素的變幻組合。

表13-1 活動企劃6元素

活動元素	功能說明	角色
參與互動的人 Interaction People	1. 有效的活動企劃，能為適當團體搭配適當的服務，好讓他們獲得所追求的利益。 2. 當參與者不同，活動就會跟著改變；同樣的活動內容會因不同的參與者而成功或失敗。	人是活動設計的主要元素。
實質情境 Physical Setting	活動的實質情境有 3 點重點： 1. 活動企劃人員須了解情境的獨特性。 2. 了解情境的限制。 3. 情境可以藉由裝飾、燈光及其他實質環境變化加以控制。	實質情境至少要涉及 1 種以上的感官：視覺、聽覺、嗅覺、觸覺及味覺。
休閒事物 Leisure Objects	活動企劃者須針對活動期望營造互動活動，了解哪些事物是不可或缺的關鍵點。	有 3 種形式： 象徵性的、社會的、物質的。
規則 Rules	1. 透過規則的訂定，導引活動、產生互動。 2. 規則是共通的價值觀，包括法律機構執行的行政命令、競賽規則、比賽儀式，或是每天對話的相關規則。	可建立產生互動的社交系統，也是活動的管理手段。
參與者間的關係 Relation Ship	了解參與者間的關係、活動中的角色，並視實際需要讓參與者互動認識，活動設計也應考量首參與活動者。	參與者可能是家人、朋友，或彼此互不相識的陌生人。
活化活動 Animation	1. 企劃人員不僅是導入活動的指導員，也趨使參與者依循活動方向行進，並藉以層次升等。 2. 許多活動並不需要指導員即可活化，如迪士尼樂園大部分的活動，是由機械或電子設備促成。	1. 戲劇界稱「舞臺調度」。 2. 舞蹈界稱「編舞」。 3. 運動界稱「比賽」。

資料來源：作者彙整

〈案例學習一〉

活動企劃

〈案例一〉

　　宜蘭頭城的烏石漁港，喜愛海鮮的饕客買了漁港現撈海鮮，交給餐廳大廚現場料理（圖13-16）。可以馬上品嚐現場料理的鮮滋味，享受視覺與味覺的鮮美快感。

圖13-16　喜愛海鮮的饕客可在烏石漁港買現撈海鮮，請餐廳大廚現場料理。
（圖片來源：全華）

〈案例二〉

　　臺北大稻埕永樂市場旗袍店的老師傅，運用電腦虛擬試衣APP，為一群想拍「友誼紀念日」的顧客，展示旗袍樣式與提供模擬試穿服務，並讓顧客穿著選定的旗袍，搭配流蘇披肩、小飾品，進行定裝、拍照，讓顧客體驗穿越時光的復古風情，與當一名名媛淑女的感覺。（圖13-17）

圖13-17　KLOOK旅遊攻略部落格與大稻埕的旗袍店合作推出旗袍體驗活動，可穿著旗袍遊大稻埕。
（圖片來源：KLOOK官網）

〈案例三〉

　　貴婦百貨Bellavita（寶麗廣場）的地下二樓，有一間摩登奢華的廚藝教室（圖13-18），一名型男名廚正在指導一群貴婦烹調家庭料理。課程從食材選購到烹調，時間3小時，先由型男主廚示範，再由現場每個貴婦依樣畫葫蘆。課程中，主廚與貴婦學員間的交流互動零距離，課程在舒服、自在的空間，與充滿溫馨氣氛中進行。透過型男主廚

圖13-18　寶麗廣場的廚藝教室。
（圖片來源：寶麗廣場）

指導，貴婦學員對下廚有新的體驗，烹調變得簡單又有趣。最後的成品擺盤，也在課程互動體驗中，有不同巧思的展現，人人都像主廚般美美上菜，獲得滿滿成就感。享用成品前，貴婦們也歡樂的拍下料理各角度的美照上傳IG、FB。

〈案例四〉

　　婚禮顧問公司安排了一場夢幻婚禮行程，帶領一群來臺參加婚禮的外國遊客，體驗了一場難忘的婚禮旅行。這趟行程安排了大稻埕霞海城煌廟祈求神祇祝福、享用鼎泰豐臺灣傳統在地美食、體驗臺北夜市之旅、烏來泰雅原住民文化祭慶典（圖13-19）等臺灣各式活動，體驗臺灣特色婚禮，感受不同的文化面貌，讓外國旅客體驗超值、多元、浪漫的臺灣之旅，

圖13-19　烏來泰雅文化祭表演。
（資料來源：中時）

並為愛侶堅貞愛情留下最永恆的見證，同時打造臺灣成亞洲蜜月婚紗旅遊目的地。

　　從上述4則案例中，可知休閒遊憩從業人員在設計、規劃休閒旅遊活動時，考量面向的多元性，目的為提供服務不同需求的遊客。例如：吸引國際觀光客以「體驗臺灣休閒農業」、「大啖臺灣鐵道便當」的旅遊亮點，進行為期1～2週的深度旅遊企劃。近年來，以具有豐富的故事性與儀式性的原住民文化美食，內容粗獷與精緻、柔美與陽剛並蓄，成為吸引觀光客好奇、尋奇的部落旅遊，再透過部落美食、特殊傳統手作體驗作為媒介，與當地原住民交流互動。透過原住民文化體驗，讓外來客了解臺灣不同族群的文化多元性與豐富的內涵。

　　所以，活動企劃的設計除了表面旅遊活動企劃，但深層意義上，除了有旅遊活動的休憩、遊樂體驗，還能透過活動安排，讓遊客對景點有不同的認識與進一步的連結。所以，活動企劃就是休閒服務組織的主要責任。

結 語

　　休閒旅遊資源的調查是休閒旅遊地營造與發展的基礎，須要有方法與步驟去執行。過程中需要有專業人是與團隊的時間投入，更需要資源的支援才成完成。而調查資料的整理、分類與歸檔也是需要專業、耐心與用心的付出。休閒旅遊資源的調查資料也要定期更新與增加，才能提供魅力休閒旅遊地的營造與創新的基本材料。經過專業的休閒旅遊地資源調查所得的人、文、地、產、景完整資料，應由當地政府機構與地方團體與業者、居民做詳細的資訊公開與討論，作為休閒旅遊地的開發營造定位與策略之依據。

　　經過適當的休閒旅遊地的營造開發後，更重要的是能搭配休閒活動的規劃與執行，這裡牽涉兩種能力與人才的培養，包括活動企劃的理念與方法，以及活動的帶領與執行人才的培訓，兩者相輔相成才能把休閒旅遊地營造成為有魅力且能永續發展的旅遊目的地。

13

第 14 章

休閒旅遊地營造

　　有魅力的商圈或鄉村旅遊能吸引遊客前來駐足停留，發展成為休閒旅遊事業，而如何營造旅遊地這個地域是所有人的共同責任。臺灣從 1994 年開始推動「形象商圈」、「商圈再造」、「魅力商圈」到「品牌商圈」，多年來為商圈永續發展奠定了多元化的基礎。

　　二十多年來日本為致力於發展綠色旅遊，從歐洲學習這方面的經驗，藉由綠色旅遊巧妙的帶動鄉村社區營造的永續發展，而日本農協也為綠色休閒旅遊建構了一個相當好的服務系統。首先農協為各地的休閒鄉村帶來了消費者，也為綠色休閒旅遊相關業者建構了網絡，這些網絡包括了民宿、農民市場、休閒體驗農場及農家餐廳等。

　　日本農協為這些相關的業者提供了相當良好的教育訓練及整合的平臺，在建構綠色休閒旅遊的系統，日本農協以社區總體營造為基礎，先營造美麗的村莊，塑造成有魅力的社區，同時，結合政府的綠色休閒政策，擁有自己的旅行社，輔導體驗型民宿的經營、開發與移轉農業體驗課程給農民，並結合社區各種特有的文化與自然資源，建構了綠色休閒的供應服務體系，成功經驗頗值得臺灣學習與借鏡。

翻轉教室

- 從臺灣北、中、南休閒商圈發展，了解社區營造的概念
- 從農村再生案例學習－三聯埤三生農塘環境改善
- 探討營造鄉村新風貌與鄉村價值
- 食宿遊購在桃米

第一節
休閒商圈營造──魅力旅遊地

　　中國大陸最大旅遊入口網站「攜程網」，於 2012 年舉辦「2011 年最佳旅遊目的地評選活動」，臺北市獲選最具魅力都市旅遊目的地，爲全臺唯一獲選城市。評審認爲臺北市對大陸民眾而言，具有濃厚人情味，加上歷史景點、小吃美食、偶像劇場景、誠品書店的文藝不打烊等特色，創造了每個人心中屬於自己的臺北故事。

　　臺灣春夏秋冬四季分明，北中南東人文景觀、美食購物各異其趣，經濟部自 1995 年開始推動地方商圈發展及整體商業環境改造，累計至 2014 年輔導全臺 101 處商圈，從推動「形象商圈」、「商圈再造」、「魅力商圈」到「品牌商圈」，爲商圈永續發展奠定了多元化的基礎。本節將介紹北中南主要知名商圈，以了解各地商圈特色與魅力。

一 商圈的意涵

　　根據商業司所述，商圈是由多數店舖之集合而成，其主要業別包括零售業及服務業，並由多數店家所組成，聚集於一定的地區所形成的商業聚集體。商圈的形成與人文、地景、環境有著密不可分的關係，商圈聚集民眾消費、休閒與娛樂的功能，進而促進經濟、藝文流行與城市的活動，其組成內容包括了商店、市街、商場、人行步道、車站、街道、飯店、美食等等。有些地區在歷史人文與天然環境的獨特加持下，匯集出許多深具特色的商圈，蘊含豐富多元的故事性與深度漫遊體驗的感染力。

二 休閒商圈實例

（一）臺北市休閒商圈

　　臺北市共有 59 個商圈，商業司依其特色商業發展狀況分爲 3 類：傳統型、成熟型及創新型，透過不同的發展策略，使其轉化、升級成爲具創新、創意的臺北現

代潮流產業。商圈與庶民生活緊密相連，居民、店家、消費者的需求要如何取得一個平衡，也是商圈發展規劃上很重要議題（表 14-1）。

表14-1　臺北59處商圈類型一覽表

商圈類型	簡介	案例
基礎型	商業特色不顯著，偏社區生活機能型之商圈。	西湖、東湖、圓山、大橋頭商圈等 11 處。
進階型	商業活絡中上，有地方共識，具知名特色店家。	八德、四平、中山北路晶華欣欣商圈等 27 處。
成熟型	知名度高，人潮較為活絡，有地方組織共識。	城內、南昌、艋舺、大稻埕、後車站等 18 處。
標竿型	商業活絡，商圈具備創新經營和品牌建立概念。	西門町商圈、永康、新北投商圈 3 處。

資料來源：經濟部商業司2012年6月報告

　　以臺北市的艋舺、大稻埕為例，曾是北臺灣的貿易重地，是茶葉、南北乾貨、民生物資等貨物的主要集散地，臺北市在地產業如南北貨、中藥、布帛批發、食材、手工西服訂製等皆位居全國產業龍頭地位，惟隨著時代變遷、消費習慣改變，傳統產業漸趨勢微，為延續深具歷史文化之在地產業，藉由發掘在地產業特色，注入新消費需求，提升產業生命力。

〈案例學習〉

特色商圈範例 — 大稻埕

百年前,因淡水河運發達而站上歷史舞臺的大稻埕碼頭,帶動周遭商圈快速形成,隨後迪化街、永樂市場、圓環等商圈陸續加入,讓這裡一度是臺北最繁華的地方。隨著淡水河泥沙淤積,大稻埕失去其港口功能,商圈也因此轉移而逐漸沒落。

近年來,大稻埕商圈最重要的迪化街,老宅邸陸續完成整修,從閩南式紅磚古厝到仿巴洛克歐風洋樓(圖14-1),中藥材南北貨到創意商家,縱貫古今、新舊融合,生命力源源不絕。一幢幢老房子在細心修復改造下,留下的不光是傳統建築的痕跡,更擁有許多至今仍蓬勃發展的百年老店,靠著職人的堅持繼續傳承家族創業精神,有變身為充滿創意的設計小店、或者瀰漫咖啡香與強調在地小農的時髦咖啡館,傳統產業與創意商家為大稻埕帶來不同的街區面貌,成為臺北最引人入勝的歷史街區(圖14-2)。

圖14-1　迪化街保存有許多老式傳統建築,從閩南式紅磚古厝到仿巴洛克歐風洋樓的老宅陸續整修完成。

迪化老街特色除了老式傳統建築高達70棟以上可供欣賞外,還有位於南街與中街間的三級古蹟「霞海城隍廟」也頗具盛名。《米其林臺灣旅遊指南》力讚霞海城隍廟必遊景點可達三星等級,也因為霞海城隍廟裡的月老特別靈,每年參觀的人不計其數,尤其每當西洋情人節、中國情人節、元宵節,這裡總是人山人海,霞海城隍廟還沿襲自19世紀中的「五月十三人看人」的迎城隍民俗,至今仍每年依例舉行。

圖14-2　迪化街上有膾炙人口的美食及傳統百年老店和創意小店

（二）臺中休閒商圈

以社區總體營造方式打造各具特色商圈環境，臺中市商圈的發展以精明一街爲開端，1998 年起臺中市政府商圈管理部門開展一系列的計畫，繼精明一街、大隆路商圈營造之後，美術綠園道、電子街、繼光街、天津路服飾、大坑圓環、一中街及逢甲等陸續組成商圈組織（Chamber of Commerce）。在 1999 年籌組「臺中市商店街發展協會」，2001 年制定全臺第一個商圈輔導法令，2002 年市議會通過「臺中市商店街區管理輔導自治條例」，賦予商圈組織一些權利與義務，並正式成立「商圈聯誼會」。

1. 精明一街 — 全國示範商街

 精明一街是臺中市開創的第一條露天咖啡行人徒步街道，坐落於大墩19街與大隆路間，全長130公尺，街道兩側店面計有40家，結合休閒與購物，是臺中商店街的發源地，與大墩商圈、大隆商圈形成一個形象商圈。

 精明一街的發展起因爲建商的開發，將社區大樓公共空間保留並開設成爲藝術街道，由當時較早進駐的十幾家商店，希望能塑造成歐洲常見的行人漫步街，在協議之後全部商店都同意開始以住戶公約的方式，禁止機車進入街道，並由店家設立許多露天咖啡座及路椅，也限制流動攤販，還規劃活動及景觀設計，成功的把臺中商圈變化成充滿異國風味又具獨特的生活商圈，當時臺中地區電臺「全國廣播」爲其本身與商圈共同造勢，在精明一街和大隆路口開辦一年一度的封街跨年晚會，成爲臺灣非常亮眼的「造街」成功案例，1995年獲選全臺示範商店街。臺灣珍珠奶茶創始店「春水堂」，就在精明一街，走在街道或找一處椅子坐下悠閒的享受春水堂獨有的濃濃茶香飲品及可口美味精緻的茶點，享受都市生活難得的悠閒時光。

2. 臺灣早期社區再造的經典 — 東海藝術街

 東海藝術街位於東海大學附近的國際街，早期爲一大片甘蔗園，1986年建商以「理想國」社區爲名投資興建，起初空屋率很高，1988年社區改造團隊在此進行有計畫的造街活動，除了改變道路景觀，並將建築物外觀作整體設計，經營人文藝術相關的特色商店。以建設新社區與同時改善舊社區的構想，開啓「藝術造街」、「人文社區」之風，吸引了許多文化藝術工作者前來，帶動大批居

民進駐，逐漸成為人文薈萃的生活商圈。這條沿著小斜坡而建的街坊，充滿個人特色、強調人文氣息的商店，各式的咖啡館、茶藝館、陶藝館、服飾店，以及室內裝飾佈置的小飾品店等，大都充滿歐洲復古的氣氛，近來也有比較具現代感的設計，形成另一種優雅風格的商店街。

藝術街社區營造近30年，是流行脈動的縮影，10多年前興起咖啡熱，這裡便開了好多咖啡店。現在手作熱潮興起，藝術街上彩繪、木雕、茶藝、插花、做茱、羊毛氈等約40多家，琳瑯滿目。 近年來因為高鐵通車後，帶動了一日遊的風潮，加上e化後提升自我推銷能力，能將這充滿人文、藝術、個人特色、異國風味的街道，藉由群聚的力量，將知名度打響，再度讓藝術街活絡起來。

東海藝術街2013年發起了一連串的彩繪空間活動，動員街區民眾與鄰近學校師生，大家一起拿起畫筆、刷子作畫，很多店家也首次參加了街區活動，看著自己的小小作品讓多面隱身街區巷弄的陳舊外牆煥然一新，彷彿置身異國街道，藝術街上著名的科比意廣場，是藝術街上活動的精神中心，許多人說這個藝術街似乎有法國蒙馬特的味道（圖14-3）。

圖14-3　東海藝術街堪稱臺灣早期社區再造的經典（圖片來源：全華）

（三）臺南休閒商圈

擁有 300 多年文化的臺南古城，發展歷史相當悠久，更孕育了多元且特有的文化氛圍，臺南市自 2012 年推動商圈輔導以來，採取專案輔導及通案輔導兩種機制並行，目前共有 15 個商圈（圖 14-4）。其中懷舊古都 — 安平商圈躋身全國四大國際商圈之一，安平商圈以安平古堡為核心，串連起文化古蹟、歷史記憶與傳統風味美食，入選了臺灣 10 大觀光小城。臺南安平擁有荷蘭、明鄭、清領、日治等不同時期的豐富史蹟、人文、建築等風貌。

安平商圈於 2001 年成立，以低碳、文化、創意、國際觀光商圈為定位，以歷史古蹟為磐石、劍獅故事為包裝、文化創意為潮流及綠色消費為環保，作為商圈發展方向。除推出商圈劍獅吉祥物外，並打造文創市集，運用文化創意及開發特色產品創造話題，引進伴手禮名店、各式小吃店家進駐，導入表演空間，辦理節慶活動，提升商圈能量。

臺南市政府也積極行銷商圈形象，推廣輕旅行結合商圈網站、部落客行銷、商圈微電影及發行輕旅行手冊等多角化思維吸引遊客，深度認識臺南商圈，也舉辦國際活動競賽，設計商圈遊程，導入商圈行動 App 及英語網站等，吸引國內外旅客蜂擁而至。

圖14-4　臺南歷史相當悠久，休閒商圈發展多元且具有特有的文化氛圍。

第二節
鄉村旅遊地營造

 農村再生與成功實例

在面臨 21 世紀全球化趨勢下,推動農村活化發展已為世界各國之建設主軸,環保、低碳的樂活生活型態蔚為風潮,農村永續發展議題也受到全球關注,紛紛將農村發展列為施政重點,對於農業多元功能的需求也將更為殷切。臺灣於 2010 年 8 月公布實施「農村再生條例」,由農委會水保局提出農村再生計畫政策,設置 1,500 億元農村再生基金,於 10 年內分年編列預算,以有秩序、有計畫地推動農村活化再生,依社區發展進程及財源專款專用,以照顧全臺灣農漁村及農漁民。

(一) 農村再生計畫

「農村再生計畫」為行政院農業委員會黃金 10 年施政重點,即以農村原本的發展脈絡及特色資源、人力資源,重新建構農村才有的生活文化及價值與豐富的生命力。由農委會水保局提出農村再生計畫政策,並規劃與設計農村再生培根計畫,加強農村再生概念、改善鄉村規劃的過程與實質內容,建立居民參與鄉村規劃的機制,培養鄉村規劃及水土保持的知識與技術,建立全國農村社區與公私各部門跨域合作執行機制,輔導農村社區產業升級與多元加值發展,以振興農村經濟,吸引青年返鄉或留鄉經營,進而厚植農村自主發展與活化再生基礎。

同時,經由鄉村地區現有組織,如鄉鎮公所、村里辦公室、社區發展協會、農漁會與學習組織等,共同致力於人力培訓之推動,透過地區鄉村整體發展來凝聚共識,並依據地區既有資源,進一步規劃發展特色性之故鄉規劃。

計畫內容包括整體環境改善、公共設施建設、產業活化、文化保存與活用、生態保育及具發展特色推動項目等,以完備的計畫有秩序地美化農村社區環境、活化產業、傳承農村文化,打造具在地特色的發展願景。是一個以農村為中心、兼顧農民生活、農業生產及農村環境,整體發展的法案,由農村居民共同參與、由下而上的機制,農民經過關懷、進階、核心、再生等四個階段 92 小時培根訓練課程,社區民眾了解到農村社區需求、找到自己的方向後,彙整資料提出計畫書送縣府審核,再經水保局審核通過,即可撥經費進行各項農村建設。

14

（二）成功實例——2012年公共工程金質獎——三聯埤三生農塘

1. 苗栗縣三灣鄉北埔社區背景

　　埤塘是北埔農村的特色，農時灌溉、牽牛泡水，農餘摸魚、摸蜆，還有風水、休憩、散熱等功能，也是許多村民童年遊憩戲水的空間。北埔社區在2007參與苗栗縣社區營造點計畫，2008年加入農村再生行動，透過培根課程凝聚共識，針對每個埤塘的地形、地貌、規模等調查，進行不同風貌的保存與活化，讓埤塘各具特色。

圖14-5　三聯埤三生農塘環境改善，以農村美學營造地方生態環境景觀。

　　苗栗縣三灣鄉北埔村的灌溉水源早年是從南庄、田美地區流過來，到了「三聯埤」已是末段，水量不穩、時多時少，先人因此挖了「大荒埤」、「李家大埤」、「觀音埤」連續3個埤塘，方便蓄水灌溉。鑿築有百年歷史，最早曾經多達上百口埤塘，這些由先民自清代一鑿一斧構築的人工景觀，具有時代的創造意義，利用不同高度分段貯水，是農耕時期村內重要灌溉水源之一。2010年經過社區由下而上討論共識，思考埤塘轉型新生利用之可能性，透過工程手法將三聯埤，由農業灌溉，轉型成具生態保育、調蓄淨化、休閒遊憩、防災滯洪等多元活化功能，對於歷史人文呈現多元族群的核心價值。農村再生計畫通過後，成為最具指標意義的埤塘保存與活化案例（圖14-5）。

圖14-6　北埔居民就地取材修繕步道仿木棧道

圖14-7　棧道保留生物通道。資料來源：行政院農業委員會水土保持局

2. 北埔三聯埤農村再生工程

　　北埔三聯埤農村再生工程以永續理念、生態、生產、生活三生一體與發展社區文化為首要前提，不但保留老樹，且採取自然工法，營造自然的生態棲地環境，讓整修後的三聯埤，呈現了新風貌，保留並傳承古早時期埤塘文化，賦予三聯埤新生命。「三聯埤三生農塘環境改造工程」，斥資1,000多萬元，結合在地力量從農村美學、生態復育、低碳工程、滯洪防災等考量，全方位規劃「三生農塘」，讓百年歷史的「三聯埤」繼續發揮「細胞水庫」的效用，守護自然水資源，並以農村美學營造地方生態環境景觀，帶動北埔村埤塘生態環境教育導覽解說發展，活化農村社區產業（圖14-6、14-7）。

臺灣休閒農業和鄉村永續發展

在臺灣社經環境的變遷下，農業已無法支持農村長期的發展，加上都市化的影響，傳統「以農為本」的農村已逐漸轉型為「農工商業的鄉村」。在此一變遷過程中，政府所提倡的「休閒農業區」必須滿足農業生產、鄉村生活與保育生態的需要，因為唯有農地能永續利用，鄉村才可能永續發展。

政府自「社區發展」觀念提倡開始，至今所實施的各項「社區總體營造」、「新故鄉營建計畫」等措施，目標皆在於創造社區永續的發展。其實，未來農地之使用政策，在生活方面，必須有利於將都市活動分散到鄉村地區，以建構城鄉一體的生活環境；在生產方面，以專業化、多樣化及市場導向的經營方式，才能創造農業生機，並維護農業生產環境；生態方面，以大面積的方式保留永久性綠地，才能保障生態系統的完整及後代使用環境資源的權利，為達成此一目標，在整體城鄉發展政策上，就必須採取分散集中的發展模式，以促進城鄉在空間及機能上的互動，才能有效實現三生環境的理想。

（一）永續鄉村的內涵

社區發展依聯合國的定義是指：「居民以自己的努力與政府配合，來改善社區的經濟、社會、與文化環境為目標。」社區發展不但強調居民的自主與自治精神，也相當重視政府如何居間扮演協調的角色。因此，在已開發國家，將社區發展視為鄰舍或地區自助的工作，藉以培養居民對社區的歸屬感，減低居民對社區的疏離，並透過居民參與過程，加強社區的自我解決能力（Self-reliance Ability）及社區整合（Locality Development）。

直至 1995 年行政院文建會在各社區推行「社區總體營造」計畫，社區改造的目標鎖定在社會文化的改變是一種較重視紮根的工作。「社區總體營造」是指從社區意識的建立、民主程序之維持、公約或契約的簽訂、經營管理計畫的擬定等，居民均出自於自發性、自主性的長期參與，其目標不僅在於營造一些實質環境，最重要在於建立社區共同體成員對於社區事務的參與意識，和提昇居民在生活情境的美學層次。換言之，不只在營造一個社區，實際上是在營造一個新社會、新文化、新的人。

（二）發展綠色旅遊帶動地區活性化

　　近年來臺灣地區都市化程度的增加，人口已有向大都市集中的趨勢，而隨著經濟產業結構的改變，人們有愈來愈多的時間從事戶外遊憩活動，而此時城市中綠地逐漸稀少，開發空間日益有限，但身處繁忙都市生活的人們，卻有著迫切親近自然的欲望。因此，休閒遊憩範圍亦逐步朝向郊外農業用地空間發展，而休閒農業在回歸自然、享受田園鄉村風味的遊憩訴求下便由此應運而生且日趨蓬勃；同時為因應加入 WTO 後全球化競爭對我國傳統農業的衝擊，政府亦積極的協助農民轉型發展休閒農業，「休閒農業區」更在政府與民間的大力輔導與配合下茁壯成長。有別於日本綠色旅遊行之有年的經驗，臺灣目前可說是正屬於起步階段。對此，臺灣不但學習了歐洲的經驗，更借用他山之石 ── 日本，作為農業發展的學習對象。

　　日本所推行的綠色旅遊，若從都會人的需求面及農業、農村的供給面與關係深度結合，發展出明確的型態分類，如在宅型 ── 產地直銷；家庭園藝；一天往返型 ── 近鄰、近郊、一日團；停留型 ── 短期（日單位）、長期（週單位）、定期的、循環的旅行。其個別特色與體驗內容可從圖 14-8 看出來。

1. 日本綠色旅遊的發展

　　綠色旅遊不僅只是一種旅遊新形式的產生，更是一地區活化的起緣。對此，前日本N-Tour董事長片桐光雄曾於2005年提出綠色旅遊發展方向，即可作為臺灣未來休閒農業發展之參考。

　　日本的成功關鍵因素，亦是臺灣應加以學習的目標，綜合日本發展綠色旅遊20餘年的經驗，可以歸納出以下8項特色：

（1）建基在城鄉交流與地區活性化的基礎上。

（2）從歐洲學回來，但融入日本國情與需要。

（3）熱情無悔的投入者。

（4）與自然景觀、環保的連結。

（5）體驗活動的設計（農業體驗的商品化）。

（6）從簡單立即的幸福感覺到深層的生命體驗。

（7）從政府部門到旅遊業、觀光協會、農協、農民的結合。

（8）老人與農民的信心與尊嚴的重建。

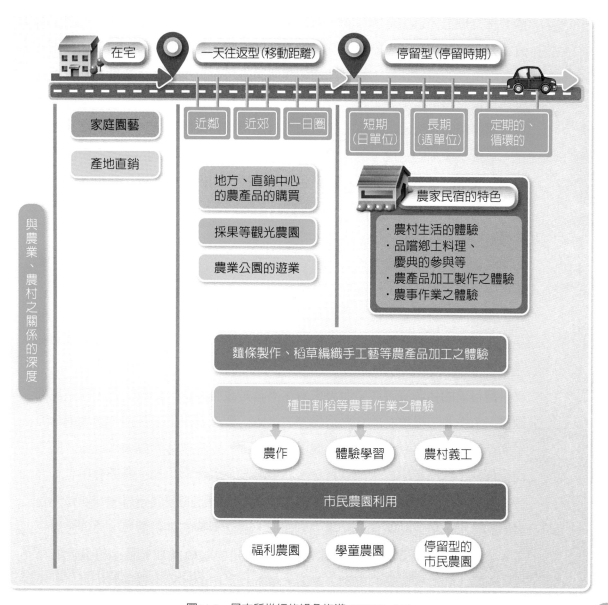

圖14-8 日本所推行的綠色旅遊 （圖片來源：全華）

對於日本近20餘年努力於成功發展綠色旅遊，應歸功於日本政府與民間團體、鄉村居民的相互配合。正因為日本政府與民間都體會到都市居民有追求健康、自然生活的需求，而鄉村及其居民可以提供這些資源，因而建立了都市農山漁村交流活性化機構作為都市（需求者）與鄉村（供應者）的溝通平臺。

從政府到民間的分工機制已很清楚,亦即由政府部門建構相關的法令即成立全國性推行機構,這項全國性的「都市農山漁村交流活性化機構」則肩負起協議會、審查登陸民宿、人才培育及推廣活動等任務,各地區的觀光協會和農協則負責地區性的體驗課程、教育訓練和宣傳廣告,而農民及民宿業者則是真正的提供民宿及農業體驗等服務,可謂層層分工,井然有序,無怪乎日本國內消費者或國際觀光客皆能在日本的民宿和鄉村的相關農業體驗活動中得到最大的滿足,並留下深刻的回憶,更重要是日本的都市居民有了深刻的生命力體驗(有時稱為非文字學習),而鄉村地區也得到永續性的振興,鄉村居民也活得更有信心、更有尊嚴。

2. 臺灣綠色旅遊的發展

臺灣永續鄉村發展在農委會與各社區發展協會執行社區營造時,常會陷入「產業導向」的發展迷思,一窩蜂同質發展的結果,造成社區營造元素過於相似,缺乏獨特的創新價值。農業發展在現今社會已不再是單純的提供食物來源,而是強化社區觀光暨永續發展的指標,啟蒙人類心智成長的來源、推廣社會福利之中心。

就臺灣目前的休閒旅遊產業發展來看,不論是政府部門、公辦民營,還是民間團體,大多將市場重心放在食宿供應,及國內觀光旅遊上,然而,市場過分競爭的結果即造成現今充斥價格的競爭割喉戰,導致上述休閒農業供過於求的不均衡現象。進一步檢視永續鄉村發展亦會發現,現今文化部、農委會與各社區發展協會,在執行社區營造時常會陷入「產業導向」的發展迷思,一窩蜂同質發展的結果,造成社區營造元素過於相似,缺乏獨特的創新價值。農業發展在現今社會已不再是單純的提供食物來源,而是強化社區觀光暨永續發展的指標,啟蒙人類心智成長的來源、推廣社會福利之中心。以下舉臺灣桃米村社區的旅遊模式探討如何藉由發展綠色旅遊帶動鄉村社區營造活性化。

三 鄉村社區活化成功實例

位於南投縣埔里鎮往日月潭臺21線(中潭公路)旁的桃米社區,原本是一個典型的鄉村社區,早期因魚池五城缺乏米糧,需至埔里購米,挑米經過之坑谷故取名「挑米坑」,百年前是挑夫休息歇腳的地方。直至1999年,臺灣發生了921大地震,不僅對桃米造成極大的傷害,更重創了桃米,卻意外開啟桃米社區震災重建的

嶄新契機，因生態資源豐富，透過專業性的非營利組織（財團法人新故鄉文教基金會）及暨南國際大學師生，陸續共同加入積極協助輔導桃米社區居民在地震後展開各項參與學習，配合原有豐富自然生態資源，桃米社區在短短數年間，逐步以「生態村」的社區總體營造理念，從農作物生產、體驗生態、好吃好玩到購物，現在這裡已經發展成臺灣模範生態村，更是社區見學旅遊模式的新典範。

（一）食、宿、遊、購在桃米

桃米社區秉持著生態保護的觀念，進行許多農作物的生產，這裡的稻田絕對不灑農藥，所有農產品的施肥皆採用廚餘堆肥、有機堆肥與有效微生物菌肥料，絕對無化學有害物質，遊客來到這裡，買桃米生產的農產品，保證無毒、新鮮、甜美，享受最安全的 21 世紀飲食。

來到桃米一定要體驗的，就是他們的生態資源，走在綠意盎然的森林裡，可以享受悅耳的鳥叫聲，在池塘邊休息時，聽著青蛙吟唱、看著蜻蜓飛舞，這裡可以盡情的享受大自然的懷抱。目前在桃米發現的生物種類相當豐富，有青蛙 21 種，蜻蜓及豆娘 43 種，鳥類則是 27 種，螢火蟲與其他珍貴的動植物隨處可見，生態資源是兩三個鄉鎮加起來都比不上的。在這個充滿「蛙」鳴鳥叫的鄉村社區裡，不僅體驗大自然，也可以享受藝術的薰陶與洗禮（圖 14-9）。

圖14-9　到桃米社區不僅體驗大自然，也可以享受藝術的薰陶與洗禮。

每年到了賞荷花的季節，桃米的荷花田總是熱鬧非凡，不僅具有觀光的效益，更有相當實質的經濟效益，這實質的效益就是一桌美味可口的荷花大餐。在這裡所有食材都是當地現採的，在經過廚師高超手藝的烹煮，美味程度絕不遜色於臺南市白河區（圖14-10）。另外，更有安排地瓜湯圓的製作活動，小朋友除了可以體驗學習外，更可以當場品嘗自己辛苦的成果，既營養又衛生。

圖14-10　桃米到了荷花季節，荷花大餐所有食材都是當地現採。

由於居民的努力，在桃米社區已成為馳名中外的農村自主營造之生態旅遊村，帶動許多國內外遊客前來，也因此產生住宿之需求，目前桃米社區已有相當數量的優質民宿提供遊客住宿體驗，更難得的是有多家屬於農家體驗型的民宿，可以提供國內外遊客真正體驗農村純樸生活的場域。

桃米社區裡，除了生產農產品，手工藝品製作也相當的精緻。在這裡，有著一群熱情開朗的阿嬤，每星期三的社區媽媽教室，就是阿嬤們小小藝術家的時間，對桃米來說，這個班級就是社區內的藝術工坊。社區內開設的課程非常的多元，之前有拼布班，社區內正在進行的是紙藤班，當然做出來的工藝品也可販售，到桃米一定要到商品展售的地方逛逛，裡面就有許多精美的商品，都是阿嬤們相當用心做出來的，來到這裡，別忘了帶一個回家紀念喔！

（二）紙教堂─臺灣再生

來到桃米大家一定會去的地方，就是「Paper Dome」紙教堂，這座面積約170平方公尺的 Paper Dome，是社區內的活動中心，舉凡所有的展覽、表演、活動都是在這裡舉行，甚至也有新人選擇這邊舉辦婚禮，不僅是社區內活動的支柱，也是行銷桃米最好的建築代表。

Paper Dome 從日本阪神地區空運來臺，當時在 1995 年的日本阪神大地震後，一位建築師阪茂先生為倒塌的鷹取教會建造了一座紙管教堂於 2008 年 9 月 21 日啓

用。1999 年臺灣發生百年來最大的 921 地震災難，2005 年 1 月，臺灣重建區的朋友們受「臺灣・神戶震災受災地市民交流會」的邀請，前往參加阪神地震 10 週年紀念會，得知這座深具紀念價值的建物在完成階段性任務後，即將拆卸時，新故鄉基金會廖董事長亦為交流團團長，即提出讓 Paper Dome 在臺灣重生的要求，其後，在雙方以及鷹取教會的支持下，鷹取 Paper Dome 臺灣重生計畫就此開展，現在這間象徵著地震重建意義的紙教堂帶著不滅的精神遠渡重洋來到了桃米社區，沿續它震災後重生使命。

紙教堂座落在青綠的草坪上，教堂內共有 58 根紙管支撐起整個教堂，室內與室外的長管椅也都是用紙製作的，教堂裡使用溫暖的黃色燈，給人一種溫馨沉靜的感受。傍晚時分，溫暖的橙黃燈泡照亮了整座教堂，與倒映在水面上的教堂光影成雙，黑夜裡讓人充滿了重生的希望和勇氣（圖 14-11）。

圖14-11　紙教堂內共有58根紙管支撐起整個教堂，室內與室外的長管椅也都是用紙製作的，傍晚時分，溫暖的橙黃燈泡照亮了整座教堂，黑夜裡讓人充滿了重生的希望和勇氣。

另外，在紙教堂旁還設置了「Paper Dome 新故鄉社區見學園區」，裡頭有自然農法的「農之園」，推廣在地農產的「食之堂」，推行創作工藝的「市之集」，藝術與生態結合的「藝之地」，強調學習的「學之房」以及讓人親自動動手的「工之坊」，讓紙教堂不僅是震災後重生的建築指標，也是回歸自然生態的園區。

Paper Dome 在臺灣重生，不僅代表著延續「做社區營造、交朋友」的地方外，在見學系統之下，連結各鄉村社區的人、事、物，達到資源共享，除了桃米社區之外，也有其他社區見學中心已成立運轉，如內加道社區、金鈴園社等，也有其他社區都在籌備成立見學中心，如阿罩霧社區、象鼻部落等。

14

圖14-12　永續的社會教育工程，需要建立社區文化、凝聚社區共識、建構社區生命共同體的概念。

　　由此可見，臺灣各社區對於這樣的發展機制，以逐漸的認同與採用，更可進一步可安排體驗學習的活動，讓臺灣各社區邁向轉型的道路。在連結這一點一滴的力量之後，豐厚各社區的內涵，給臺灣社會一個嶄新的氣息，這樣的路雖然艱難，但努力的步伐會一直堅持下去。(圖 14-12)

　　從以上範例可發現社區營造是一項複雜的社會改革工程，其所要的專業知識及技術是橫跨眾多領域。本質上是一項永續的社會教育工程。需要建立社區文化、凝聚社區共識、建構社區生命共同體的概念，作為一種文化行政的新思維與政策。社區營造的元素更需結合人、文、地、產、景，核心精神則在觀念、價值觀改變以及社區的共同願景且需自主與自助。臺灣的休閒農業雖然也推行了多年，但仍需在

觀念與政策的定位上好好思考，不要操之過急或太經濟取向，應結合社區的總體發展，才能永續經營。

　　將旅遊與永續社區發展結合的理念，現正在世界各地展開並有許多成功的案例，更是城鄉交流和促進鄉村活性化的重要策略，臺灣應結合政府與民間資源打造「新故鄉」，建立都市與鄉村的交流情感，並為鄉村居民建立自信與尊嚴。

結 語

　　有魅力的旅遊地才能吸引遊客前來駐足停留，也才能發展旅遊事業，所以旅遊地的營造是這個地域所有人的共同責任；而多年來全世界各地也積極的發展地區旅遊、社區旅遊，更希望能達到綠色旅遊的理想，全世界有很多成功案例利用「綠色旅遊」為手段，來達成鄉村社區永續發展的理想。也因此要建構綠色旅遊的旅遊地必須有其理想性，當地居民有共識能夠彼此合作，讓遊客感受旅遊地的生命力與人的溫度，願意再遊與推薦他人前來，居民與業者也能在共同的理念與合作下，共蒙因旅遊產業帶來的各種經濟社會效益。

14

第 **15** 章

休閒旅遊地永續發展與反思

　　根據世界觀光旅遊協會（WTTC）的統計，觀光財約占全球 GDP10%，而在其「2014 年觀光旅遊經濟研究」報告中也指出：2013 年臺灣的觀光旅遊業收入占臺灣 GDP 的 5.3%，逐年成長到 2014 年 4376 億元成長 134%，聯合國旅遊組織甚至說觀光業是「貧窮國家的少數發展機會之一」。

　　但觀光產業並不如官方所宣導的是無汙染的產業，觀光發展無可避免的會對當地社會產生衝擊，在不當的引入觀光活動下，將促使當地過度商業化，原有獨特的風貌將逐漸消失，而失去觀光的吸引力與價值。因此如何平衡觀光客的遊憩需求與居民的生活，在環境保護和休閒遊憩之間尋求適當的平衡，發展出調適的機制；讓當地遊客的遊憩需求與居民生活產生互動，使觀光利益為全體社區居民所共享，這將是旅遊地發展之反思，也是旅遊地發展的重要課題。

　　本章將以實際案例從遊客與旅遊地的交流關係循環圖來探討旅遊地之反思。

翻轉教室

- 了解旅遊地永續發展的意義
- 學習旅遊地之反思概念與歷程
- 從師大商圈案例學習遊客與當地社區交流關係的循環
- 從鸞山部落案例探討旅遊地如何永續經營發展
- 了解世界遺產的意涵以及遺產旅遊反思

第一節
休閒旅遊地永續發展

聯合國永續發展大會（United Nations Conference on Sustainable Development, UNCSD）2015 年指出，永續旅遊（Sustainable Tourism）為各國觀光發展重要課題，發展生態旅遊，需以維護國土資源永續利用為前提。而以旅遊目的地為主的經營型態將會發展成為以在地優勢為基礎，考量環境與資源之永續，結合市場導向與政府推動，建構共贏合作模式，此亦為未來智慧旅遊發展趨勢之一。

在一般的狀況下旅遊地有其生命週期，如何讓旅遊地能永續發展，平衡觀光客的遊憩需求與居民的生活，在環境保護和休閒遊憩之間尋求適當的平衡，發展出調適的機制，讓當地遊客的遊憩需求與居民生活產生互動，使觀光利益為全體社區居民所共享，這將是旅遊地永續發展的重要課題。如林務局推動「水梯田暨濕地生態系統復育及保育計畫」選擇兼顧生產、生活及生態的水梯田或濕地，實現「人與自然和諧共生」（圖 15-1）。

圖15-1　林務局推動「水梯田暨濕地生態系統復育及保育計畫」

一 永續旅遊發展

　　永續旅遊，簡單的說就是在旅遊時設法降低對於環境和社會的衝擊，並促進旅遊地的經濟發展。觀光旅遊發展對環境會造成正、負面的影響，在資源保護與發展間取得平衡的具體做法就是保育。

　　由國際自然保育聯盟（International Union for Conservation of Nature and Natural Resources, IUCN）、聯合國環境規劃署（United Nations Environment Programme, UNEP, UN Environment）、世界自然基金會（WWF）3個國際組織合作的《世界自然保育方略》（World Conservation Strategy）中，對保育的定義為：「對人類使用生物圈加以經營管理，使其能對現今人口產生最大且持續的利益，同時保持其潛能，以滿足後代人們的需要與期望。因此，保育是積極的行為，包括對自然環境的保存、維護、永續性利用、復原及改良」。休閒旅遊業的永續發展有賴於謹慎管理觀光遊憩事業所依賴的自然資源，並以這些資源與旅遊活動能永續存在為發展的目標（圖15-2）。

圖15-2　農委會水保局在仁愛鄉南豐社區舉辦以蝴蝶生態結合部落生活體驗，讓民眾感受健康的生態環境，這就是社區永續經營的一種實踐。

　　近幾年，不論在報章雜誌、廣播電視以及學術論著各方面，都廣泛採用「生態旅遊」來表示這類觀光旅遊的新潮流，而且將它定位在高度自然取向的旅遊型式，自然取向的觀光旅遊活動大多發生在特別敏感的地區，如高山、海岸、湖泊、草原等。這些地區的物種、棲息地、自然景觀和原住民被迫做某些程度的改變，以適應新的人類活動。地球資源是屬於全體人類的，沒有一個世代有資格占有。我們現今從事的觀光遊憩活動，在敏感地區造成明顯的環境變動，有時候剝奪了後代子孫應享有的權利。

　　觀光、旅遊與休閒已成為人們生活的一部分，以往的遊憩活動多集中在已開發的風景遊憩區。當地的環境敏感度低於自然區域，但因使用頻率高，經營管理態

度、場地開發方式與遊客行為都形成環境的壓力，因此遊憩環境往往有超出承載量的現象。提倡將環境意識融入遊憩行為的生態旅遊，可達成寓教於樂的目的，應是國內環境保育與旅遊發展的重要發展方向。

其實，最重要的還在於民眾對保護環境的使命感，觀光客必須深刻了解環境遺產的價值，以及每個人對後代子孫的責任，唯有堅持旅遊地的永續經營，觀光休閒旅遊活動才能真正永續的發展下去。

 永續旅遊特色

根據國家地理雜誌對永續旅遊的解釋，指透過某種層次的觀光活動，讓旅遊所在地的社會文化、地方經濟及自然環境產生平衡獲利，進而讓當地的旅遊環境及事業得以長久維繫，永續旅遊對旅遊地的永續發展方能有助益。

（一）著重知識分享

旅客不僅想認識他們造訪的旅遊所在地，期待獲得深刻的旅行經驗，也希望幫助造訪的地點能保留他們的特色；當地居民則了解到他們平日的生活方式或熟悉的文化、生態環境，原來也能吸引外來遊客的造訪。

（二）保持文化景觀或生態完整性

一個有心的遊客，在旅行期間會支持觀光旅遊服務業者能保留當地文化或生態的使命感，不管是品嚐地方特有食物，或是造訪或保護當地的特殊建築、文化遺產、購買地方工藝品、造訪保護當地的生態系統，藉由這些觀光旅遊活動帶來的收入，能幫助地方社區了解並重視自己特有的文化及環境資產。

（三）幫助當地居民

觀光旅遊業者，盡可能聘雇並訓練當地居民來提供旅遊服務，也盡可能透過購買當地食材、物資、以及使用地方服務來幫助地區經濟發展。

（四）保育天然資源

有環保意識的遊客，會選擇願意盡力減少對環境造成衝擊的旅遊業者，如減少汙染、廢棄物、能源耗用、用水、環境化學物，以及不必要的夜間照明。

15

（五）尊重地方傳統及文化

外國遊客懂得入境隨俗，尊重當地的文化禮節，並且至少學習地方語言說謝謝、對不起等禮貌性用語。對於有不同文化或者期待到來的外地遊客，當地居民也學會如何應對。

（六）避免過度消費觀光產品

旅遊景點的保護者，事先已考慮到伴隨成長所帶來的壓力，因此會適度設限、運用管理技巧，防止觀光活動過度後造成的景觀或文化破壞。旅遊業者也共同合作保育當地生物與其天然棲息地，以及文化遺址、風景、地方文化。

（七）重質而非重量

社區評估旅遊業之是否成功，不應只以觀光客人數作為唯一的指標，而更應該加入遊客的停留天數、在當地的旅遊消費、以及旅遊經驗的品質等項目作為推動成效之評量標準。

（八）代表很棒的旅行經驗

對旅行經驗感到滿意又興奮的遊客，會將在旅遊期間學習到的新知帶回家，也會鼓勵朋友到當地去旅行、享受同樣的旅遊經驗，如此才能為該地區持續帶來更多遊客。

三 發展休閒農業帶動鄉村永續發展

近年來臺灣隨著經濟產業結構的改變，人們有愈來愈多的時間從事戶外遊憩活動，而此時城市中綠地逐漸稀少，開發空間日益有限，但身處繁忙都市生活的人們，卻有著迫切親近自然的欲望。因此，休閒遊憩範圍亦逐步朝向郊外農業用地空間發展，而休閒農業在回歸自然、享受田園鄉村風味的遊憩訴求下，便由此應運而生且日趨蓬勃。同時為因應加入 WTO 後全球化競爭對我國傳統農業的衝擊，政府亦積極的協助農民轉型發展休閒農業，「休閒農業區」更在政府與民間的大力輔導與配合下茁壯成長。

　　長期以來，臺灣的鄉村社區發展，因缺乏共同的興趣和操作性的議題，致使鄉村社區的發展難以維持永續性。而近幾年政府政策支持與推廣的農業休閒產業，卻常因單點式的發展，無法突顯在地的特色文化及促進當地整體的發展。而日本藉由綠色旅遊巧妙的帶動鄉村社區的永續發展，頗值得臺灣學習與借鏡。

　　其實，政府自「社區發展」觀念提倡開始，至現今所實施的各項「社區總體營造」、「新故鄉營建計畫」等措施，目標皆在於創造社區永續之發展。未來農地之使用政策，在生活方面，必須有利於將都市活動分散到鄉村地區，以建構城鄉一體的生活環境；在生產方面，以專業化、多樣化及市場導向的經營方式，才能創造農業生機，並維護農業生產環境；生態方面，以大面積的方式保留永久性綠地，才能保障生態系統的完整及後代使用環境資源的權利，為達成此一目標，在整體城鄉發展政策上，就必須採取分散集中的發展模式，以促進城鄉在空間及機能上互動，才能有效實現三生環境的理想（圖 15-3）。

圖15-3　位於嘉義縣阿里山鄉的茶山休閒農業區，擁有許多美麗的景點與步道，一年四季都有不同的景觀及蔬果。

15

　　隨著社會結構變遷，合作、創新、研發與學習逐漸成為永續發展的一種新模式與力量。這種著重社會責任與社會學習的新視野，提供了將旅遊（包括生態旅遊、農業旅遊或綠色旅遊）做為地方或區域活化行動策略的全新思維，而農業體驗的活動課程，則深化了社區休閒旅遊的內涵，是非常值得研發與投入的創新產業。

第二節
休閒旅遊地發展之反思

觀光旅遊堪稱是現今世界最具活力與潛力的產業之一，但隨著大量遊客所至，風景名勝地區生態環境受到破壞，汙染亦隨之而至，號稱無煙囪工業的觀光產業所帶來的環境破壞根本難以評估。

從旅遊地之反思如《水汙染防治法》、《廢棄物清理法》等相關法律命令施行細則，須靠政府公權力強制執行，但在觀光客、旅遊地居民及參與觀光旅遊系統所有利害關係人，要靠內在自省的部分，除了推行觀光環保標章、21 世紀綠色地球、永續觀光獎助等激勵的改革措施外，還得經由教育、廣告、行銷、政治學、健康醫療衛生資訊，以及廣播雜誌新聞媒體傳播，使大家潛移默化、耳濡目染，或許會使內在自願的倫理道德規範，產生相當程度的影響。

一 反思不只是自由發表感想

面對分歧的經驗或需修正經驗的危機事件時，反思活動才會開啓，不論是活動前的先備經驗或是體驗活動後的立即經驗，都須經過反思的階段，才能提升活動所學得經驗的內涵、意義與價值，成為更有學習意義的反思經驗。反思的特性如下：

1. 活動過程中的經驗不會自動變成態度，反思的深度影響態度與行為的品質，而態度與行為的學習是從活動中自然會產生的。
2. 反思是活動過程的關鍵部分。
3. 反思是經驗與學習的橋梁。
4. 反思不需要限制在情緒的舒發、感覺的分享或嘗試對活動成果感覺美好。
5. 反思絕對是具備教育意義的。
6. 反思可以提供學習者從經驗學習的機會，可以用許多方式出現，也可以處理數不清的不同議題。
7. 反思促使參加者進一步學習與啓發，激發思考與行動，使個人與群體皆有收穫。個人與團體將會決定何種形式的反思對他們最有意義。

15

8. 針對不同形式的反思活動與其無限的學習效果。

9. 反思能將理論與實際的想法與作法聯結,而且能教育與轉化學生。值得在活動與教學領域推廣。

　　從以下的反思範例中可以發現在活動的過程前、中、後皆可進行反思,這是一個持續不斷的歷程,並且要盡可能提升反思的層次,從技術階段提升至脈絡階段或對話階段,經由與外在的社會議題或內在的個體內涵持續不斷地對話,如此方能保有反思的全面性。

　　反思就是讓人們透過記錄自己的觀察、經驗及明辨日常對問題的意義研究,說出他們的經驗,好的催化能使這樣的過程以安全與民主的方式產生,透過「體驗→反思內省→歸納→應用→建構真實世界」的反思歷程,從既有的事物與經驗中,待觀察與沉澱後,獲得新的思考,而產生新的行動。反思最基本的形式就是反思圈的產生,在反思圈的公開討論中,催化的技巧的應用與反思問題的提出,使參與者開始思考他們的活動經驗與學習成果(圖 15-4)。

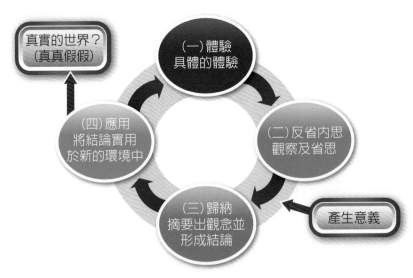

圖15-4　反思圈的歷程 (圖片來源:全華)

二 區域永續發展反思實例解說

〈實例一〉師大商圈繁榮與環境品質如何平衡的反思

（一）前言

　　師大商圈位於臺北市臺灣師範大學旁而得名，是北臺灣 2010 年左右興起的商圈。最早為日人開闢的防空空地的違建市集，範圍包括今金山南路（昔金山街）、和平東路至師大路前段（昔稱龍泉街小吃，或龍泉夜市。尚未開通師大路前，主要道路為龍泉街）。涵蓋範圍約為師大路（和平東路至羅斯福路間）及龍泉街巷內各式店家，原為服務地方之社區型商圈，近年因媒體宣傳與房仲業炒作店租，造成平價服飾店聚集，並逐漸擴大商圈範圍，一躍成為觀傳局宣傳之國際亮點，原服務地方之特色店家，在店租哄抬之下一一逐出，已失去原有商圈魅力（圖 15-5、15-6）。

圖15-5　師大商圈原有一些特色商家有的被住戶抗議，有的因店租哄抬而一一逐出。

圖15-6　師大商圈爭議，當地住戶發起反對夜市文化侵入住宅區的抗議活動。

（二）師大商圈發展歷程

　　2007 年在美食品味專家及臺北市政府聯合以「南村落」或「康青龍」城市行銷鼓吹之下，師大商圈注入大量的服飾店和餐廳，2010 年行政院文化建設委員會（現為文化部）於 2011 年舉辦第二屆「臺灣國際文化創業產業博覽會」，並以師大巷弄散步道為主題，推廣師大巷弄內的咖啡館、異國美食與特色小店。近年臺北市師大周邊龍泉、古風與古莊三里，由於店家快速成長，大量人潮帶來噪音、環保與公安問題，引起居民強烈反彈，發起反對夜市文化侵入住宅區的抗議活動，師大商

15

圈龍泉、古風、古莊三里居民發起公聽會，要求市府取締侵犯住民生活的非法店家，居民組成自救會。

師大周圍住宅地區爭議的原因來自市政府對社區規劃的被動態度，但引爆爭議的導火線來自於商圈附近住家對噪音以及空氣汙染等提出抗議，居民對於店家過度擴張破壞居住環境產生反彈。在熱心人士的奔走之下，數個不約而同所組成的民間團體一一出來，以「師大三里里民自救會」為首，成功帶動居民的討論，迫使政府執法而改善環境，為解決雙方爭議，臺北市於 2012 年 3 月分別辦理 3 場次座談會，聽取居民與商家意見，並宣布新的措施，採「記點」制約束商家（表 15-1）。

表15-1　交流關係循環圖說明

階段	狀態	狀況描述
第一階段	愉快	師大是少數擁有音樂系與美術系的大學，學生的需求支持了這一類的商家，社區與校園的連結，正是師大周邊社區最有趣的一部分。
第二階段	干擾	外來遊客遠遠超過居住人口，對當地居民造成嚴重干擾。附近交通打結，假日街道寸步難行、鄰里公園被外來遊客盤據，社區小朋友享用不到設施、新開店家不斷重新裝潢舊公寓，鑿壁、敲梁、打柱，噪音汙染嚴重。
第三階段	煩惱	人潮來了、噪音也來了、垃圾髒亂，師大夜市被炒作起來，房租貴，也讓違規使用現象更加蔓延、嚴重
第四階段	對立	師大商圈三里（龍泉、古風、古莊）居民發起公聽會；部分商家組成的「守護師大商圈聯盟」串連，綁起了黃絲帶、熄燈點仙女棒，展開對峙。師大商圈商家發起熄燈半小時抗議。
第五階段	介入	反商自救會、社區發展協會，師大商圈發展促進會；老居民、商家、地主組成，各方勢力介入希望可以創造共存共榮的環境。
第六階段	最終	北市府針對違反「土地使用分區管制」的商家，祭出記點開罰，已經陸續有 100 多家商家轉移陣地，搬離商圈。
第七階段	現實	部分居民的利益，其實和不肖房仲、投資客、商家結合。龍泉里基本上已經與商家妥協了，未來商圈店家雖違反都市計畫法，只要符合商圈公約相關規範，就可有條件設立。

就大學鄰近商圈而言，因大學學術、文化的薰陶，與一般的商圈不同，亦可注入更多文化與品味。如能藉由政府、住家、店家誠心的討論、協商，形成共識，則可轉變為環境優美、秩序井然、具人文氣息、文化品味的特色商圈，但因長期缺乏對住家、店家的了解與對各種面向之需求調查，使得雙方之共識難以建立（圖 15-7）。

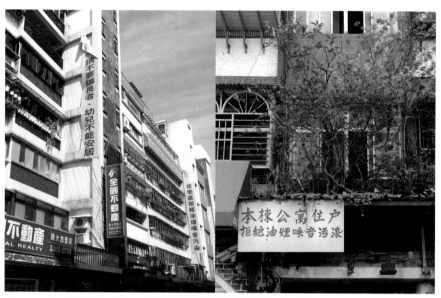

圖15-7　師大附近住戶在大樓牆外懸掛拒絕噪音與汙染的標語

（三）遊客與當地社區交流關係循環

　　以師大商圈發展為例，遊客與當地社區交流關係的循環週期，居民對觀光的態度在第一階段隨著遊客數量增加帶來的熱鬧與欣欣向榮景況，感到愉快。

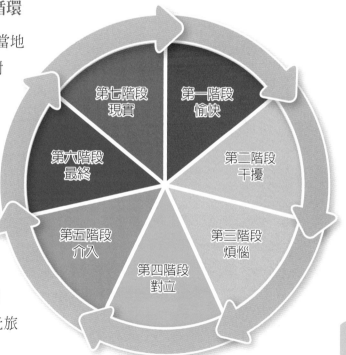

　　但隨之而來的垃圾、噪音、空氣汙染、景觀破壞、土地炒作、所得外流與分配不公、社會犯罪、賣淫等問題，發展到第二階段的干擾和第三階段的煩惱乃至於第四階段的對立；觀光旅遊所帶來的利益由某些產業所獲得，但觀光旅遊所帶來的環境、

圖15-8　師大商圈遊客與當地社區交流關係循環圖

經濟、社會成本卻由其他人分攤造成市場失靈，旅遊業者、管理者、社區居民、遊客與觀光環境的失衡與失序，此時第五階段的各方勢力介入到第六階段的最終和最後階段的回歸現實。可從圖 15-8 看出生命週期。

（四）問題反思與討論

　　「師大商圈」店家及攤商的倍數成長，所釀成的店家與住民之爭端，已非單一個案可獨立討論，它反應臺灣特殊的住商混合式街區巷弄型態的混亂與困境，也引發商圈繁榮與環境品質如何平衡的反思。為創造社區多元發展與觀光資源永續，如何從城市與文化生活的宏觀角度，重新設定師大商圈的發展，店家與居民如何自律與規範，使住商關係更為融洽，降低認知差異，是本範例中要反思的問題，例如：

1. 店家與商家是否可凝聚共識？
2. 住家與店家可否共同成立具影響力的社區發展協會？
3. 市政府可否解決垃圾、交通等公共問題，建立都市管理機制？
4. 商圈所在的師範大學能否收留或創造類似政大書城等與大學文化契合的優質商家？甚至主動把師大的歷史建物如文薈廳、梁實秋故居等，改成商業經營的書屋、茶坊、小劇場等，為師大商圈帶來文化綠洲的活力泉源？

〈實例二〉鸞山部落反思文明衝突

（一）前言

　　多數探討原住民部落文化觀光議題者都會質疑，部落觀光熱潮是否更加速原住民文化的消費與流失？文化是族群認同的重要憑藉，從鸞山部落看來，觀光客的肯定與驚嘆讓居民察覺到對自身文化的驕傲感，也刺激他們有更強烈的動機去挖掘文化內涵、形塑文化觀光內容，並在這過程中強化族群身分認同，而其文化資產因觀光而獲得保留與活用，等於在傳承上開啓另一扇門，如解說員穿著具布農族圖騰的背心帶領遊客，唱著八部合音與傳統文化的緊密關係，就此而言，觀光發展反而成了刺激文化傳承的重要推手，人與大自然的關係透過觀光重新獲得銜接，而對傳統文化的重現與實踐，並不是要回到過去，而是要延伸部落的未來。

（二）鸞山部落原始森林

　　鸞山部落坐落於都蘭山麓，一個布農族人聚集的小山村。整座森林充滿豐富的自然生態，有如電影阿凡達情景，是臺灣碩果僅存的中低海拔原始林，當地族人原居於海拔 1,000 公尺以上的內本鹿山區，日治時期布農族受日軍「里蕃政策」強迫他們從高山遷居到平地延平鄉與過溪往都蘭山腳下的鸞山村（Sazasa），布農族語「Sazasa」，意即「甘蔗長得高、動物活躍、人活得很好的一塊地」。

　　原本祖先熟悉的檜木和鐵杉等針葉林，置換成氣根綿延不絕的白榕樹林。白榕，又名垂榕、白肉榕，其樹幹與氣根都呈灰白色而得名，白榕樹幹垂下的氣根一接觸地表即可吸收養分，長成子樹，盤根錯節至覆蓋整片土地，猶如巨人的腳。

　　布農族祖先初到這塊原始林時發出讚嘆，遂以白榕樹作爲各部落的土地界線，但氣根不斷延伸，無意間造成族人青年的土地糾紛。後來族中的耆老站出來說：「我們在一百多年前，從南投老家越過中央山脈遷移至此，這些白榕是山中的祖靈，是會走路的樹（Vavakalun）」（圖 15-9），不但化解族人的糾紛，現在鸞山部落超過百歲的白榕已增長到約 1,500 棵，成爲極佳的生態教材，如今更是吸睛景點。

15

圖15-9 　鸞山部落會走路的樹

（三）鸞山部落文明衝突歷程

　　2004 年，有財團覬覦鸞山部落附近的榕樹林，計畫買下土地、砍去林地，開發成度假村，也有廟方想在這裡興建靈骨塔與廟宇。「原鄉部落重建文教基金會」董事長阿力曼不捨祖先安身立命的土地被襲奪，於是結合族人、漢人朋友，展開搶救運動，他不惜抵押房子和土地，向銀行貸了 500 萬，出資購地，加上四處奔波籌款，才從中攔截下這座約莫 10 甲的山林，以「環境信託」理念打造「森林博物館」作爲環境教育的場所。

　　從小在部落野放長大的阿力曼對鸞山森林有一股難以言喻的感情，隨著年歲漸長，外來的漢人將樹毒死擴大耕作面積，森林裡的樹木愈來愈少，大量噴灑農藥也造成動物逐漸消失，他的心裡非常難過卻不知如何阻止事態惡化，直到協助臺東大學劉炯錫教授進行當地榕樹調查和部落歷史文化保存時，開始與不同的環保、生態團體密切接觸，不僅提升了他的視野，也開啓了他保護森林的意識。

圖15-10　爬樹根、鑽樹洞是傳統布農族人，利用森林資源的經驗與智慧，設計出一條讓人探險體驗的路程，極力推動無痕山林、綠色旅遊。

　　草創之初，最困難的是說服族人支持，由於多數人已和財團談好土地價格，有些甚至連訂金都已收下，阿力曼苦口婆心說服族人，臺灣已經有太多類似的例子，例如北部烏來，東部紅葉、知本，因為原住民不夠堅持，這些地方逐漸觀光化，喪失了本色，阿力曼以「故鄉是唯一的淨土，我們不保存，那要誰來保存？原住民要相信自己能走出去。」他阻擋了臺灣低海拔山林的悲劇，挽救這片珍貴的森林。

　　買下這塊視野絕佳的臺地後，阿力曼邀請原住民環保人士成立「原鄉部落重建基金會」，將這近八甲面積的土地捐給基金會、成立森林博物館。為了保持森林原始風貌，特別將部落打造成沒有圍籬、建築物及電力設施之森林博物館，透過部落互利共榮的機制，開始有計畫的保護珍貴原始的榕樹巨木群，作為環境教育、文化重建、族群交流、部落遊學、野外靈修、生態體驗等的互動平臺。成龍曾在 2011 年拍攝 12 生肖國際電影時，特別選森林博物館為場景之一。傳統布農族人利用森林資源的經驗與智慧設計出一條讓人探險體驗的路程，極力推動無痕山林綠色旅遊，近年來，儼然成為花東縱谷國內外旅客的最愛（圖 15-10）。

15

即使沒有網站或廣告，至今已吸引來自 60 多個不同國家、將近 20 萬人次造訪。國際性的「地球憲章」組織曾在這裡開會、國內「荒野保護協會」、「主婦聯盟」、「溼地聯盟」、「環境資訊」等著名組織也將此地視為國內生態教育和森林保育的指標，絡繹不絕帶著不同目的的訪客，更將鸞山森林博物館的名氣推到高峰。阿力曼在觀光營造與傳統維護之間取得平衡，著重於「生態教育」，讓外人在金錢主導的世俗邏輯之外，也能看見林木原生的寶藏。

（四）秘境的生態學

「樹根是有尊嚴的，不要輕易踩踏。」鸞山部落族人提醒上山的年輕獵人，話中的智慧是凹凸不平的原始林地容易跌倒，避開樹根會是較佳的步行路徑。

得帶上檳榔與米酒，在山腳下的祖靈屋前向祖靈打招呼，祭壇石板上大大小小的山豬頭顱，是象徵布農打耳祭的習俗，祭典開始前族人們要將鹿、山豬等獵物的下巴骨掛起來，請村裡年紀最大的長老祭拜，祈求天神的降福，讓獵人們的獵槍、獵刀、弓箭能招來豐收年（圖 15-11）。

圖15-11　進入森林前必須以米酒一瓶、檳榔一包先舉行土地祭儀，向祖靈山神打招呼，祈求山神保佑與祝福。

耆老們說，古代的獵場也是「八部合音」的傳說起源，布農的祖先發現一棵巨大枯木橫亙在地，巨木中間已空，數以百計的蜜蜂（布農語 Linmo）振翅其中嗡嗡作響，巨木宛如一個天然的共鳴箱，族人聽到如此天籟遂將此聲模仿唱出、代代相傳。

在離開阿力曼鸞山森林博物館時，有個種下樹苗的儀式，爾後以眾人的八部合聲為這棵樹苗、這片林地祈福。

（五）永續森林博物館的管理機制

鸞山森林博物館沒有路標，無論來過幾次，全長約 60 公里的 197 縣道都像能通往秘密花園，沿著海岸山脈而建，為了保護珍貴的部落森林，實施下列幾項管理機制：

1. 入館採預約制且總量管制，大型巴士遊覽車或中巴遊覽車、自用車僅能停在鸞山派出所廣場（一般轎車、機車可以進入），派出所與森林博物館間只能用 9 人座廂型車或小客車接駁。

2. 人聲管制：為不打擾館內的野生動物，進入森林博物館請將手機調至震動或關機、講話盡量放低音量禁止大聲喧嘩，並不用麥克風以表示對森林的尊敬。

3. 物種管制：禁止任何未經許可攀折挖取獵捕森林博物館野生動植物、禁止任何未經許可破壞改變森林博物館野生動植物棲地環境、禁止亂丟垃圾，實施垃圾不落地。

部落觀光兼具了文化差異性與秀麗風光的觀光賣點，與原住民相關的旅遊型態逐在觀光界嶄露頭角，許多原住民菁英、部落居民、以及學者皆將部落文化復振寄託在這觀光熱潮當中。然而，在這一股原住民觀光熱潮的衝擊之下，我們必須反思這觀光熱潮是否更加速原住民文化的消費與流失。

觀光與文化兩者間確實存在著極吊詭，甚至緊張的微妙關係。文化與觀光可以成為相輔相成、互惠互利的合作夥伴；相反地，如果未能妥善規劃，文化與觀光也可能淪為勢不兩立、彼此制肘的死對頭。如何化解兩者間的矛盾，並在兩難間取得平衡，讓族群文化主體不致被觀光發展洪流所淹沒，這對部落而言是重大考驗。

為避免遊客大量進入帶來的破壞，部落除可加強宣導與巡護外，以鸞山部落為例在考量環境承載量後採取總量管制策略，朝小眾的精緻旅遊方向邁進，防止觀光過度發展所帶來的環境破壞，同時也維持原本寧靜的部落特色。同時除進入部落之前加強說明知曉部落文化特質，以減少遊客因認知不足而造成主客間衝突，此外，也可在部落中的各景點設立告示牌，給予遊客學習更深度與廣度的原住民文化。

15

〈實例三〉世界遺產旅遊的反思

　　世界遺產是指登錄於聯合國教科文組織名單，具有傑出普世價值的遺蹟、建築物群、紀念物以及自然環境等。世界遺產的認定與維護，原先是從世界人類文明的保存角度出發的，然而因人們對世界遺產的好奇與渴望了解，乃促成世界遺產旅遊的盛行並造成龐大商機，但跟生態旅遊的結局相似，難免造成旅遊地與世界遺產的相當程度破壞與衝擊，所以世界遺產旅遊的發展亦應有正確的理念與省思，才能達到原有的美意。

（一）世界遺產分類

　　聯合國教科文組織將世界遺產主要分作四大類，分別為文化遺產、自然遺產、文化和自然複合遺產，以及文化景觀遺產。又在 2001 年 5 月起加設「人類口頭遺產和非物質遺產」，作為對世界文化遺產保護活動的補充。

1. 文化遺產

　　包括文物、建築群和考古遺址三大類，皆具有珍貴的歷史、藝術、人類學或科學等價值，標誌著人類歷史上一個重要的階段，或是為已消逝的文明或文化傳統提供特殊的見證等。例如日本的合掌村、原爆圓頂屋（廣島和平紀念碑）（圖15-12）；中國大陸的北京故宮、長城、九寨溝（圖15-13）、黃龍、麗江等，最高的文化遺產建築為法國巴黎塞納河畔的艾菲爾鐵塔。

圖15-12　日本原子彈爆炸圓頂屋在1996年被聯合國文教組織登錄為世界遺產，象徵著人們對永恆和平的祈願。（圖片來源：維基百科）

圖15-13　大陸四川九寨溝巍峨磅礡、雲霧繚繞，群峰皆有奇景，被登錄為世界文化遺產。
（圖片來源：全華）

世界遺產起源

第二次世界大戰結束後，當時許多有志之士意識到戰爭、自然災害、環境災難及近代工業發展均威脅著世界各地許多珍貴的文化與自然遺產，有鑑於此，1972年聯合國教科文組織（UNESCO）推動「世界遺產」，目的是為了保存人類在歷史上留下的偉大文明遺跡或具高度文化價值之建築，並保護不該從地球上消失之珍貴自然環境，並向世界各國呼籲其重要性，進而推動國際合作協力保護世界遺產。

2. 自然遺產

自然遺產包括由自然和生物所組成的自然面貌、瀕危動植物的生活境區或天然名勝等。它們的美學或科學等價值均得到舉世公認，是地球演化史中重要階段的例證或獨特的自然現象等。自然遺產要列入《世界遺產名錄》，必須具有以下特徵：

（1）代表生命進化的紀錄、重要且持續的地質發展過程、具有意義的地形學或地文學特色等的地球歷史主要發展階段的顯著例子。

（2）在陸上、淡水、沿海及海洋生態系統、動植物群的演化與發展上，代表持續進行中的生態學及生物學過程的顯著例子。

（3）包含出色的自然美景與美學重要性的自然現象或地區。

實際的例子包括了化石遺址（Fossil Site）、生物圈保存（Biosphere Reserves）、熱帶雨林（Tropical Forest）、與生態地理學地域（Biogra-phical Regions）。

3. 文化和自然複合遺產

部分或全部符合上述文化遺產及自然遺產條件者，可視為複合遺產。文化景觀遺產包括由人類設計和建設的景觀，以及關聯性文化景觀等。此為最稀少的一種遺產，至2003年止全世界只有23處，比如中國的黃山、秘魯的馬丘比丘歷史保護區（圖15-14）等。

圖15-14　祕魯馬丘比丘城堡為最稀少兼具文化及自然遺產的世界遺產（圖片來源：維基百科）

4. 文化景觀遺產

這些景觀大多與宗教、自然因素、藝術或文化有直接關係，而不是以文化物證為特徵。1992年10月，世界遺產中心邀集一群國際專家在法國Alsace鎮共同改寫世界遺產公約的作業準則，將文化景觀放進世界遺產的架構中，同年12月在美國新墨西哥州（Santa Fe）所舉行的第16屆世界遺產委員會中，經過大量的討論後，認為文化景觀是未來應擴大的領域之一，決議定位為全球性策略，並且新增在世界遺產公約作業準則當中。例如捷克的第一處世界遺產文化景觀雷德尼采·瓦爾齊采（Lednice·Valtice）城區更被譽為歐洲花園，這些令世人讚歎的歷史遺址，結合了巴洛克、新古典及新哥德宮殿以及英國浪漫風格，展現時代更迭下的建築工藝和傳統人文（圖15-15）。

圖15-15　捷克第一座世界遺產文化景觀——雷德尼采·瓦爾齊采城，展現時代更迭下建築工藝與傳統人文特色。（圖片來源：全華）

5. 人類口頭遺產和非物質遺產

2001年聯合國教科文組織公告了19種口述與無形人類遺產，它們具有特殊價值的文化活動及口頭文化表述形式，包括語言、故事、音樂、遊戲、舞蹈和風俗等，例如摩洛哥說書人、樂師及弄蛇人的文化場域、日本能劇、中國崑曲（圖15-16）等。

圖15-16　日本能劇和中國崑曲的傳統藝術之美，都被聯合國科教文組織認定世界文化遺產。

（二）遺產旅遊之反思

隨著國際旅客觀光消費趨勢的轉變與進化，興起了以「世界遺產」為主題的旅遊風潮，山川大澤的自然美景固然是人類休閒的需求之一，但緬懷先人人文匯集的建設與遺物，更是旅遊的重要訴求，世界遺產旅遊的盛行也讓我們更注意到名列世界遺產的自然寶藏受到天災人禍破壞情形，以及激起遺產旅遊的反思。

有些名列世界遺產，但已遭受嚴重的破壞，而被世界遺產委員會除名，如第一個被除名的自然遺產 — 阿拉伯羚羊保護區，該地區是瀕危阿拉伯羚羊唯一的自由生存地，也是波斑鴇等其他幾種珍稀動物的棲息地。由於阿曼王國將「阿拉伯羚羊保護區」面積縮減了 90％，不再符合世界遺產的標準，使得保護區已名存實亡，更於 2007 年被除名。

另一個被除名的實例，是位於阿富汗的巴米揚大佛（Cultural Landscape and Archaeological Remains of the Bamiyan Valley）。2001 年，阿富汗武裝派別塔利班為了保持伊斯蘭教的純潔性，不顧聯合國和世界各國的強烈反對，摧毀阿富汗巴米揚峽谷中包括巴米揚大佛在內的所有雕像（圖 15-17），這是第一個被國家政府破壞的世界遺產。塔利班政權被推翻後，國際社會除了聯合國教科文組織，日本、德國和義大利等國也對當地文物的修繕與保護，提供了許多的幫助。有鑑於阿富汗地區的戰爭問題，聯合國教科文組織於 2003 年將大佛與周邊地區，列入世界遺產與瀕危世界遺產名錄中。

圖15-17　阿富汗巴米揚大佛，左圖為破壞前，右圖整尊大佛已被炸毀。

（圖片來源：CC BY 4.0 James Gordon、Didier Vanden Berghe 攝影）

　　千年遺跡為中國大陸帶來龐大的旅遊收入，但盲目的發展經濟以及無節制開發是中國世界遺產遭遇的一大劫難。以中國大陸幾處的文物遺址來說，萬里長城全長7,000餘公里，古長城原貌已不復見，有三分之一殘破不全，三分之一不復存在，長城規模浩大，加上長城沿線居民文物保護意識的缺失，造成的破壞更為嚴重。北京故宮博物館平均每天接待4萬餘名遊客，旅遊高峰常超過10萬人，遊客大量擁入使景區管理變得很困難，加上長年缺乏維護，儘管仍是外國旅客到北京必遊之地，但可看性已愈來愈弱；黃山周邊飯店違建亂象，部分景觀已遭到破壞；而長江三峽也因大壩工程而使原有景緻破壞殆盡，對生態的踐踏更是無法彌補。

　　美國黃石公園（圖15-18）自20世紀末以來公園內森林、石油、天然氣和金礦的開採，加上修建道路和建設新的居民聚落，持續侵犯著公園周邊脆弱的荒野地貌和野生動物生存環境，美國黃石國家公園保護協會經過長時間的努力，仍舊不能阻止惡化，於是在1995年主動向世界遺產委員要求將黃石公園列入世界「瀕危名單」（List In Danger）。

圖15-18　美國黃石公園的祖母綠池，因古菌生長使得池水色彩鮮艷。（圖片來源：ZYjacklin）

　　世界遺產計畫的主要目的，在於呼籲人類珍惜、保護、拯救和重視這些地球上獨特的景點，文化遺產保護是20世紀中期興起的一股國際潮流，因此，在國發展觀光旅遊的過程中，若旅遊景點能躍升為國人所重視，並為世人所珍惜，而成為世界性的遺產，則更能為後世人類所津津樂道，因此，世界遺產不只是一種榮譽，或是旅遊金字招牌，也是對遺產保護的鄭重承諾。

　　為解決天災人禍對世界遺產的破壞，聯合國教科文組織制定了「世界遺產公約」，並由締約國選舉產生世界遺產委員會來貫徹相關理念與工作，但由於保護世界遺產的任務相當艱鉅，所需耗費的經費更是龐大，加上遺產保護經常與該國的經

濟發展互相牴觸，多數國家對文化遺產的再利用大多採比較低度的使用爲原則，以避免破壞文化遺產的硬體，尤其歐洲不少古代劇場或競技場的利用都如此。但這種情形在 1990 年代後，「新舊辨證」態度強化後已逐漸改變，爲滿足新時代的需求，對文化遺產建築物硬體作適度的改變已不再是禁忌，甚至成爲主流。加上在國家主權的定位下，世界遺產委員會缺少保護監測與約束的能力，並與該國所應負起的國際義務等事項上有所衝突，還是充滿爭議，執行更是困難重重。

結 語

　　休閒旅遊是大眾的需求，也是各地競爭發展的產業，但可曾思考是否每個地方皆適合成爲旅遊地？是否旅遊地各項軟硬體都已完備？當地的居民與業者對於發展成爲旅遊地是否有正確的心態與共識？在一般的狀況下旅遊地有其生命週期，遊客與當地居民有不同階段的交流關係，如何讓旅遊地能永續發展成爲一項重要的研究議題，藉由本章的案例提供一些思考與經驗。

第 *16* 章

休閒旅遊新趨勢

　　近 20 年來休閒旅遊演變成為一項熱門的產業，在學術界更成為顯學，根據教育部 2011 年統計，國內大專校院暨科技大學、技職院校等 179 所，幾乎每校都開設「觀光、餐旅、休閒」系所。整個世界也愈來愈國際化、全球化，休閒觀光旅遊的相關行為漸被肯定與重視，休閒觀光旅遊不只是單純吃喝玩樂的經濟產業，而是涵括國家與地方的政策、交通運輸、度假區與遊憩設施規劃、飯店與餐飲管理、市場行銷、甚至文化與社區以及未來發展等。

　　時代蛻變，科技日新月異，休閒娛樂產品不斷推陳出，除了改變人們的日常生活方式，也增加新的休閒產品與娛樂機會，遨遊太空與勇闖北極、極地旅遊已非遙不可及的夢想。面對全球暖化、氣候變遷，對於酷熱與寒冷氣候的逃避，也形成人們到國外進行長期休閒度假，追求候鳥式異地休閒，追求更舒適的休閒環境。全球化與知識經濟時代來臨，學習也成為休閒旅遊的一部分，甚至是旅遊的動機，休閒旅遊從過去單純的吃喝玩樂，提升到專業體驗、訓練與學習，亦成為創意來源與生活型態改變的方式。休閒旅遊的新趨勢與未來展望整理如下：

翻轉教室

- 了解未來休閒旅遊的新趨勢
- 探討低碳旅遊的真諦
- 從食農小旅行的案例了解作法與意義
- 研究銀髮產業市場與發展趨勢
- 臺灣發展長宿休閒的推行與優勢

第一節
藝術的復興

　　臺灣運動休閒娛樂類，即為著重於運動觀賞，包含觀賞運動競賽、運動隊伍、運動明星、運動媒體，或為著重於參與運動活動（如參與運動健身、慢跑、撞球、保齡球、高爾夫）等。休閒的活動包括有臺灣證券交易所冠名贊助「104 年證券杯第二次全國羽球排名賽」及 15 所基層學校羽球隊、臺灣期貨交易所贊助 18 所基層排球學校、鴻海集團贊助桌球莊智淵、潤泰集團贊助健力林資惠、如新集團贊助花蓮林森跆拳道館基層選手、嘉新水泥贊助游泳溫仁豪、宏國集團贊助羽球周天成及舉重郭婞淳、海悅廣告贊助桌球陳思羽及廖振珽等。

　　體育運動具有健康、清新的形象，有助於企業形象的提昇，所以企業常以「贊助」的方式來支持運動產業，企業透過贊助運動增進大眾對產品的認識、強化企業形象、建立平臺、增加產品試用、銷售機會及獲取禮遇機會等效益，主辦單位也可募集更多資源，將運動賽會辦的更成功，如國泰人壽贊助跆拳道協會、臺灣美津濃公司贊助 2004 年中華奧運代表團成員服裝、臺灣可口可樂贊助田徑開發基金會等。

　　企業針對某一特殊競賽、錦標賽、邀請賽等活動給予實質上的支援，如中華汽盃國際體操邀請賽、統一盃鐵人三項、ING 臺北國際馬拉松賽等。奧運中主辦國所尋求的當地贊助廠商，也是一種典型運動賽會的贊助。

一　由運動轉向藝術

　　各地擁有許多具有地方特色、傳統文化或活力創意的藝文團體，在大街小巷裡散發著獨特的臺灣生命力，藝文團體對於社區藝文活動、提升生活品質有其貢獻及影響力，同時也藉由傳承傳統藝術文化而凝聚社區民眾的向心力。藝術實踐結合社區、社群以及社會運動，發揮更廣泛的功效。

16

　　近年來，企業的價值觀已從重視商品行銷與利潤的角度，轉變為提升企業形象的焦點，興趣領域除了過去的運動賽事逐漸轉變為文化活動，包括藝術、音樂、舞蹈、工藝、博物館、展覽各個領域之創意設計，提升休閒與娛樂生活內涵及水準。藝文及特色活動，如臺灣積體電路公司、霖園集團及中國時報系等贊助雲門舞集；臺灣賓士獨家贊助延續自 2001 年起，邀請國際大提琴家馬友友與絲路合奏團來臺演奏，贊助臺北、高雄兩地舉行的正式演奏會，為臺灣樂迷獻上融合東西曲風的動人樂章（圖 16-1）。

圖16-1　臺灣賓士汽車獨家贊助，邀請國際大提琴家馬友友與絲路合奏團來臺演奏。
（圖片來源：人車事新聞）

　　企業舉辦藝術獎也可說是企業贊助藝術的方式之一，如臺灣愛普生（Epson）以影像核心技術投注資源於影像藝術領域，透過優異的 3LCD 投影設備，在各縣市偏鄉打造出行動電影院，提升偏鄉美學教育，縮短城鄉「視」界差距，為學童注入多元的學習樂趣（圖 16-2）。自 2007 年起推行「薪傳愛影像教育計畫」，除了提供影像輸出設備與獎學金給學生之外，Epson 更邀請藝術家、廣告、導演等專業人士到學校舉辦講座，帶給學子不同的刺激。Epson 將持續深耕影像教育紮根計畫，協助臺灣影像設計專業人才與國際接軌，提升臺灣創造力。

研華文教基金會於 2011 年開始推動藝文沙龍活動，贊助臺北市立國樂團的傳統藝術季、弦月之美的身障人士才藝大展、華陽獎水彩徵畫比賽等大型藝術活動及展演，不只資源的投入，更鼓勵所有同仁積極參與藝術文化活動，爲社會注入更豐富的人文滋養。研華基金會自 2011 年起開始推動此專案，由基金會贊助出資，提供每位同仁 1 年 2 張免費票券鼓勵同仁們踴躍踏進戲院、進場欣賞表演。

圖16-2 臺灣愛普生以影像核心技術，將影像科技技術投注資源於影像藝術領域，透過優異的3LCD投影設備，在各縣市偏鄉打造出行動電影院，提升偏鄉美學教育。
（圖片來源：臺灣愛普生）

國泰金控獨家贊助雲門舞集戶外公演 20 年。芝加哥阿法伍德基金會長期關注藝術等議題，每年贊助世界超過 200 個對象，如贊助雲門到赴芝加哥演出《流浪者之歌》、《水月》、《狂草》、《屋漏痕》，該基金會表示，雲門是亞洲首屈一指的現代舞團，他們樂於協助雲門完成建造淡水基地，發揮藝術與社會服務的影響力。

二 企業轉向特色活動、園遊會和嘉年華

例如神腦國際 2010 年首創，將尾牙改爲愛心嘉年華園遊會的形式，邀型農擺攤，協助推廣在地農業，目的將公益元素注入一年一度的同仁大聚會中，並將無毒農業、有機農產品與社會公益等理念，傳達給員工與社會大眾。而高雄市政府長期致力提升農業競爭力，鼓勵年輕農二代回鄉經營，進而輔導這些願意回鄉的輕農，成爲新六級產業的「二代型農」，重視安心、無毒、生態的政策堅持，與神腦理念一致。愛心嘉年華農產大街中，展售來自高雄二代型農與在地農產品，以及神腦基金會所扶持、分布臺灣各地的「神腦神農氏」之特色農產品，藉此讓參與民眾了解農產品精緻、時尚的嶄新面貌。

16

神腦基金會與高雄市政府一同
支持友善環境小農永續經營的理念，
因為食物的美味而深刻改變消費者觀
念。為了進一步加深學子的理解，神
腦基金會於 2013 年起推動「愛心小
農場」計畫，讓全國各中小學子透過
親身栽種、收成、料理，體會人惟有
親近土地並且愛護環境，才能吃到安
全和充滿愛心的食物；並陸續在 15
所國中小學埋下「小小神農氏」的種
籽，遍及花蓮、宜蘭、新北、新竹、

型農

高雄有一群帶著各類專長與歷練返鄉投
入農業的年輕人，發揮創意，以新一代的營
運模式提升農業的價值，讓農業的發展多元
而有趣。這一群人稱之為「型農」。

高雄市政府於2013年開辦「型農」的訓
練課程，不教生產教生財，協助小農培養行
銷、與消費者接觸的能力，口語表達、攝影
技巧、顧客資料庫管理、文案發想、包裝設
計等，都是型農培訓班的訓練課程。

苗栗、臺中、雲林、臺南、高雄、屏東等地，輔導各校使用校內或鄰近的空地，結
合正規和校本課程，進行校園無毒農場的經營，從「食農教育」拉進下一代與土
地、生態的距離，經由真正的向下紮根，讓保護土地、恢復生態的行動能向上延伸
（圖 16-3）。

圖16-3　神腦基金會匯集來自臺中、臺南、高雄、屏東等地的小朋友在「神腦愛心小農場」一起下田
割稻、打穀，交流務農經驗。（圖片來源：神腦科技文教基金會）

第二節
環境意識

　　面對全球暖化、氣候變遷、天災頻仍到環境汙染、能源耗竭、物價上漲，皆是環環相扣，惡化的問題循環不已。聯合國「跨政府氣候變遷小組」主席帕僑里便懇切地呼籲世人，以「不吃肉，騎腳踏車，簡約消費」等方式減少溫室效應，其中以減少二氧化碳的排放量為最重要。而落實減少二氧化碳的排放，以改善「全球暖化」的現象，強調「自然有權」的「綠色運動」，重視環境倫理、尊敬自然的一切功能與價值，在兼顧生態保育、經濟發展與社區福祉下，永續經營。隨著環境意識的覺醒、保護區管理觀念的進化以及消費市場的轉變，將休閒旅遊活動與生態保育、環境教育以及文化體驗結合的旅遊型態逐漸產生。

一　鄉村文化旅遊模式（綠色旅遊）

　　聯合國環境署認為實踐綠色旅遊的主要面向，包含讓企業與遊客參與永續實踐、能源與廢棄物減量、當地環境的改善、成員的參與和其對永續實踐的承諾、增加使用有認證標誌的旅遊企業、對當地社區有助益，例如使用當地出產的貨品。

　　全世界先進國家正鼓吹追求幸福的健康旅遊在來促進人類身心的健康，無論休閒農業（場）或鄉村旅遊，都將發展成為人們想體驗自然生態與進行深度旅遊的重要選擇。快速的都市化生活，使人們面對如何舒解忙碌緊張的挑戰，回歸到和自然密切結合的「農業」和「鄉村」生活應是最適當的重要選擇之一，因此建構與自然合諧的休閒農業生活環境，發展農業觀光是觀光產業中另一種吸引觀光客的鄉村文化旅遊模式，而與生態旅遊最大不同處在於農業旅遊的對象並非最原始的自然景觀而是文化景觀（圖16-4）。

圖16-4　回歸到和自然密切結合的「農業」和「鄉村」生活，是未來休閒趨勢之一。

近十年來，臺灣的休閒農業發展不但供給增加，舉凡休閒農場、休閒農業區和民宿越做越有規模，在質方面也達到精緻又有特色。需求加上供給，農業旅遊因而在國民旅遊中逐漸嶄露頭角，進而蓬勃耀眼。農業旅遊除了得天獨厚的自然景觀條件外，例如宜蘭「中山休閒農業區」就將茶和柚子等農產品，開發出十餘種不同的DIY 體驗活動，像是採茶、製茶、炸茶葉酥、茶月餅、綠茶龍鬚糖、茶燻蛋…等，充分滿足遊客的好奇心與新鮮感，也營造出自己的獨特性，這就是文化景觀所展現的文化價值。

二 低碳旅遊

地球暖化危機的議題不斷出現後，許多國家為了阻止這場浩劫的發生，積極規劃從民眾生活中去落實減少二氧化碳的排放，低碳旅遊就是一種對社會得當代與未來世代負責任的一種旅遊方式，也是更健康的休閒旅遊方式。

低碳旅遊重點在於旅遊行程中的交通方式，需捨棄自用車或小眾運輸工具以達到低碳目的，儘量採用大眾交通工具如遊覽車或火車接駁，大型載具搭乘足夠的乘客；藉由步行，完成近距離的移動。近年來蔚為風潮的自行車節能減碳的旅遊方式大大降低環境的破壞與汙染，也是臺灣目前提倡的新興旅遊方式。

在環保節能及健康休閒風的引領下，政府為鼓勵國人低碳自行車旅遊，推動綠能運輸，並吸引國外旅客來臺體驗自行車運動並認識臺灣之美，已於全臺積極建構完善、優質且多樣化的自行車路網，目前全臺灣自行車車道總長度從 2008 年的900 公里，至 2018 年已大幅增加到 7,145 公里。

圖16-5　日月潭自行車道被CNN譽為是全球最美的10大自行車道之一。（圖片來源：交通部觀光局）

臺灣自行車路網也受各國媒體爭相報導的肯定，例如美國 CNN 旗下的生活旅遊網站將日月潭自行車道列入全球十大最美的自行車道（圖16-5）；世界知名旅遊指南「寂寞星球（LONELY PLANET）」也特別推薦臺灣是全世界少有環繞國度等級

的自行車道系統，並評選為 2012 全球最佳觀光聖地第九名；中華民國自行車騎士協會主辦的「臺灣自行車登山王挑戰」（Taiwan KOM Challenge）則獲澳洲 SBS 新聞選為地球上 6 條最佳自行車路線之一；法國最大自行車雜誌《Le Cycle》更將其列為世界 10 場最艱難的自行車賽事之一，與歐洲阿爾卑斯山等經典路線並列，加拿大西部第一大報《Georgia Straight》（喬治亞週報），也盛讚臺灣近年積極打造單車旅遊環境的成果，已可與擁有單車旅遊聖地美譽的荷蘭及丹麥匹敵。

☰ 在地食材旅遊

近年從田裡到餐桌的食農小旅行帶動一股流行風潮，從產地到餐桌，吃「當令」、「在地」的食材，減少食物里程；在地消費、支持有機農業的低碳飲食，讓環境與土地成為最大利益的擁有者，並復振對傳統土地使用的價值觀，正是環境意識教育的真正意涵。

（一）食農小旅行

為了為推廣旅遊以及花東在地食材，農委會 2014 年特別推出養生農村行程，推出以中醫理論的春、夏、長夏、秋、冬等五季節並對應當地的養生食材的旅遊路線，讓民眾到花東享受健康養生慢活農遊，品味當季食材、與風土共釀的溫暖人情。此外，花東興起的「新野菜運動」，北回歸線經過的花蓮，好山好水在地食材種類多元，如臺灣原生種蝸牛、花蓮在地海鮮、自產牛番茄或較常被販售也常在野菜餐廳吃到的，有野莧、刺莧、昭和草、紫背草、龍葵、刺蔥等。花東景點從花蓮富里的六十石山、玉里的赤科到臺東太麻里金針山，更是國內不可錯過的旅遊景點之一。

近年來健康的低碳飲食風行，宜蘭縣四季生產豐美的農產品，也甚為具有推廣優勢，廣闊的蘭陽平原地理環境優美，發展出各式休閒農業深度旅遊，依此為基礎，將不老餐結合宜蘭在地半日或一日遊的食農教育行程，將周邊環境導覽、實地採收體驗、食材生產解說及農產品加工手做 DIY 等互動體驗納入，創造出屬於宜蘭「慢活、養生、健康」的不老餐食農小旅行。透過套裝遊程，帶動在地農村產業，遊客可以親自體驗如何種植蘭花，手作客家傳統點心，並能讓您帶回家。晚上重頭戲大地餐桌計畫饗宴，融入說菜方式，讓遊客了解在地食材，用簡單的料理手法，吃在地食當季，在月光下品嚐最新鮮的味道，還有賞螢秘境等你追螢去！

16

〈案例學習一〉

食農小旅行一日農漁夫遊程

彰化王功地區是一個保有純樸漁村風情的漁港，清嘉慶年間海賊蔡騫長年在西部沿海搶劫，靠著「池王爺」顯靈逼退，蔡騫為感謝王爺開恩，通令所有海 航行至王功要向王爺舉香遙拜才能通過，後來村民感念「池王爺」的護庄功勞，將「王宮」改為「王功」。

王功盛產牡蠣文蛤、珍珠蚵、蝦、蚵岩螺、雞蛋、烏魚子，將地區特色農漁牧產品以最真實真材實料之料理搭配遊程，搭蚵車遊生態挖蛤蠣，以食農真食精神將農漁牧業生活、生產、生態、回收再利用，以遊程教育遊客珍惜大地保護地球減少碳足跡。

圖16-6　坐鐵牛車體驗一日漁夫，鐵牛車為行駛在蚵田間及潮間帶沙地上的工具。

時間	遊程規畫
08:50	王功農漁牧生產合作社
08:50～09:10	體驗活動服裝更換
09:10	搭乘採蚵車（導覽解說牌解說生活、生產、生態）（圖16-6、16-7）
09:10～9:30	蚵仔與蚵岩螺的一生（生態）、彩色蚵殼隧道（養殖方式解說）、蚵殼回收產業（蚵車輾過蚵殼）、海賊王插旗出海尋寶
09:30～10:30	蚵田體驗活動：蚵仔採收、蚵仔與蚵岩螺生物鏈、蜈蚣網捕捉方式
10:30～11:30	文蛤採收體驗活動：文蛤採收、文蛤與苦螺小灰螺生物鏈、蝦猴保育
11:30～12:00	中午回程戰利品清洗備料親做王功寶盒-海鮮蒸蛋
12:00～14:00	食蔬糙米飯、海鮮蒸蛋、五香文蛤、蒜泥鮮蚵、藥膳蛤蠣山藥湯、鮮蘆筍、鮮白蝦、火龍果、巴比Q
14:00～14:30	蘆筍田尋寶—挖蘆筍
15:00～15:30	山藥田尋寶、花生田尋寶、生瓜田尋寶
16:00～16:30	下午回程戰利品清洗帶回戰利品
16:30～18:00	自由活動欣賞西海岸美麗夕陽活動結束賦歸

圖16-7　王功漁港採用的是平掛養殖，蚵殼掛整齊排列在淺灘上的竹竿，引蚵苗附生，任潮汐漲退領受海水及陽光滋潤，蚵仔通常體型較小，口感香甜略帶彈勁。

（二）原住民飲食復振

世界各地正流行「生態飲食」，透過「保育原種，復振飲食」進行原住民族飲食文化的復振運動，例如光復鄉大豐村、太巴塱部落、瑞穗鄉奇美部落及富里鄉豐南部落等地都是有機野菜生產較佳的地方，由於太巴塱與馬太鞍為阿美族的大部落，位於海岸山脈延伸到中央

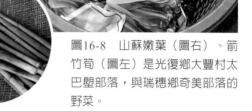

圖16-8　山蘇嫩葉（圖右）、箭竹筍（圖左）是光復鄉大豐村太巴塱部落，與瑞穗鄉奇美部落的野菜。

山脈間，到花蓮旅遊，也能體驗兼具生產、生態與休閒的野菜之旅，並能了解原住民如何利用大自然生態平衡的力量，種植出含有豐富維生素 A、膳食纖維及礦物元素等健康美味的野菜（圖 16-8）。

（三）食農教育

近幾年來，有愈來愈多學校帶領學生認識食物、農業，「食農教育」日漸受到重視，就是要重新建立人與食物、人與土地的關係，了解自己吃的食物、培養選擇食材的能力，並且對農業生產者有更豐富、更深入的認識。（圖 16-9）我們平常在

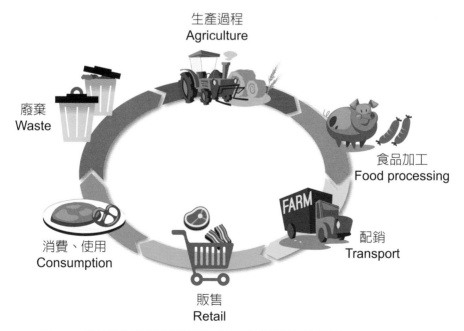

圖16-9　食材從生產過程到被消費者使用後廢棄經過的過程（圖片來源：全華）

餐廳或家裡所吃到的食物，食材在產地生產，收成後經過食品加工，從產區配銷到各大縣市零售點，陳列架上冷藏及保鮮，消費者採買烹煮後，將剩餘的食物丟棄。

在臺灣，近年來有許多單位推動食農教育，包括非營利組織、農會、社區組織、農業生產者團體等各自以不同的方式，與學校合作推動食農教育。例如在民間團體部分，主婦聯盟長期關注校園營養午餐議題，四健會於 2014 年在全臺各地舉辦食育小學堂，帶動不少大學生志工與小學生，對於食農教育有更多認識；臺北市產業局設置一套一學期的農事體驗課程，協助 5 家農場與 8 所小學合作，讓學生實際體驗食物從產地到餐桌的歷程。新北市則是與農糧署合作，舉辦食農教育研習課程，培訓 160 位種子教師。

魚菜共生系統

〈案例學習二〉

食農教育 ― 好時節休閒農場，找稻田的幸福味

座落於桃園大溪的「好時節休閒農場」（圖16-10）好時節農莊占地約2公頃，為合法立案之休閒農場，草木扶疏，蜂蝶紛飛，在悠閒的田園裡實踐「農藝復興」，保留傳統農村風光，推動食農教育和環境永續的理念，成為別具特色的景點，也是桃園市十大環境教育場所之一。

圖16-10　好時節休閒農場是由顏建賢教授帶領的團隊輔導，協助設計、規劃完整「食農教育」活動農場，可體驗農村產業文化、感受純樸農村風情與最在地的田園美味。

好時節農莊主人陳平和說：傳統農村都依照節氣在運作，每個時序的農事都不同，只要配合天時地利，做好該做的事，那麼任何當下都是好時節。

好時節休閒農場依照節氣，結合社區小農舉辦農藝復興農事體驗課程，以「五福臨門車輪粿」（圖16-11）為例，是用魚腥草、艾草、雞屎藤、桑葉、苧麻5種香草，融入大溪特有的車輪粿內。

「車輪粿」是桃園大溪民間流傳已久的特有節令米食料理，每年清明及七夕都會作為祭祀品項之一，並成為家人團聚食用的傳統料理。傳統製作車輪粿的材料，是使用自家生產的蓬萊米，再加入鄉野保健植物，一起磨製成翡翠色的米漿，再壓乾脫水，經繁複工序所製成的米食，外觀上厚薄一致、狀如車輪，將做好的車輪粿鋪在月桃葉上蒸熟，融合著米香、青草香及懷念的月桃香氣。

相傳在清明節食用車輪粿的習俗，是因時序漸熱、氣候陰晴不定之際，最易感染疾病，傳統食療認為食用富含保健功效的車輪粿，可增加身體的抵抗力。而七夕製作的車輪粿，主要目的是祭祀嬰孩的守護神「七娘媽」，感謝七娘媽庇佑家裡子孫健康、平安、順利。所以，食用車輪粿的習俗，不僅具有預防保健的飲食智慧，也有趨吉避凶、感恩祈福的深遠寓意。

圖16-11　社區阿嬤教大家做「五福臨門車輪粿」，體驗食農樂趣。

第三節
女性休閒旅遊市場快速成長

　　根據全球最大航空訂位系統阿瑪迪斯（Amadeus）「塑造亞太區旅遊業的未來」（Shaping The Future of Travel），透過觀察亞太地區旅遊業市場的未來走向，發現至2030年，旅遊市場中的銀髮族、女性族群的成長是最顯著的，而且發生在中國、印度更為急劇，商機無限。女性族群因教育程度提升、財務獨立擁有更強的經濟能力，可支配的金錢與時間增加，促成女性旅遊市場人口快速成長。

　　印度女性教育機會普及、工作機會及收入增加，印度各都市的女性開始擺脫傳統，開始組團遊歷世界各地，旅遊作家西納帕提，創辦女性專屬的旅遊俱樂部「女人旅行熱」（Women on Wanderlust, WOW）每年規劃75場旅遊，其中一半是國外旅遊、泡湯行程等都是印度婦女的最愛。還有各式各樣的旅遊俱樂部提供不同的女性旅遊經驗，供女性們做參考。

　　還有很多旅行社推出許多女性專屬行程，主要針對高能動性、高教育程度及財務獨立的女性，如訴求一生一次不能錯過的旅程，搭乘阿聯酋航空到阿拉伯聯合大公國享受「購物狂的異想世界之頂級杜拜Shopping＋寵愛SPA 7日」，天天體驗奢華水療SPA和玩盡杜拜5大Shopping Mall & 3大傳統市集購物樂趣（圖16-12）。

圖16-12　杜拜5大Shopping Mall可以盡享中東國家免稅購物之樂

　　現代女性自主性強，懂得享受，單獨旅行的趨勢愈來愈普遍，是旅遊市場新寵兒，尤其是英語系國家的女性。為了讓日內瓦成為女性在歐洲旅遊的首選地點，瑞士日內瓦觀光處特別推出專門替女性設計的旅遊指南，收錄購物、美容與健康、運動、餐廳、自然景觀、早午餐、茶館咖啡廳，還有療癒系美食地圖等，讓女性無論是獨自一人，還是三五好友同行，都可擁有很棒的假期（圖16-13）。

圖16-13　日內瓦觀光處推出女性專屬旅遊指南，讓女性到日內瓦都可以擁有很棒的假期！

　　澳門旅遊局也曾和上順、永業（蘋果）、可樂、易遊網、雄獅和燦星等六家旅行社合作推出專爲臺灣女性設計的時尚之旅「澳門嬌遊」專案產品，邀請姊姊妹妹揪團出遊，更贈送「時尚三重禮」，豐富旅程。消費者除了可享用澳門五星級酒店下午茶套餐，還可獲得時尚嬌遊包。

　　業者針對女性旅客的個別需求提供產品與服務，不只顧及生理方面的需求，面對新一代女性的市場策略，女性擔當、重體驗、求創新。關島悅泰飯店（Fiesta Resort）其中一樓層是不接待男性房客的女性專屬私密樓層，貼心準備了髮捲、頭巾、專屬化妝鏡、紓壓面膜、高級保養品等備品以及純棉浴袍，一些旅行社還提供了抵達當天的提早入住，讓女孩們可先睡個美容覺後再擁抱關島的熱情陽光！

　　女性旅客成爲旅遊業者搶占市場的商機，旅館業者特別推出女性專用樓層、體貼女性餐廳或供女性專屬的住宿空間，像是福容大飯店、首都大飯店等都有特別爲女性房客設計仕女專屬樓層，讓女性獨享隱密空間；西華飯店則規劃豪華仕女樓層，專攻日本女性市場，鎖定 25～45 歲的女性爲目標族群，推出「Office Lady」、「媽媽和女兒」兩種不同訴求的套裝行程。一進門先送上整套的名牌浴瓶給女性住客，房間裡全數用巧克力、花草茶、浴鹽布置，連服務人員都只請女性，此外還兼顧與女性旅客接觸和溝通的方式。

　　現在有愈來愈多的女性選擇一人旅行，日本旅行社 Cerca Travel 就有專門爲獨身女性推出兩天一夜的「一人婚禮」行程，讓不確定自己能否有機會穿上白紗的女性，能夠擁有專業團隊協助，打造的異國夢幻婚禮。

　　近年來在臺灣非常受歡迎的自行車活動，也出現女性自行車騎士專門店 Liv/giant，由全球自行車產業龍頭捷安特公司於 2008 年創立開發女性車款與精品，並成立「搖滾玫瑰」（Rolling Rose）女性車隊（圖16-14）。

圖16-14　捷安特對女性自行車族群的重視，在臺北成立全世界第一間女性自行車店Liv/GIANT。（圖片來源：高雄店Liv/giant）

第四節
銀髮族旅遊新商機

　　隨著醫藥科技的不斷進步，臺灣人民的平均壽命普遍提高，人口結構亦逐漸老化，高齡社會的時代已正式來臨。銀髮族的人口每年逐漸遞增，65 歲以上的銀髮族被稱為「S 世代」，在亞太地區中變化最大的就屬新加坡、中國與韓國；銀髮族占休閒旅遊人口的比例愈來愈高，特別是澳洲與日本，在這兩個國家中的銀髮族，現已占所有休閒旅客人數的 20% 以上。

　　根據經建會「銀髮社會趨勢」研究報告，以臺灣 200 多萬高齡人口計算，粗估銀髮市場每年將可達 3,000 億元的規模。此種趨勢隨著觀念及現實面的改變，養老事業的發展將是未來不可避免的潮流。綜觀銀髮族的各式休閒活動參與，不難發現，其主要活動可概分為「休閒」與「健康」兩大類，舉凡休閒娛樂、旅遊踏青、課程學習、社會參與、健康養生、運動等，皆已成為現今銀髮族主要的活動內容。

一　銀髮族市場與商機人口

　　國際著名科學作家皮爾斯（Fred Pearce）在《人口大震盪》一書中指出，6 億現存於世的老年人口，聯合國報告明白點出，老化已是無可逆轉的世界大趨勢，今後 20 年間，11 億銀髮族創造新型態經濟。根據世界衛生組織資料顯示，2025 年全球 65 歲以上的銀髮族將達 6.9 億人，成為新的消費勢力，而臺灣高齡產業市場推估 2025 年可增加至 1,089 億美元，相較 2001 年的 246 億美元，成長 4.4 倍。人口高齡化的 21 世紀，老年經濟的相關產品和服務湧現，銀髮族相關產業龐大商機已吸引國內外廠商積極投入。而東亞地區二次大戰嬰兒潮正逢退休年齡，也是來臺旅遊的族群潛在商機。

二　銀髮產業市場與趨勢

　　銀髮族因飲食醫藥的進步，身體較健康，故有較高意願外出觀光旅遊，銀髮族儼然成為國內外觀光市場所重視的潛在市場，因此，在擬定相關旅遊觀光方案時，一併考量銀髮族的觀光需求，並於各項遊憩設施興建時能體貼高齡旅客的方便，均

為當前必須正視的重要課題。銀髮旅遊的新概念怕孤單、樂分享、愛學習，銀髮族旅遊有三大特點：消費金額高、天數較長、偏愛國家為中國港澳地區。依據美國、日本的經驗觀察，銀髮族在未來絕對是旅遊業者最重要的顧客，特別是長時間的豪華旅行和新鮮行程。就有業者推出不老假期 — 帶著醫護去旅行，主要瞄準銀髮族的商機，全程有醫師隨行的旅遊，通常都是安排到日本玩，有溫泉泡湯行程，比其他團還要輕鬆，而且沒有購物站，會早點回飯店休息，讓旅客好好享受飯店設施。

臺灣日治時代遺跡整合包裝，如何規劃以樂活步調，結合懷舊、溫泉、美食，以吸引日本及東南亞地區銀髮族等旅客。諸如家庭結構或空間限制，高齡者和親人同住的機會愈來愈少，養生村、銀髮社區或是異地養老都是銀髮族旅遊新商機。

三 養生旅療遊程

健康旅療遊程近年成為每年國際旅展的熱門商品，利用各種休閒遊憩活動尋求身心靈修復的休閒治療，探索歡樂愉悅及健康的生命與意義。例如臺灣結合 10 家休閒農場推出的「心、身、活」創意遊程，就非常熱賣，讓民眾體驗休閒農業之餘，也能達到調劑身心、消除壓力的舒適，參與的農場包括宜蘭香格里拉休閒農場森心林漫遊、宜蘭三富農場能量採氣之旅、宜蘭千里光藥園休閒農場、宜蘭頭城休閒農場、南投台一生態休閒農場等。

根據世界衛生組織估計至 2020 年，醫療健康照顧與觀光休閒將成為全球前兩大產業，兩者合計將占全世界 GDP22%。全球觀光醫療的來臺遊客人數 2008 年從 2,000 人次增加到 4,000 人次，平均每位國際醫療顧客所帶來的產值為傳統觀光客的 4 ～ 6 倍。臺灣除可配合中醫及溫泉標章制度等推廣溫泉水療、中醫等發展保健養生旅遊外，針對美國與香港業者包裝健檢行程、日本業者包裝年輕女性之牙齒美白與植牙，新加坡業者亦積極包裝洗腎行程，規劃具全球競爭力的臺灣保健旅遊。

四 郵輪事業快速擴張

近年來國際遊輪陸續來到亞洲展開巡航，郵輪旅遊成為新興休閒度假方式，根據聯合國發展計畫報告，到 2030 年全球大約 2/3 具有消費能力的中產階級人口將

會在亞洲，形成大量的旅遊需求，預估到 2020 年將成為亞洲最大的郵輪市場。國際郵輪行程多以上海、臺灣、新加坡、釜山及香港為母港包裝航程，根據國際郵輪協會（CLIA）統計，2019 年已突破 3,000 萬人次，郵輪旅遊市場已呈現快速發展態勢，市場需求將持續增長，郵輪事業在東南亞快速擴張。

有人形容郵輪是海上的休閒度假村或是移動城堡，其實郵輪就是旅遊目的地，豐富精彩的娛樂活動及表演節目，籃球場、高爾夫球場、游泳池等多元的休閒設施，精緻不間斷的美食供應，艙房住宿，帶動遊輪旅遊風潮突破陸地交通的限制，隨著遊輪停靠不同的港口，旅客可體驗不同的風俗民情，而傳統旅遊不易到達的北極、南極等地，透過遊輪產品的包

圖16-15　郵輪就是旅遊目的地，豐富精彩的娛樂活動與表演，市場需求也持續增長。（圖片來源：全華）

裝，不需要長途飛行和必多次轉機，就可以輕鬆抵達，這就是遊輪吸引人的眾多原因之一（圖 16-15）。

適合各種族群，情侶、好友、男女老少、家庭親子或銀髮族旅行，遊輪旅遊的優勢在於行程中不用再換旅館，不用天天整理、打包及拖拉行李，也不需舟車勞頓，輕鬆愜意的慢活度假旅遊方式，在寬敞的遊輪空間與豪華舒適的娛樂設備中，以及在娛樂和睡眠中航行，每早醒來又是另一處新的天地和景點等諸多特色與優勢，一舉改變過往的旅遊習慣，省去一般旅遊煩雜與疲累的旅遊模式，成為受歡迎的旅遊新趨勢。

五　長宿休閒異地養老

長宿休閒（Long Stay）是新近崛起的旅遊新概念，高齡化的時代來臨，「國外長宿休閒」這種既非短期旅行，亦非移民的旅遊方式，在日本銀髮族旅遊市場急速擴張下，漸漸在歐、美、東南亞各國中備受重視與流行。

　　臺灣具有鄰近日本、自然景觀多元、人文色彩豐富、氣候四季皆溫暖適合居住，加上臺灣人民特有的親切感，語言障礙較小，多元飲食習慣、醫療支援設備齊全等，可提供深層的農村體驗，發展國外長宿休閒的潛力無窮。但臺灣欲發展國外長宿休閒，除了滿足日本銀髮族食、衣、住、行、育樂、醫療、生活便利等需求外，語言障礙的克服、良好休閒環境的提供等，皆是影響日本銀髮族是否前往的考量因素，同時亦可作為政府相關單位未來規劃設計相關配套措施時必需謹慎考量之重要元素。

　　對於酷熱與嚴寒的逃避成了人們追求異地休閒旅遊的機會，追求更舒服的休閒環境，「異地養老」不是旅行，也非屬移居（生活據點的遷移）的長期停留，在居住地區接觸當地文化，並與當地居民交流，發現生活意義，豐富生活與視野，享受便利的在地生活。近年來因現有在地或在宅養老的模式，已有些受到家庭結構或家庭空間的限制，再者受到國外養老思潮的影響，國人參酌其他先進國家的養老模式及趨勢潮流，開始有觀念上的改變，故自宅養老的方式將漸漸朝養生村、銀髮社區、Long Stay 或其他的養老模式去發展，此種發展將是不可避免的潮流。未來如何整合民間的力量，再加上政府大力的配合與協助，將可使臺灣成為全世界 Long Stay 的首選，更是全國民眾與政府需要更加努力的目標與方向。

結 語

　　在全球化的發展中，臺灣的休閒旅遊必須要發展在地差異化，深度旅遊的特色即是差異化的主要表現，臺灣是東亞北回歸線上唯一的島嶼，觀光資源豐富，旅遊型態朝向定點、主題、樂活、養生健康等發展，節慶觀光、文化觀光、醫療保健等主題性旅遊，都深具觀光旅遊發展潛力。未來的休閒是在追尋歡樂愉悅及健康的生命與意義，「生活豐富化」觀光，健康、生態、文化、歷險或其他形式會成為觀光事業的主要市場，健康體適能（Health Physical Fitness）則是維持生活愉悅、工作和休閒活動體力的基礎。

16

參考書目

1. Derek Hall, Greg Richards（2002）. Tourism and Sustainable Community Development. London.
2. J. Robert Rossman（1995）. Recreation Programming : Designing Leisure Experiences.Champaign, IL, United States。
3. 邱湧忠（2000）。休閒農業經營學。臺北市：茂昌圖書公司。
4. 林秋雄 a（2001）。從 GT 到 AT。農訓雜誌，134。臺北：農訓協會。
5. 林秋雄 b（2001）。從日本農遊經驗看臺灣。農訓雜誌，135。臺北：農訓協會。
6. 林秋雄 c（2001）。歐日兩地四國農業旅遊對照探討。農訓雜誌，137。臺北：農訓協會。
7. 吳乾正（2001）。臺灣民宿經營現況與願景。休閒農業研討會，中興大學農學院。
8. 段兆麟（2001）。休閒農場民宿經營。90 年度農漁民第二專長訓練一 — 休閒旅遊（農業）班課程輯錄，屏東科技大學。
9. 陳昭郎、段兆麟、李謀監（1996）。休閒農業工作手冊。臺北：臺灣大學農推系。
10. 戴旭如（1993))。休閒農業規劃與經營管理。屏東：屏東科技大學。
11. 約翰‧凱利（John. R. Kelly）（1990）。走向自由（Freedom to Be:a New Sociology of Leisure）。
12. 顏崑陽（1996）。人生因夢而真實。臺北：漢藝色研文化。
13. 葉智魁（2006）。休閒研究：休閒觀與休閒專論。臺北：品度。
14. 顏建賢、方乃玉（2005）。臺灣與日本綠色旅遊與鄉村社區永續發展之比較研究。農業推廣文彙，50，233-248。
15. 桃米社區發展協會官網。
16. 行政院農業委員會水土保持局。
17. 經濟部商業司 2012 年 6 月議會報告商圈資料。
18. 楊知義、賴宏昇（2020）。博奕活動概論。臺北：楊智。
19. 錢士謙（2020）。會展管理概論。臺北：新陸書局。

圖片來源

已標示於圖片說明中，未標示來源者為作者提供。

索引

國家圖書館出版品預行編目（CIP）資料

休閒旅遊概論：Introduction to leisure and travel /
　　顏建賢、周玉娥編著. -- 五版. --
新北市 : 全華圖書股份有限公司, 2022.02
　　面；公分
　ISBN 978-626-328-045-8　（平裝）

　1. CTS：休閒產業　2. CTS：休閒活動

990　　　　　　　　　　　　110022156

休閒旅遊概論

作　　者 / 顏建賢、周玉娥
發 行 人 / 陳本源
執行編輯 / 顏采容、余孟玟
封面設計 / 盧怡瑄
出 版 者 / 全華圖書股份有限公司
郵政帳號 / 0100836-1號
印 刷 者 / 宏懋打字印刷股份有限公司
圖書編號 / 0822804
五版一刷 / 2022 年 2 月
定　　價 / 新臺幣 520 元
Ｉ Ｓ Ｂ Ｎ / 978-626-328-045-8（平裝）
Ｉ Ｓ Ｂ Ｎ / 978-626-328-070-0（PDF）
全華圖書 / www.chwa.com.tw
全華網路書局 Open Tech / www.opentech.com.tw
若您對書籍內容、排版印刷有任何問題，歡迎來信指導book@chwa.com.tw

臺北總公司（北區營業處）
地址：23671新北市土城區忠義路21號
電話：（02）2262-5666
傳眞：（02）6637-3695、6637-3696

南區營業處
地址：80769高雄市三民區應安街12 號
電話：（07）381-1377
傳眞：（07）862-5562

中區營業處
地址：40256臺中市南區樹義一巷26 號
電話：（04）2261-8485
傳眞：（04）3600-9806（高中職）
　　　（04）3600-8600（大專）

歡迎加入 全華會員

● 會員獨享

　會員享購書折扣、紅利積點、生日禮金、不定期優惠活動…等。

● 如何加入會員

　填妥讀者回函卡直接傳真 (02) 2262-0900 或寄回，將由專人協助登入會員資料，待收到
　E-MAIL 通知後即可成為會員。

如何購買 全華書籍

1. 網路購書

　全華網路書店「http://www.opentech.com.tw」，加入會員購書更便利，並享有紅利積點
　回饋等式優惠。

2. 全華門市、全省書局

　歡迎至全華門市（新北市土城區忠義路 21 號）或全省各大書局、連鎖書店選購。

3. 來電訂購

　(1) 訂購專線：(02) 2262-5666 轉 321-324
　(2) 傳真專線：(02) 6637-3696
　(3) 郵局劃撥（帳號：0100836-1　戶名：全華圖書股份有限公司）
　※ 購書未滿一千元者，酌收運費 70 元。

OpenTech.com.tw 全華網路書店

全華網路書店 www.opentech.com.tw
E-mail: service@chwa.com.tw

※ 本會員制如有變更則以最新修訂制度為準，造成不便請見諒。

學後評量──休閒旅遊概論

第一章　休閒旅遊定義與範疇

一、填充題（4分／格，共40分）

1. 休閒之父古希臘哲學家亞里斯多德提出休閒金字塔的三種程度分別為：

 一、_____的層級最低，人數也最多；二、_____次之居中層，人數平平；三、_____則是最高層的休閒內涵，人數最少。

2. 休閒活動提供藝術、人文科學等不同興趣的體驗，可從中學習到新的事物，讓人浸淫在吸收新知識，充實生活，提高個人生活的品質並有機會接觸社會、甚至宗教、文化等其他領域之事務，可產生_____方面的休閒效益。

3. 教育部大專校院就業職能平臺對觀光休閒產業有非常明確的職業分類和介紹，有：_____、_____、旅遊管理以及休閒遊憩管理等4種就業途徑。

4. 從休閒哲學觀點之休閒類型，有_____、_____取向和生活調適取向3種類型。旅遊、健行、爬山是屬於_____取向的休閒類型。

5. _____是中國史上第一位地理學探險家，也是明代著名的地理學家、旅行家和文學家。

二、問答題（20分／題，共60分）

1. 利用亞里斯多德的休閒程度金字塔舉例說明休閒旅遊的意義？

答：

2. 列舉出休閒、遊憩、觀光、旅行4種名詞的定義為何？

答：

3. 試著說明東西方休閒哲學的代表人物及觀點為何？

答：

學後評量──休閒旅遊概論

第二章　休閒旅遊類型與發展

一、填充題（4分／格，共40分）

1. 城市旅遊通常在食、衣、住、行、娛樂和購物方面都很完備，請列舉3個城市旅遊短期盛會的旅遊類型：　　　　　　　　　　　　　　　、　　　　　　　　　　　　　　　和　　　　　　　　　　　　　　　。

2. 農業產業升級的發展模式是以農業與農村為主體，引進　　　　　　　　　　　（二級產業）及　　　　　　　　　　　（三級產業）層面的經營思維，激發多元創意，將地方的卓越農業資源予以整合活用。

3. 鄉村旅遊產業發展策略有6個面向，分別是：以農業結合　　　　　　　　　　、安全、休養、　　　　　　　　　、　　　　　　　　　及福祉等六力面向，架構成新的產業誘因發展內容。

4. 政府農業部積極推動青年漂鳥計畫、大專生洄游農村活動，這是利用休閒觀光和　　　　　　　　　　　　之結合，為地區經濟的永續發展找到了新的出路。

5. 臺灣各縣市有不同的節慶文創活動，請舉例出3個臺灣非常具文化創意的節慶活動：　　　。

二、問答題（12分／題，共60分）

1. 敘述城市旅遊的定義？

答：

2. 請舉例說明城市旅遊有哪些型態。

答：

3. 請分別說明何謂六級產業的發展模式？

答：

4. 思考一下，鄉村旅遊產業發展策略為何？

答：

5. 舉出幾個臺灣特色節慶的文創旅遊案例。

答：

學後評量──休閒旅遊概論

第三章　休閒旅遊產業特性與現況

一、填充題（5分／格，共70分）

1. 全球休閒旅遊發展趨勢：地區活化與＿＿＿＿＿＿＿＿＿＿＿＿＿＿＿＿

 成主流、＿＿＿＿＿＿＿＿＿＿＿＿＿＿＿＿＿不斷竄起及休閒旅遊活動呈現

 ＿＿＿＿＿＿＿＿＿＿＿＿＿＿＿、＿＿＿＿＿＿＿＿＿＿＿＿改變了休

 閒旅遊消費模式。

2. 休閒旅遊產業除具備一般服務業特性，也易受外部衝擊，如＿＿＿＿＿＿

 造成的波動或因＿＿＿＿＿＿＿所帶來的改變。

3. 臺灣休閒旅遊產業可分為哪幾大類？一、＿＿＿＿＿＿＿觀光，如休閒農漁業和

 觀光工廠；二、＿＿＿＿＿＿觀光，如文化創意產業；三、＿＿＿＿＿

 產業，如莊園產業。

4. 臺灣茶產業文化資源豐厚，呈現多元化經營，除了觀光茶園、茶藝館外，衍生的茶

 產業有＿＿＿＿＿＿＿＿＿、＿＿＿＿＿＿＿＿＿＿、製程導覽、＿＿＿＿＿＿＿及

 ＿＿＿＿＿＿＿＿＿＿＿＿，還有茶業博物館與陶瓷博物館參訪。

5. 休閒旅遊近幾年興起以＿＿＿＿＿＿＿＿＿＿＿模式，結合生活、生產、生態，如

 薰衣草森林、花蓮大王菜舖子，吸引很多偶像劇及婚紗業者來拍攝取景，也帶來體

 驗浪漫又幸福的氛圍情境的遊客。

二、問答題（10分／題，共30分）

1. 全球休閒旅遊的發展趨勢為何？

答：

2. 臺灣休閒旅遊產業分為哪幾大類？

答：

3. 描述一下休閒旅遊產業的特性。

答：

學後評量──休閒旅遊概論

第四章　臺灣觀光行政系統與組織

一、填充題（11分／格，共55分）

1. 墾丁、玉山、陽明山、太魯閣、雪霸、金門等國家風景區的管轄單位為：

＿＿＿＿＿＿＿＿＿＿＿＿＿＿＿＿＿＿＿＿＿＿＿＿＿＿。

2. 臺灣現行民間休閒旅遊組織較重要且較有影響力之團體，列舉3個，如：

＿＿＿＿＿＿＿＿＿＿＿＿＿＿＿＿＿＿＿＿＿＿＿＿＿＿＿＿

＿＿＿＿＿＿＿＿＿＿＿＿＿＿＿＿＿＿＿＿＿＿＿＿＿＿＿＿。

3. 交通部觀光局有參加的國際觀光組織有哪些？請列舉出3個：＿＿＿＿＿＿＿

＿＿＿＿＿＿＿＿＿＿＿＿＿＿＿＿＿＿＿＿＿＿＿＿＿＿＿＿。

4. 聯合國世界觀光組織（World Tourism Organization, WTO 或UNWTO）為全球唯一

＿＿＿＿＿＿＿＿＿＿＿＿的國際性旅遊觀光組織。

5. ＿＿＿＿＿＿＿＿＿＿＿＿＿＿＿＿（簡稱IATA）由世界各國航空公司所組織的國

際性機構，制定國際航空在交通運務及技術和營運上的準則與目標。

二、問答題（15分／題，共45分）

1. 列舉幾個國際性的觀光組織？

答：

2. 交通部觀光局的業務職掌有哪些？

答：

3. 由旅行業組織成立以保障旅遊消費者權益的協會是哪一個？宗旨為何？

答：

學後評量──休閒旅遊概論

第五章　食──休閒餐飲服務業

一、填充題（5分／格，共70分）

1. 美國CNN有線電視頻道在2015年6月透過讀者票選，選出臺灣為美食旅遊地第一名，其中有40種此生必吃臺灣美食，排名第一的是＿＿＿＿＿＿＿＿＿，第二名為＿＿＿＿＿＿＿＿＿＿，第三名是＿＿＿＿＿＿＿＿＿。

2. 臺灣日據時代盛行的酒家菜，都是耗時費工的手路菜，以＿＿＿＿＿＿＿＿＿＿、＿＿＿＿＿＿＿＿＿＿＿＿、＿＿＿＿＿＿＿＿＿＿＿＿、佛跳牆、鮑魚四寶湯、鯉魚大蝦最為知名。

3. 餐飲業屬於服務產業，與一般傳統生產業不同，營運具有空間性、營業地點適中、餐飲產品＿＿＿＿＿＿＿＿＿＿、供餐時間即時、顧客＿＿＿＿＿＿＿＿＿＿、＿＿＿＿＿＿＿＿＿＿、工作時間長又很＿＿＿＿＿＿＿＿＿＿。

4. 飲食文化逐漸被重視，餐飲服務的休閒化、客製化與風格化，以及食材、餐廳的＿＿＿＿＿＿＿＿＿＿，餐廳的＿＿＿＿＿＿＿＿＿＿、＿＿＿＿＿＿＿＿＿＿及科技化，都是餐飲服務邁向更精緻服務的重要指標。

5. 休閒產業同行或其他產業的結合，如聯合舉辦促銷活動，或與健身房或俱樂部等合作發展、開發，擴大消費市場與市場占有率，是屬於＿＿＿＿＿＿＿＿＿＿的運作方式。

二、問答題（10分／題，共30分）

1. 試舉出臺灣獲得國外旅客喜愛的旅遊景點－夜市，受歡迎的夜市知名小吃與特色。

答：

2. 舉出一種臺灣日據時代耗時費工的的酒家菜，並描述其特色。

答：

3.何謂八大菜系？不同地區主要口味有何不同？與同學分組討論分享。

答：

學後評量──休閒旅遊概論

第六章　宿 ── 休閒住宿服務業

一、填充題（8分／格，共64分）

1. 結合旅館、餐飲、遊樂園及室內外休閒遊憩設施，周圍有海濱、溫泉或山岳等相互搭配的據點。如劍湖山王子飯店、墾丁凱撒飯店等，屬於　　　　　　　　　　　類型。

2. 利用自用住宅空閒房間，結合當地人文、自然景觀、生態、環境資源及農林漁牧生產活動，提供旅客鄉野生活體驗的住宿處所，提供的客房數通常在　　　　　　間以下，屬於　　　　　　　　　　。

3. 過去觀光旅館業以國際觀光旅館、一般觀光旅館、一般旅館與　　　　　　　　　分類，現在則實施　　　　　　　　　評鑑制度，　　　　　　　　　為最高等級。

4. 近年華人廣大旅遊市場，吸引國外訂房網站大舉搶占臺灣市場，列舉3個熱門的國際線上訂房網站：　　　　　　　　　　　　　　　　　　　　　　　　　　。

5. 以往觀光旅館業競爭重點在設備品質、價格、裝潢、客房數量、房間設施等，現在　　　　　　　　　　　　　　　與資訊化的程度，反而成為在市場上的勝出關鍵。

二、問答題（12分／題，共36分）

1. 請簡單介紹星級旅館的分級方式，並列舉臺灣各級別星級旅館各一間。

答：

2. 請簡單介紹好客民宿的判別條件，並舉列北中南東各1家民宿。

答：

3. 邁入E化服務時代，請舉出旅館業網路訂房服務方式。

答：

一、填充題（5分／格，共40分）

1. 廉價航空因市場營運策略，機票退票條件向來較嚴苛，退票手續費用_____、
 加購服務_____申退；業者因恐攻、疫情宣布停航，退票_____
 支付手續費。

2. 中長途旅行運輸中，_____是陸上交通方式中最有效的一種，
 運載能力大、票價低廉、乘客能夠自由走動和放鬆、途中不會遇到交通堵塞。

3. _____豪華程度媲美五星級大飯店，不僅美觀氣派、娛樂設施
 多元、還有高爾夫練習場、滑水道、日光浴場等，可搭乘觀光客及服務人員多，有
 活動式的觀光大飯店之稱。

4. _____是最普遍、最重要的短途運輸方式，適合旅遊地的移
 動，又可克服行李和轉車的問題，十分方便，特別受年輕學生族群歡迎。

5. 由_____規劃的「_____（景點接駁）旅
 遊服務」是專為旅遊設計的公車服務，從臺灣各大景點所在地附近的各大臺鐵、高
 鐵站接送旅客前往臺灣主要觀光景點。

二、問答題（15分／題，共60分）

1. 一般航空和廉價航空所提供的服務差異，請舉列說明。

答：

2. 臺灣鐵路旅遊有慢有快，如果你是遊程安排者會推薦哪一條路線？為什麼？

答：

3. 試說明水上運輸種類，請介紹臺灣目前發展狀態。

答：

4. 請討論臺灣國道客運業者是否能與臺灣好行、臺灣觀巴聯營路線之可能性。

答：

一、填充題（6.5分／格，共52分）

1. 旅行業依營業範圍分為綜合旅行業、甲種旅行業和乙種旅行業3種，只能經營國民旅遊的是　　　　　　種旅行業。

2. 目前旅行社市場上數量最多的旅行業是　　　　　　　　　　　　　　，可自己組團或與其他同業合作聯營，由於經營成本與風險較低，且具彈性發展的空間，因此在旅遊市場上占有相當多的數量。

3. 國人因生活水準提升，旅遊成為現代生活的紓壓活動外，政府與民間大力推展，建構套裝旅遊的相關配套與提升遊樂設施軟硬體的品質，使　　　　　　　　　　市場充滿商機。

4. 帶領觀光旅遊團出國，在旅遊途中必須照顧團員，從登機、通關、行李、遊覽車、旅館房間、餐食、景點行程等，到客人的健康、安全問題，無處不關照的人是　　　　　　　　　　。

5. 近年航空公司為能充分掌握自身優勢，競相推出　　　　　　　　　　　　　的自由行產品，加入市場競爭的行列，相當程度地取代部分團體旅行，也搶到旅行業者生意。

6. 遊程規劃原則需掌握5個W、1個H，分別是：

1. Where－遊程去的地方首要注意安全性與合法性。

2. What－可行性的原則？

3. ＿＿＿＿＿＿＿＿＿＿＿＿＿＿＿＿＿＿＿＿＿＿＿？

4. ＿＿＿＿＿＿＿＿＿＿＿＿＿＿＿＿＿＿＿＿＿＿＿。

5. Why－為什麼選擇這些景點的理由。

6. ＿＿＿＿＿＿＿＿＿＿＿＿＿＿＿＿＿＿＿＿＿＿＿。

二、問答題（12分／題，共48分）

1. 請說明綜合甲種與乙種旅行社之條件差異。

答：

2. 描述一下旅行社上、中、下游產業的運作？

答：

3. 同學分組討論旅遊商品的流行趨勢。

答：

4. 請從低衝擊遊程設計－宜蘭東澳灣輕旅行範例，舉出低衝擊遊程檢核方式。

答：

一、填充題（8分／格，共40分）

1. 購物中心屬於＿＿＿＿＿＿＿＿＿＿＿＿＿，隨著陸客自由行來臺觀光後，從北到南都有大型購物中心與連鎖百貨公司林立的商圈。

2. ＿＿＿＿＿＿＿＿＿＿＿＿＿設計概念和鄰里型購物中心大同小異，除了超級市場提供基本必需品的供應外，其商品範圍比鄰里型提供了更廣泛的成衣與紡織類及五金、工具等，選擇貨品機會更多。

3. ＿＿＿＿＿＿＿＿＿＿＿＿＿＿＿＿＿＿＿用低價的銷售手法將其自創的品牌、零碼商品或存貨售出，在這裡可以買到很多過季精品。

4. 臺灣近年興起的＿＿＿＿＿＿＿＿＿＿＿，以小農為主，在固定時間與地點舉辦，由農夫在地生產、親自販售的一種經營模式，充分享受消費者、生產者和自然環境的相依相存。

5. 農委會農糧署2015年10月起，在全臺國道11處休息站，設置＿＿＿＿＿＿＿＿＿，消費者可及時購買在地新鮮農產品。

二、問答題（20分／題，共60分）

1. 試舉例說明臺灣北、中、南購物中心特色與經營模式。

答：

2. 逛過哪些農夫市集？請分享所見所聞。

答：

3. 何謂道之驛？有哪些功能與概念？

答：

一、填充題（5.5分／格，共55分）

1. 臺灣曾吸引入園遊客數超過百萬人入園的有：

　＿＿＿＿＿＿＿＿＿＿＿＿、＿＿＿＿＿＿＿＿＿＿＿、＿＿＿＿＿＿＿＿＿＿＿＿＿＿＿＿、麗寶

　樂園。這些園區的景觀設計、設施規模、經營理念和服務品質都有一個水準。

2. 現代主題樂園鼻祖的＿＿＿＿＿＿＿＿＿樂園，全世界主題樂園都以他爲師。

3. 全世界迪士尼樂園的經營中，以＿＿＿＿＿＿＿＿＿＿＿＿＿＿＿樂園的服務措施

　最好。全球迪士尼樂園中，＿＿＿＿＿＿＿＿＿＿＿＿＿樂園以平均年1500萬

　名遊客的造訪人數高居世界第一位。

4. 臺灣水域遊憩活動種類繁多，其中＿＿＿＿＿＿＿＿＿＿＿＿泛舟，是花東旅遊行

　程最熱門刺激的活動，曾舉辦過＿＿＿＿＿＿＿＿＿＿＿＿。

5. 臺灣經主管機關公告的水域活動，有游泳、衝浪、＿＿＿＿＿＿＿＿＿＿＿＿、風浪板、拖

　曳傘、＿＿＿＿＿＿＿＿＿＿＿＿＿＿＿、獨木舟、泛舟、香蕉船等。

二、問答題（15分／題，共45分）

1. 全臺主題遊樂園有25家，你有去玩過哪幾家？說明其特色活動。

答：

2. 東京迪士尼樂園的服務措施為何？

答：

3. 臺灣四面環海、豐富的海洋資源，你認為最適合發展何種水域活動，請分析說明。

答：

學後評量──休閒旅遊概論

第十一章　育 ── 體驗教育服務業

一、填充題（8分／格，共64分）

1. ＿＿＿＿＿＿＿＿＿＿＿＿＿＿＿＿＿＿＿被定義爲「結合做中學和反省思考」的一種＿＿＿＿＿＿＿＿＿＿＿＿＿的過程，要求學習者具有自動自發性的動機，並對學習本身負責。

2. 實際到農田體驗當個農夫種植蔬菜或是在與農夫共同手工收割、打穀、田邊享用野宴，從土地到餐桌等農業體驗活動，是一種＿＿＿＿＿＿＿＿＿＿＿＿。

3. 休閒體驗教育產業與傳統旅遊不同，具有幾個特性：

 （1） 追求旅遊＿＿＿＿＿＿＿＿＿＿＿＿＿＿＿；

 （2） 強調＿＿＿＿＿＿＿＿＿＿＿＿＿＿＿＿＿；

 （3） ＿＿＿＿＿＿＿＿＿＿＿＿＿＿＿＿＿。

4. 參加成長團體、養生課程，追求內在的昇華和淨化，解除負面情緒，保持正向的思考邏輯與健康的生活習慣，或參加禪修營、靜坐、冥思，屬於＿＿＿＿＿＿＿體驗類型。

5. 觀光工廠的＿＿＿＿＿＿＿＿＿就是一種體驗教育，例如興隆毛巾觀光工廠可以創造出各式各樣的蛋糕毛巾，吸引觀光遊客絡繹不絕，帶動當地的觀光產業發展。

二、問答題（12分／題，共36分）

1. 何謂體驗教育？其特性爲何？

答：

2.請分享你所參加過的體驗教育活動。

答：

3.請介紹你有參觀過的觀光工廠。

答：

學後評量──休閒旅遊概論

第十二章　智慧旅遊服務業

一、填充題（8分／格，共64分））

1. 智慧旅遊是以＿＿＿＿＿＿＿＿＿＿＿＿＿＿＿＿＿＿＿＿＿＿爲基礎，整合食、住、行、遊、購、娛、育等旅遊元件，以＿＿＿＿＿＿＿＿＿＿＿＿爲核心，架構旅遊前、旅遊中、旅遊後的供應整合平臺。

2. 外國旅客到臺灣旅遊，只要拿＿＿＿＿＿＿＿即能免費申請＿＿＿＿＿＿＿無線上網服務，遊客可充分掌握景區及周邊衣、食、住、行資訊，享受『自由』旅遊。

3. 觀光局推動的智慧型手機導覽平臺：＿＿＿＿＿＿＿＿＿＿＿＿＿＿＿＿－民衆只要透過手機下載，即可規畫自己的行程；＿＿＿＿＿＿＿＿＿＿＿＿＿＿＿－遊客只要登入之後，可按照時間軸選擇有興趣的活動來玩。

4. 資策會前瞻所開發的＿＿＿＿＿＿＿＿＿＿＿＿＿＿＿＿＿＿＿＿＿APP，結合社群、影音、文字探勘等分析技術，將臺灣景點、美食、伴手禮等特色以故事手法與旅客互動。

5. ＿＿＿＿＿＿＿＿＿＿＿＿＿＿是全國首座低碳觀光、智慧旅遊國家風景區，曾榮獲2014年APEC國內智慧城市創新應用獎，是臺灣最美的國家風景區。

二、問答題（18分／題，共36分）

1. 何謂智慧旅遊？觀光局目前有在推動哪些智慧型手機導覽平臺，請舉列說明。

答：

2. 你是否有使用過相關旅遊平臺來協助安排行程，請說明分析優劣勢。

答：

學後評量──休閒旅遊概論

第十三章　休閒旅遊的資源調查

一、填充題（4分／格，共40分）

1. 資源調查的步驟依序為：（1）研究前準備作業（2）＿＿＿＿＿＿＿＿＿＿＿＿＿＿＿
（3）＿＿＿＿＿＿＿＿＿＿＿＿＿＿（4）＿＿＿＿＿＿＿＿＿＿＿＿＿（5）報
告（6）行動：研擬行動方案、公開展覽徵求意見、回饋與修正。

2. 資源調查的方法有＿＿＿＿＿＿＿＿＿＿＿＿、專家協助、＿＿＿＿＿＿＿＿＿＿＿
、問卷、訪談、＿＿＿＿＿＿＿＿＿＿＿＿＿等。

3. 透過舊照片或是地圖的指認，詢問旅遊地社區中較年長的居民，或是遊客、居民、
專家、業務有關人員 (地方政府及主管機關的看法及意見) 這是屬於資源調查方法中
的＿＿＿＿＿＿＿＿＿＿＿、＿＿＿＿＿＿＿＿＿＿＿。

4. 龍眼林製茶廠資源調查案例，關於龍眼林製茶廠的創始人林允發先生的內容，屬於
＿＿＿＿＿＿＿＿＿＿＿＿＿＿。

5. 「龍眼林地理位置東望玉山山脈西看嘉南平南，面東南向陽坡地、陽光早射雲霧常
籠罩，海拔1111公尺以上，氣候涼爽，宜人宜茶」，上述這段內容是屬於資源調查
中的＿＿＿＿＿＿資源。

二、問答題（20分／題，共60分）

1. 資源調查時，哪些東西屬於相關文獻收集？哪些管道可以去收集？請舉例說明。

答：

2. 作資源調查實地踏勘時需要準備哪些工具？

答：

3. 以龍眼林製茶廠為例，哪些屬於觀光產業資源？

答：

一、填充題（5.5分／格，共55分）

1. 社區發展不但強調居民的＿＿＿＿＿＿＿＿＿＿＿＿＿＿＿＿，也相當重視政府如何居間扮演協調的角色。

2. ＿＿＿＿＿＿＿＿＿＿＿＿＿＿＿是行政院農業委員會黃金十年施政重點，即以農村原本的發展脈絡及特色資源、人力資源，重新建構農村才有的生活文化及價值與豐富的生命力。

3. 日本推行的綠色旅遊，發展出明確的型態分類，如：

（1）在宅型 — ＿＿＿＿＿＿＿＿＿＿＿、＿＿＿＿＿＿＿＿＿＿＿＿，

（2）＿＿＿＿＿＿＿＿＿＿＿＿ — 近鄰、近郊、一日團，

（3）＿＿＿＿＿＿＿＿＿＿＿ — 短期（日單位）、長期（週單位）、定期的、循環的旅行。

4. 臺灣永續鄉村發展在農委會與各社區發展協會執行社區營造時，時常會陷入＿＿＿＿＿＿＿＿＿＿＿＿的發展迷思，一窩蜂同質發展的結果，造成社區營造元素過於相似，缺乏獨特的創新價值。

5. 社區營造的元素需結合「＿＿＿＿＿、文、＿＿＿＿＿、＿＿＿＿＿、景」核心精神則在觀念、價值觀改變以及社區的共同願景且需自主與自助。

二、問答題（15分／題，共45分）

1. 社區營造的核心精神為何？

答：

2. 日本發展綠色旅遊的成功關鍵因素為何？

答：

3. 試著再舉出綠色旅遊與鄉村社區發展結合的成功案列。

答：

第十五章　休閒旅遊地永續發展與反思

一、填充題（5.5分／格，共55分）

1. 永續旅遊簡單的說，就是在旅遊時設法降低對於＿＿＿＿＿＿＿＿和社會的衝擊，並促進旅遊地的經濟發展。

2. 遊客與當地社區交流循環週期，從第一階段的愉快；到第二階段的＿＿＿＿＿＿和第三階段的＿＿＿＿＿＿＿，再到第四階段的＿＿＿＿＿＿＿；第五階段的＿＿＿＿＿＿＿、第六階段的最終和最後階段的回歸現實。

3. 鶯山森林博物館永續的管理機制實施哪幾樣：

 （1）＿＿＿＿＿＿＿＿＿＿＿＿＿＿＿　（2）＿＿＿＿＿＿＿＿＿＿＿

 （3）＿＿＿＿＿＿＿＿＿。

4. 具有特殊價值的文化活動及口頭文化表述形式，包括語言、故事、音樂、遊戲、舞蹈和風俗等，如摩洛哥說書人及弄蛇人的文化場域、日本能劇、中國崑曲等，都屬於＿＿＿＿＿＿＿＿＿＿＿＿＿＿＿＿＿＿＿。

5. 第一個被世界遺產委員會除名的自然遺產為＿＿＿＿＿＿＿＿＿＿＿＿＿＿＿＿，阿曼王國將保護區面積縮減了90％，保護區已名存實亡，不再符合世界遺產的標準，因此於2007年被除名。

二、問答題（15分／題，共45分）

1. 永續旅遊包括哪些重要特色？

答：

2. 甚麼是反思？會經過哪些歷程？

答：

3. 舉例說明世界遺產旅遊的反思。

答：

一、填充題（8分／格，共40分）

1. 世界各地正流行「生態飲食」，例如光復鄉大豐村、太巴塱部落、瑞穗鄉奇美等原住民部落透過＿＿＿＿＿＿＿＿＿＿＿＿＿＿＿＿進行原住民族飲食文化的復振運動。

2. ＿＿＿＿＿＿＿＿＿＿＿＿＿＿因教育程度提升、財務獨立擁有更強的經濟能力，可支配的金錢與時間增加，將是未來旅遊市場主要快速成長的人口。

3. 隨著人口結構逐漸老化，高齡社會的時代已正式來臨，＿＿＿＿＿＿＿＿＿＿＿在未來絕對是旅遊業者最重要的顧客，特別是長時間的豪華旅行和新鮮行程。

4. ＿＿＿＿＿＿＿＿＿＿＿＿＿＿＿＿＿肇始於1980年代的日本，目前已成爲日本人出國長期旅行用語；這種到國外進行長期休閒度假的作法，與異地養老，候鳥式休閒生活相近，稱之爲。

5. ＿＿＿＿＿＿＿＿＿＿＿＿的優勢在於行程中不用再換旅館，不用天天整理、打包及拖拉行李，也不需舟車勞頓，輕鬆愜意的慢活度假旅遊方式，非常適合銀髮族。

二、問答題（20分／題，共60分）

1. 休閒旅遊有哪些新趨勢？

答：

2. 銀髮族旅遊有甚麼特點？

答：

3. 甚麼是長宿休閒異地養老？

答：